黄 宾 虹 册 页 全 集

设色花鸟画卷

4

浙江人民美术出版社

拈花一笑慰平生

——黄宾虹的花鸟画写意

骆坚群

　　近代花鸟大写意的大师潘天寿，对黄宾虹的花鸟画曾有过这样的激赏："人们只知道黄宾虹的山水绝妙，不知花鸟更妙，妙在自自在在。"黄宾虹的山水画，尤其晚年，用笔苍辣，积墨深厚，所写崇山峻岭，郁勃凝重，一如他所崇尚的五代、北宋画"黝黑如行夜山"，而其花鸟，柔淡唯美，确与他的山水画有"了不相似"（潘天寿语）的韵致。我们所理解的潘天寿的意思，并非谓其花鸟更妙于山水，而是因了山水之"绝妙"，花鸟才能"更妙"。而为何唯有山水能"绝妙"，花鸟才能"更妙"，不妨先来看看画史的经验。

　　我们知道，花鸟画渐盛并独立成科，晚于人物、山水，约在五代末、两宋间，且一开始就有"黄筌矜富贵，徐熙工野逸"两种风格路径。或也因五代、两宋有画院主导，"黄家富贵样"占上风，设色精工且术以专工是主流，兼擅山水、花鸟的画家并不多见。有意思的是，能兼擅花鸟、山水两科的高手，更多见于文人开写意即"书法入画"以后。如元初赵孟頫，禽鸟、花卉、人物、山水，可谓各科精能，才华盖世而领袖群伦，所实践的正是他自己倡言的"贵有古意"。具体而言，一则上追晋、唐看似稚拙的"古意"，一则承绪北宋苏、米"书法入画"的"雅格"。重要的是，我们看到经赵孟頫规导的元代画坛，"书法入画"成为主流，而山水、花鸟兼擅的风气也开始大盛。即如赵孟頫的前辈兼同道钱选，其山水、花鸟亦精能兼雅逸而为世所重；所谓"元四家"中，倪瓒、吴镇、王蒙，山水之余皆作竹石；杭州画家王渊，在赵孟頫的指导下，将似渊源于五代徐熙"落墨花"的"墨花墨禽"出落得蕴藉雅致。故黄宾虹言"元人写花卉，笔意简劲古厚，于理法极严密"。至明中期，吴门沈周、文徵明再续这一脉水墨传统，以山水大家兼作花鸟，只是较元人更趋简逸，当是因了草书入画的缘故。这种更加草笔写意的风尚经陈道复、徐渭掀起高潮，但黄宾虹将之与元人相较，认为"白阳、青藤犹有不逮"，是谓晚明水墨太过恣肆，或失"古意"。至清中期，花鸟画在扬州更呈现出繁荣与衰落互见的这种峰尖期的两面性。这其中有一个值得注意的现象是，此间的花鸟大家如华新罗、高凤翰、黄慎等，亦画山水，但似乎是用花鸟画的笔致情趣来经营山水，其山水倒有了一种失重与空洞的感觉，或许正因为此而不为画史所重。如此稍稍回顾画史，可知文人开意笔作画之后，兼擅山水、花鸟更盛行，同时，也似有一个规律：若以山水为主兼擅花鸟，气局格调往往高，笔墨手段也往往法理兼备，反之则不然。可算是个例外的是八大山人，所画山水也如其花鸟，气格高标，但若论手段多面、法理兼备或又有所不逮了。

　　以这样的画史现象及规律，来看黄宾虹花鸟画与其山水画的关系以及花鸟画的旨趣追求及成就，就有了依据和出发点。循着这样的思路，我们再来看花鸟画在黄宾虹的艺术世界里及其平生经历中，是个怎样的位置和角色。

　　黄宾虹15岁那年，父亲为庆自己五十寿辰请来画师陈春帆画《家庆图》，获得全家的欣赏喜爱，也成了长子黄宾虹压箱底的宝物珍藏了一辈子。三年后，父亲又请陈春帆为黄宾虹师，这是黄宾虹第一次正式拜师学画。虽然从小就喜欢摹写古人画迹，但绘画作为一项"术业"，当然也令他父亲认定须有一师徒授受的过程。想必也正是职业画师陈春帆，将中国画状物、写人、摹景的基本图式规范，系统地给黄宾虹打了一个底。几年后，又在父亲的安排下，二十出头的黄

宾虹只身投奔在扬州为官为商的徽籍亲戚，希图结交师友，扩充见闻，或者更希望有合适的位置来安身立命。扬州，曾是盛行花鸟画的重镇，虽乱世之际，仍有七百余画师云集谋生，但浮俗粗率却是当时画坛的景况。

但在这一片衰败低迷中，有一个已患"狂疾"的画师陈若木让他驻足凝望。有著者称陈若木曾是太平军画师，或谓陈乃太平军画师虞蟾的弟子，可知其人颇有些经历。其山水画笔线遒劲恣纵但设色古雅，黄宾虹称之为"沉着古厚，力追宋元"，而"双钩花卉极合古法，最著名"。值得注意的是，黄宾虹于扬州画界，独对陈若木怀有特别的敬意，尤称其"古厚""古法"，言下之意，或正是为表达对扬州画坛甚至他当时所感受到的整个晚清画坛的某种失望，同时也透露出与元初赵孟頫"贵有古意"相通的心曲：是有意识、有选择地向传统乃至上古三代金石古迹溯源、探讨"沉着古厚"之"古法"的最初的思考。1925年黄宾虹著《古画微》时，举清末维扬画界的佼佼者，仅陈若木一人而已；在给朋友的信中又将其列入"咸、同金石学盛而书画中兴"时涌现出来的、具有近代意识的新艺术先驱之一。所谓"道、咸中兴"即是清末以金石学为学术背景所引发的中国书法、绘画的复兴，这是黄宾虹酝酿了一辈子的重要见解，20岁刚出头在扬州遇陈若木时的见识与思考，当是这一见解的萌芽。

黄宾虹一辈子念念不忘陈若木，也藏有陈的山水、花鸟作品，但从未说明自己曾拜师于陈，所以，后人所作的传记中，对黄宾虹是否向陈学画花鸟，就有了两种说法，并由此揣测黄宾虹何时开始作花鸟画，但今能及见的早期即款署60岁前甚至70岁前的花鸟作品也极少。可以肯定的是，以青年黄宾虹的志向，对自己的期许，一定是在"岩壑"间，即山水画的造就上。虽然当年的扬州及以后所居的沪上画坛，花鸟画都是大宗，可称为时尚，或可称为近代中国画变革之滥觞，但这或许正是秉性稳健、内敛的黄宾虹想要回避的。在黄宾虹64岁所作的《拟古册页》中，临拟王维、荆浩至沈周、文徵明共十家，是用一种冲淡、清明的笔意统摄古人各异的笔法格调。其中唯有一幅花卉拟意唐寅，意笔、设色，与山水同一旨趣，秾古舒和，而未染黄宾虹已居20年的海上流风时习。"沉着古厚"之古法，他首先于山水一道中求索，这应该是黄宾虹坚定的抉择。从他晚年大量的花鸟画作看，"勾花点叶"肯定是他非常之所爱，而谨慎其笔，迟迟不作或少作，还应该是他艺术进程中的策略，这一策略或许就是因了扬州画坛带给他的教训和思考。

1937年春夏之间，74岁的黄宾虹应聘北平艺术专科学校远赴北平，不日即遭遇"七七事变"，南返无计，黄宾虹只得沉下心来，除古物陈列所国画研究室及北平艺专的教学外，就是整理平生所积累的写生、临古"三担稿"，潜心于如何将已经成熟的"黑密厚重"山水画风推向极致再求繁简疏密诸画理画法的破解，潜心研究金石笔意如何融入甚而改变山水画传统中的诸种皴法。国破家飘零的境遇，以及上述画风欲变未变的瓶颈状态，应是一个忧思、苦闷的特殊时期。出人意料地，正是从这个时候起，黄宾虹画了大量的花鸟作品。在给南方弟子黄羲的信中，他写道："风雨摧残，繁英秀荂亦不因之稍歇。"应该就是黄宾虹此时的心境。敌寇临城肆虐之际，舍命抗击，抵死不渝，是为尊严；面无惧愤之色，反以从容淡定处之，亦中国知识分子特有的一种尊严本色。遥想当年恽南田，少年即随父起义抗清，败落后竟

隐忍于清督军府中，待与父亲不期相遇杭州灵隐寺，漏夜逃逸，此后一生混迹于一班文人画家圈中，山水蕴藉洒脱却自谦技不如人而沉浸于娴静雅致的花卉，尤其设色不避妍丽，或许正是不堪于山水故国之思，寄情柔曼的花花草草，也是为抚慰愁肠百结的桑田乡梓情怀。1944年春，黄宾虹过长安街，见日军在新华门前集队操练，愤恨不禁，归家作《黍离图》，题曰："太虚蠓蛾几经过，瞥眼桑田海又波。玉黍离离旧宫阙，不堪斜照伴铜驼。"猖狂一时的日寇，就像夏日空中乱舞的小虫子；目睹被摧残、被污辱的家国，自然引人"心中如噎"。看惯世事沧桑的黄宾虹，内心深藏的是对这个国族深切的信念，这种信念是他能够淡定从容的内在力量。事实上，在花鸟画中体现这种内在力量和娴静淡定之美，在当时的北平，是被赏识的。北平有不少人喜爱他的花卉作品，并流布于琉璃厂的画铺，黄宾虹还不明就里，或许他并不希望这样的适情之作出现在画铺中。

虽说黄宾虹大量的花鸟作品作于北平期间，但署年款的并不多见。之所以将其中大部分无年款的作品定为北平期间的作品，是参照了山水画的笔墨技法及进程。70岁以后，黄宾虹山水画从风格到笔墨技法已趋成熟，他的花鸟画根基在山水；而且，我们还可以看到，同其山水一样，他的花鸟也从明人的法度出发上溯元人，即以明人从沈周到陈白阳这一脉成熟的写意花鸟为基调。因为明人在"物物有一种生意"即生趣活泼上，在笔墨勾染的手段方法上，比元人更放得开，但比清人淳厚，去古不远。从现存的大量无款作品可看出，黄宾虹在明代画家"钩花点叶"草笔写意的基调里流连了很久，这在同辈人中是很独特的。就如张宗祥所评说的，既不是宋人那种"认桃无绿叶，辨杏有青枝"的刻画守形，亦非清代以后因循旧轨的无趣或近代新画风的排掉恣纵。时已过古稀的黄宾虹，视濡墨研色、"钩花点叶"为山水之余韵，性情之陶冶纾解，其胸襟气质，恂恂然，霭霭然；其笔墨修养，水到渠成，信手拈来，自然是化厚重为轻灵，出谨严而"自在"，即潘天寿所谓其"与所绘山水了不相似"。其实，潘天寿强调的是，能拉开厚重与轻灵之间的差距，是一种大本事，因为其内里是笔墨根砥，是胸襟的潇散疏放。

辨识黄宾虹笔下的花卉，可分出这样几种类型：一清雅，一秾丽，一老健而含稚趣等，在时序上也大致如此。初到北平前后，落笔轻捷柔曼且多为山野清卉，这是观者最为"惊艳"的那部分。不由得让人感慨的是，古稀老人的笔下，分明有一种温存怜爱的情怀。出笔、落墨，但见轻捷单纯，尤其用色，清丽唯美，似手边随意流泻的温情。虽凡卉草花，但气息沉静高贵，用潘天寿的话来说就是："其意境每得之于荒村穷谷间，风致妍雅，有水流花放之妙。"潘天寿所言正合黄宾虹的"民学"思想，于宋人经典中的"黄家富贵，徐熙野逸"，他必定更倾向于徐之"野逸"所体现出来的天然疏放的生命特征。

这里需要插一句的是，从所遗存的作品看，北平期间，黄宾虹还大量地挥写草书，即所谓"每日晨起作草以求舒和之致"，这种作草以求腕力和"舒和之致"的努力，不仅体现在了他的山水画里，更多见于花卉写意中；尤其较早期的作品，特别着意于笔致的清轻散淡，但笔下枝叶飘举翻飞，似有微风轻拂其间，这种极为控制的动势姿态的表达，当全

赖其腕间力量的微妙和控制力。除了那些知名不知名的山花野草，黄宾虹还热衷于被称为"富贵气"的牡丹图，但他的牡丹没有那种人们加给它的所谓"富贵气"，黄宾虹在意的是，还原它在自然中原有的风采，所以，它美，它健康，它天然疏放，是一种全然拥有自然天性的"富贵"。

另一路被传统称之为"君子"的题材：梅兰竹菊，最易落入概念而令人乏味，黄宾虹着意抒写其气质之清灵，更多书法笔意。如《梅竹水仙图》等，水墨与设色用一种灰调子统一起来，并用这种灰调子的墨晕写在水仙花的周边，光影、香氛、氤氲弥散，诸"君子"和而不同，欹侧间，自有一种月白风清之致。从这里，我们可以体会到，黄宾虹欲将所谓的"富贵"和"野逸"，将元人所谓之"古雅"与明人所钟情的"生意"作融会贯通的创造性探索，别有一番用心，也别开了一番生面，正是张宗祥叹服的"淡、静、古、雅，使人胸襟舒适，可以说完全另辟了一个世界"……

在黄宾虹85岁由北平南返杭州前后，又有一种烂漫秾丽的风格出现。我们甚至可以很难得地看到，虽早年在沪上，与海上画坛，取低调、边缘以保持独立的姿态，但在这一路风格里，却仍能发现海上画风也毕竟曾熏染过他。明艳之色彩也是他乐于尝试并用于九秩变法时的山水画里，只是他仍能以"自自在在"之风神而远避海上浮俗习气。85岁前后还有一批数量相当、款题"虹叟"的作品，与同时的一类山水一样，明显可看出是一种金石笔意入画的尝试。85岁以后，题款多见"拟元人意"，有题款更明确写道："元人花卉，简劲古厚，于理法极其严密，白阳、青藤犹有不逮。"又："没骨、双钩，宋人有犷悍气，洎元始雅淡。""元人多作双钩花卉，每超逸有致。明贤秀劲当推陈章侯，余略变其法为之。"由此可知，黄宾虹于画史经典，山水着眼于五代、北宋，花卉着眼于元人，虽皆从明人筑基，心所向往在宋、元，孜孜所求的是"沉雄古厚""简劲古厚"之古法，"古厚"一语，殊可揣摩。

黄宾虹晚年尤其是九秩变法时期的山水画，尤被世人看重的是墨法的精湛和大胆的用色实验，这里面就有来自花鸟画的灵感，而此时的花鸟画，亦正与其山水俱入化境。如作于90岁的《设色芙蓉》，破墨法兼及色彩的浓淡互破，渍墨法同样适用于色彩的渍染，使得水墨与设色，写生物之意态与抒胸中之情怀，随遇生发，而笔线的凝练苍辣与墨色晕章之淹润华滋如同所题："含刚健于婀娜"。"黄山野卉"是黄宾虹晚年常作的题材，为抒发对故里黄山风物的念想，其丰润厚实而融洽的笔墨和设色，也与此时的山水同一旨趣和境界——古厚中焕发生意。进入这种圆融境界的黄宾虹，仍用秾丽烂漫的笔调，作那一路具海上画风的大笔写意，只是在花草丛中总有一两只神气活现的翠衣螳螂或憨憨的红衣小甲虫。笔墨之苍老，情态之童真，真所谓"水流花放之妙"，"妙在自自在在"。

高山峻岭须敷以华滋草木、繁英秀萼以至鸟飞虫鸣，才足以完整表达黄宾虹心中眼中的"大美"。我们相信，既有悲天悯人之襟怀，又具"自自在在"之品性，才是完整的性情，才有丰沛的情感。拈花一笑慰平生，正是黄宾虹眼中笔下的花鸟草虫和山水自然一起伴随他得享高寿，且越老越健，大器终成。

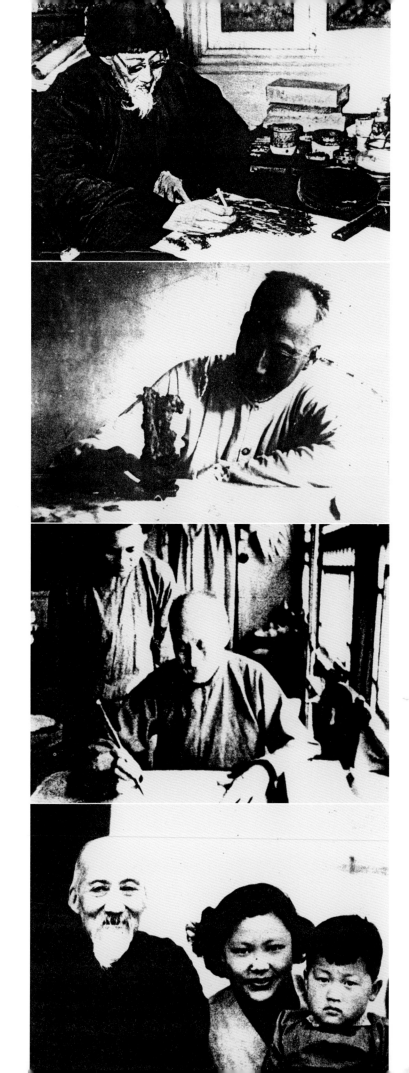

设色花鸟画图版

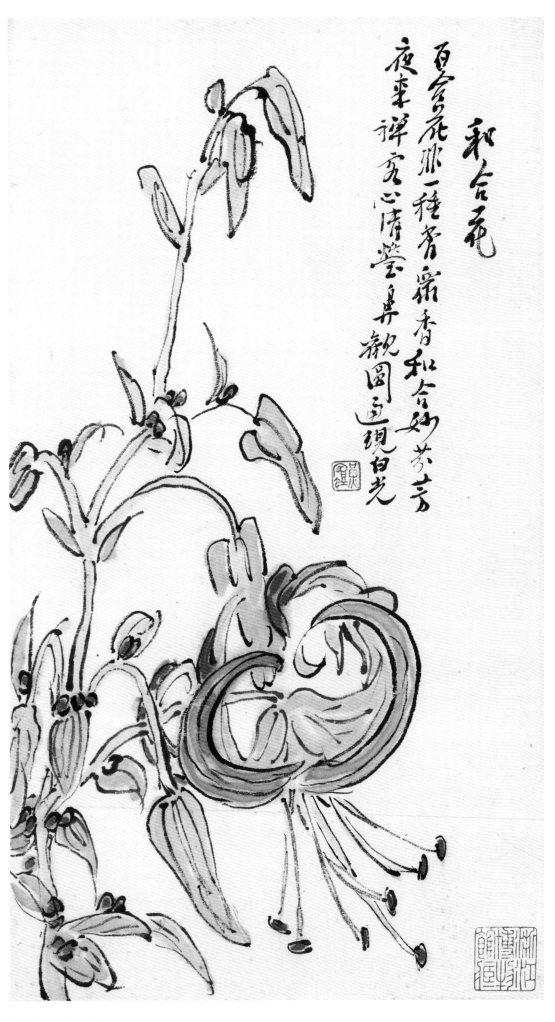

和合花

百合花非一種香眾香和合妙芬芳夜來禪客心清瑩鼻觀圓通現白光

花卉　八幅　之一　和合花

纸本　28.6cm×15.6cm　浙江省博物馆藏

题识：和合花　百合花非一种香　众香和合妙芬芳　夜
　　　来禅客心清莹　鼻观圆通现白光

钤印：黄宾虹

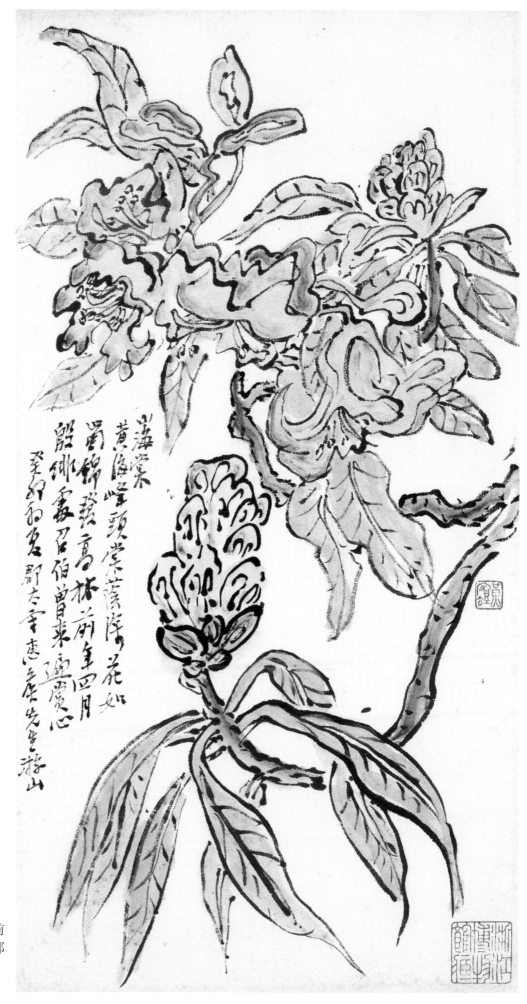

花卉　之二　山海棠

题识：山海棠　黄海峰头棠荫深　花如蜀锦发高林　前
　　　年四月殷绯处　召伯曾来遍赏心　癸卯初夏　郡
　　　太守惠侯先生游山
钤印：黄宾虹

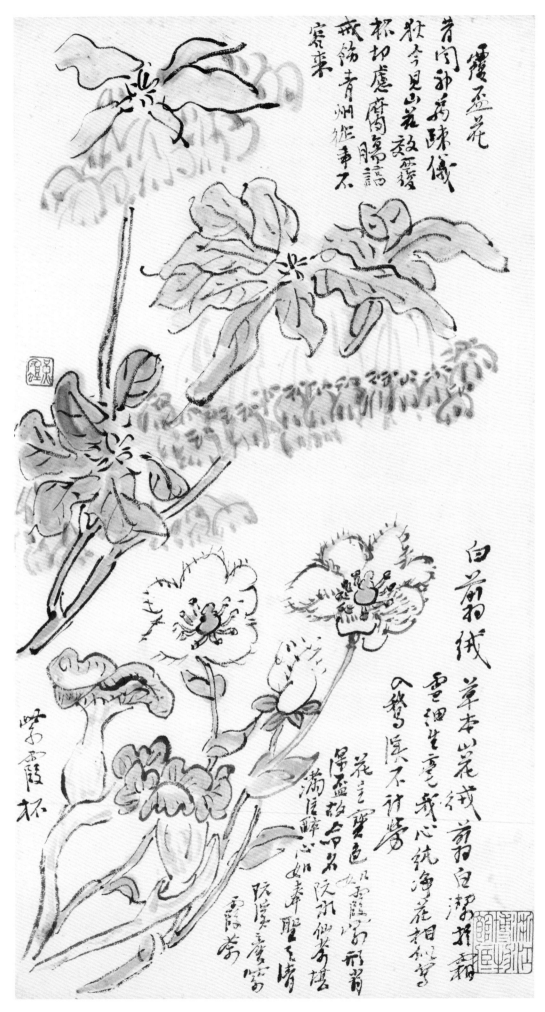

花卉 之三 覆杯花白蓟绒紫霞杯

题识：覆杯花 昔闻神禹疏仪狄 今见山花效覆杯 切
虑腐肠谆戒饬 青州从事不容来 白蓟绒 草
本山花绒蓟白 洁于霜雪细生毫 我心纯净花相
似 写入鹅溪不计劳 紫霞杯 花呈宝色如霞
紫 形肖深杯故命名 阮水仙茶堪满注 醉心如
奉圣天清 阮溪产紫霞茶

钤印：黄宾虹

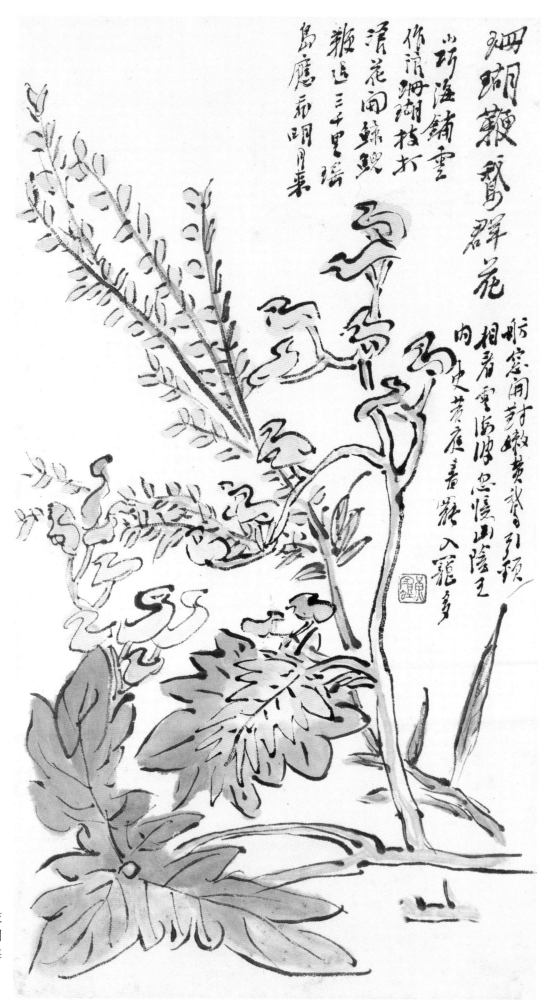

花卉　之四　珊瑚鞭鹅群花

题识：珊瑚鞭鹅群花　小巧海铺云作浪　珊瑚枝
　　　打浪花开　鲸鲵鞭退三千里　瑶岛应飞明
　　　月来　舫窗开对嫩黄鹅　引颈相看云海
　　　波　忽忆山阴王内史　黄庭书罢入笼多
钤印：黄宾虹

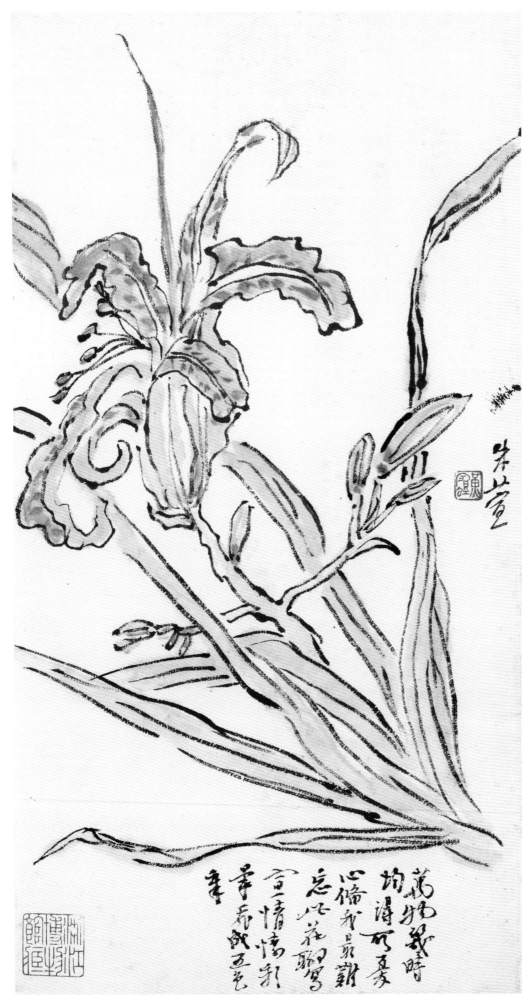

花卉　之五　朱萱

题识：朱萱　万物几时均得所　忧心备我最难
　　　忘　此花聊写宣情愫　彩晕飞成五色章
钤印：黄宾虹

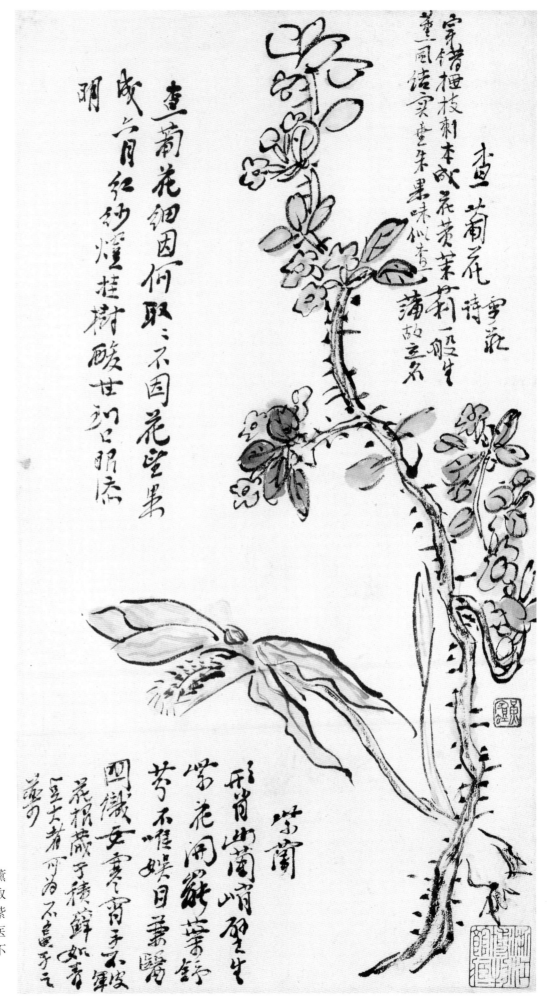

花卉 之六 查葡花紫兰

题识：查葡花 雪庄诗 穿错桠枝刺本成 花黄茉莉一般生 薰
　　　风结实垂朱果 味似查蒲故立名 查葡花细因何取 取
　　　不因花望果成 六月红纱灯挂树 酸甘到口眼添明 紫
　　　兰 形肖幽兰峭壁生 紫花开罢叶舒芬 不唯娱目兼医
　　　国 织女寒宵手不皲 花根藏于积藓 如青豆大者可为不
　　　龟手之药

钤印：黄宾虹

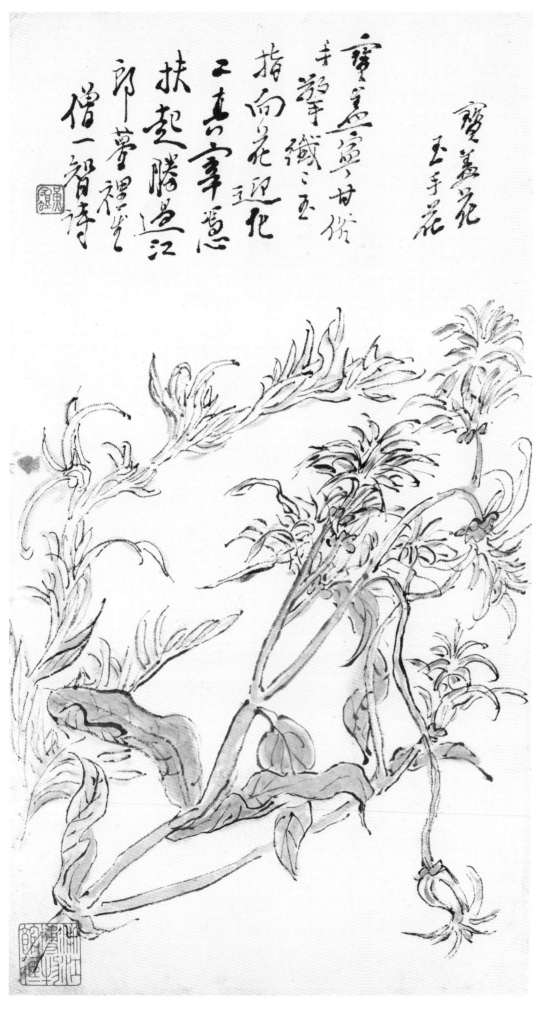

宝盖花
玉手花

宝盖宝宝甘俗
手擎纤纤玉
指向花迎化
工真宰凭
扶起胜过江
郎梦里生
僧一智诗

花卉　之七　宝盖花玉手花
题识：宝盖花　玉手花　宝盖宁甘俗手擎　纤纤玉指向花
　　　迎　化工真宰凭扶起　胜过江郎梦里生　僧一智诗
钤印：黄宾虹

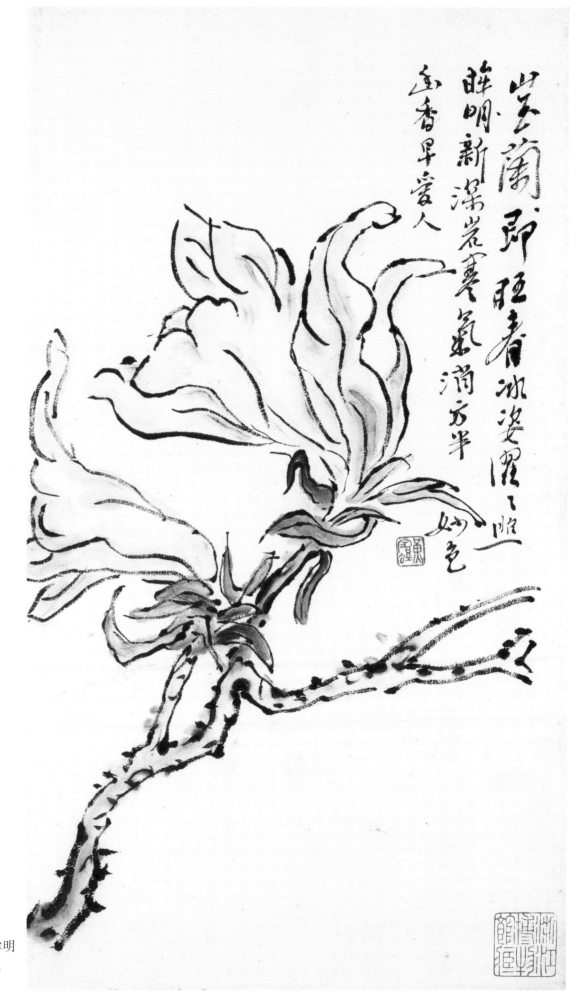

花卉　之八　山玉兰

题识：山玉兰　玉兰即旺春冰姿　濯濯照眸眸明
　　　新　深岩寒气消方半　妙色幽香早爱人
钤印：黄宾虹

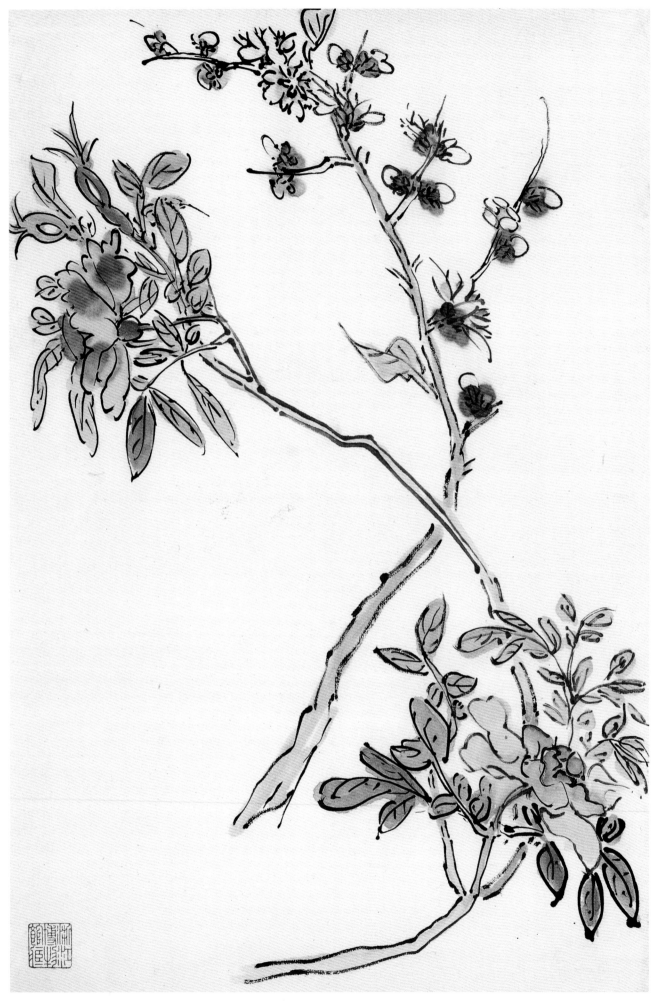

花卉

纸本　40cm×27cm　浙江省博物馆藏

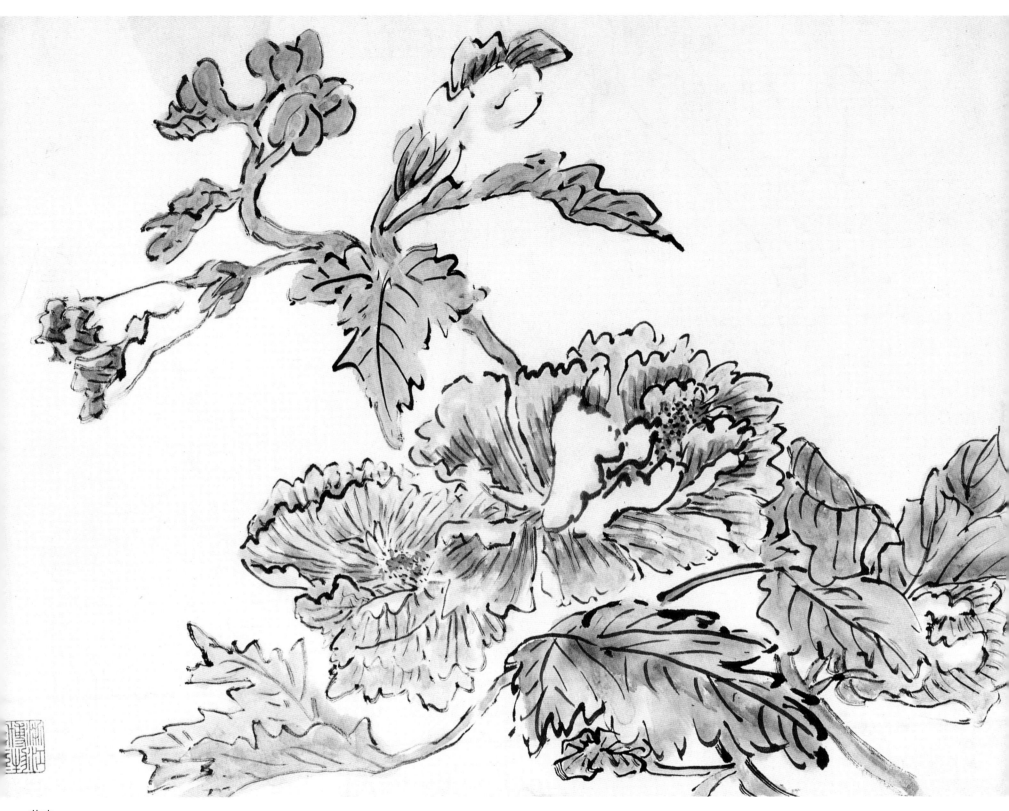

花卉

纸本　27.5cm×37.5cm　浙江省博物馆藏

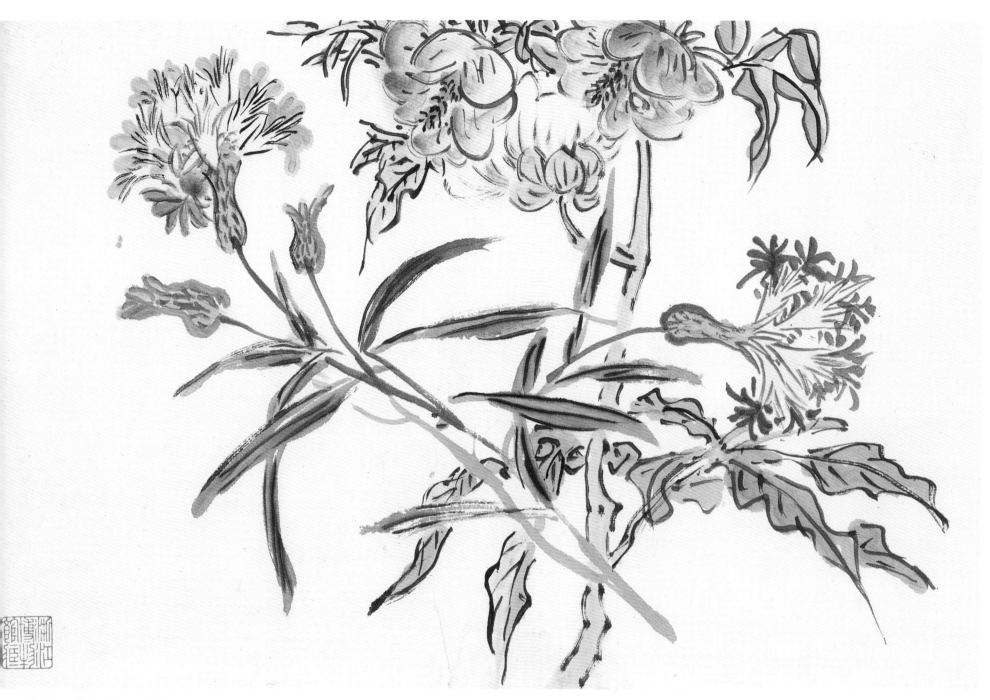

花卉　两幅　之一　花卉

纸本　26.1cm×36.5cm　浙江省博物馆藏

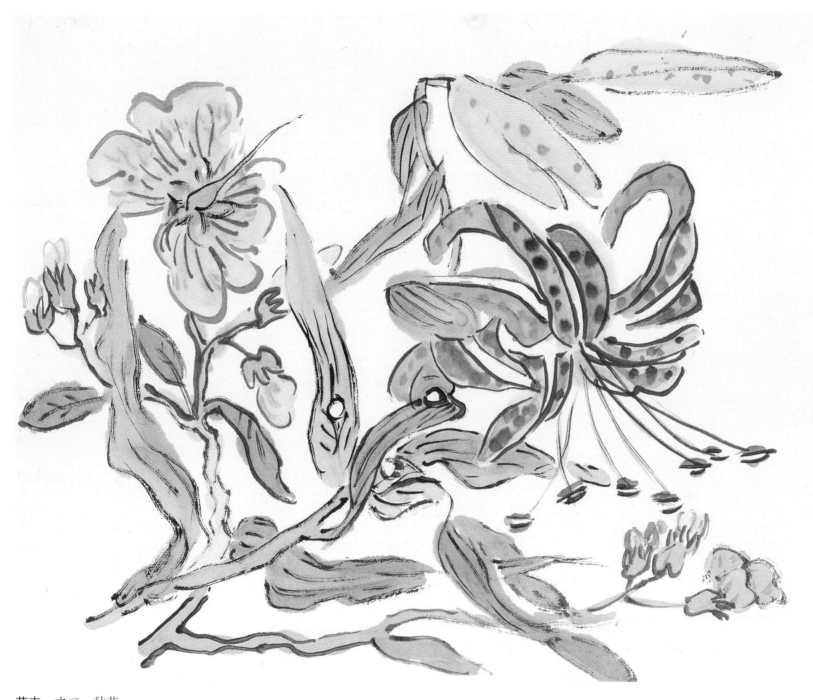

花卉 之二 秋花

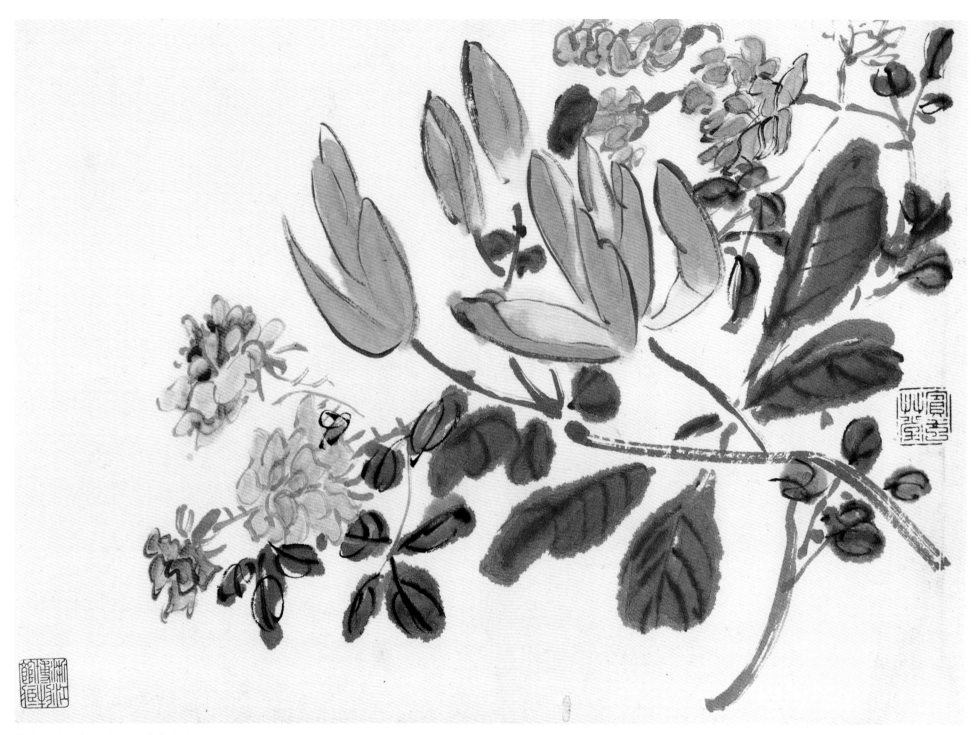

花卉　十二幅　之一　蔷薇辛夷

纸本　26.5cm×37.5cm　安徽省博物馆藏

钤印：宾虹草堂

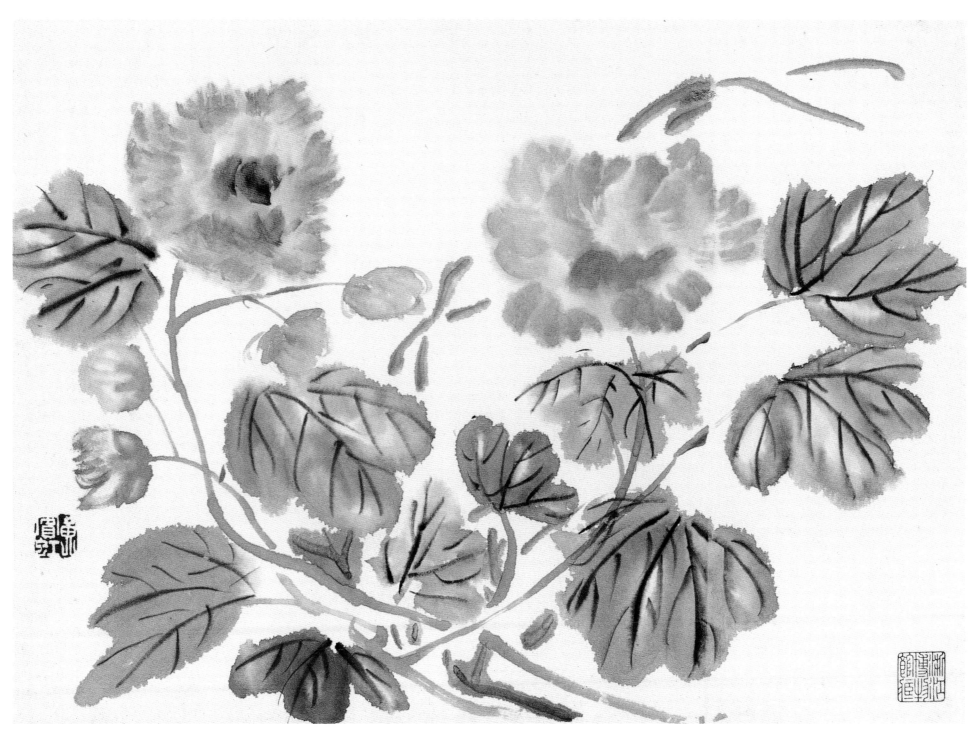

花卉　之二　花卉

钤印：黄宾虹

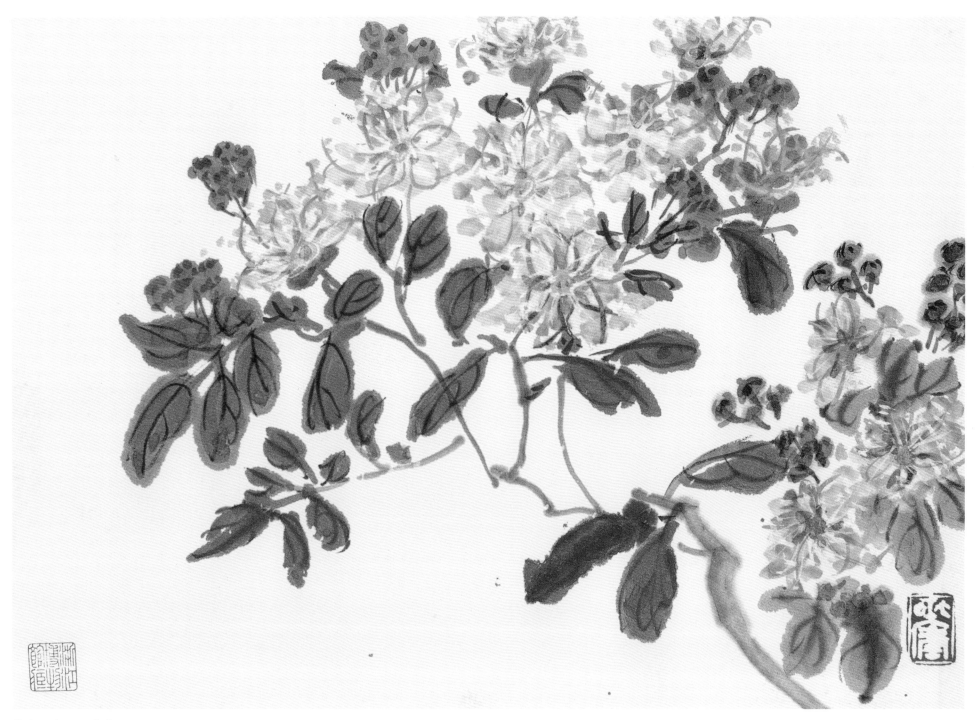

花卉 之三 紫薇

钤印：虹庐

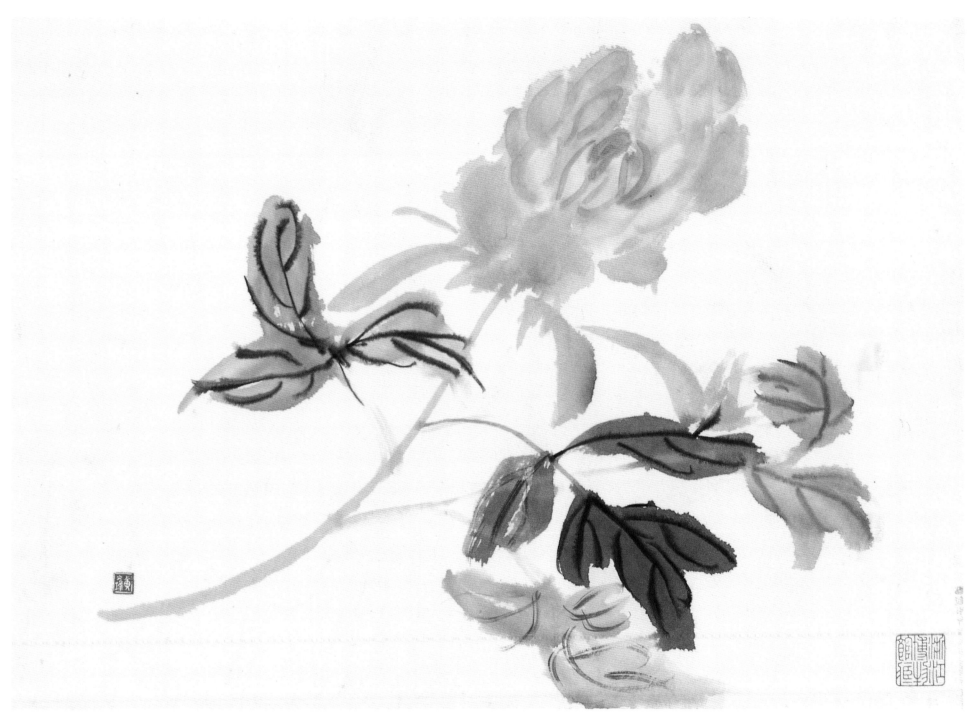

花卉　之四　牡丹

钤印：黄冰鸿

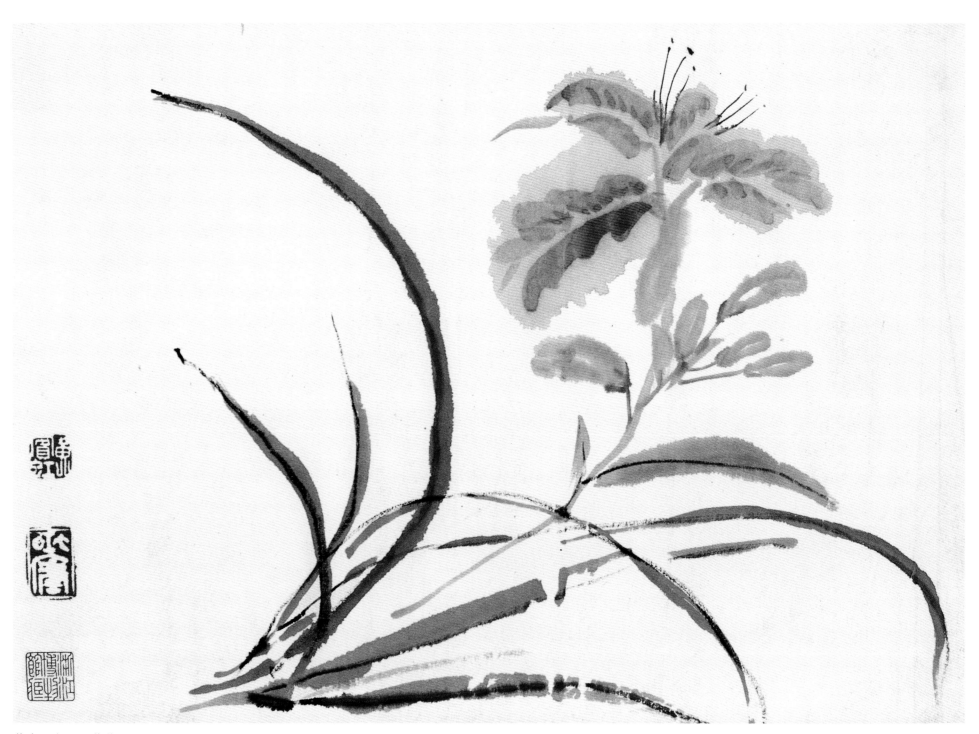

花卉 之五 萱花

钤印：黄宾虹 虹庐

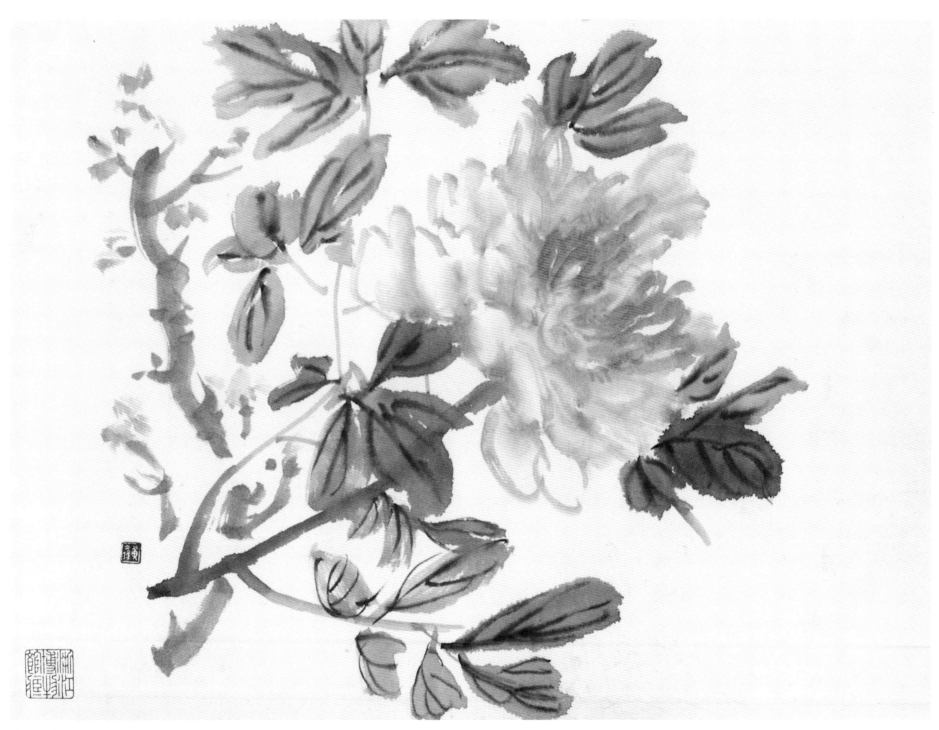

花卉 之六 牡丹

钤印：黄冰鸿

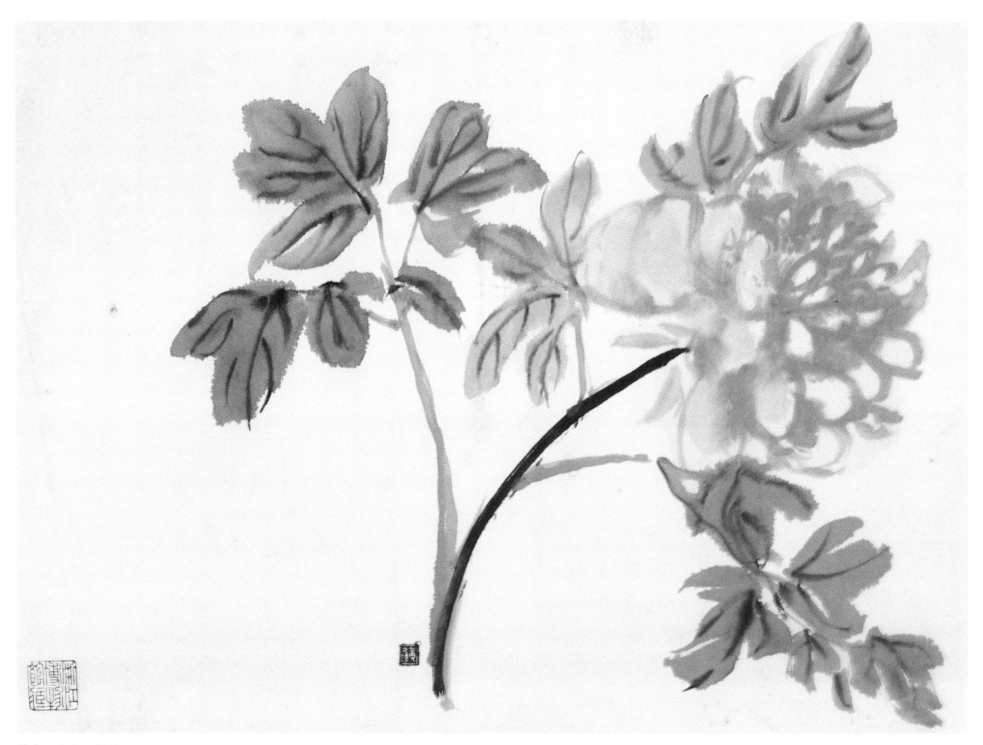

花卉　之七　牡丹

钤印：黄冰鸿

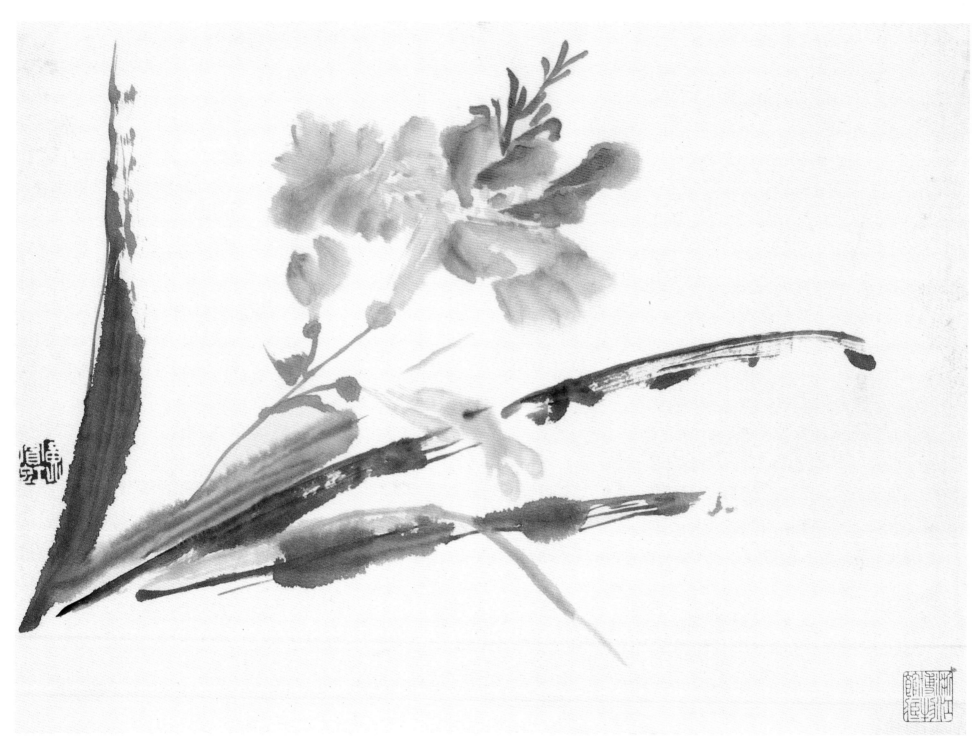

花卉 之八 蝴蝶兰
钤印：黄宾虹

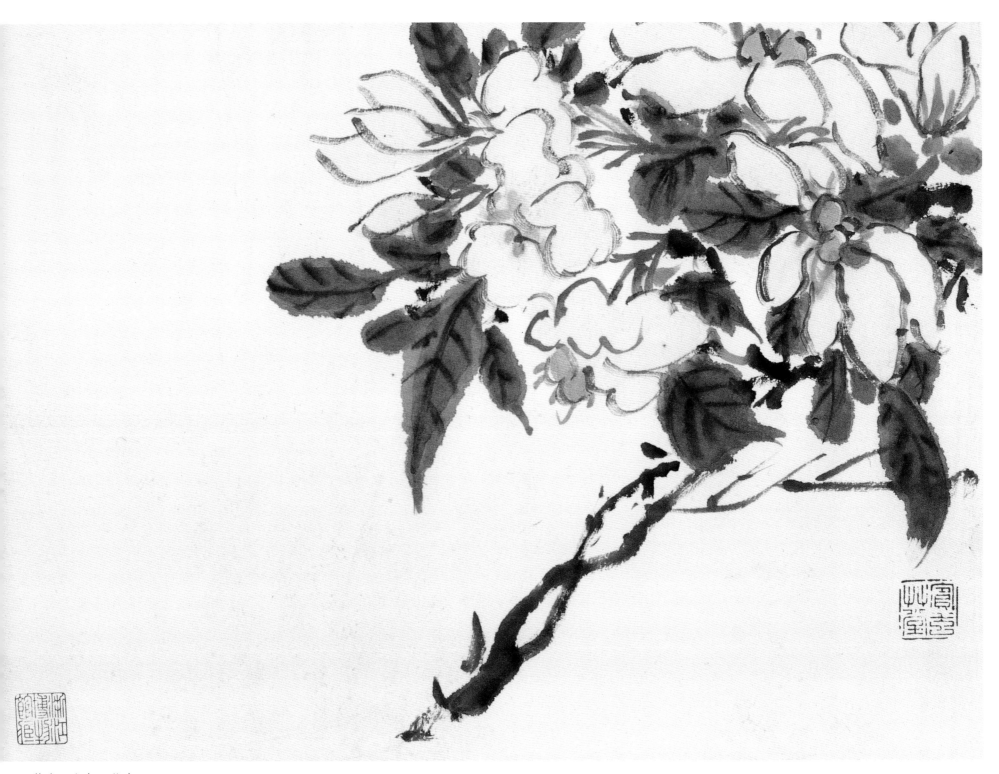

花卉　之九　花卉
钤印：宾虹草堂

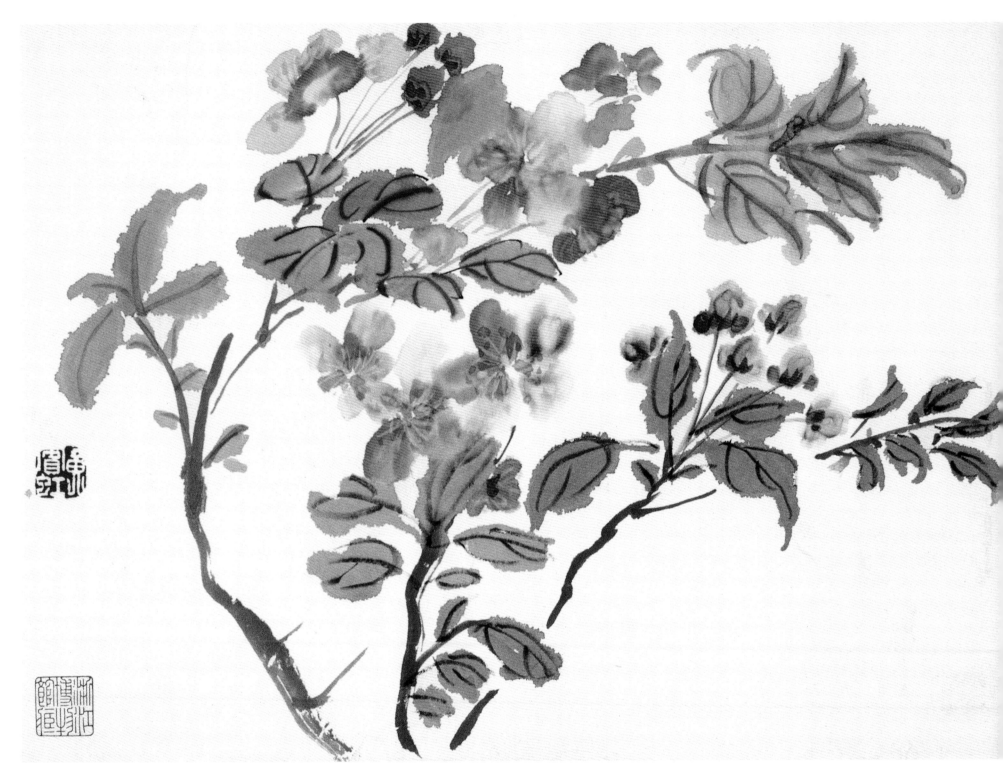

花卉　之十　花卉

钤印：黄宾虹

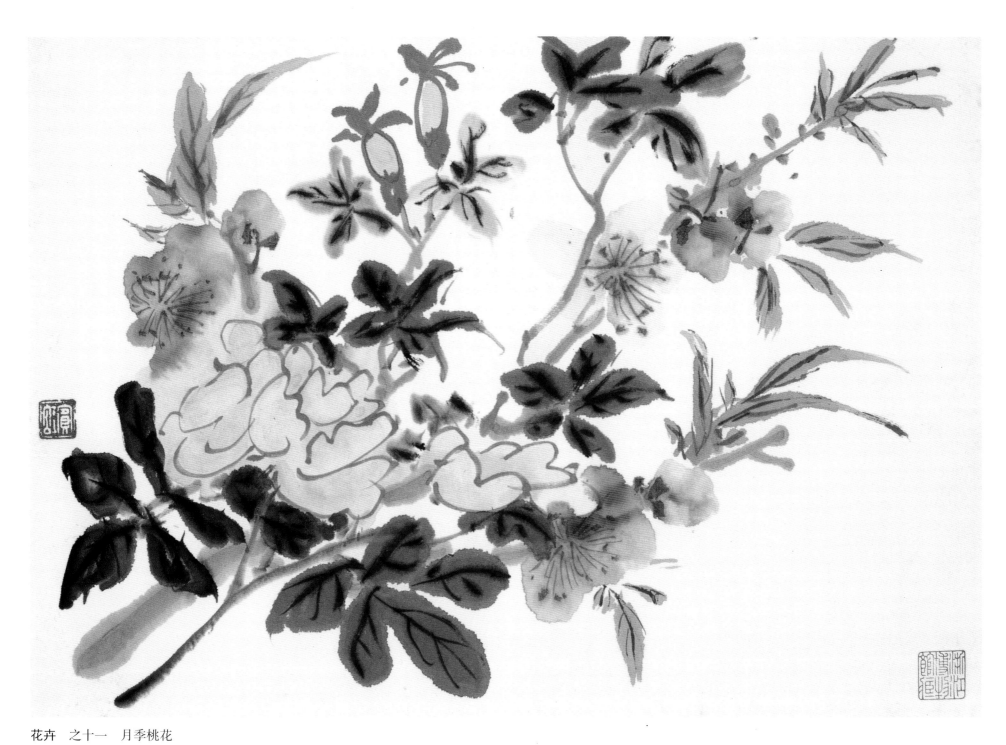

花卉　之十一　月季桃花

钤印：宾虹

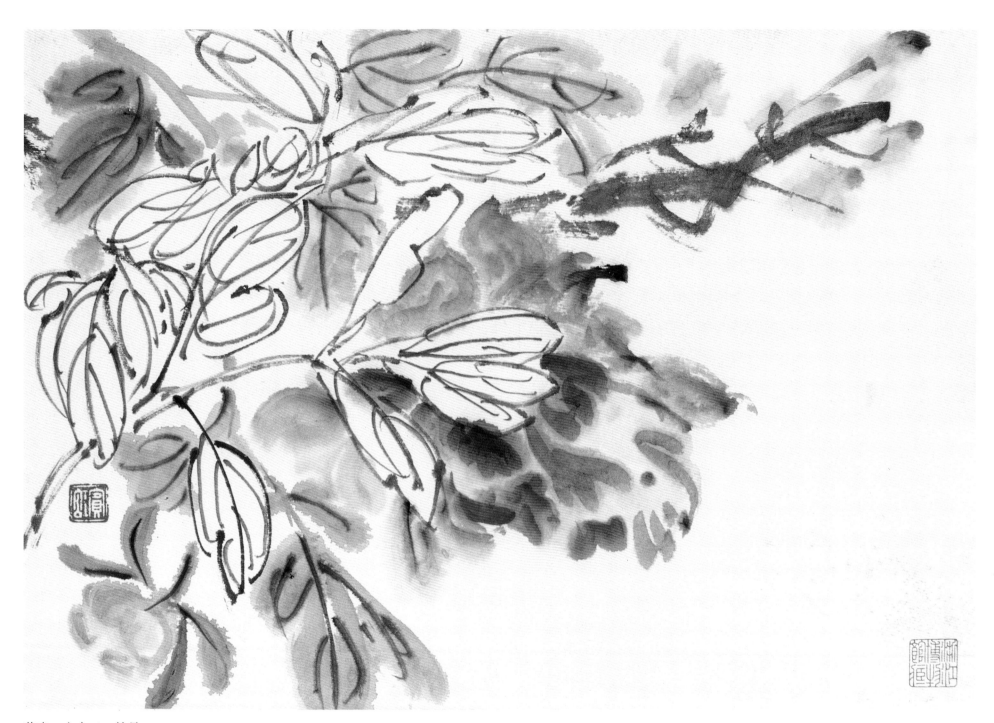

花卉　之十二　牡丹

钤印：宾虹

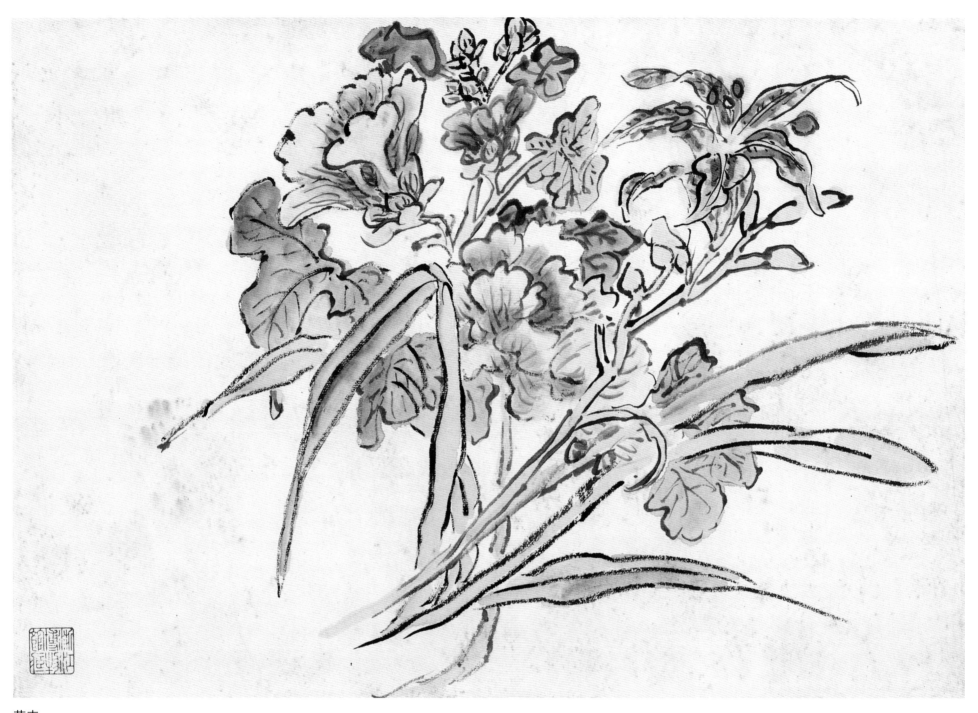

花卉

纸本　27cm×36.9cm　浙江省博物馆藏

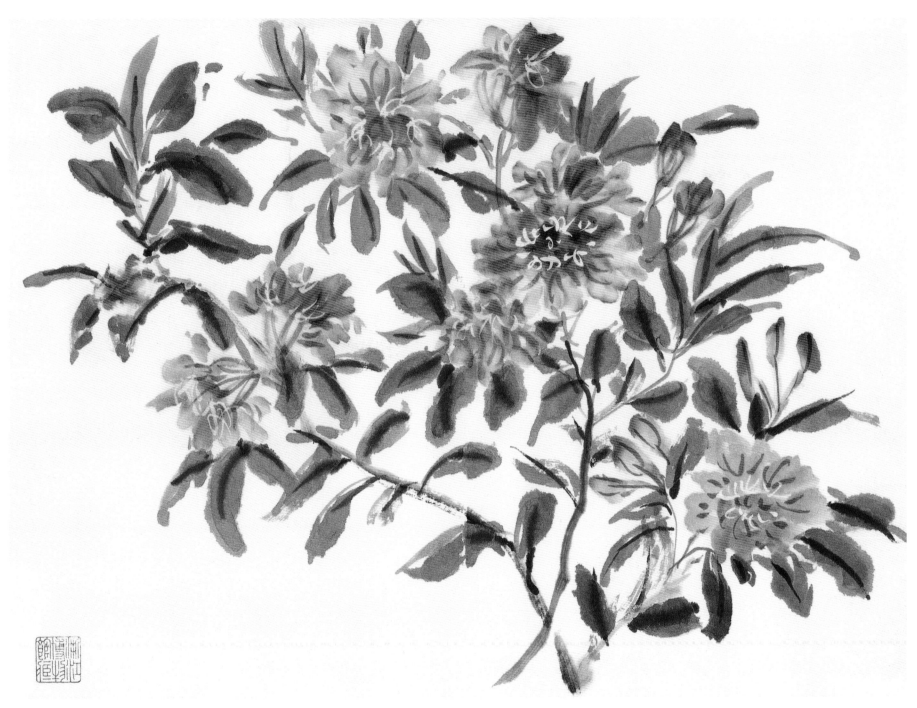

花卉

纸本　28cm×37cm　浙江省博物馆藏

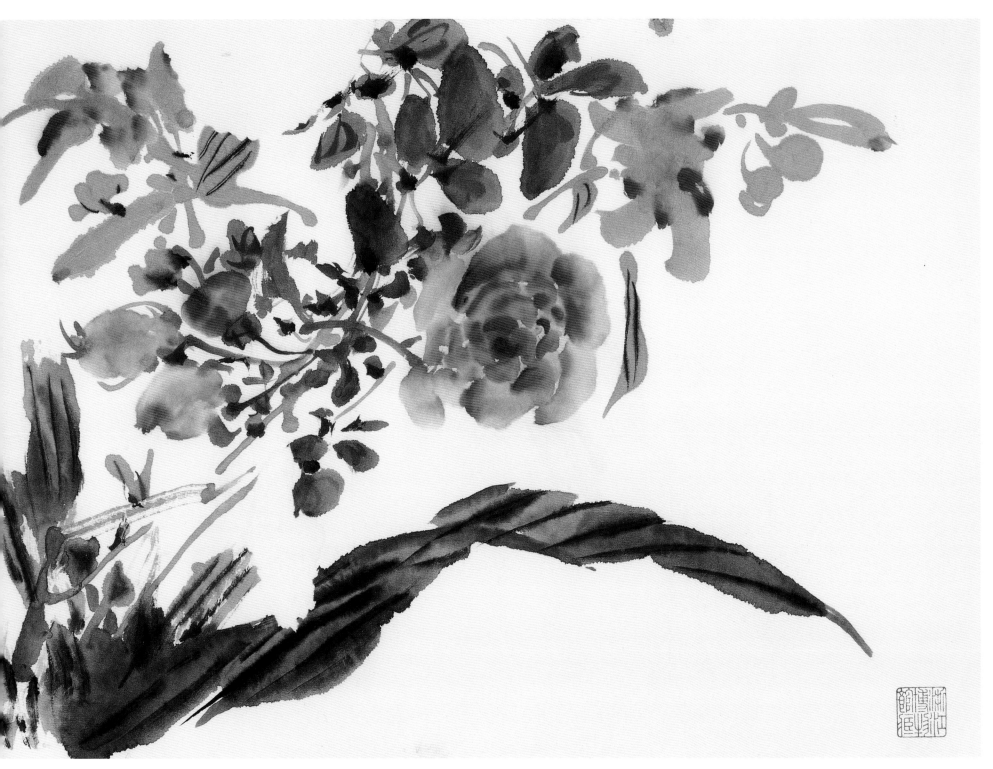

花卉

纸本　27cm×38cm　浙江省博物馆藏

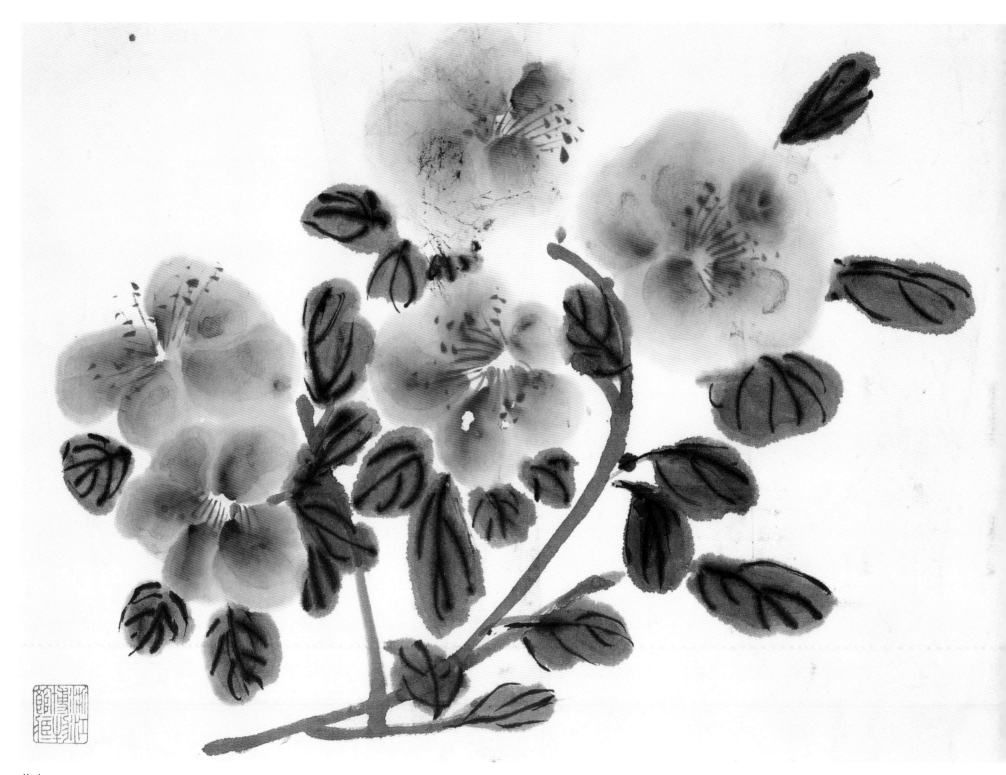

花卉

纸本　23.5cm×32.5cm　浙江省博物馆藏

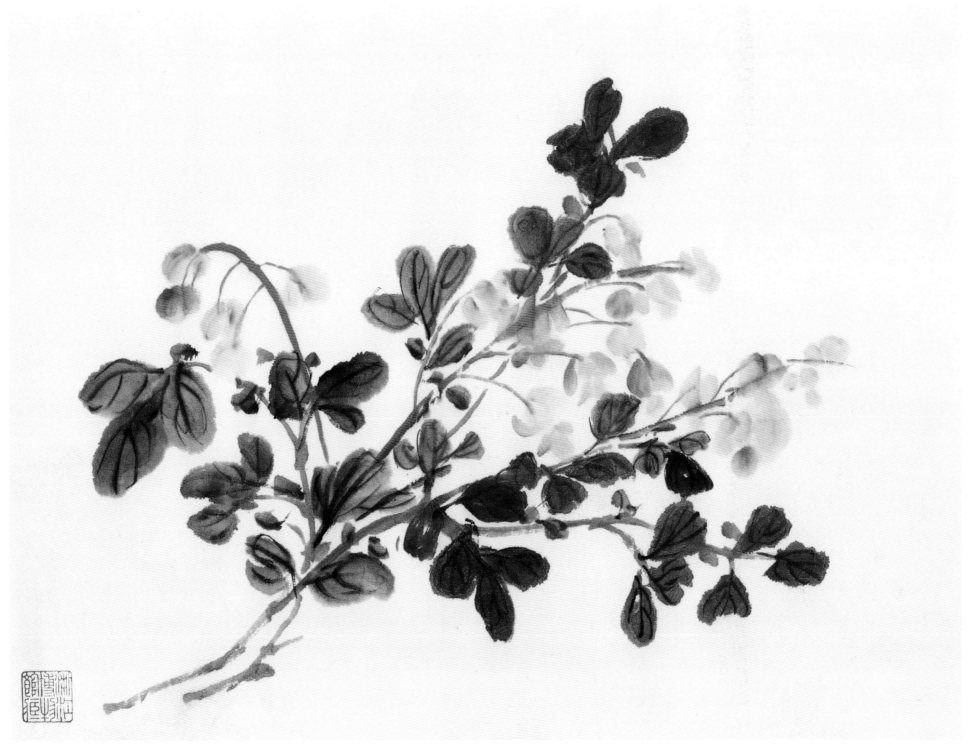

灯笼花

纸本　27.5cm×38cm　浙江省博物馆藏

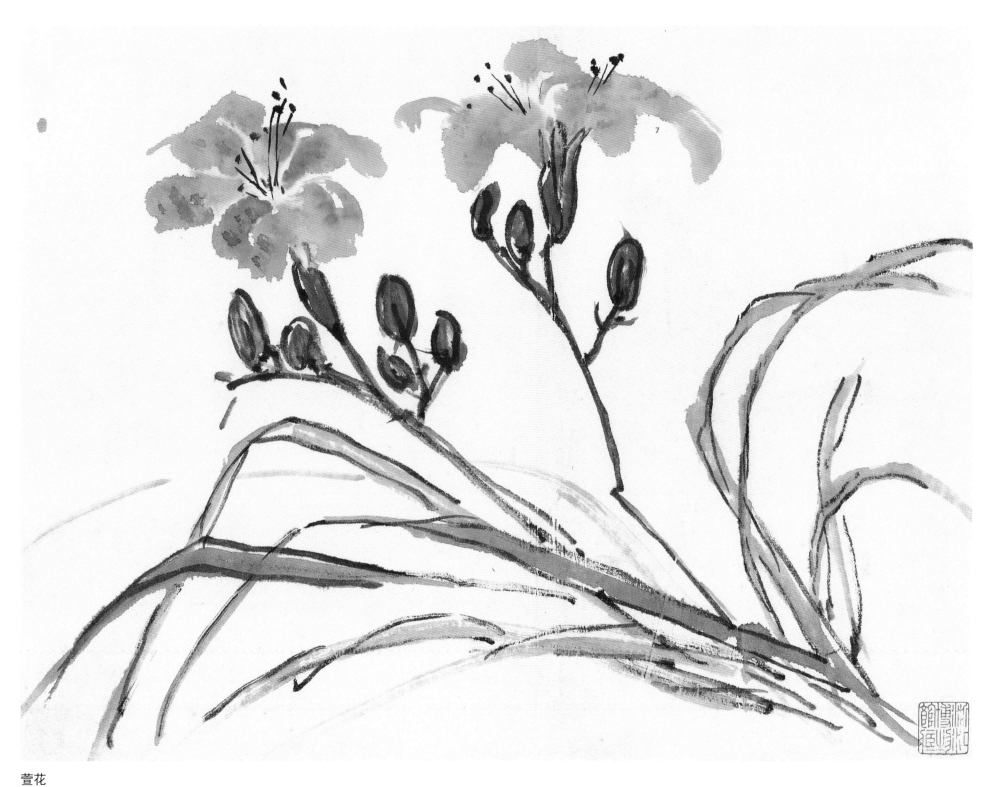

萱花

纸本　26.4cm×34.8cm　浙江省博物馆藏

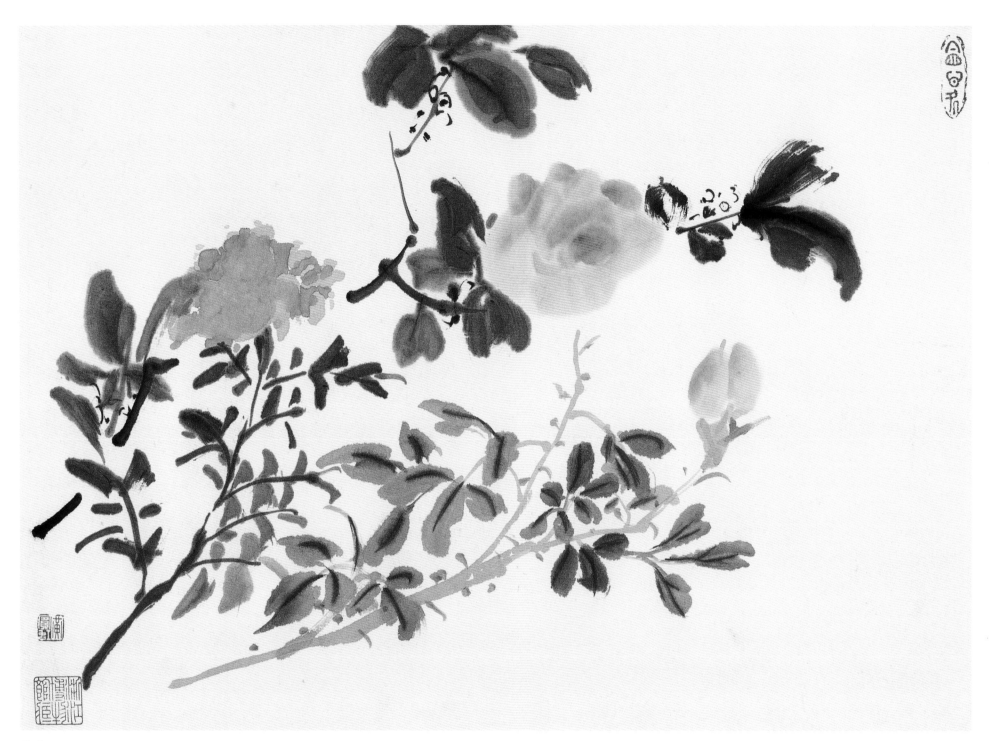

花卉

纸本　26.4cm×32.8cm　浙江省博物馆藏
钤印：会心处　黄宾虹

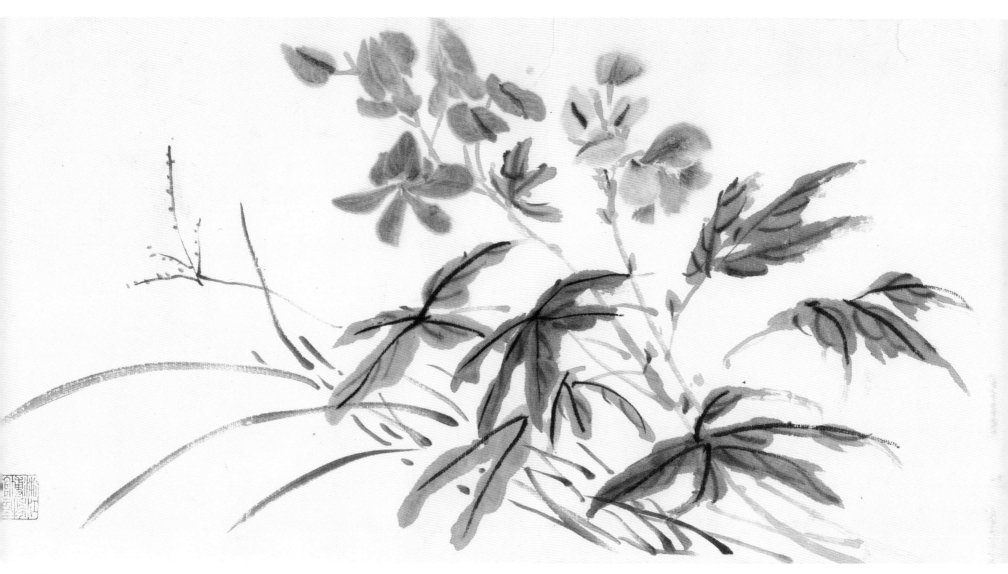

花草

纸本　23cm×44cm　浙江省博物馆藏

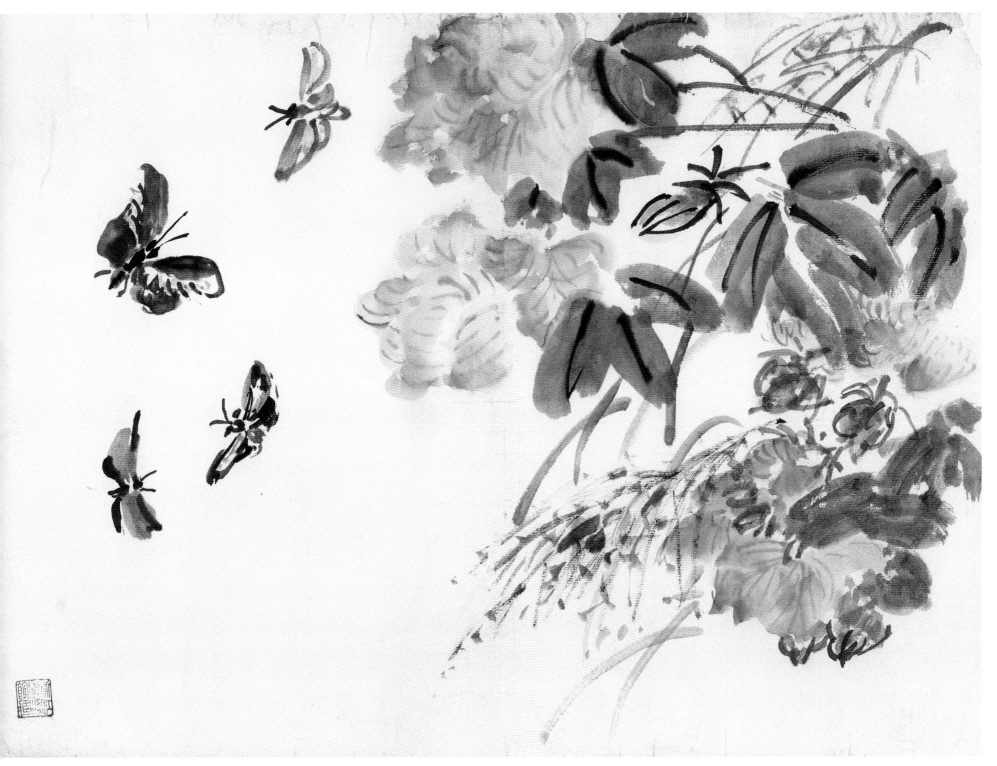

蝶花

纸本　37cm×52cm　浙江省博物馆藏

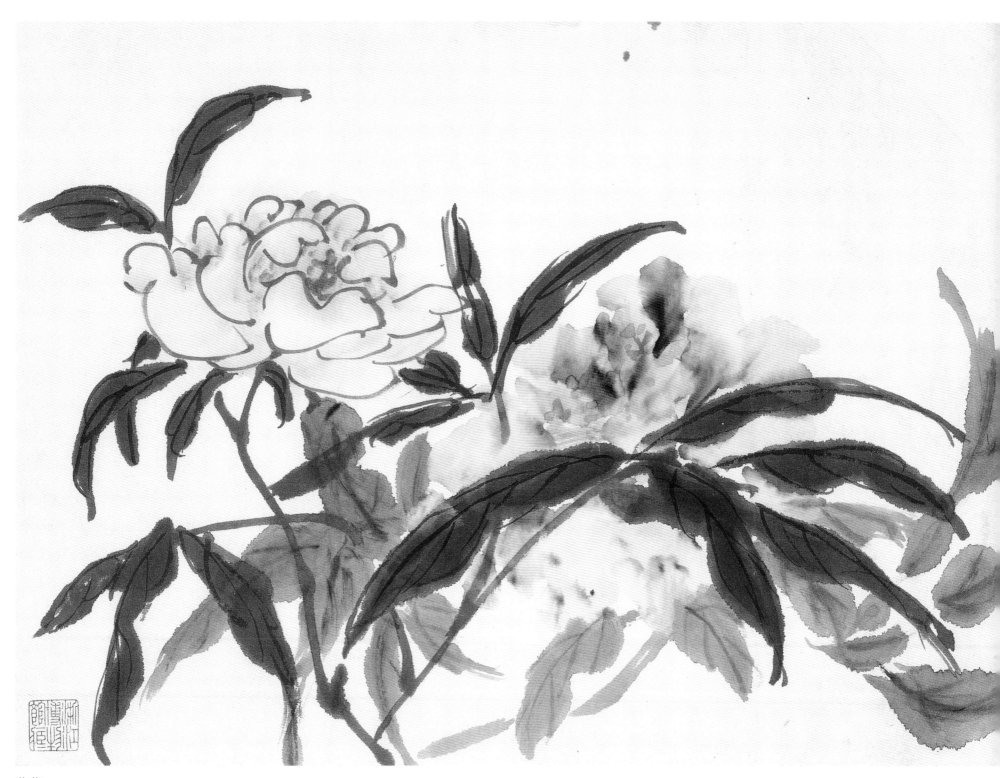

芍药

纸本　27cm×37.5cm　浙江省博物馆藏

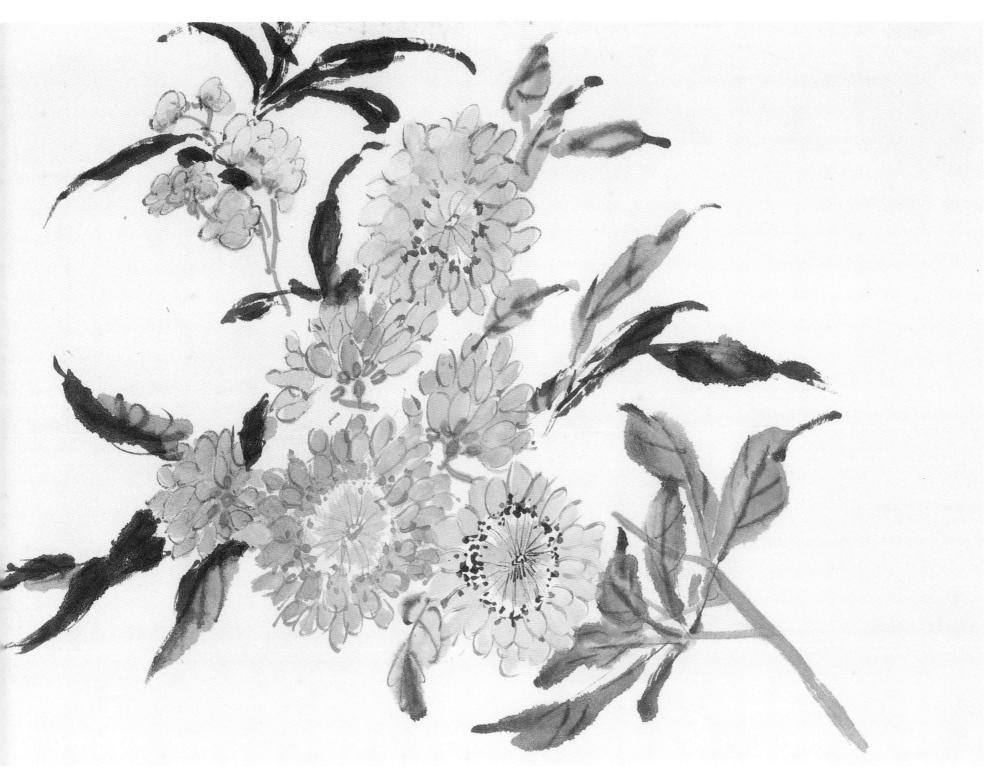

花卉　四幅　之一　花卉

纸本　27.5cm×37cm　浙江省博物馆藏

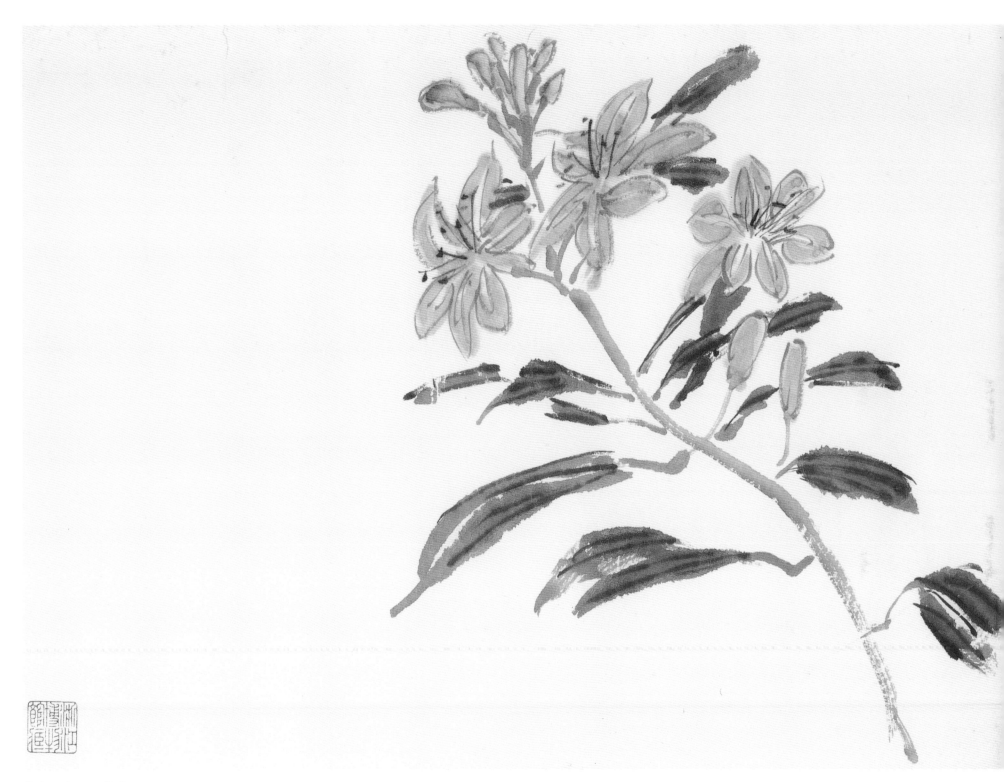

花卉 之二 花卉

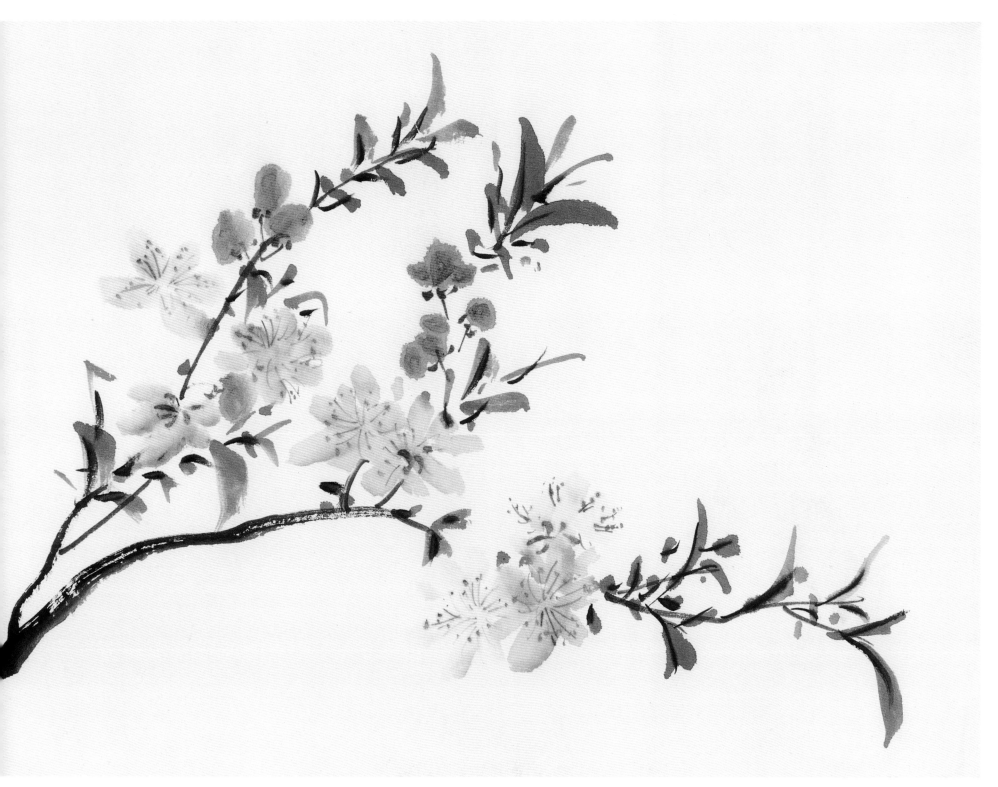

花卉 之三 桃花

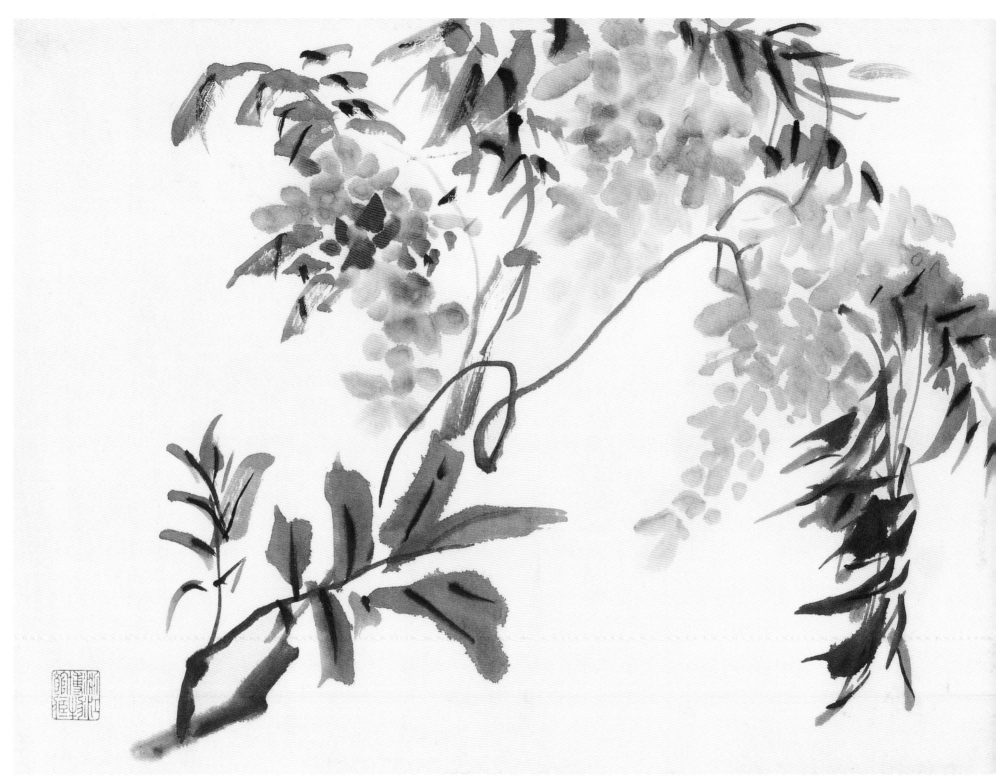

花卉 之四 紫藤

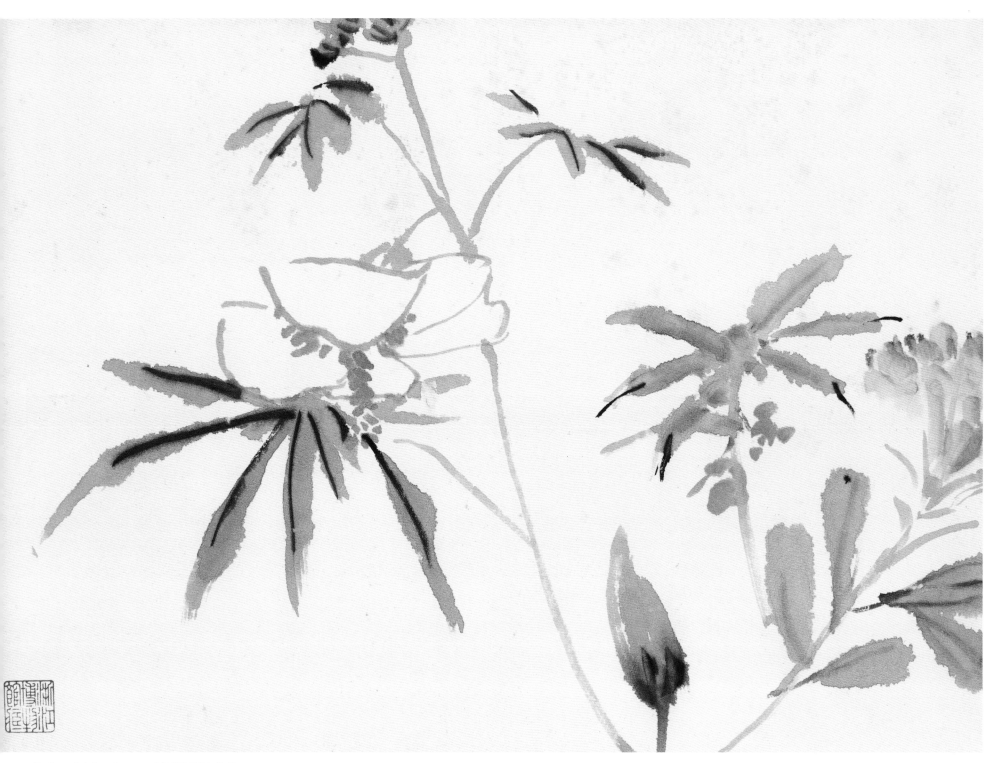

花卉 十幅 之一 鸡冠蜀葵凤仙花

纸本 26.1cm×37.4cm 浙江省博物馆藏

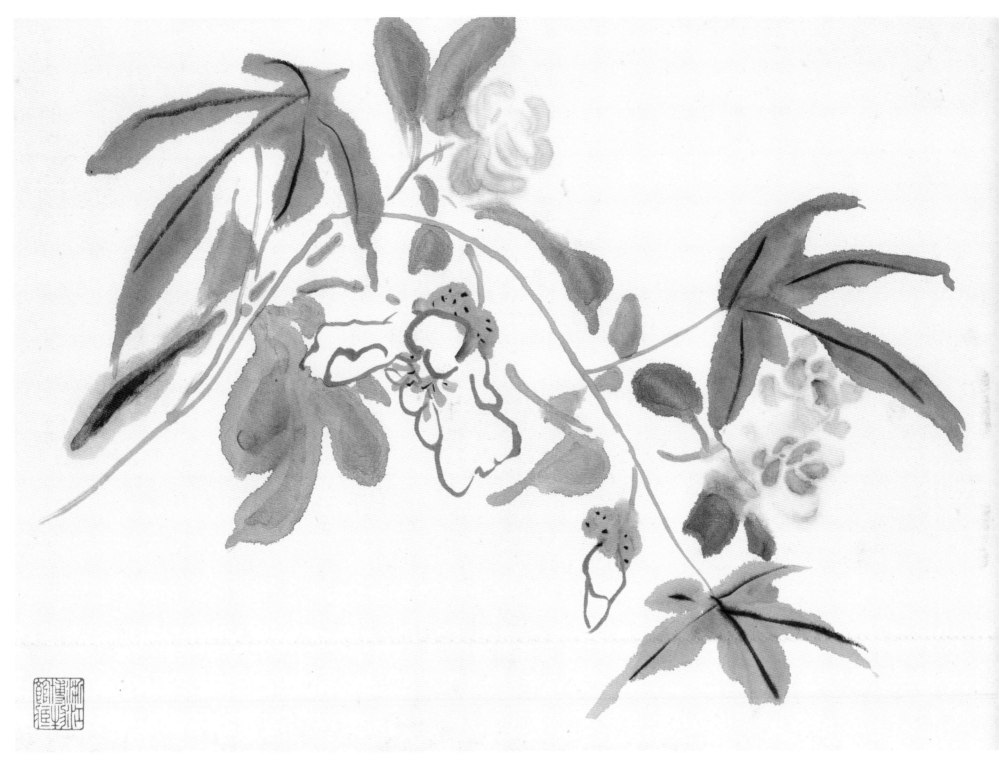

花卉 之二 蜀葵蔷薇

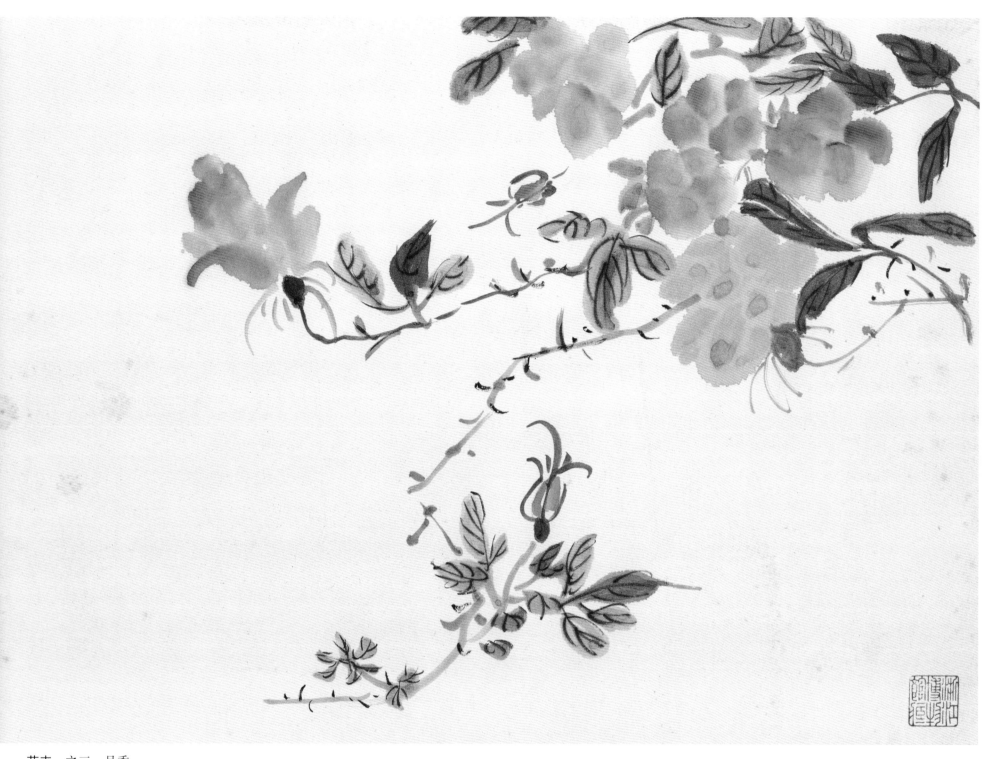

花卉　之三　月季

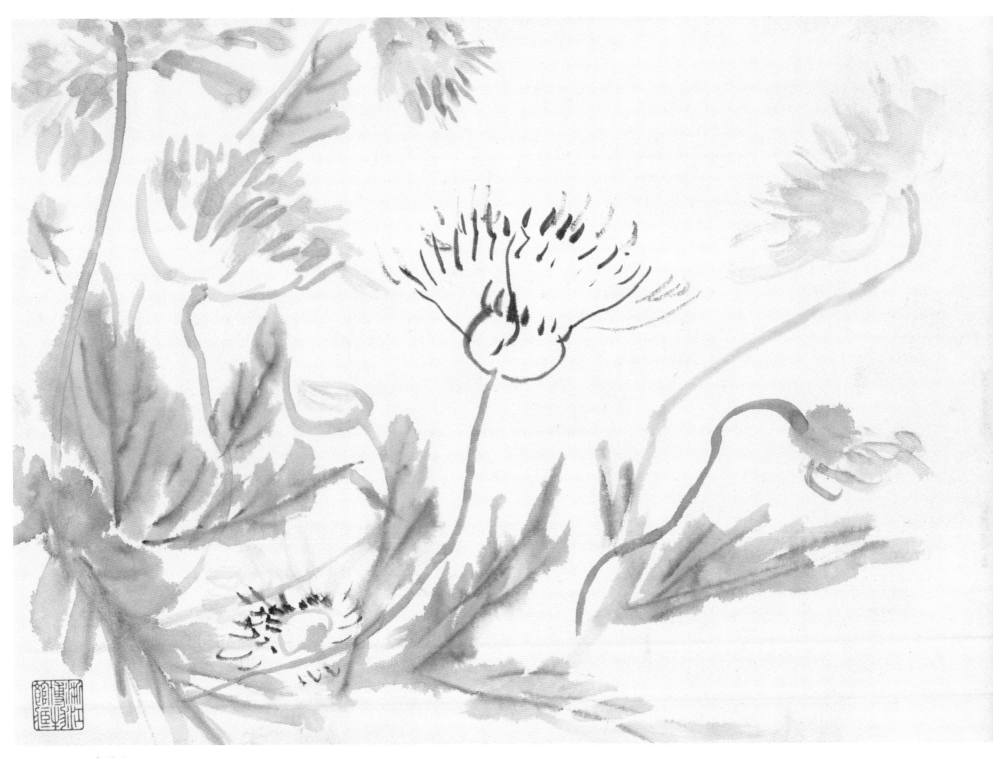

花卉 之四 虞美人

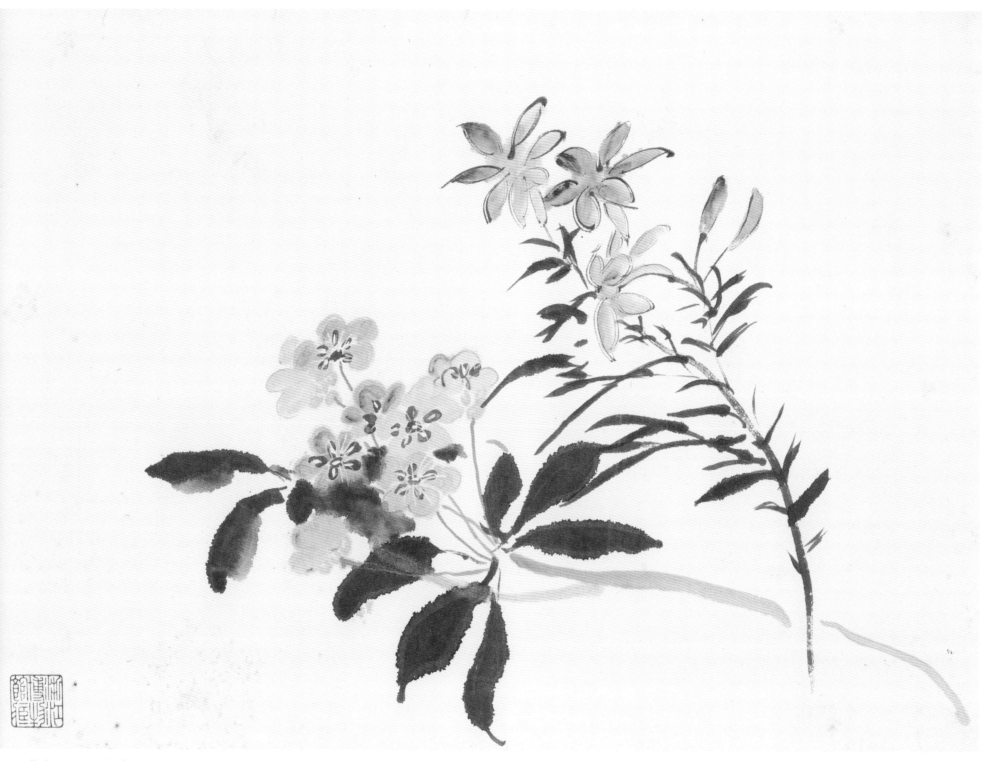

花卉 之五 花卉

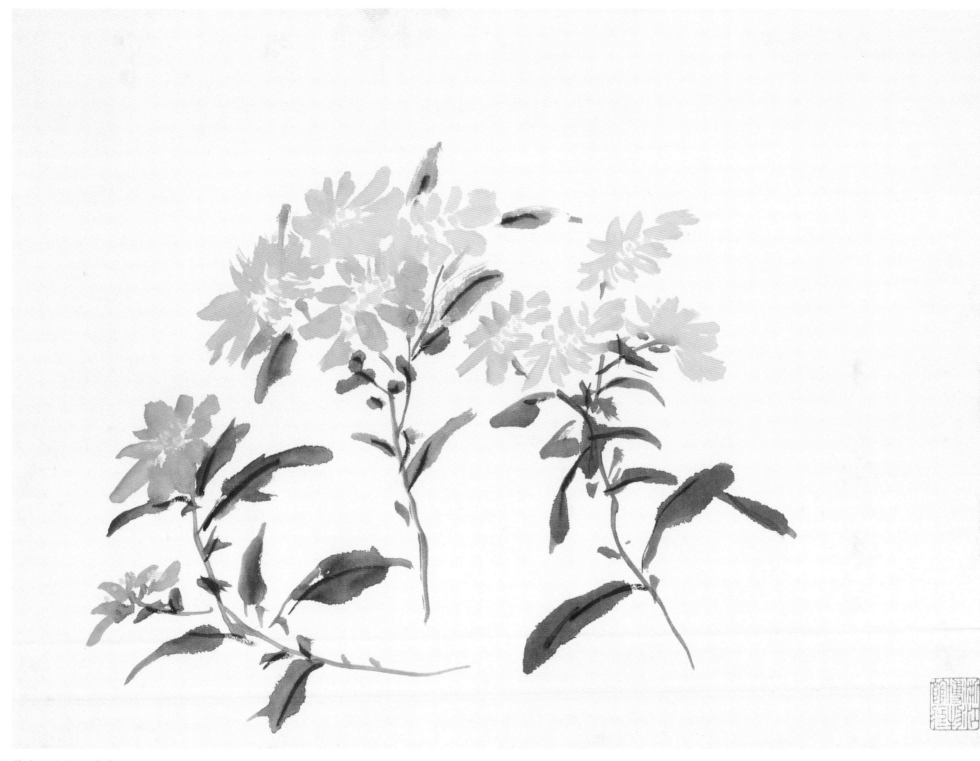

花卉　之六　秋花

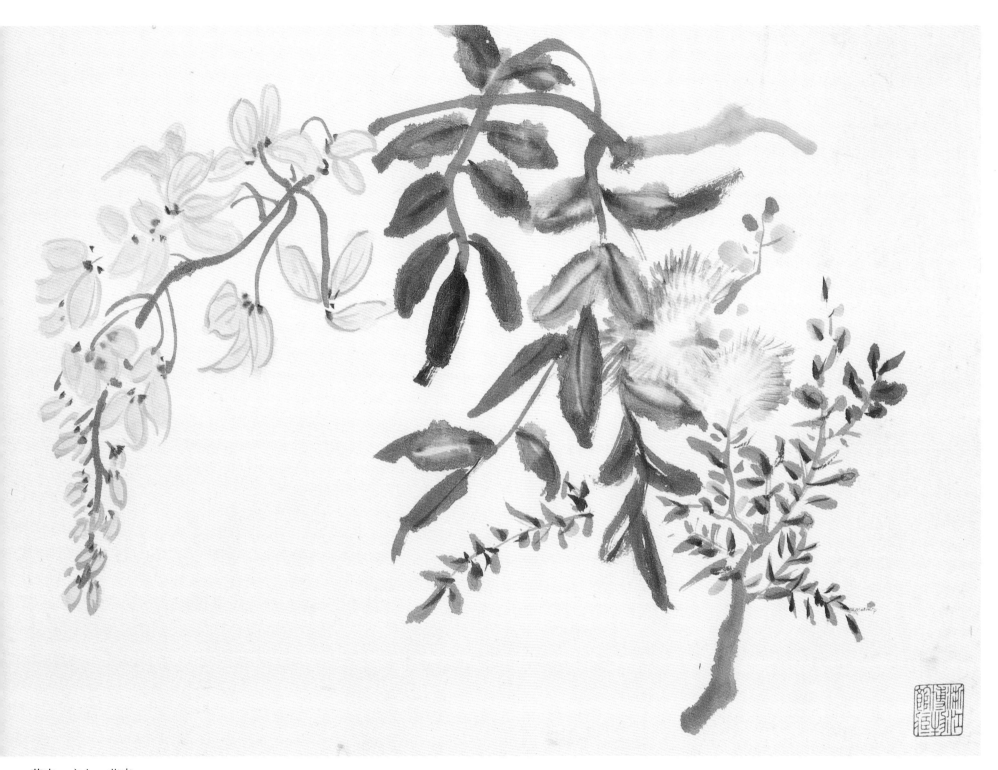

花卉 之七 花卉

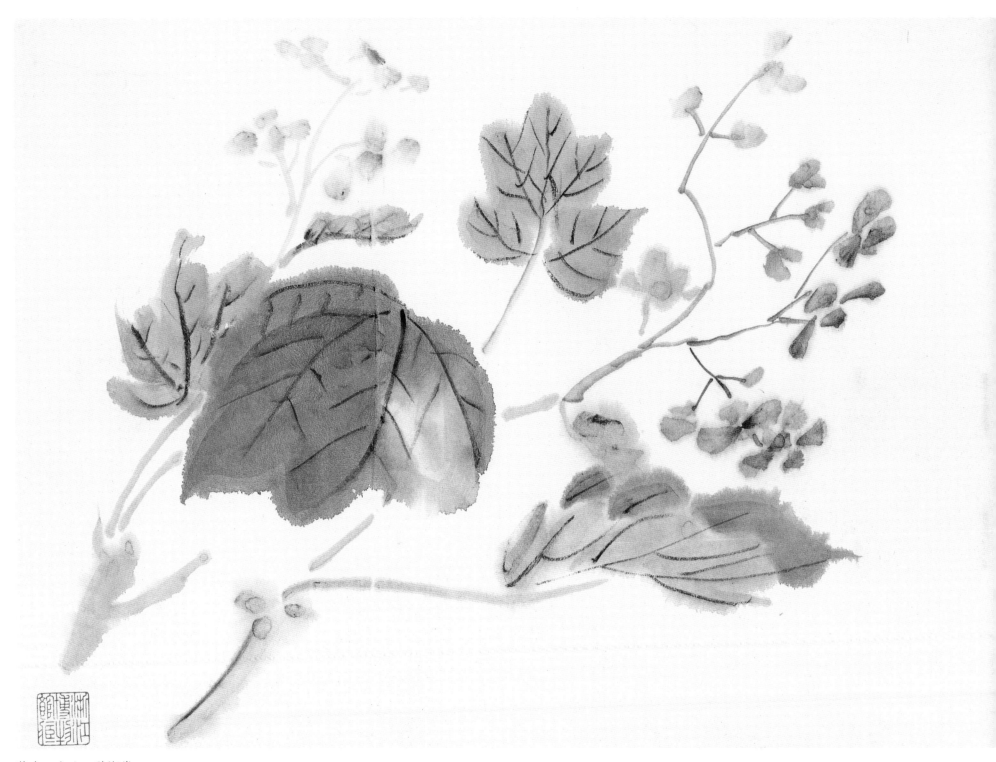

花卉　之八　秋海棠

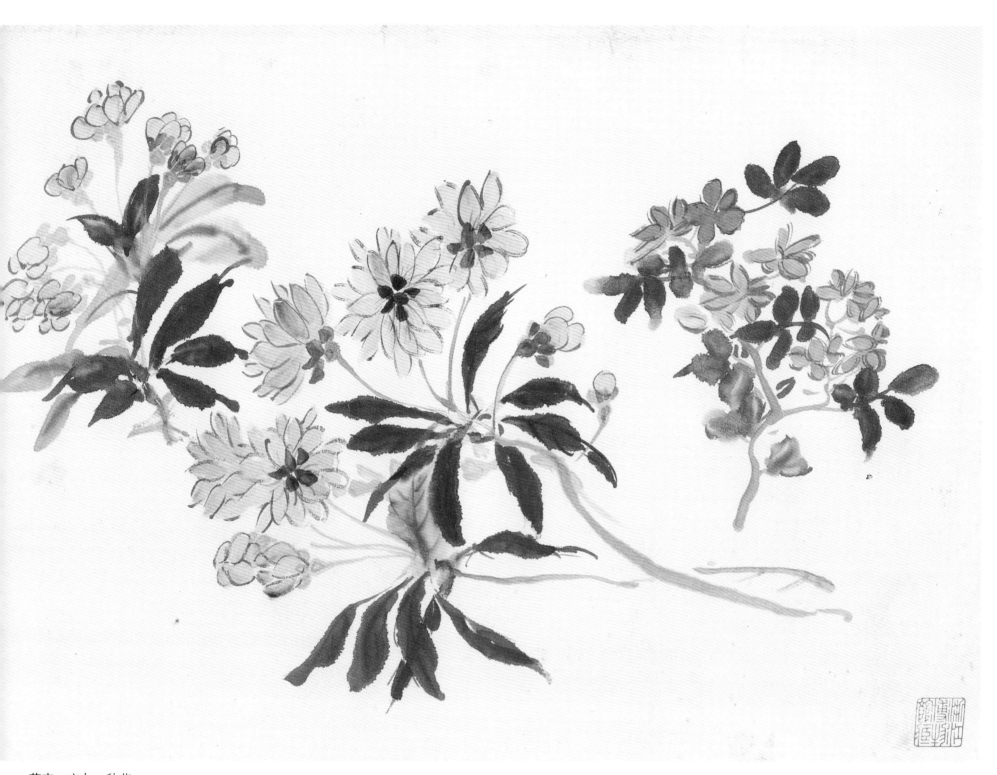

花卉 之九 秋花

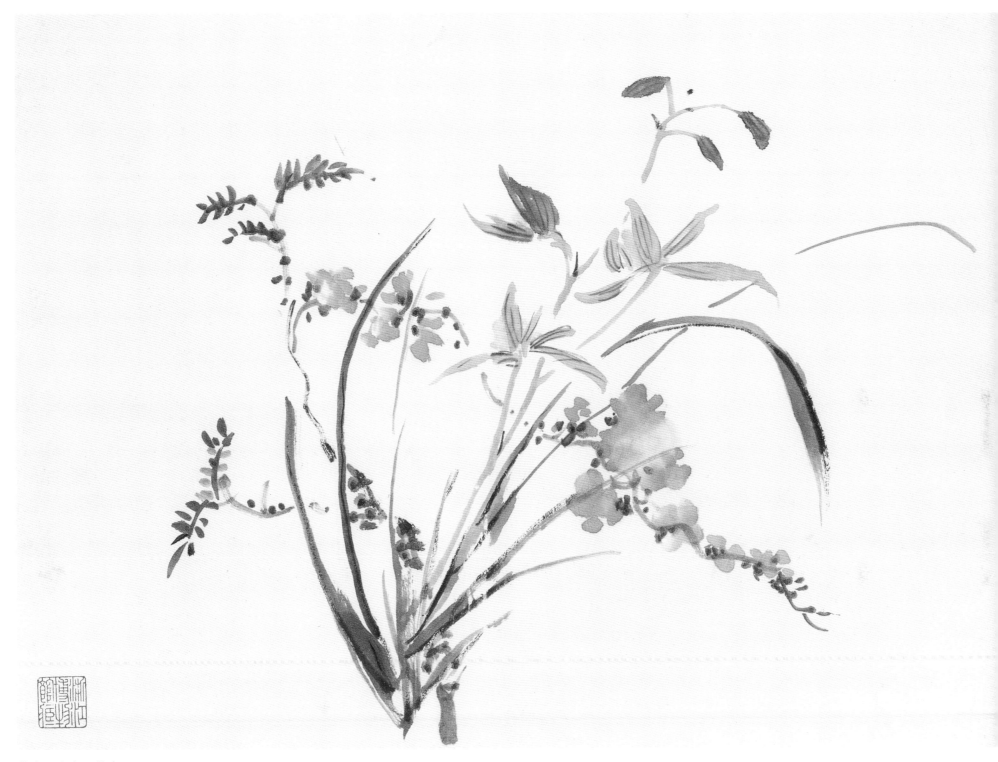

花卉 之十 花卉

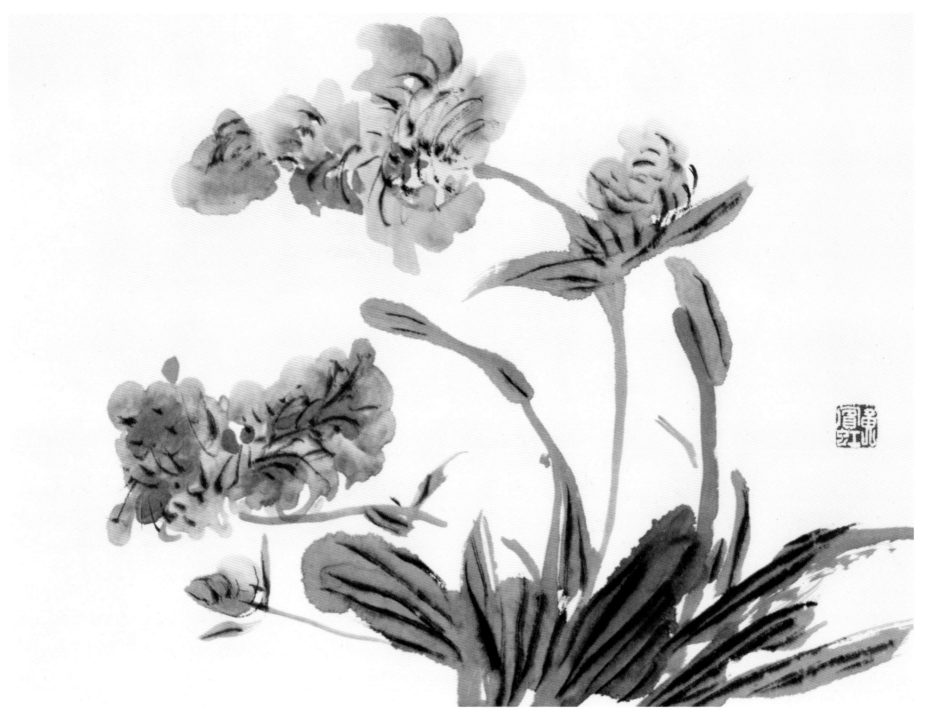

蝴蝶花

纸本　24.3cm×32.8cm　收藏者不详
钤印：黄宾虹

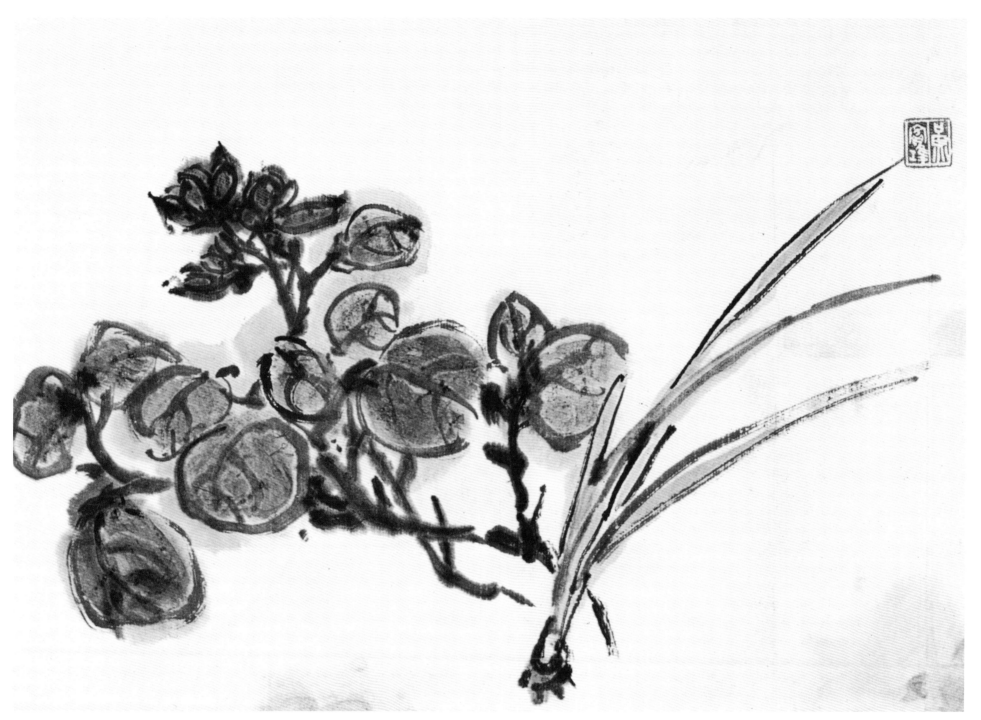

花卉

纸本　16.2cm×23cm　收藏者不详
钤印：黄宾鸿

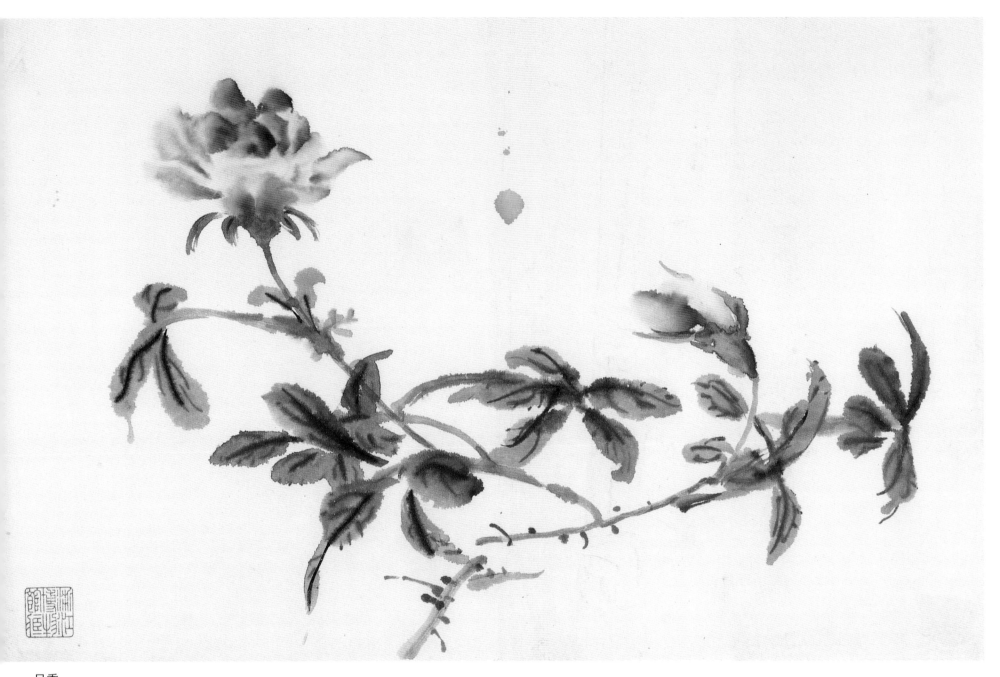

月季

纸本　13.5cm×40cm　浙江省博物馆藏

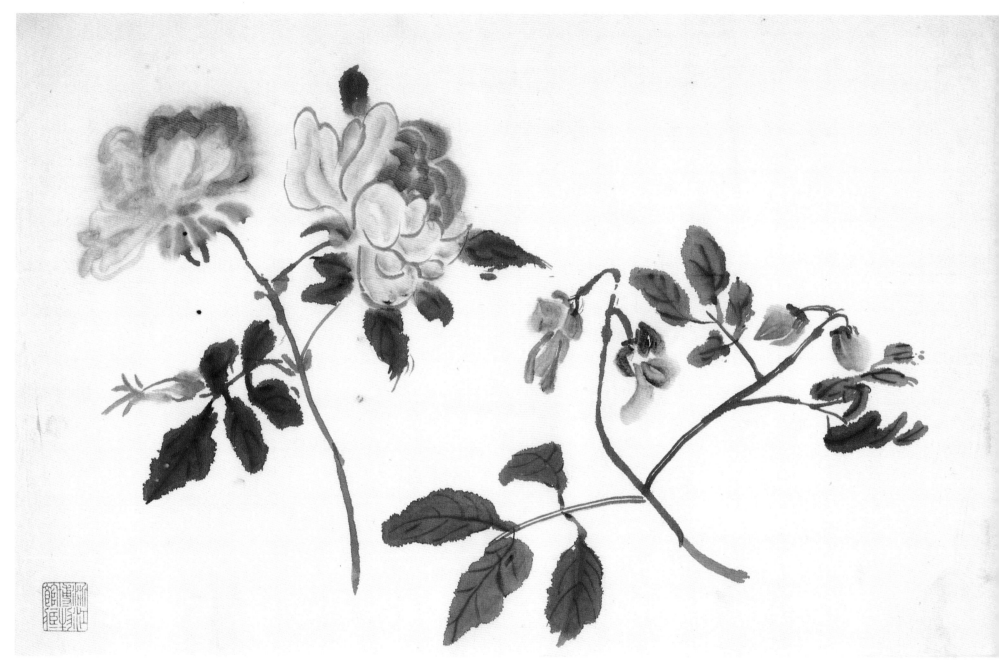

豆花月季

纸本　24cm×40cm　浙江省博物馆藏

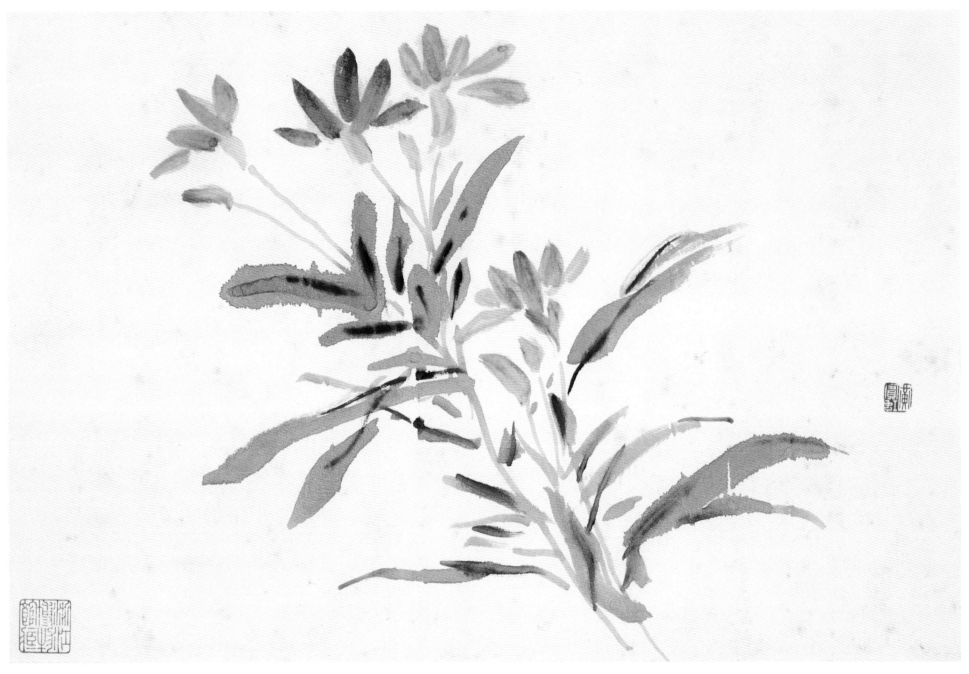

花卉　两幅　之一　花卉

纸本　26.7cm×34.6cm　浙江省博物馆藏
钤印：黄宾虹

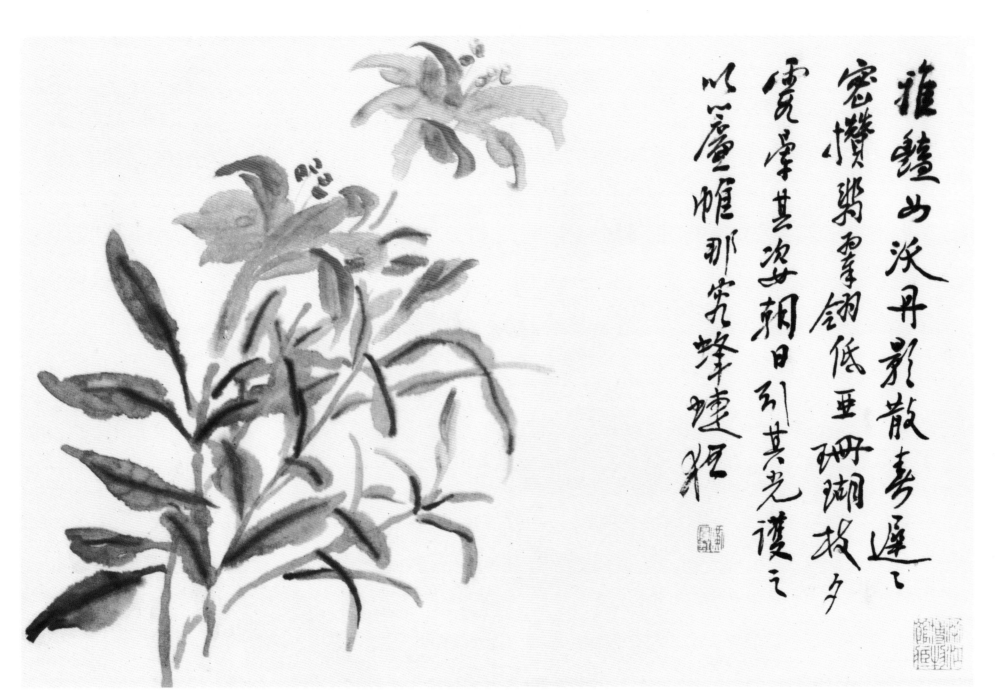

花卉　之二　山丹

题识：雅艳如沃丹　影散春迟迟　密攒翡翠翎　低亚珊瑚枝　夕霞晕其姿　朝日引其光　护之以帘帷　那容蜂蝶狂

钤印：黄宾虹

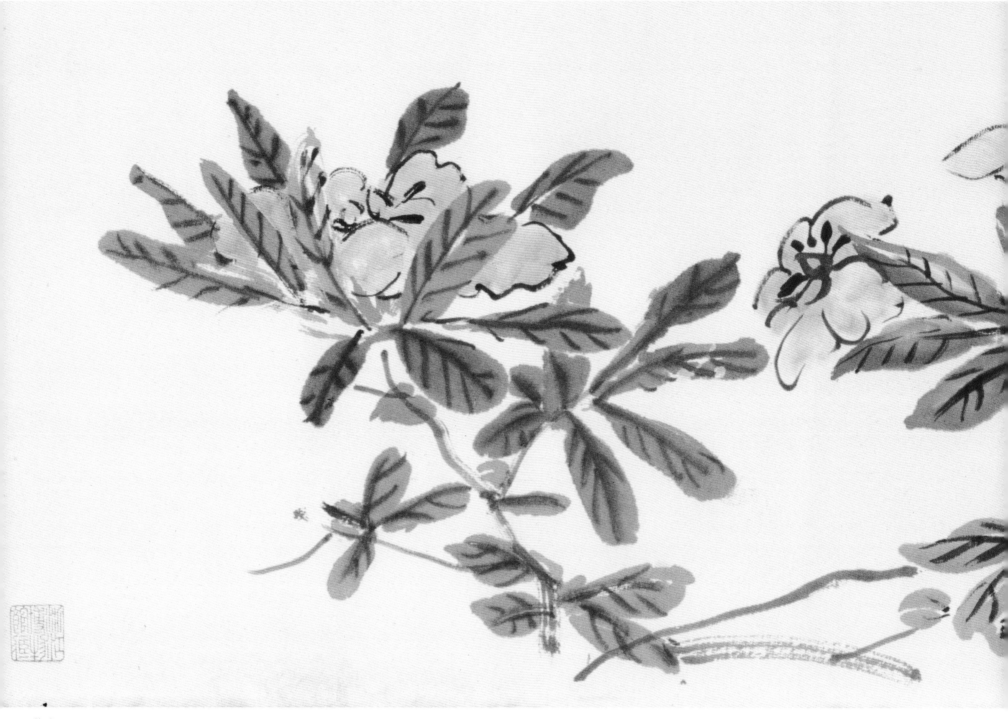

花卉

纸本　24cm×82.5cm　浙江省博物馆藏

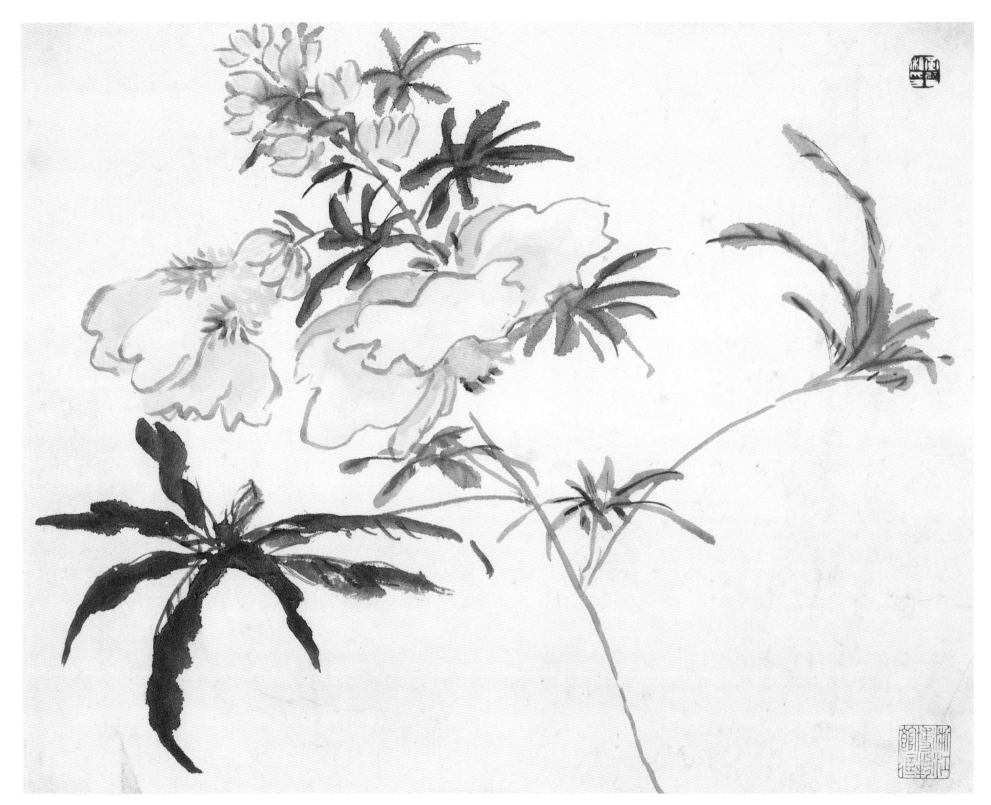

蜀葵

纸本　26.8cm×34.8cm　浙江省博物馆藏
钤印：黄质私印

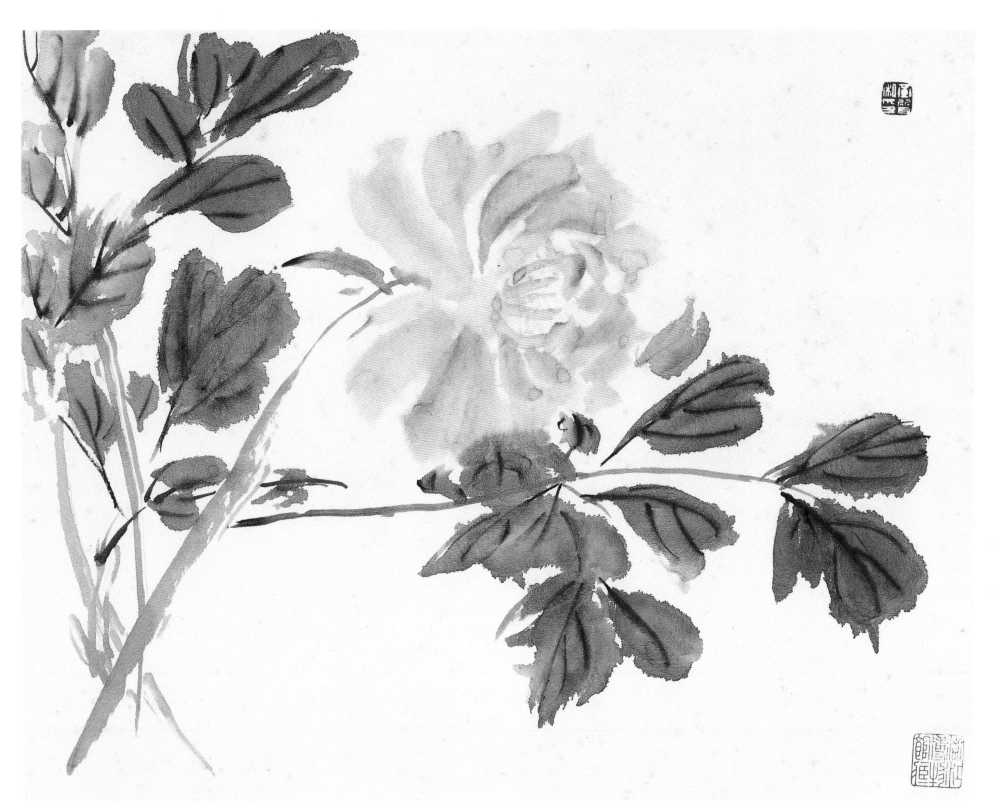

牡丹

纸本　26.2cm×34.8cm　浙江省博物馆藏
钤印：黄质私印

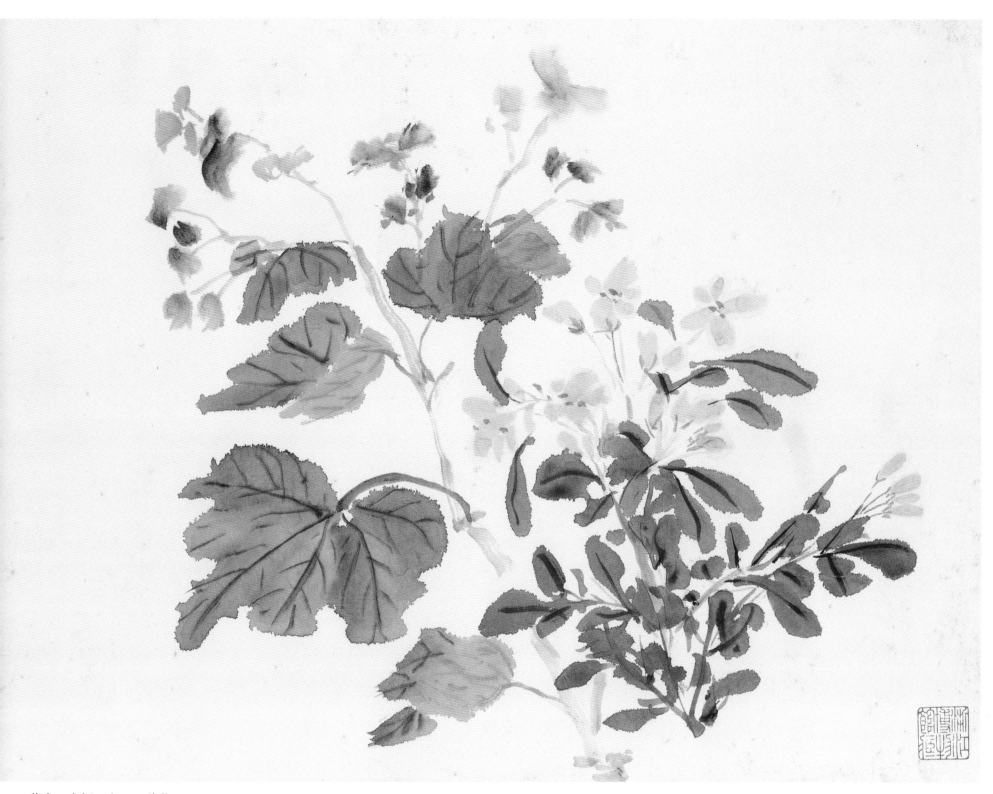

花卉　十幅　之一　秋花

纸本　27cm×36.9cm　浙江省博物馆藏

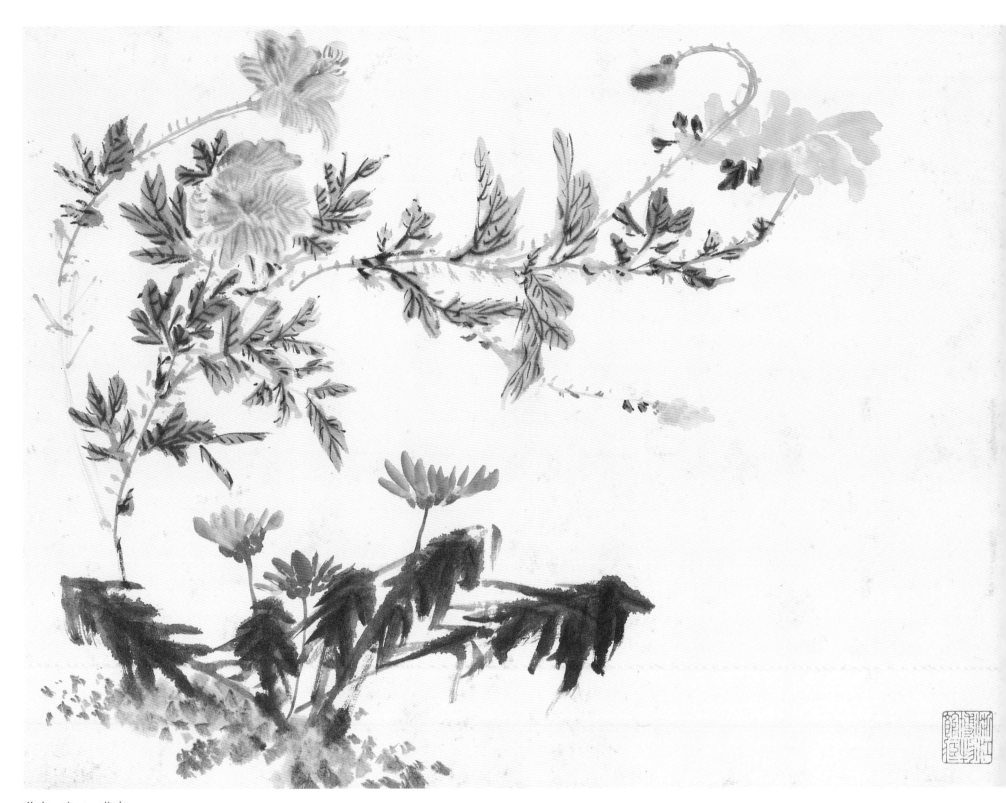

花卉 之二 花卉

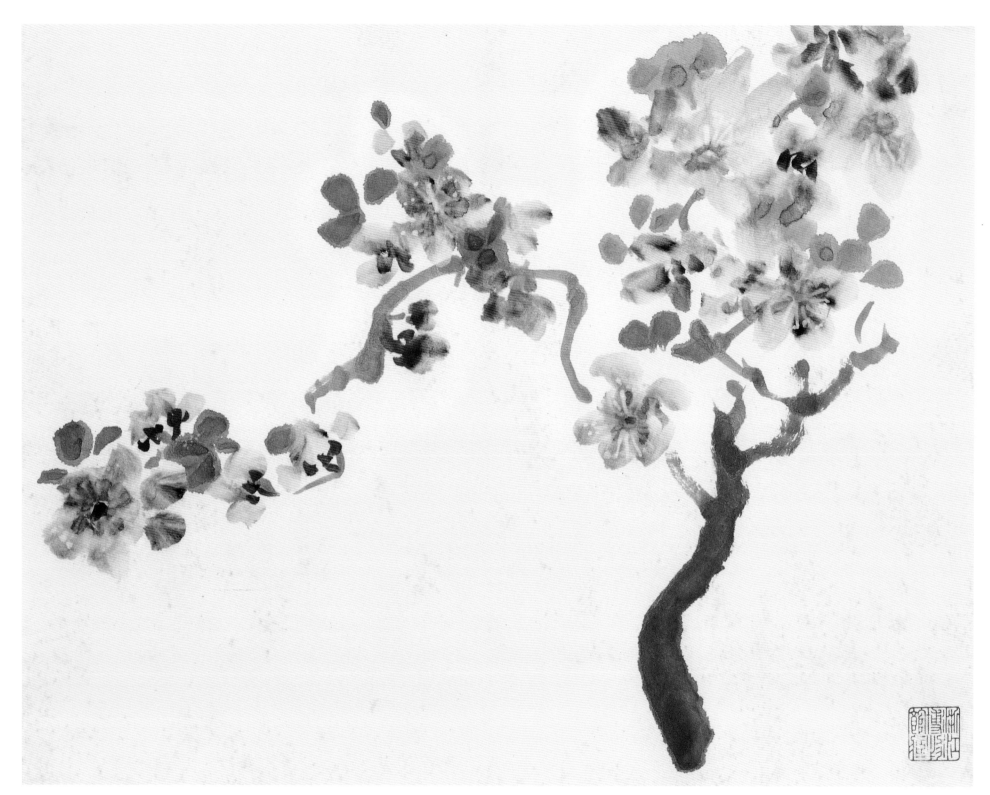

花卉　之三　海棠

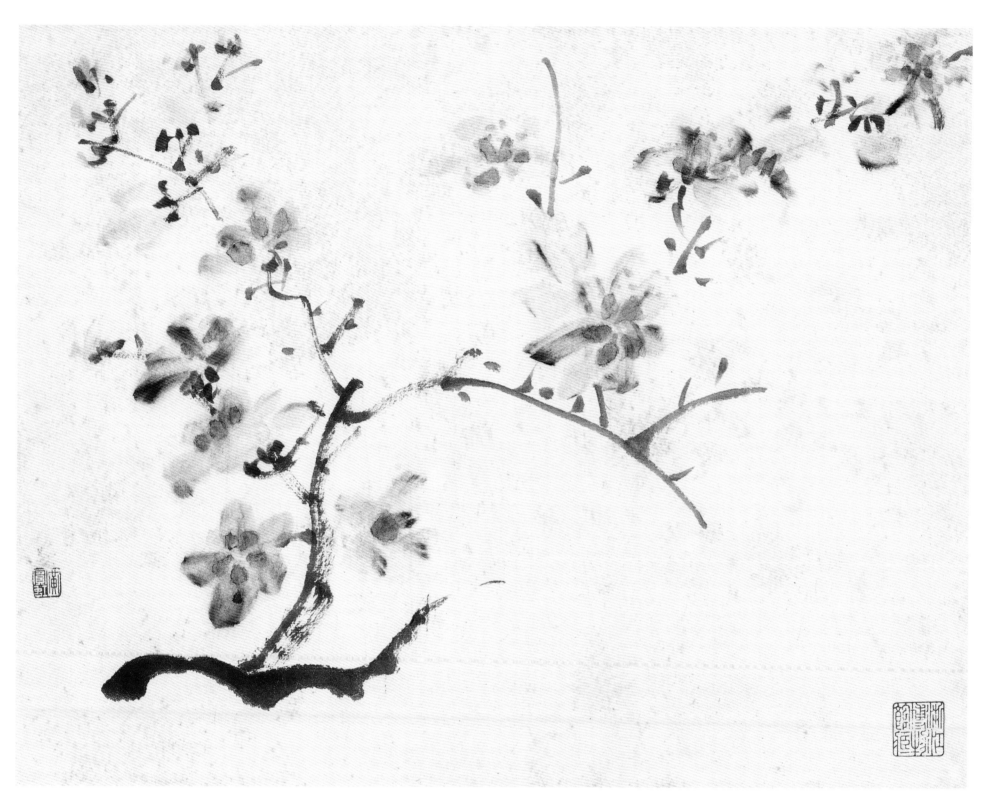

花卉 之四 桃花

钤印：黄宾虹

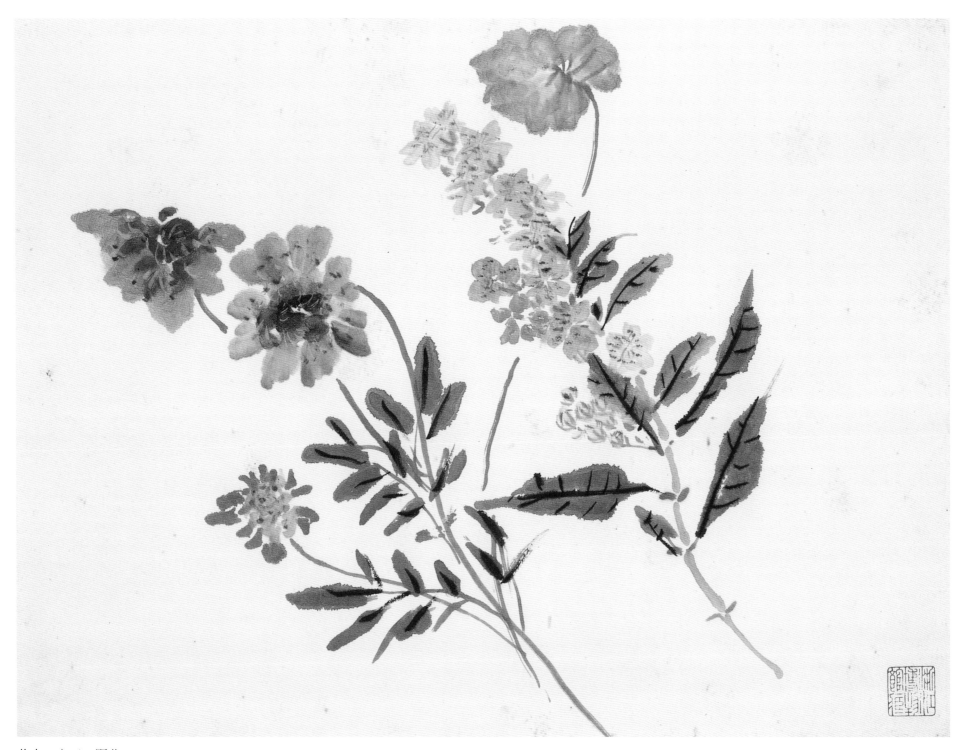

花卉 之五 野花

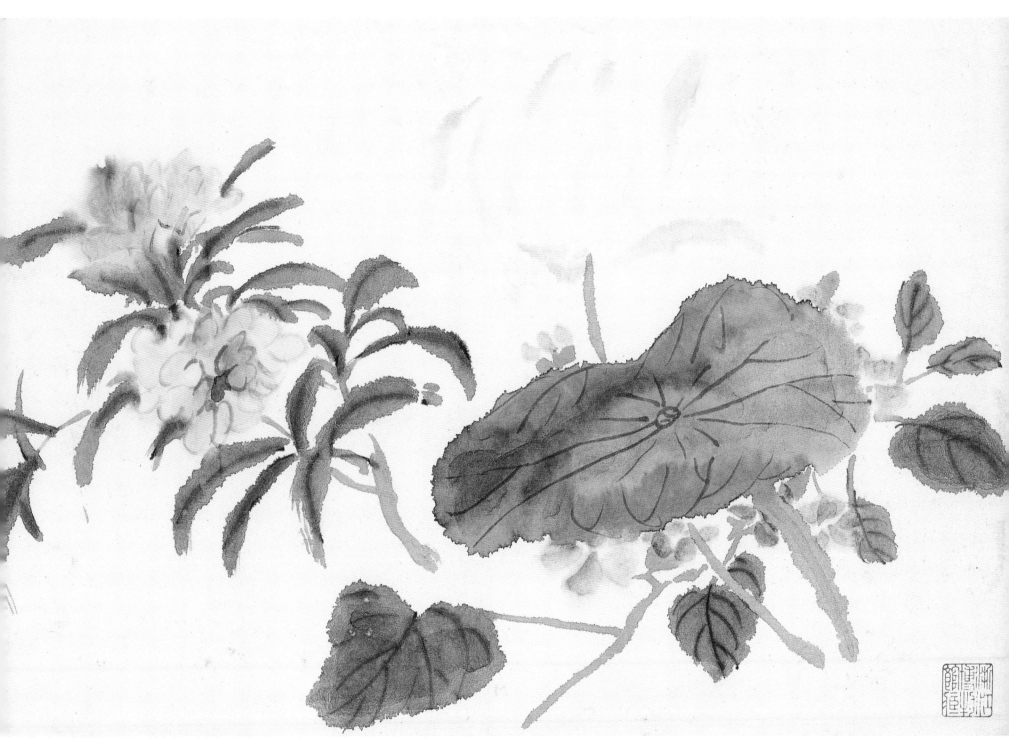

花卉 之六 花卉

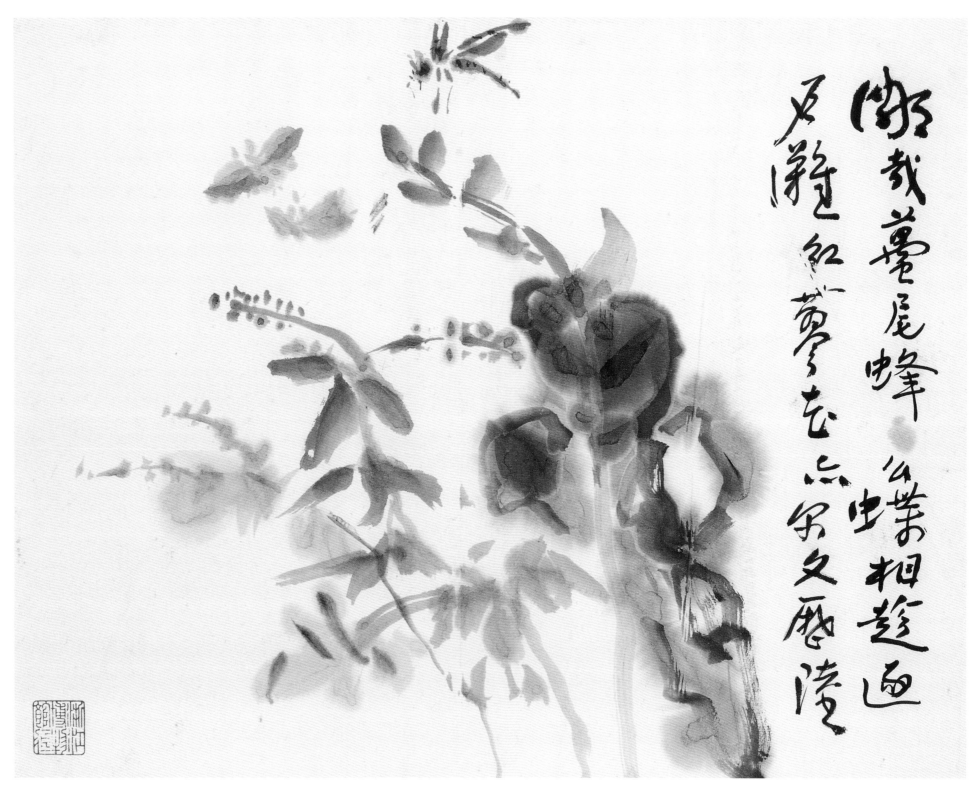

花卉　之七　红蓼蜂蝶

题识：鄙哉蚕尾蜂　么蝶相趁逐　石滩红蓼花　亦尔文历陆

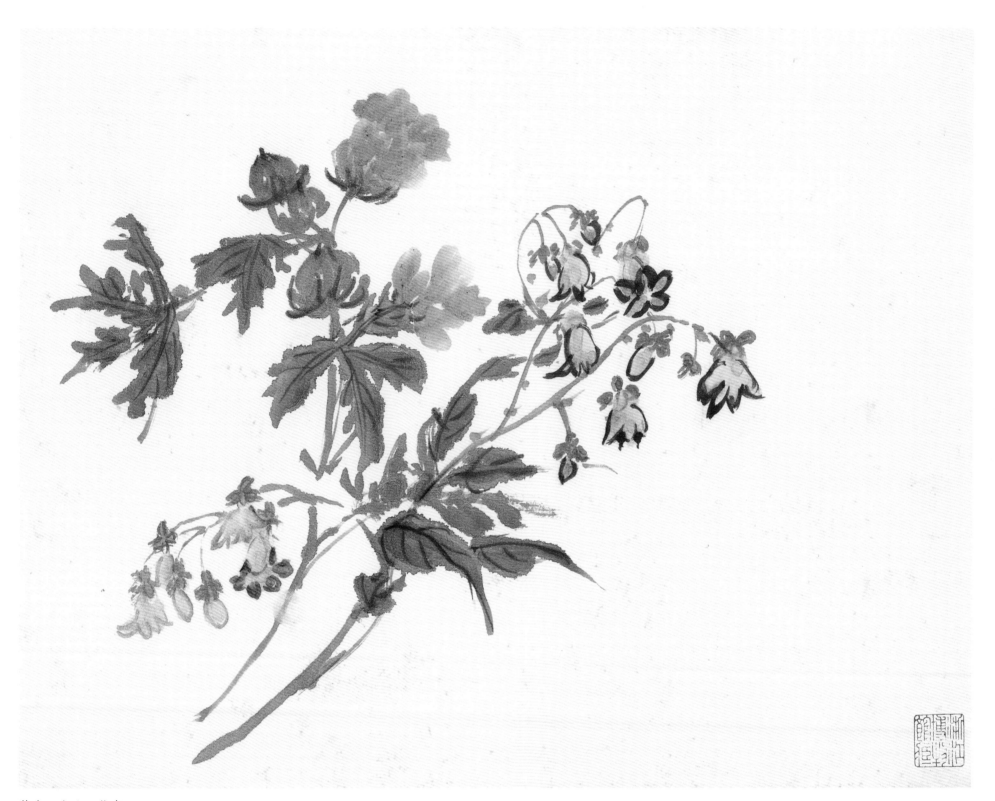

花卉　之八　花卉

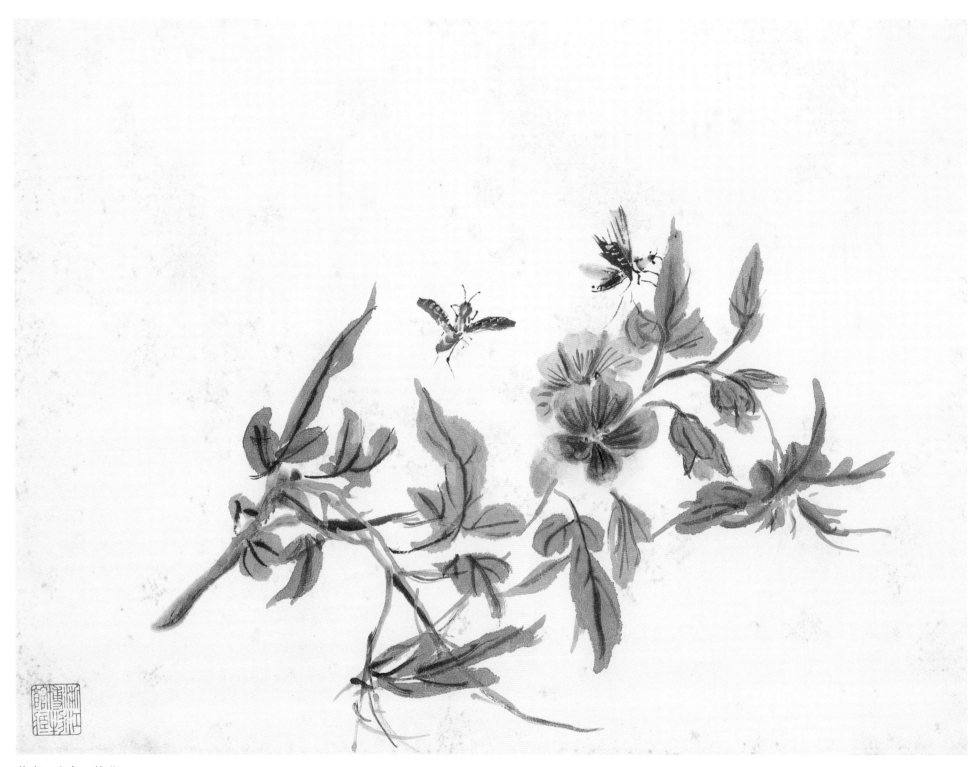

花卉 之九 蜂花

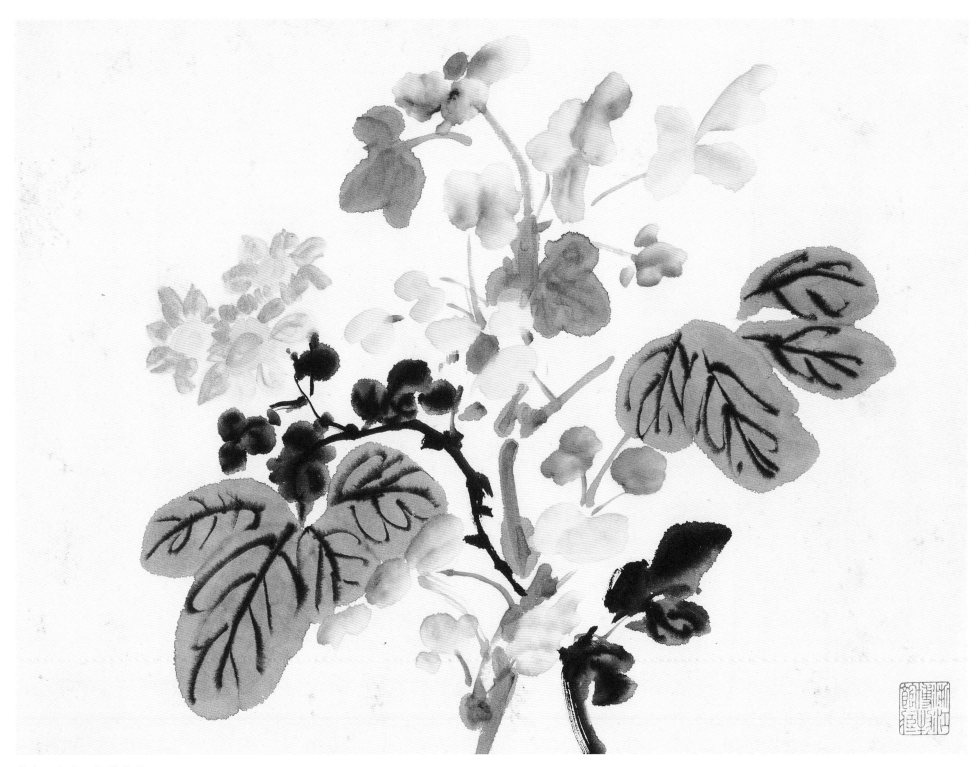

花卉　之十　海棠菊花

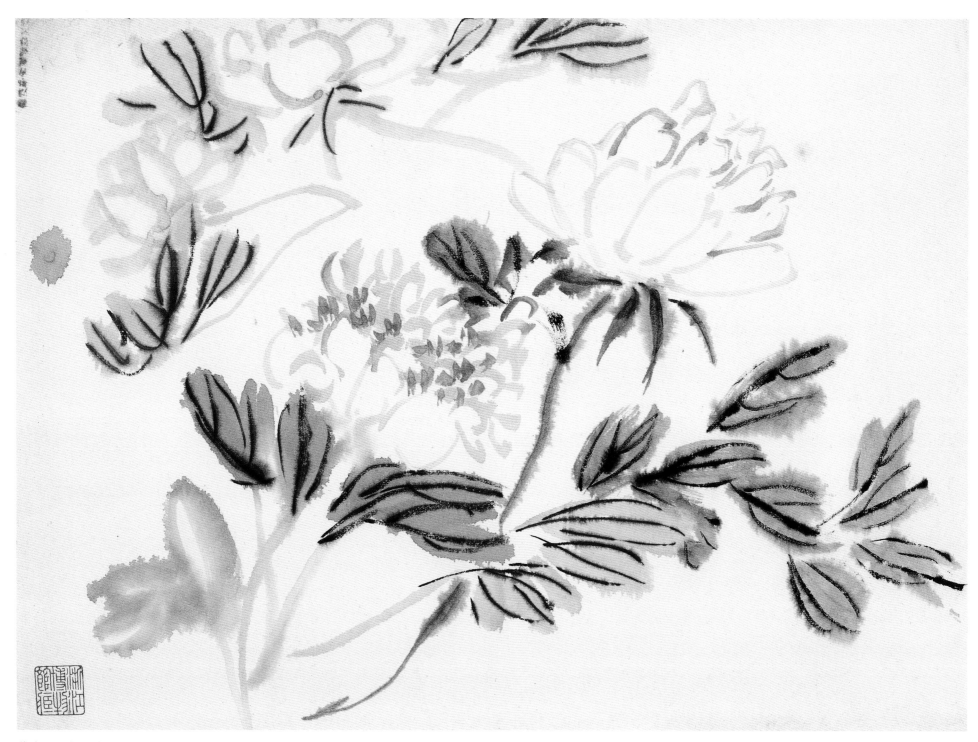

花卉　两幅　之一　牡丹

纸本　26.1cm×36.5cm　浙江省博物馆藏

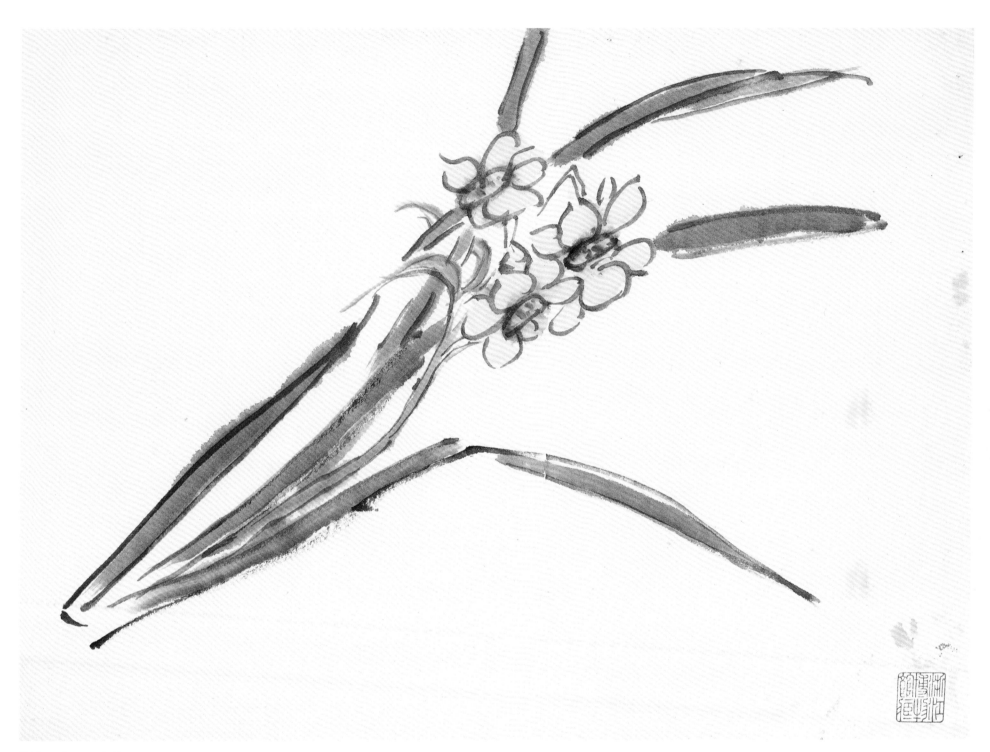

花卉　之二　水仙

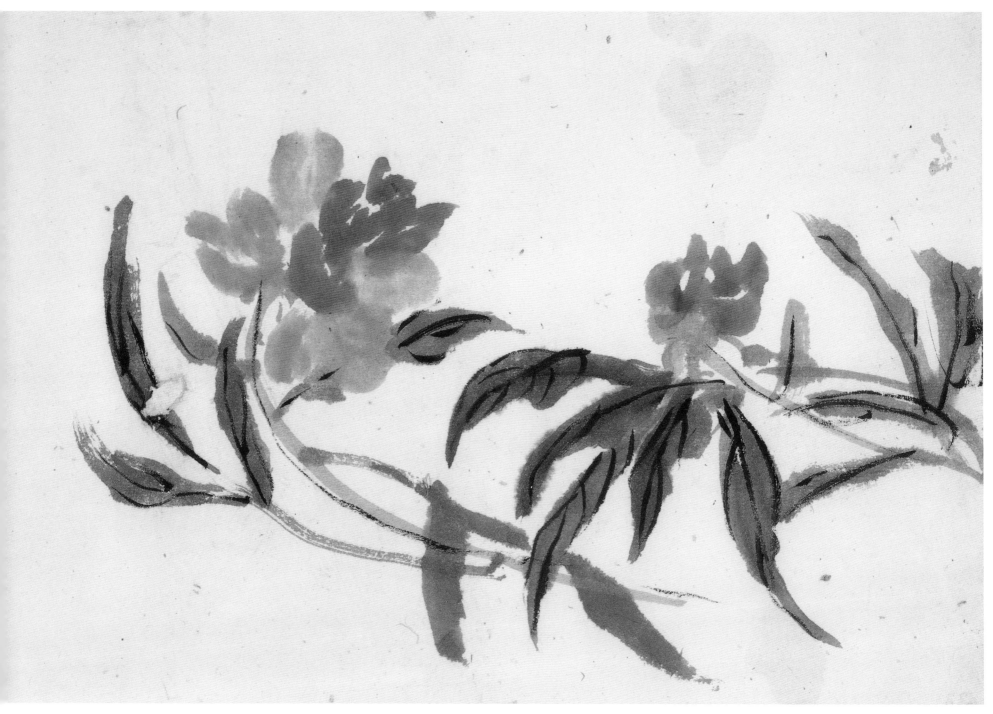

花卉　十幅　之一　芍药

纸本　28.5cm×45cm　浙江省博物馆藏

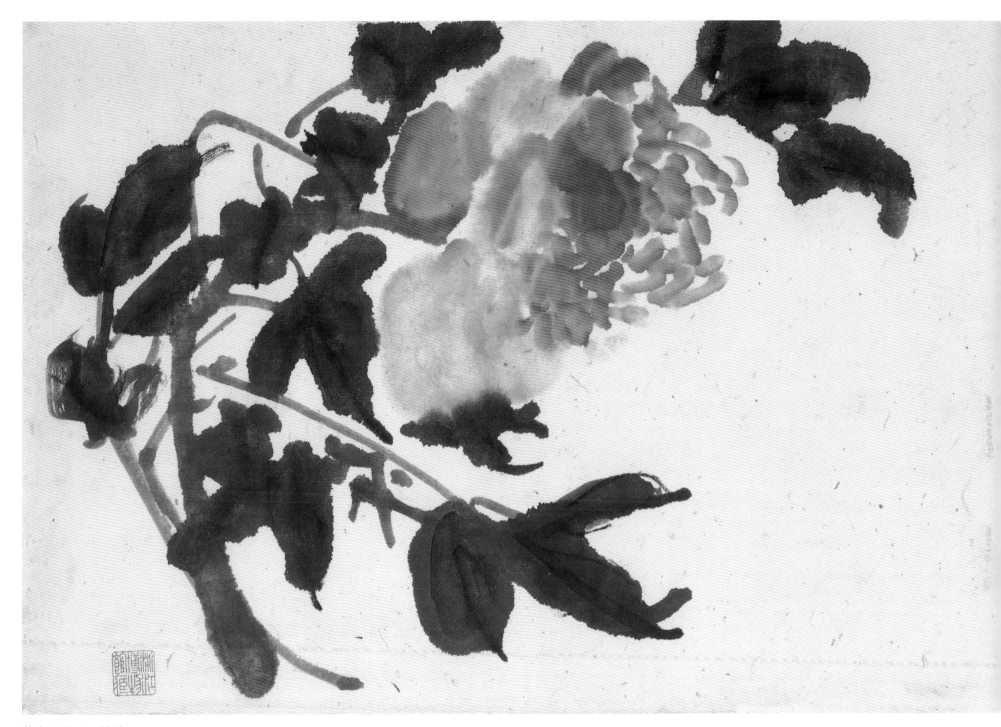

花卉　之二　牡丹

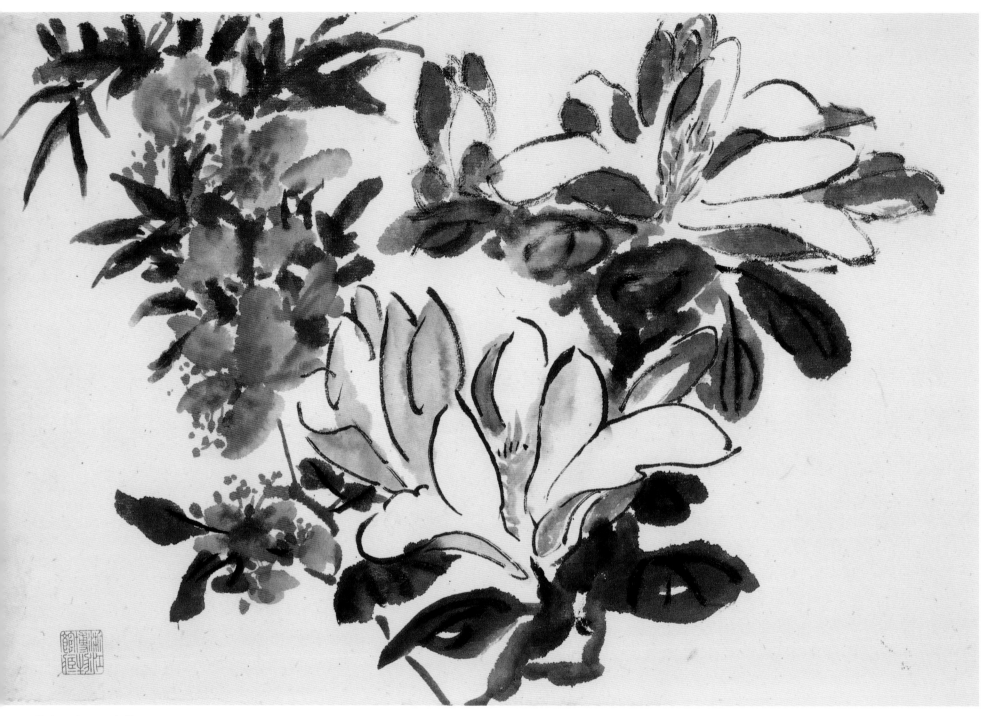

花卉 之三 春花

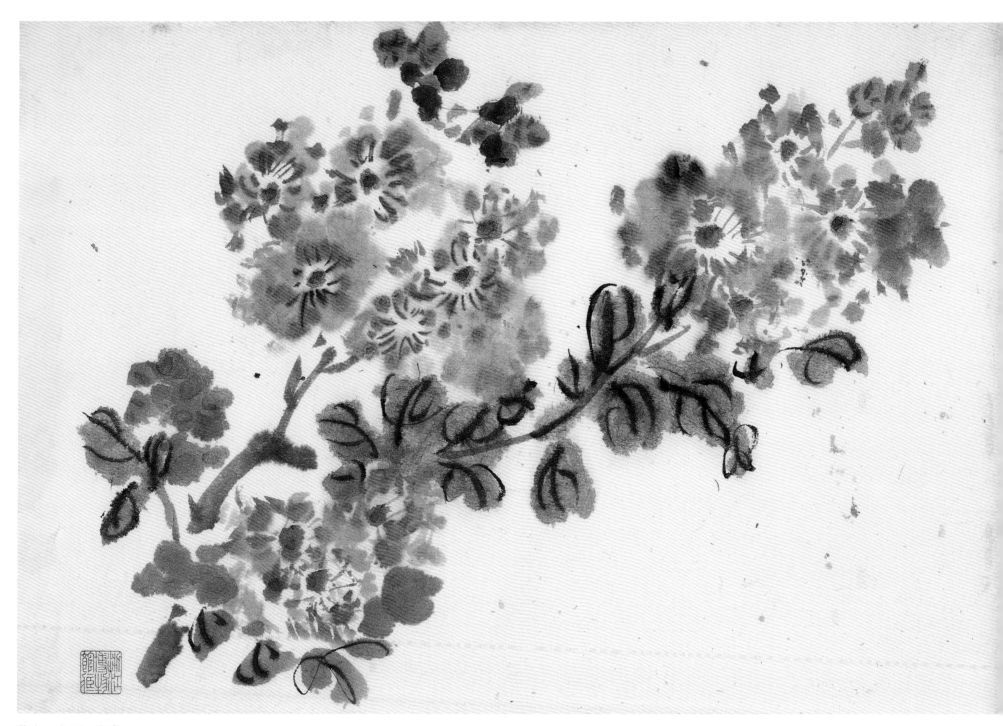

花卉 之四 海棠

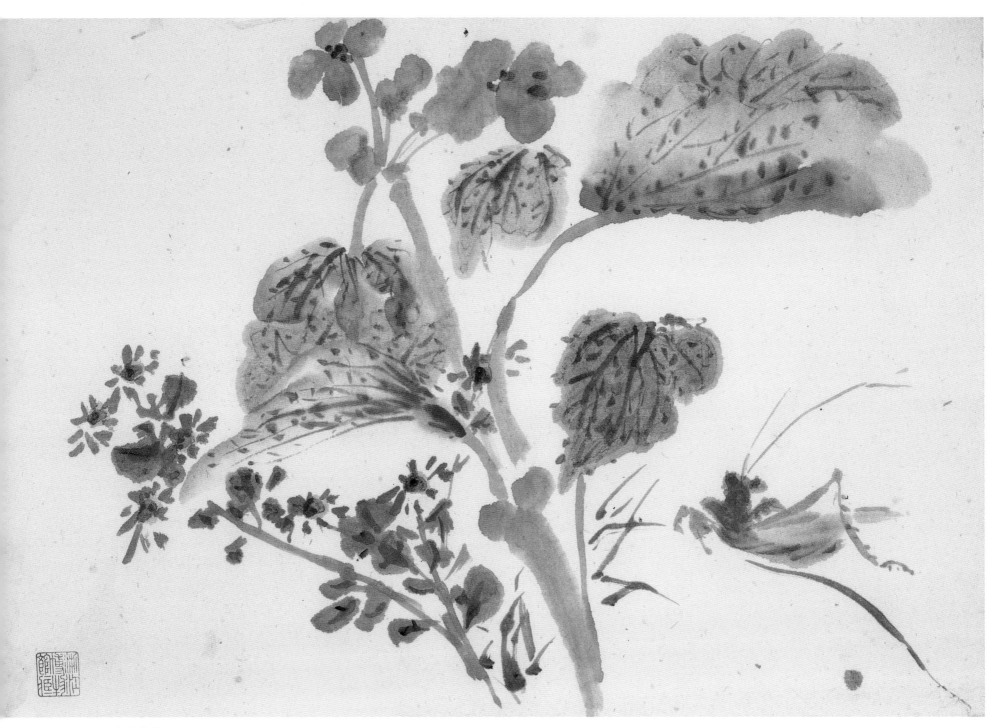

花卉 之五 秋花草虫

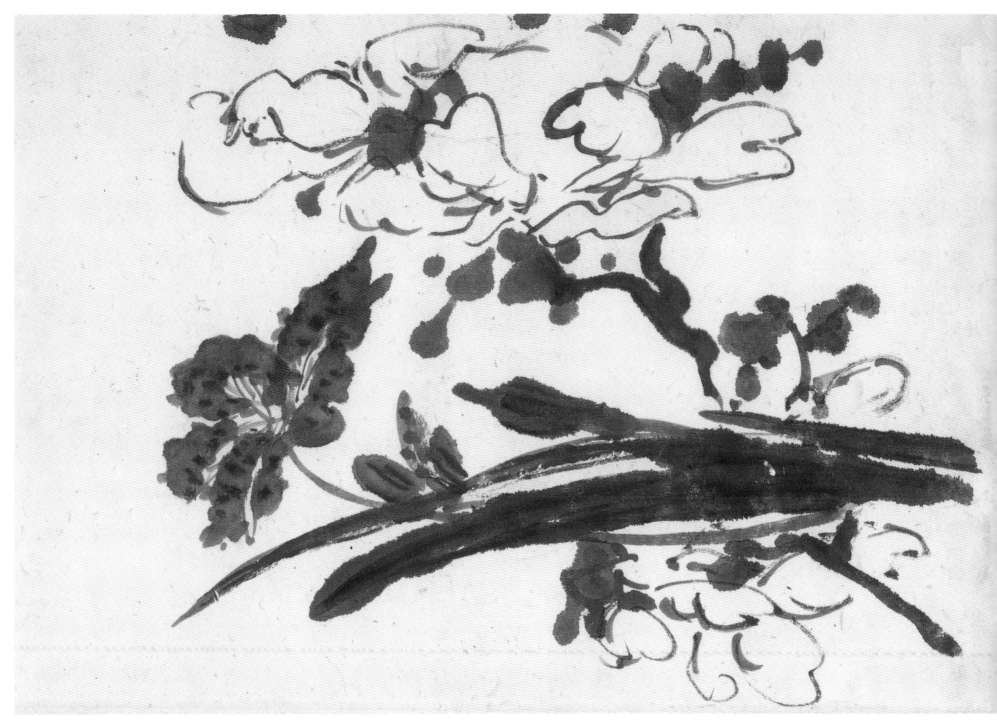

花卉 之六 花卉

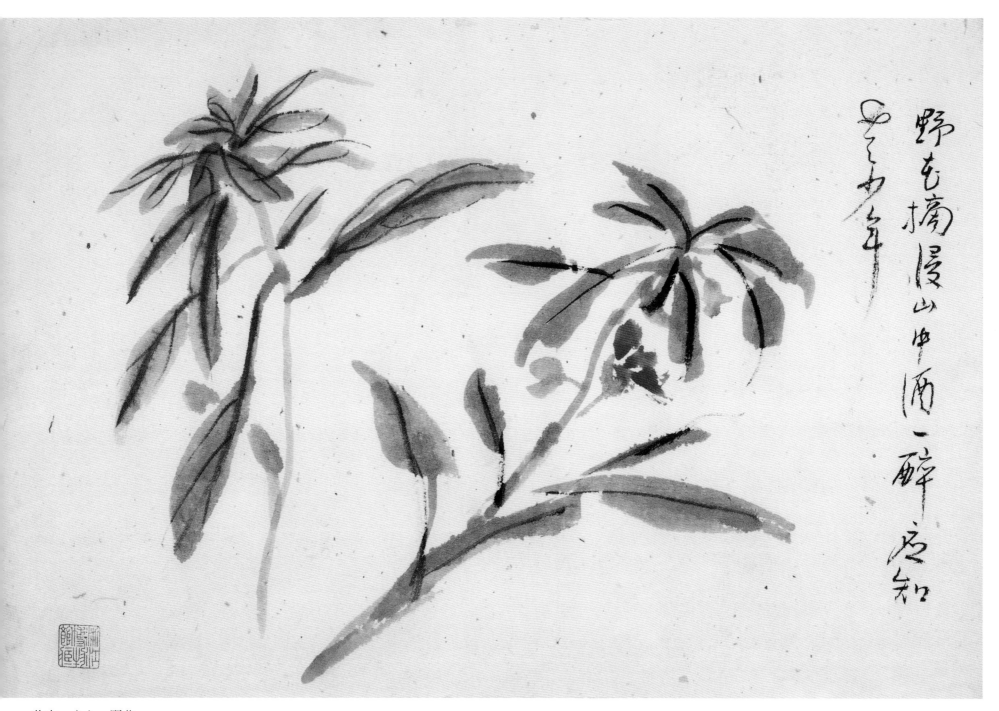

花卉　之七　野花
题识：野花摘浸山中酒　一醉应知老少年

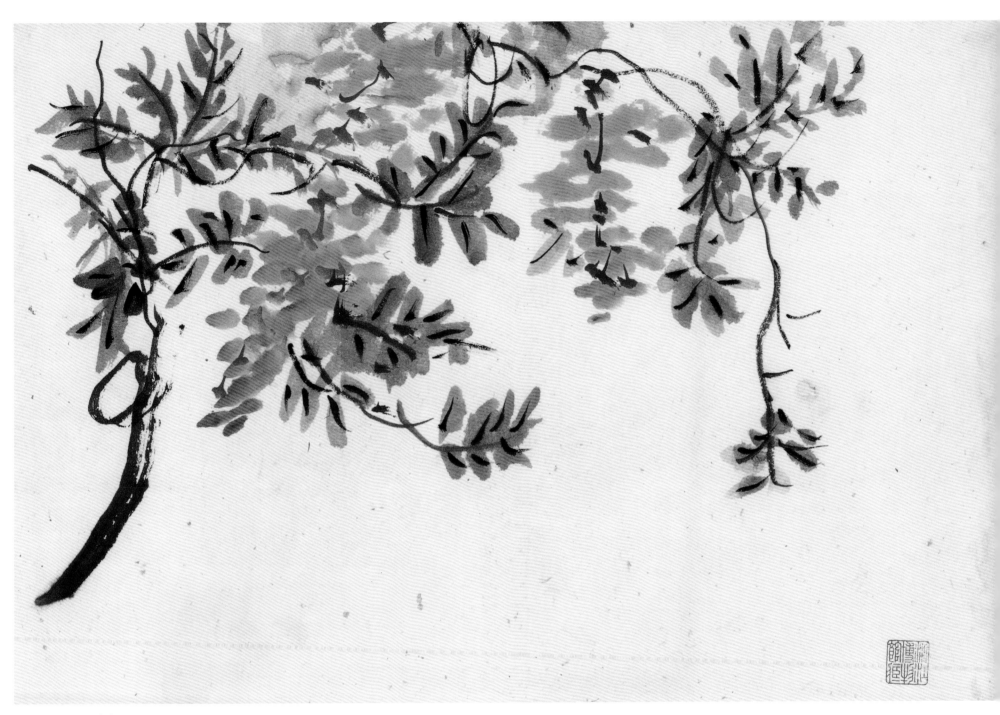

花卉　之八　紫藤

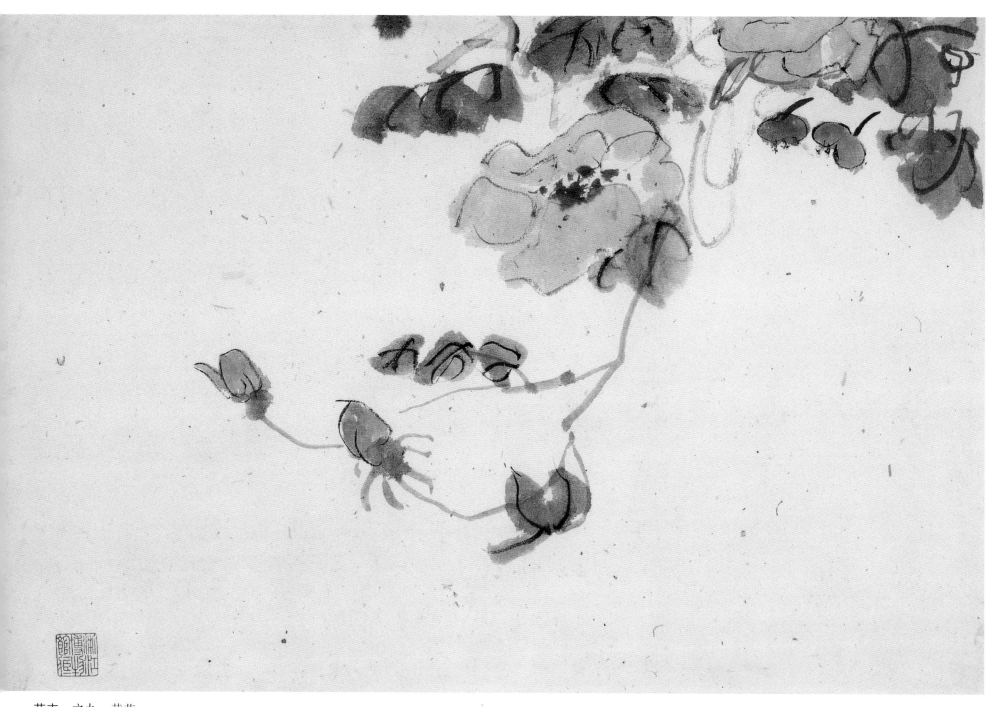

花卉 之九 黄花

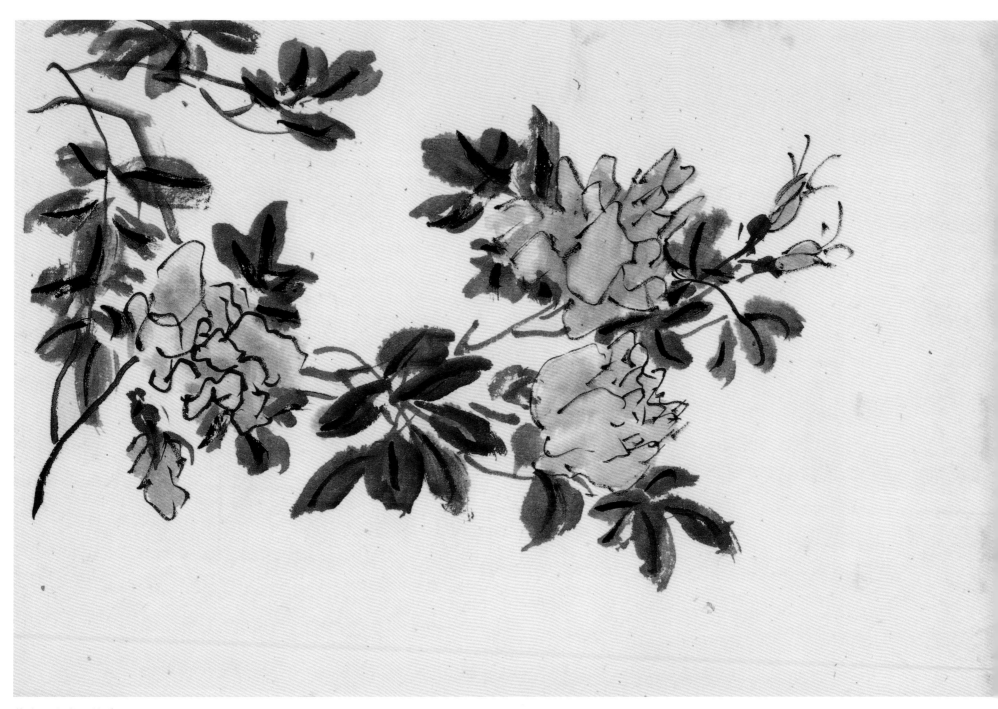

花卉 之十 月季

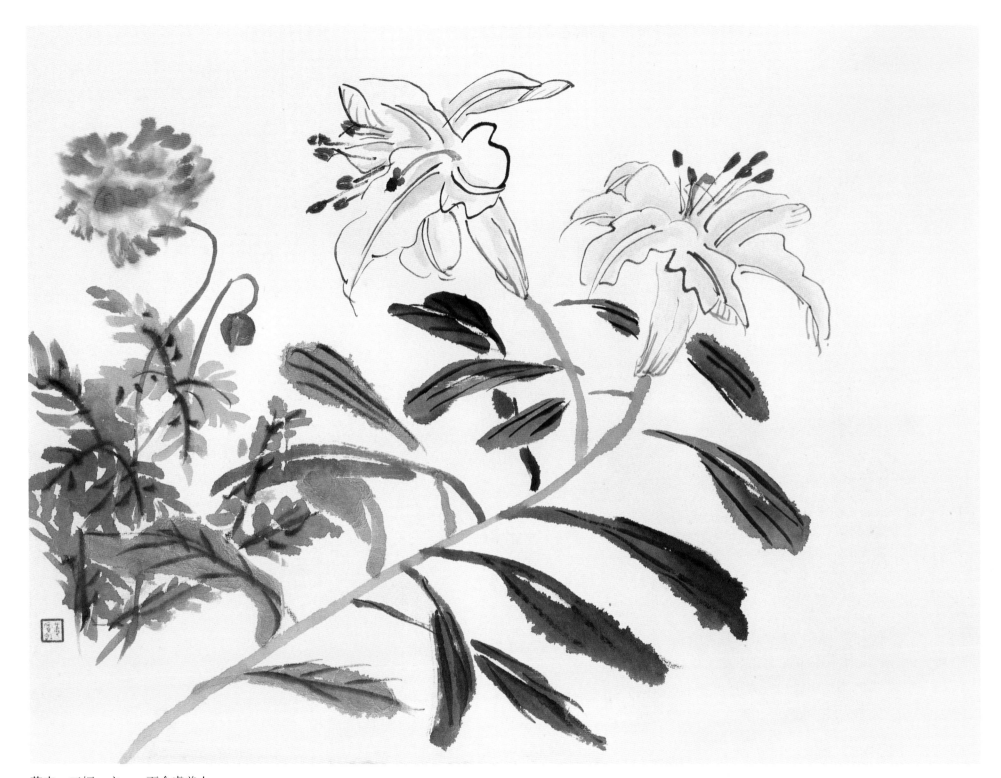

花卉　三幅　之一　百合虞美人

纸本　24cm×31cm　私人藏

钤印：黄宾虹

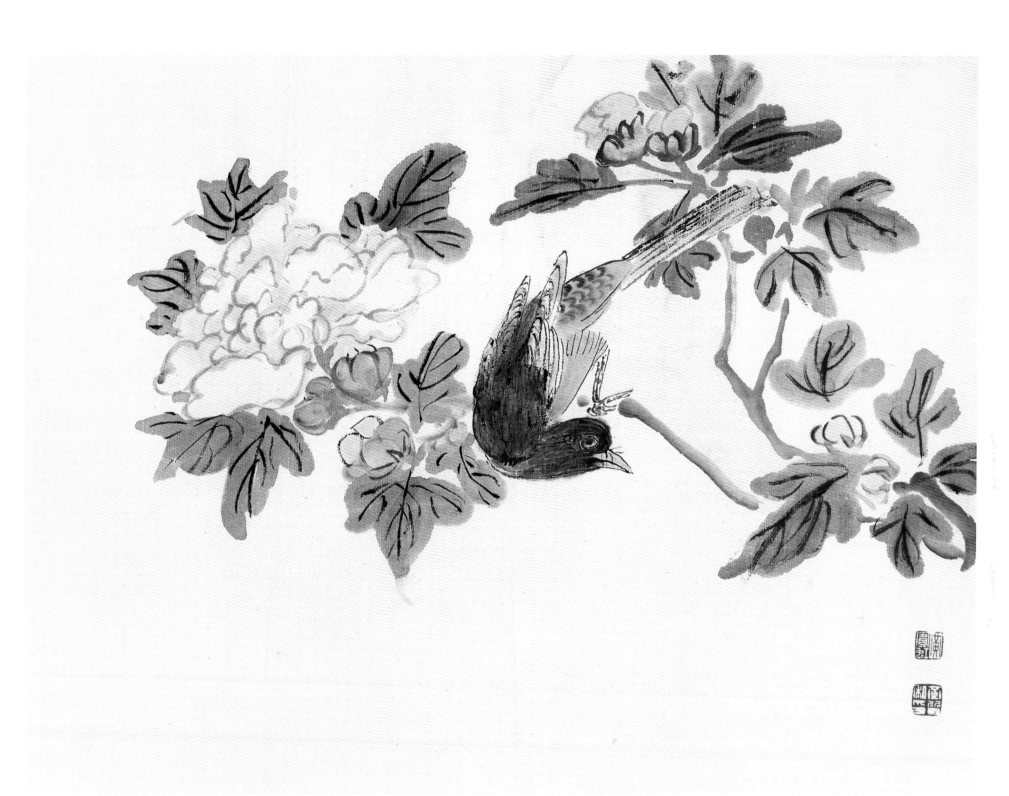

花卉　之二　芙蓉小鸟

钤印：黄宾虹　黄质私印

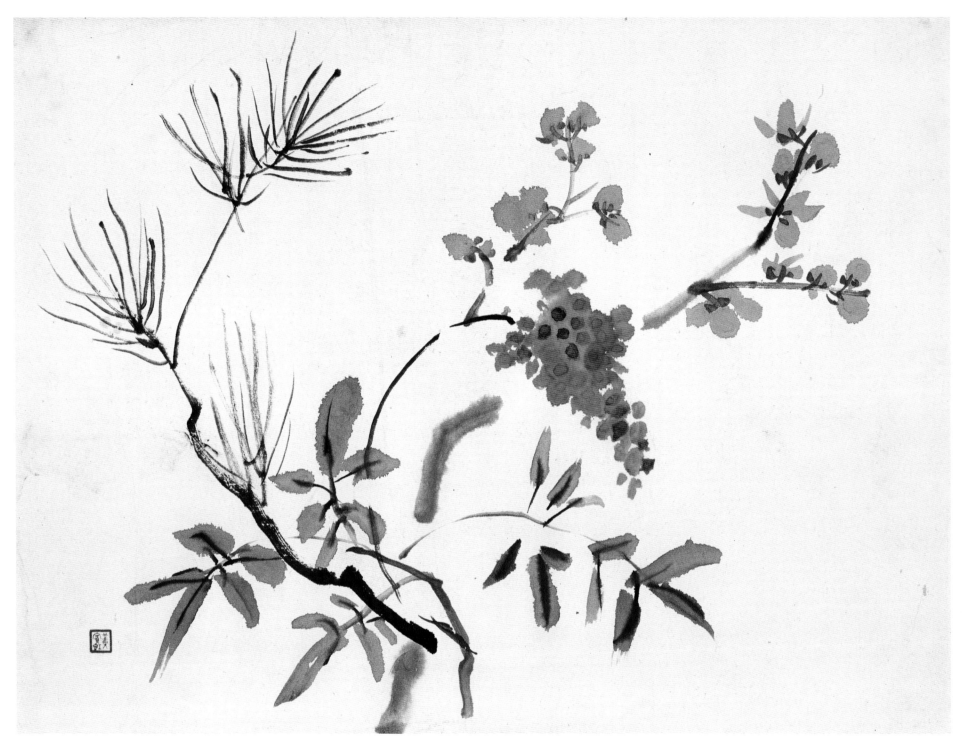

花卉 之三　天竹腊梅松枝

钤印：黄宾虹

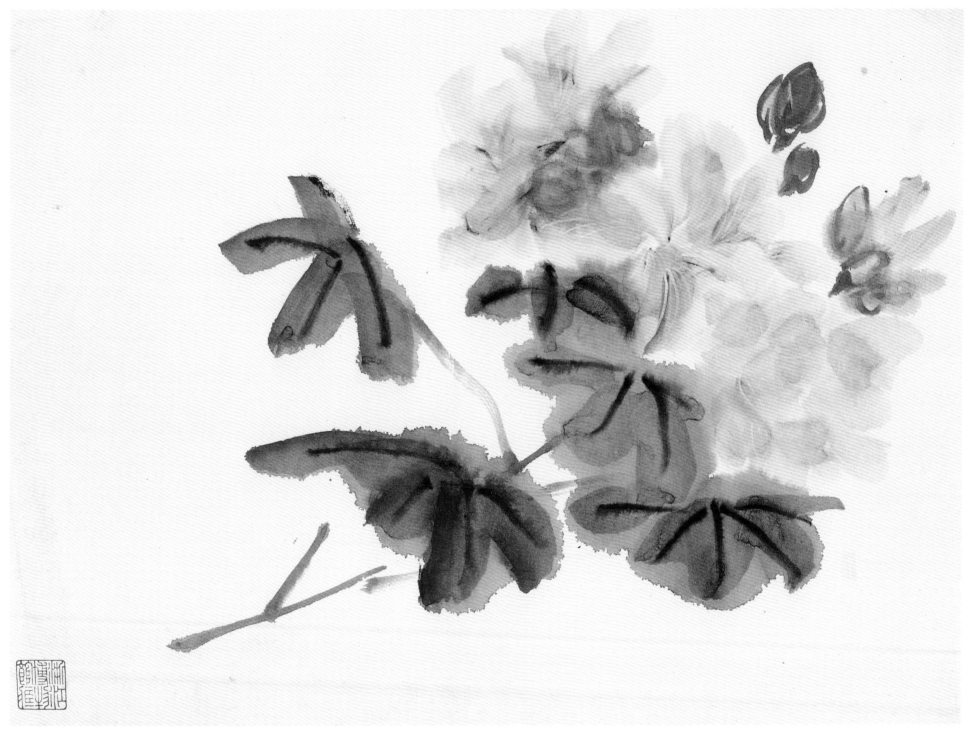

芙蓉

纸本　26.1cm×37.4cm　浙江省博物馆藏

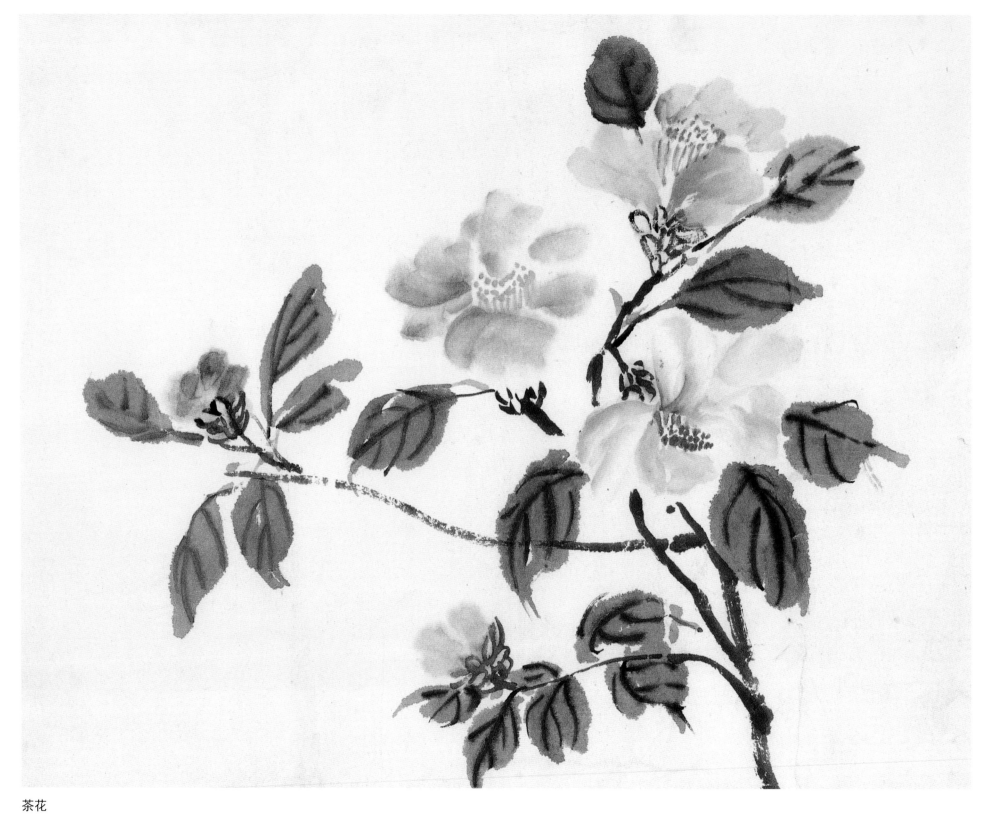

茶花

纸本　28cm×38cm　浙江省博物馆藏

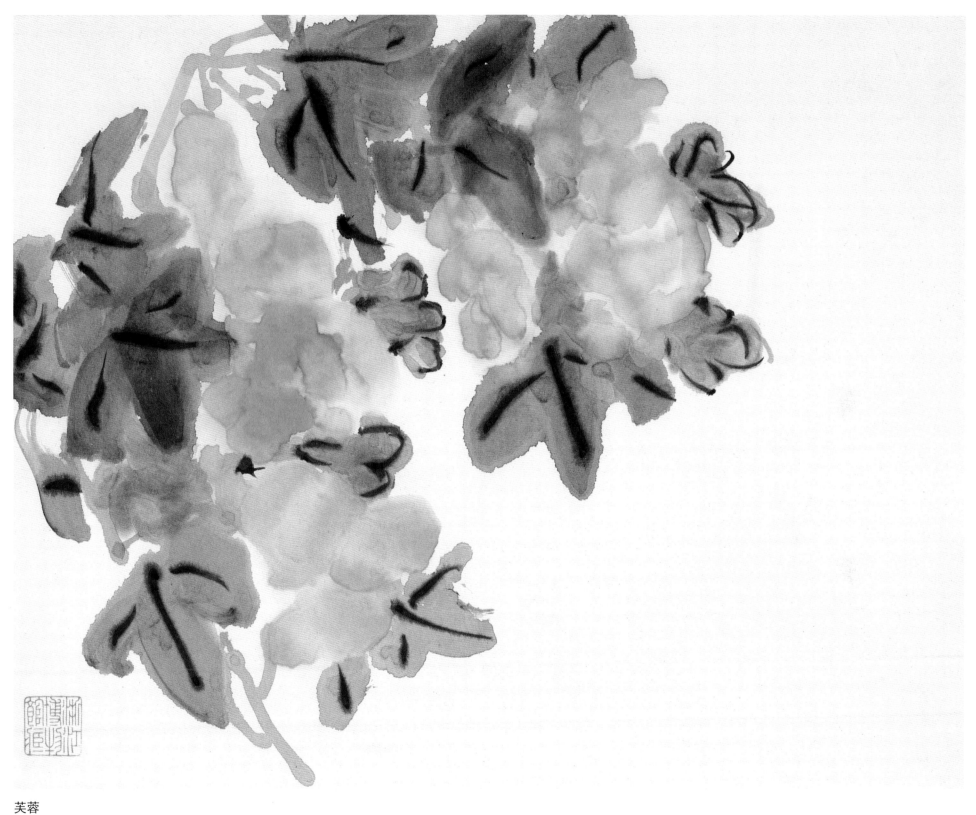

芙蓉

纸本　24cm×31cm　浙江省博物馆藏

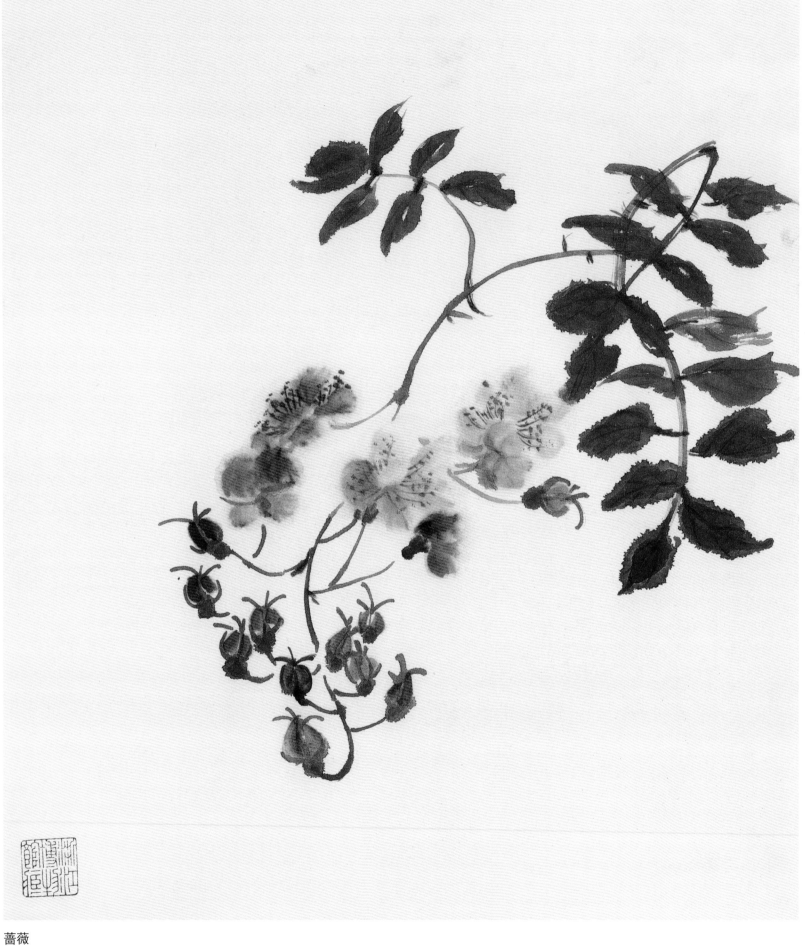

蔷薇

纸本　30cm×27cm　浙江省博物馆藏

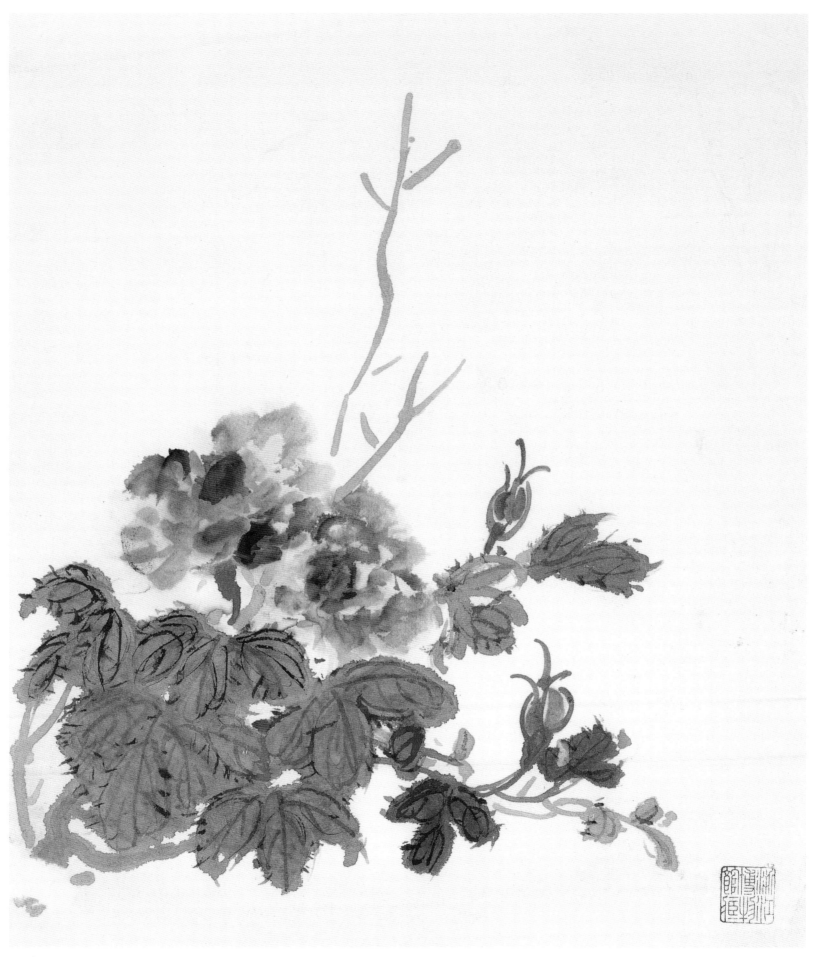

月季

纸本　31cm×27cm　浙江省博物馆藏

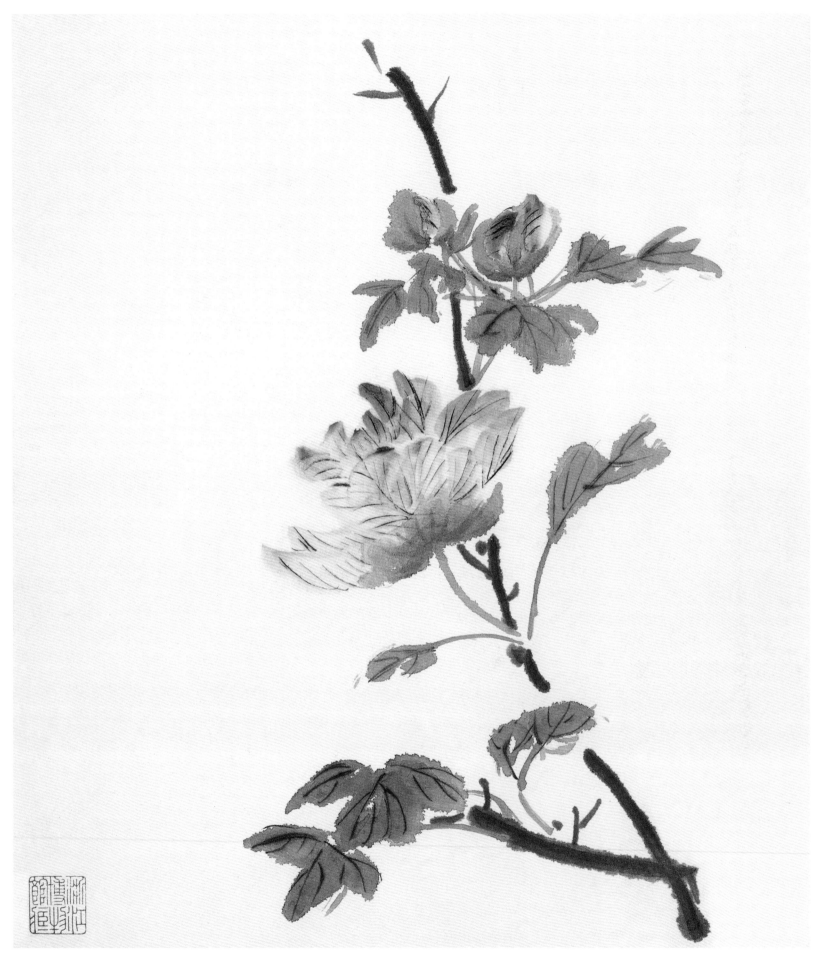

芙蓉

纸本　29.5cm×25.6cm　浙江省博物馆藏

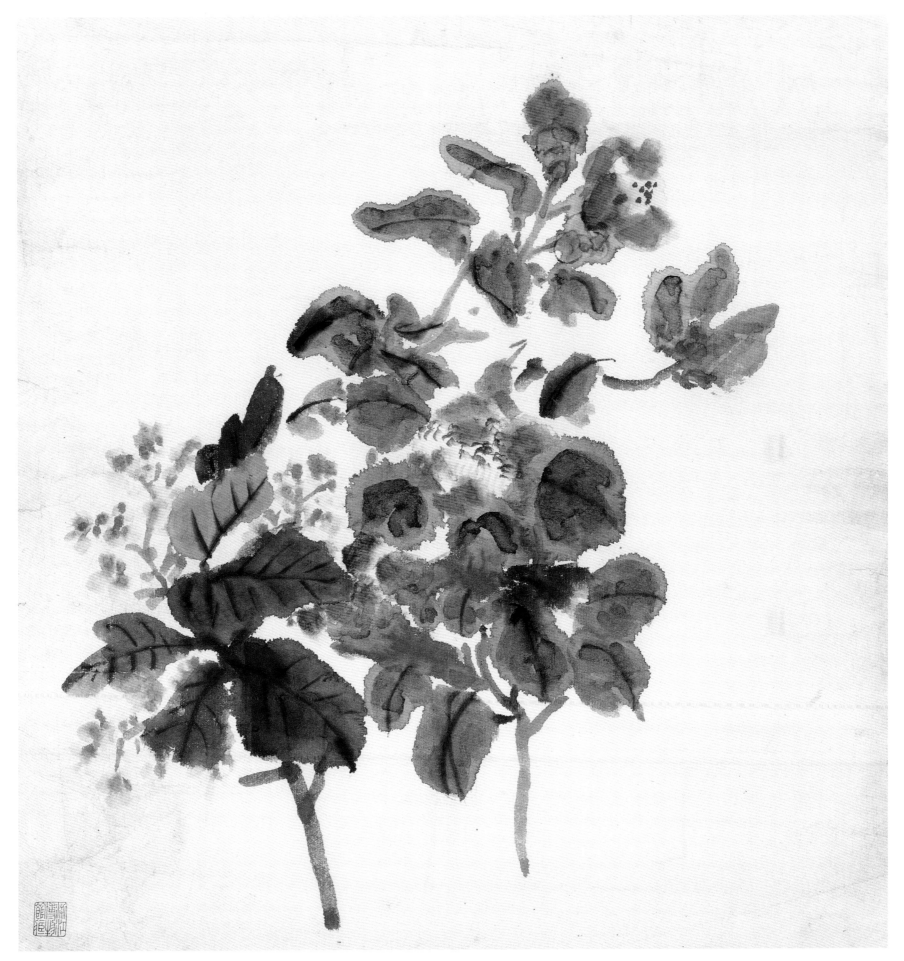

茶花

纸本　51cm×49cm　浙江省博物馆藏

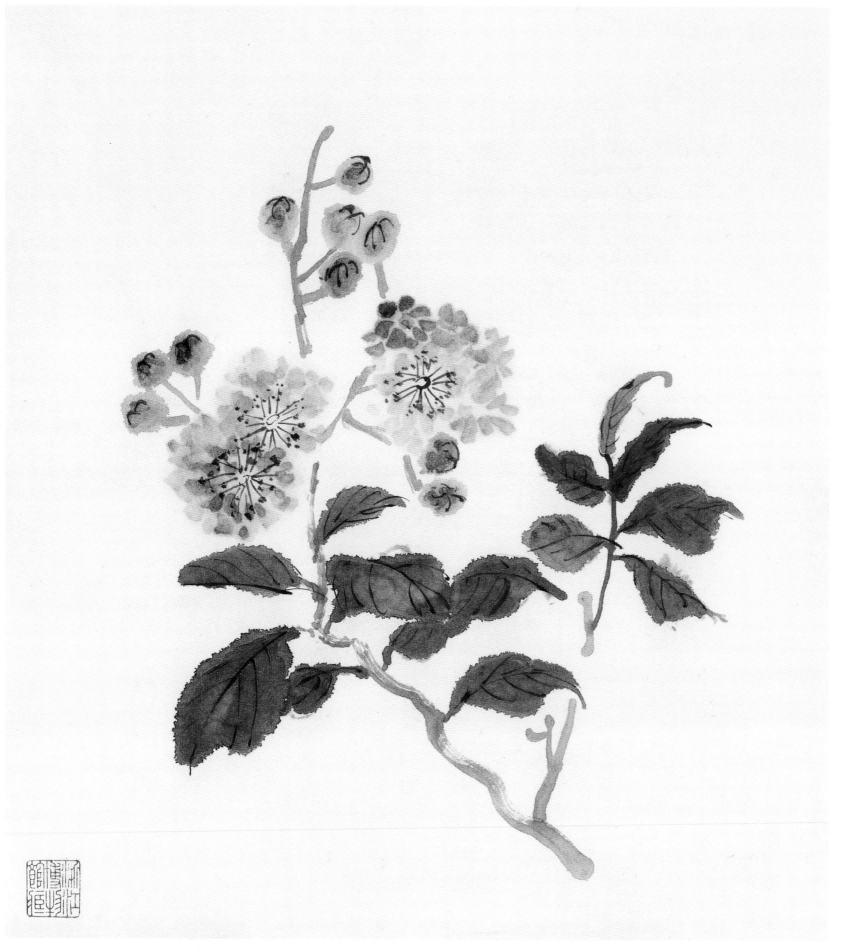

花卉

纸本　30.5cm×27cm　浙江省博物馆藏

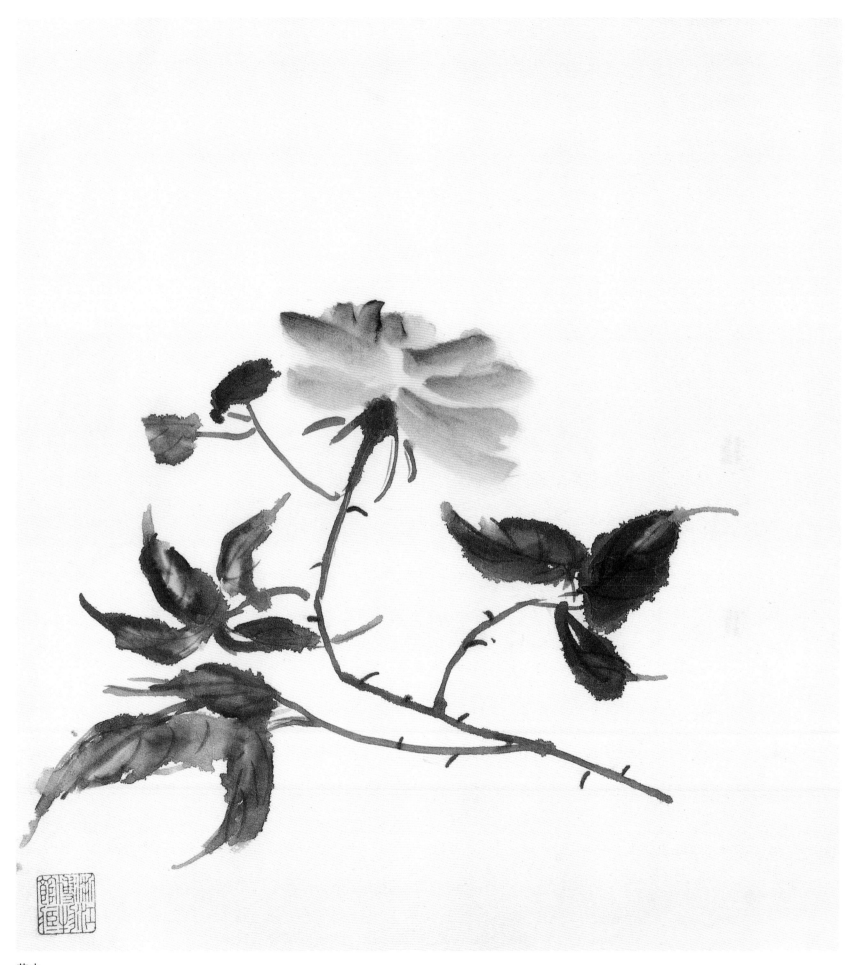

花卉

纸本　29.5cm×27cm　浙江省博物馆藏

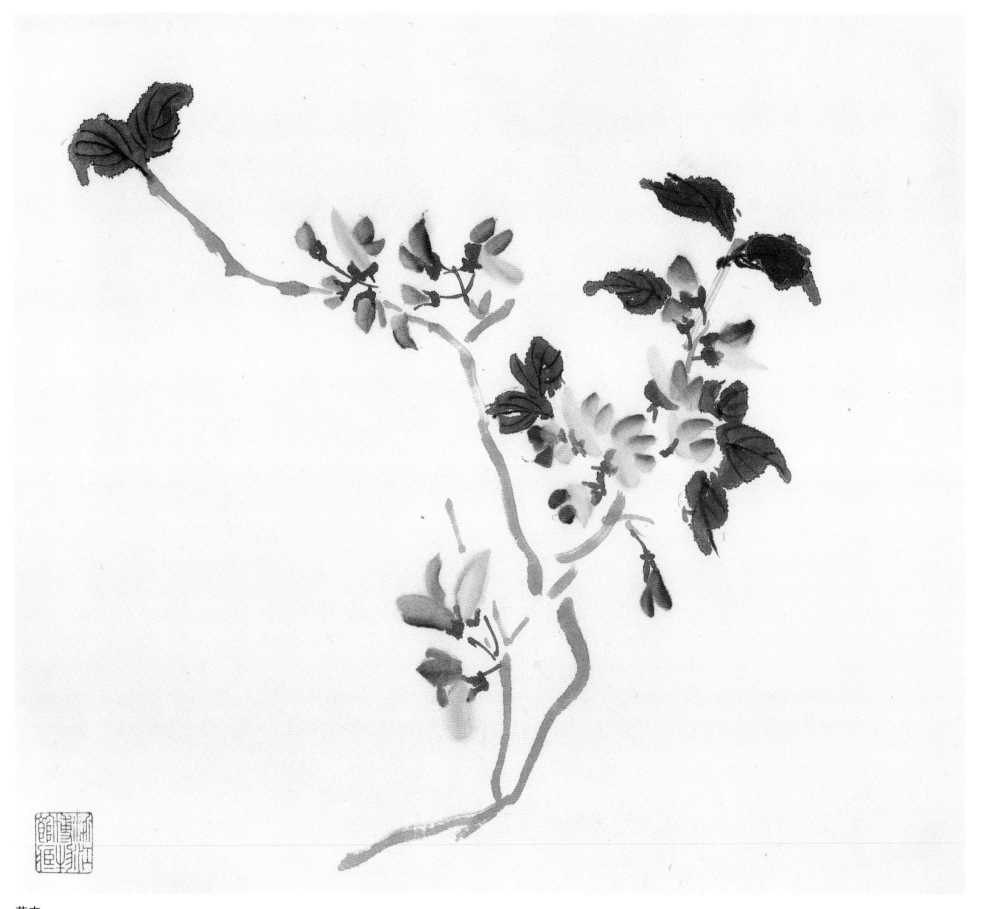

花卉

纸本　27cm×30cm　浙江省博物馆藏

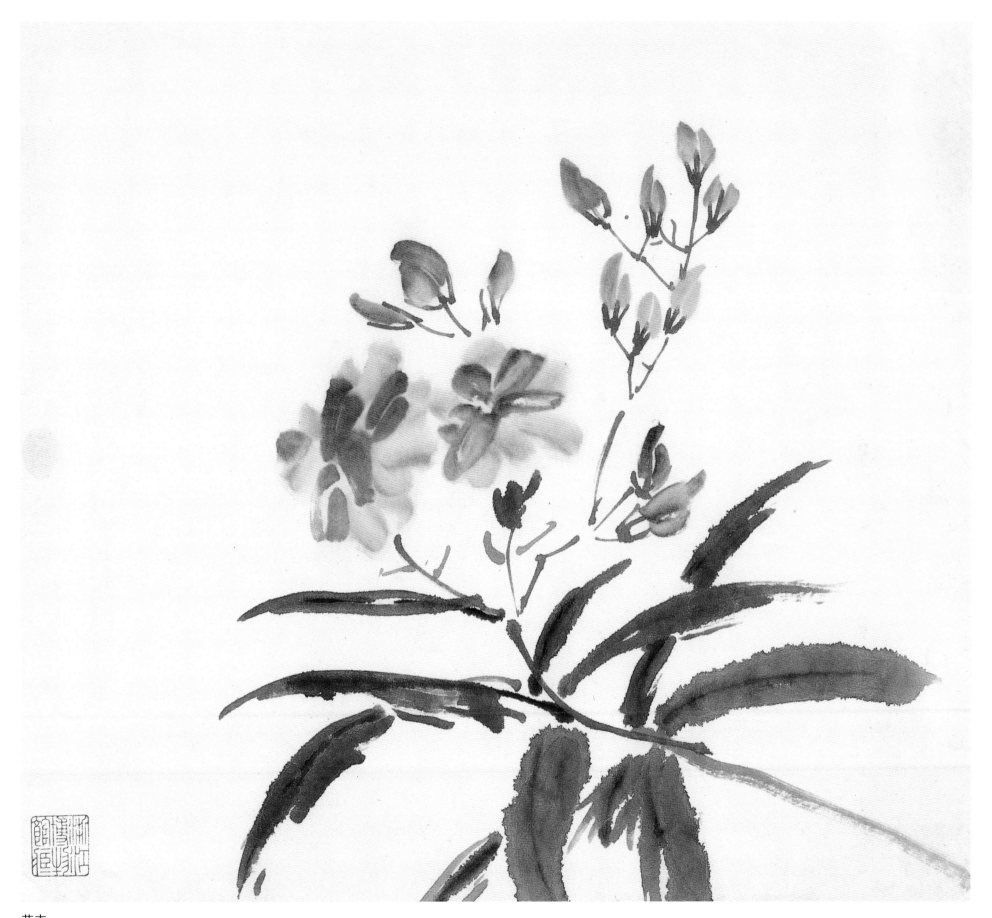

花卉

纸本　31.5cm×42.5cm　浙江省博物馆藏

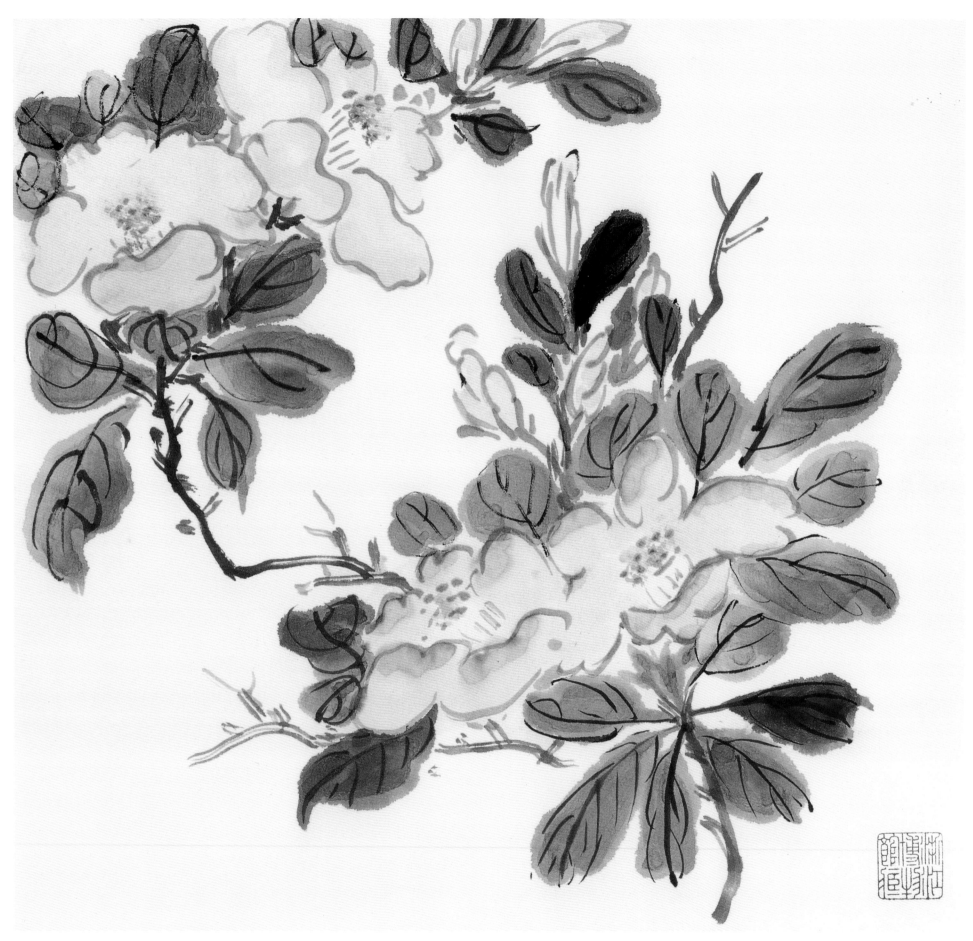

茶花

纸本　25cm × 26.5cm　浙江省博物馆藏

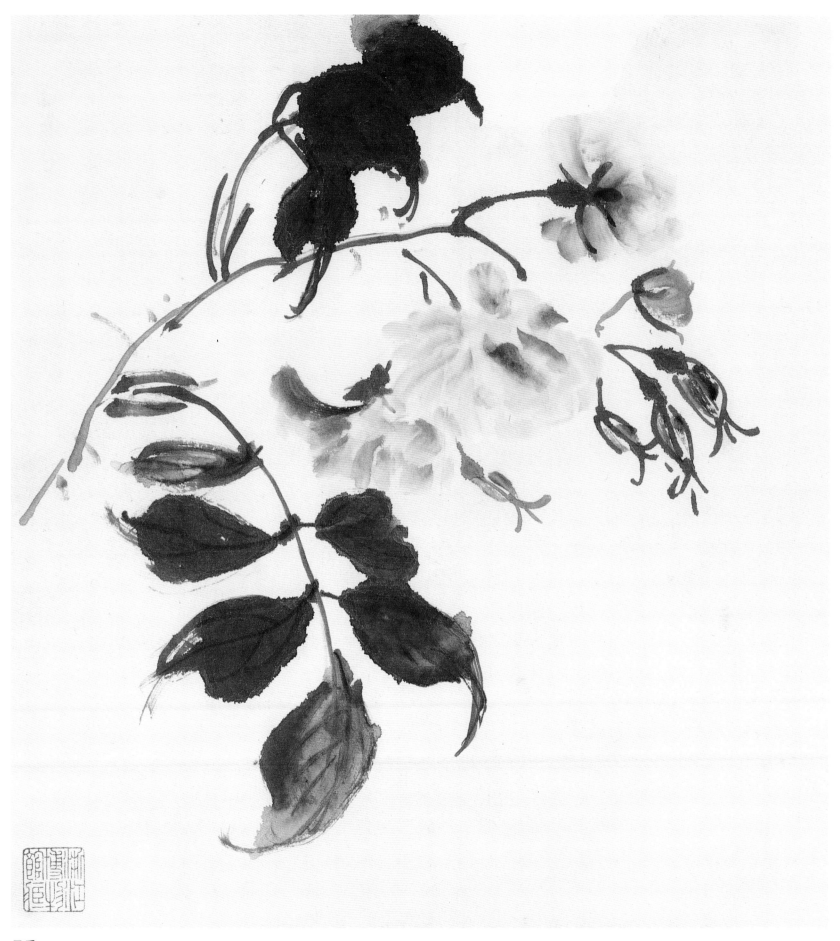

月季

纸本　30.5cm×27cm　浙江省博物馆藏

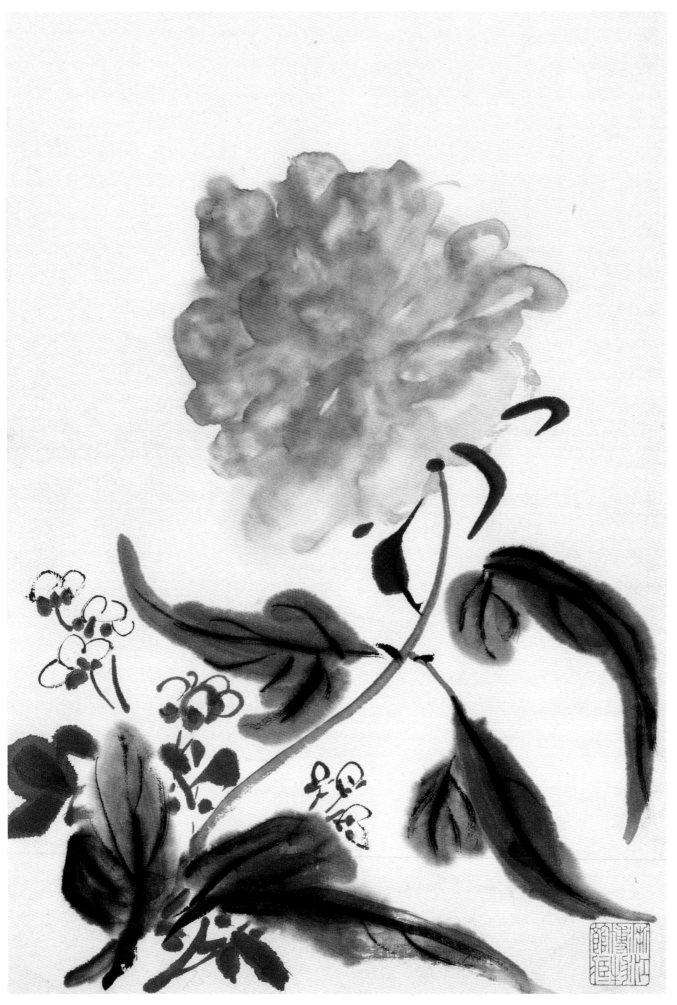

牡丹海棠

纸本　32.5cm × 20.5cm　浙江省博物馆藏

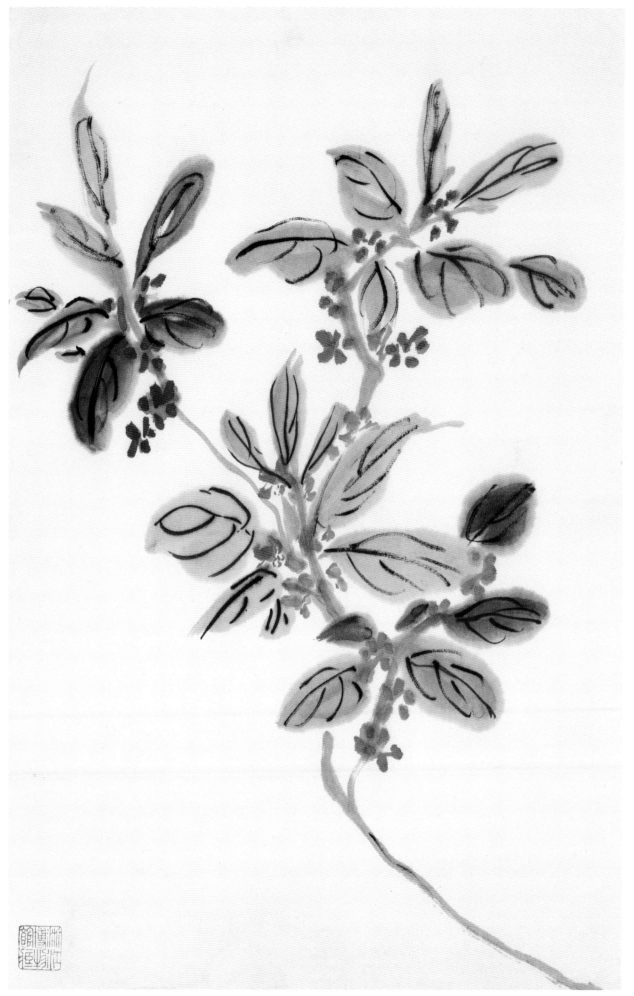

桂花

纸本　41cm×29cm　浙江省博物馆藏

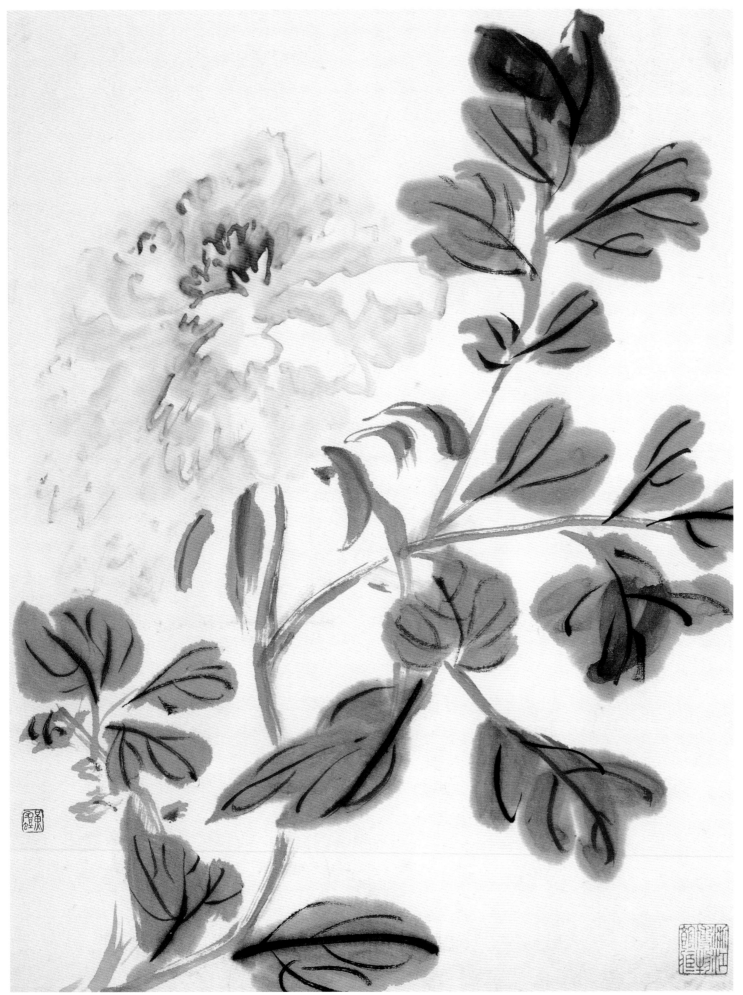

牡丹
纸本　34.8cm×26.8cm
浙江省博物馆藏
钤印：黄宾虹

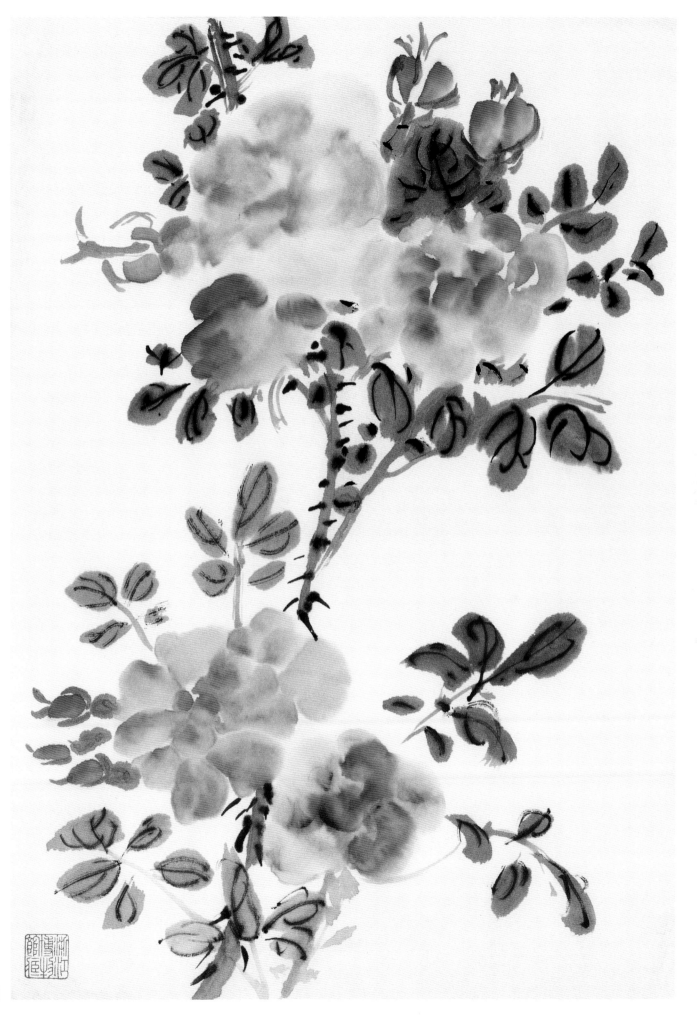

月季

纸本　39cm×27cm　浙江省博物馆藏

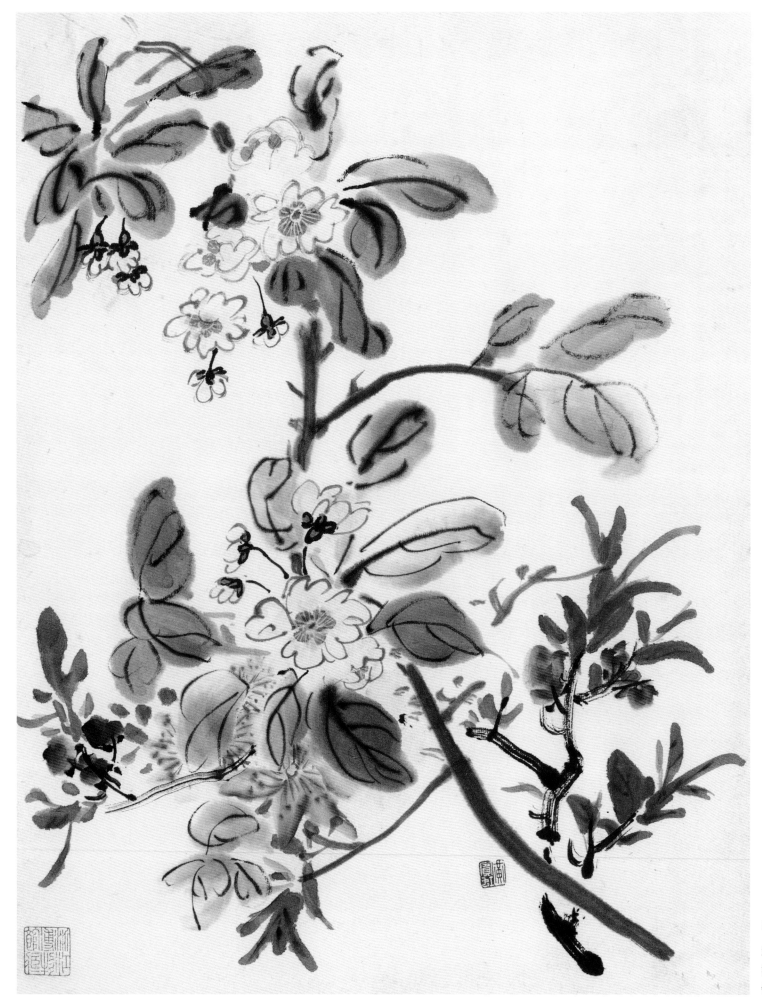

春花

纸本　38cm × 28cm

浙江省博物馆藏

钤印：黄宾虹

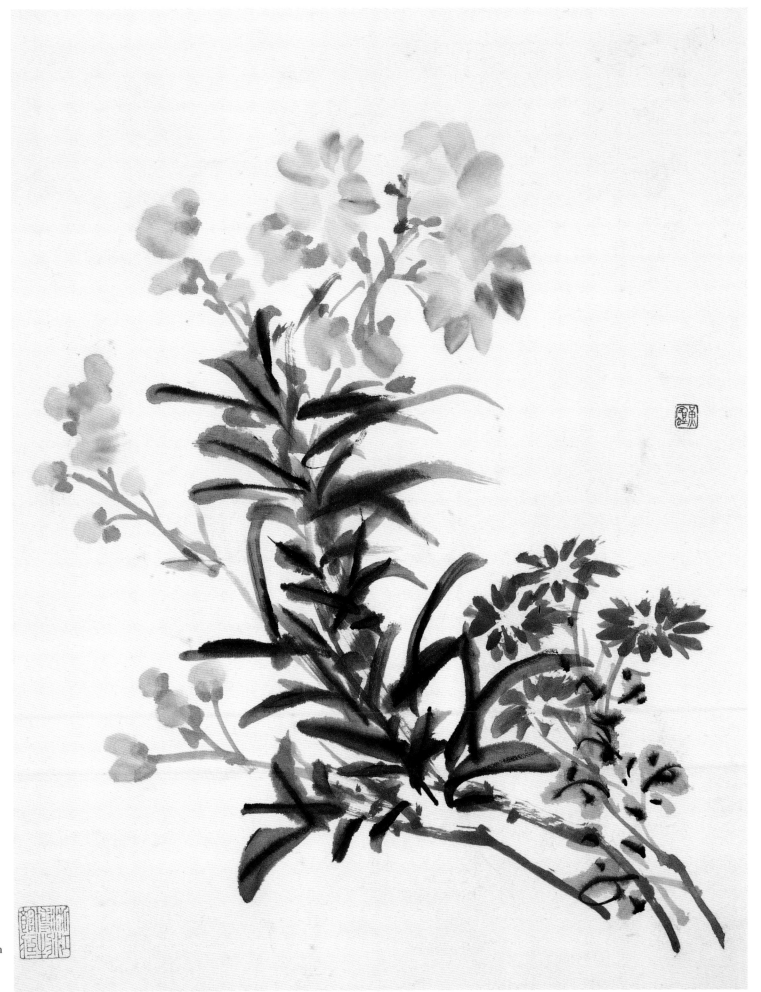

野菊夹竹桃
纸本　34.8cm×26.8cm
浙江省博物馆藏
钤印：黄宾虹

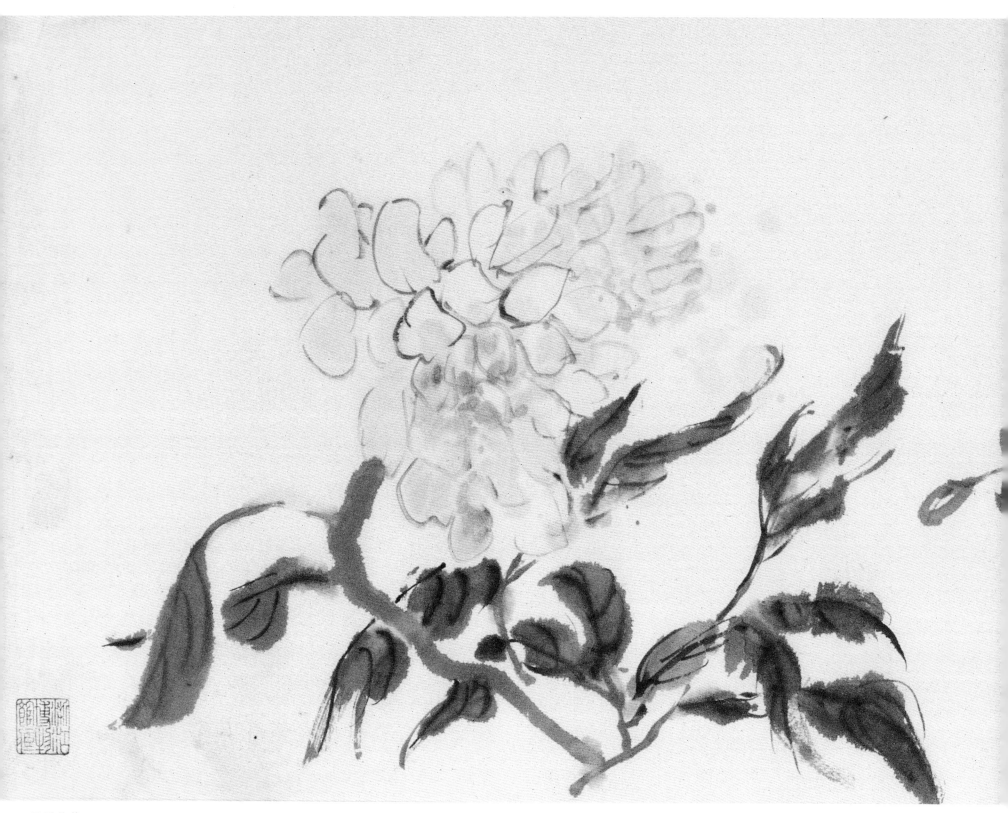

月季芍药

纸本　26.5cm×74.5cm　浙江省博物馆藏

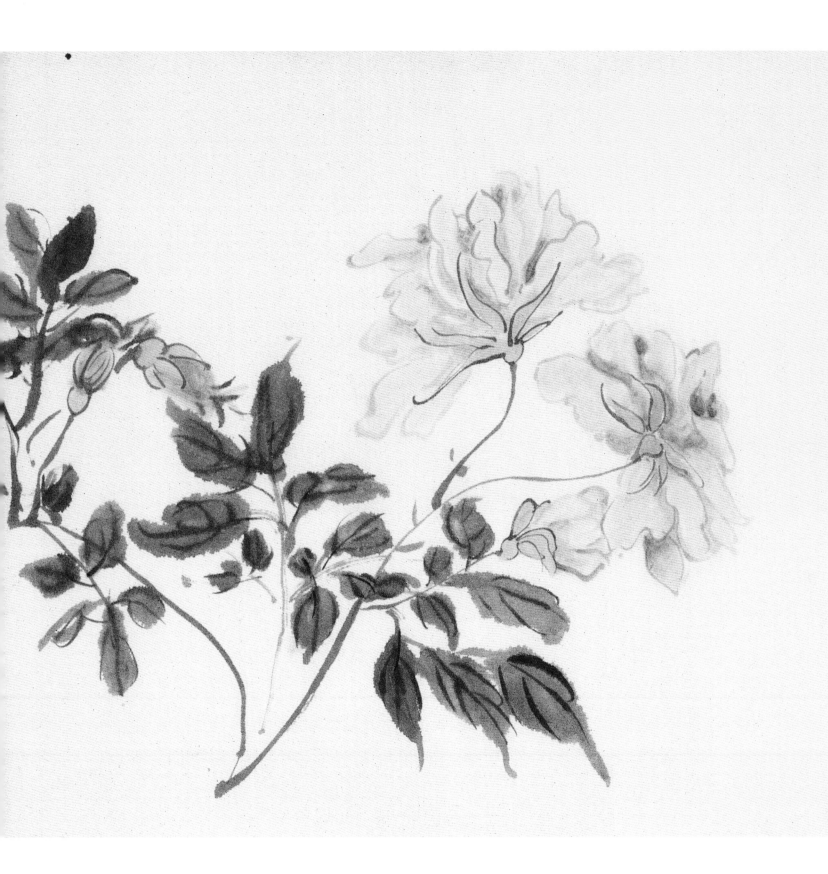

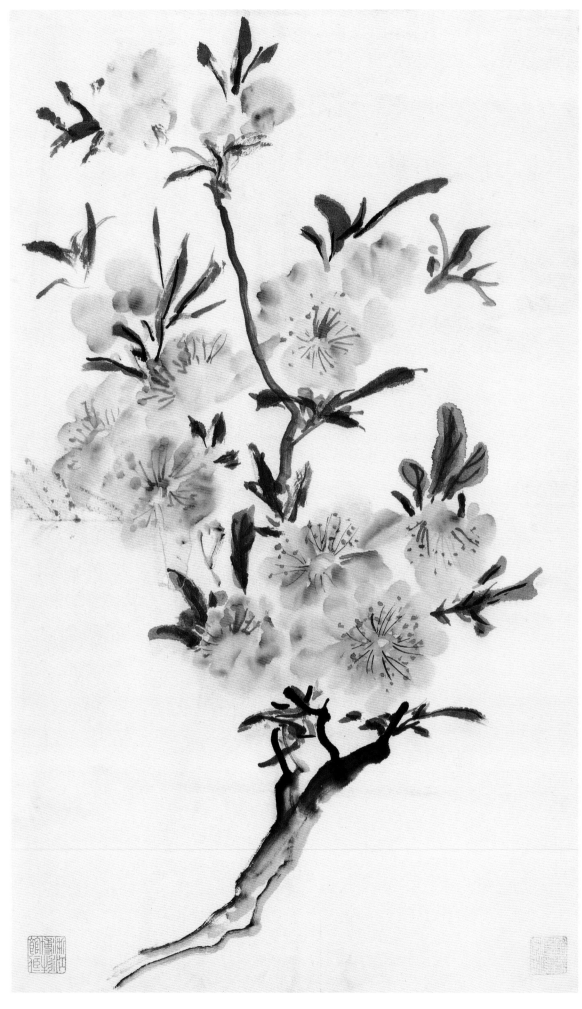

桃花

纸本　46.5cm×28cm　浙江省博物馆藏

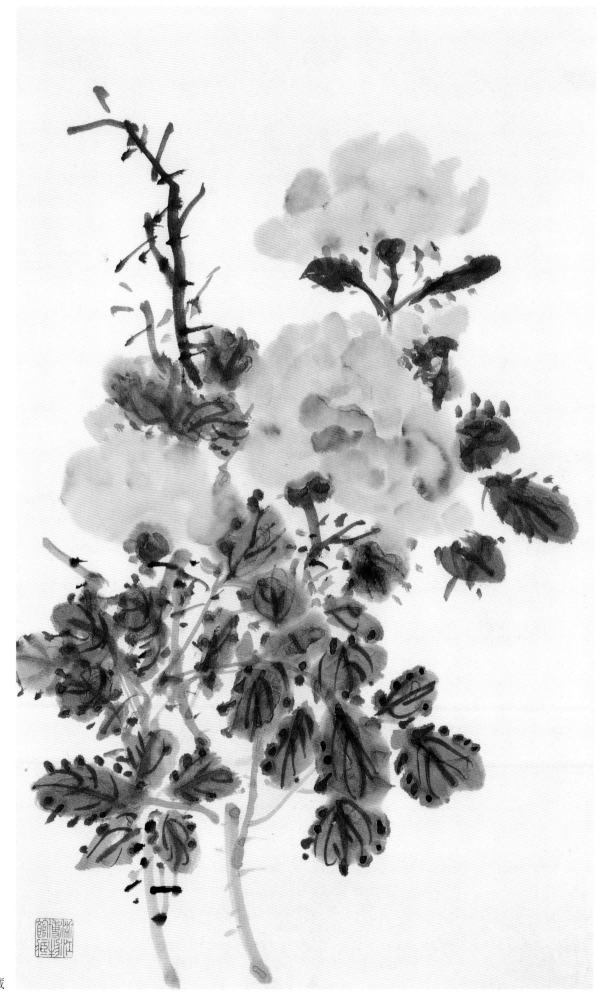

月季

纸本　46.5cm×28cm　浙江省博物馆藏

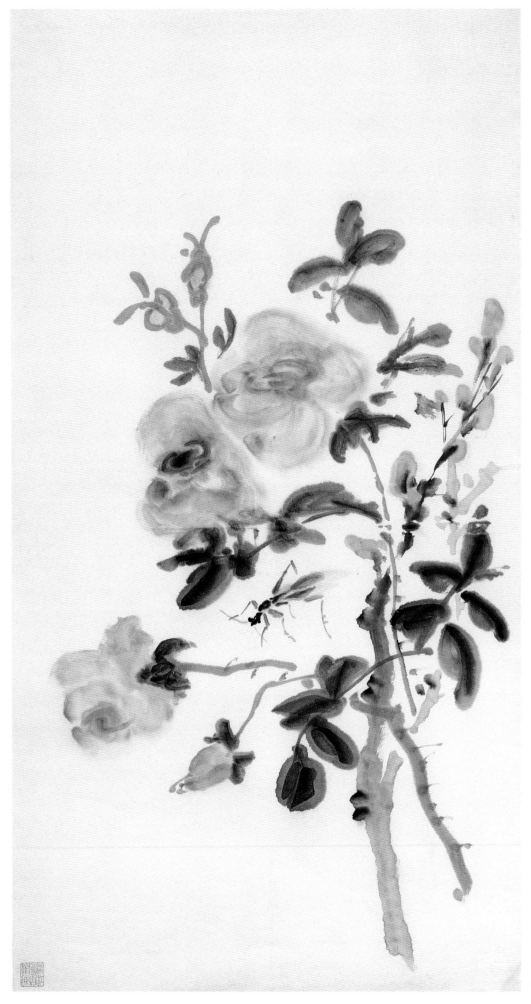

月季草虫

纸本　76cm×41cm　浙江省博物馆藏

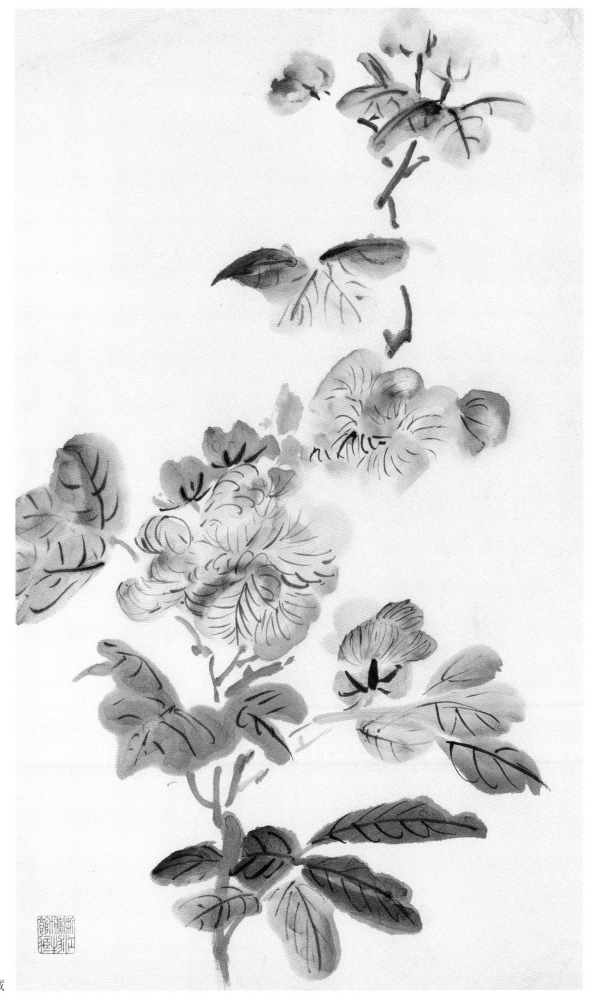

花卉

纸本　48cm×28cm　浙江省博物馆藏

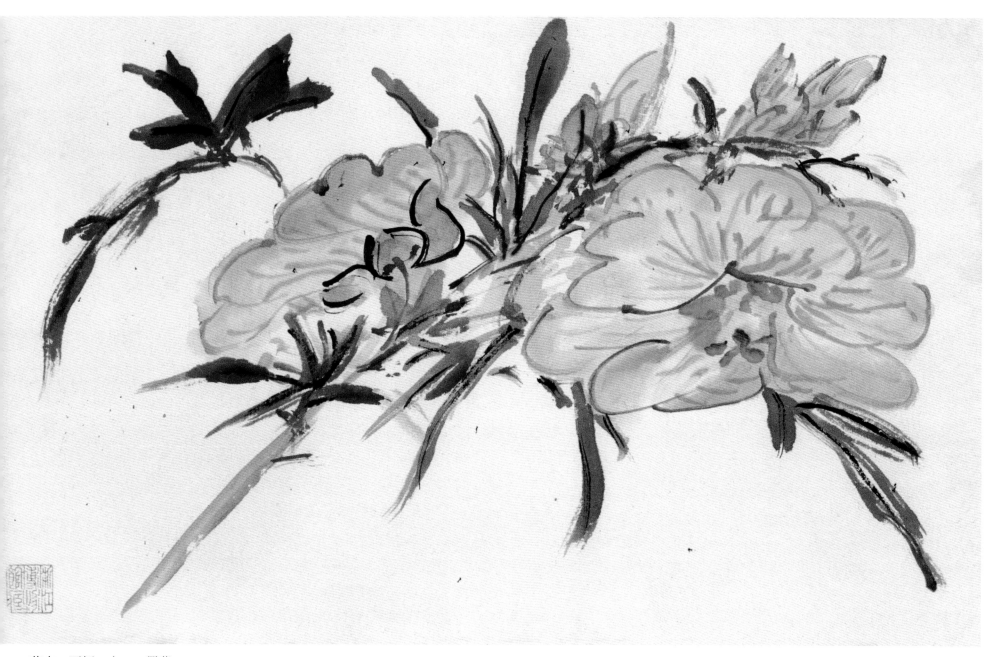

花卉　两幅　之一　蜀葵

纸本　24cm×41cm　浙江省博物馆藏

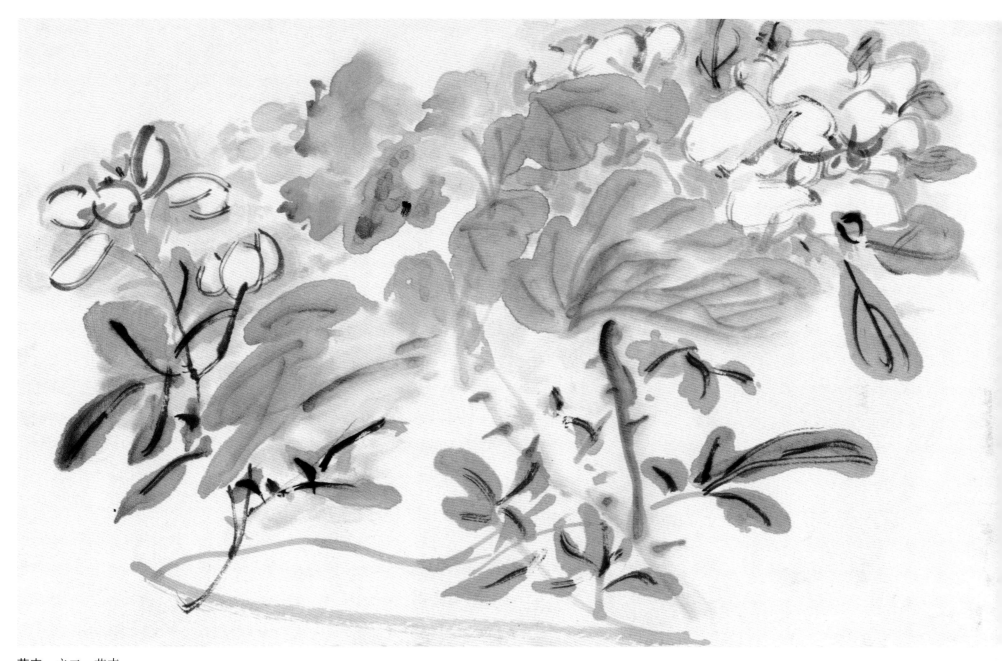

花卉 之二 花卉

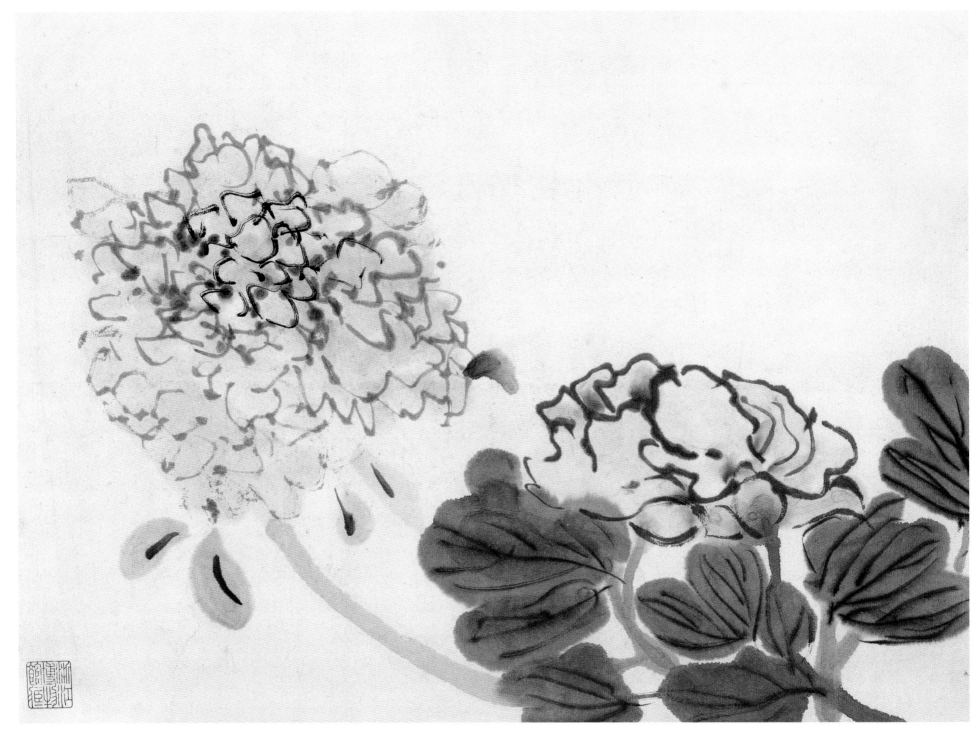

牡丹

纸本　28cm×39cm　浙江省博物馆藏

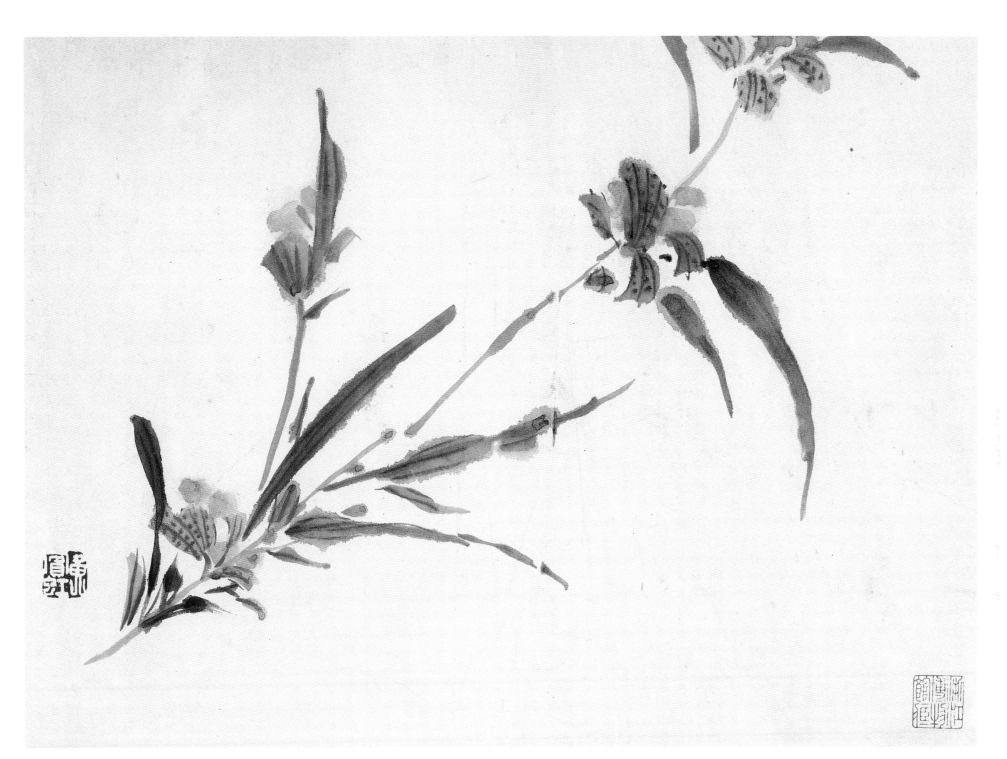

花卉

纸本　24.8cm×36.3cm　浙江省博物馆藏
钤印：黄宾虹

芍药

纸本 23.5cm×81.5cm 浙江省博物馆藏

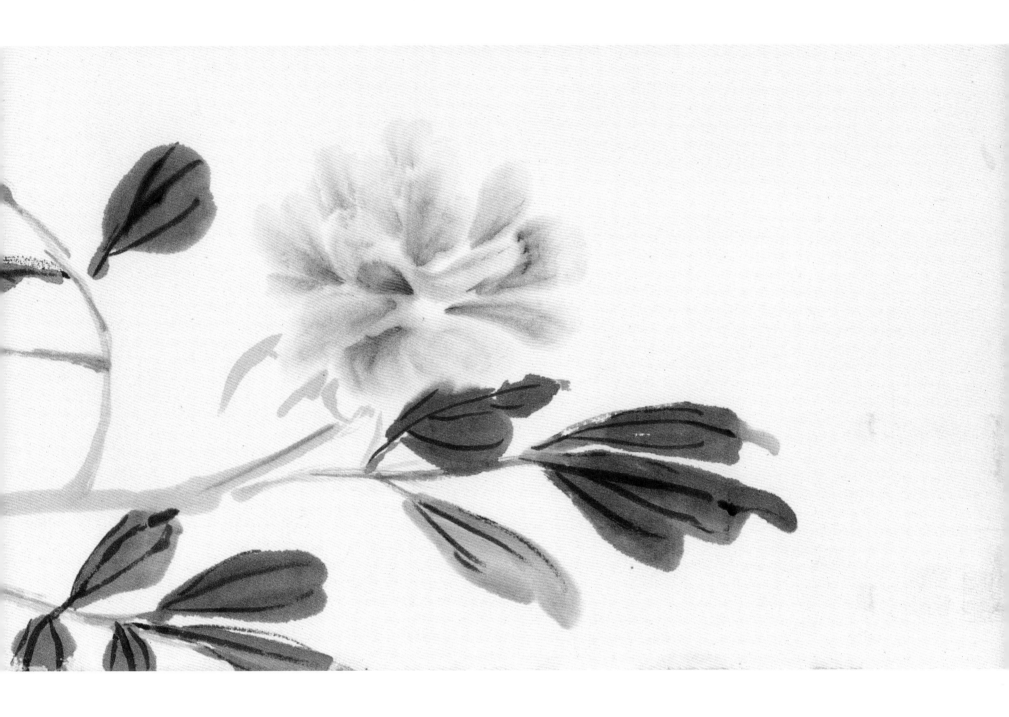

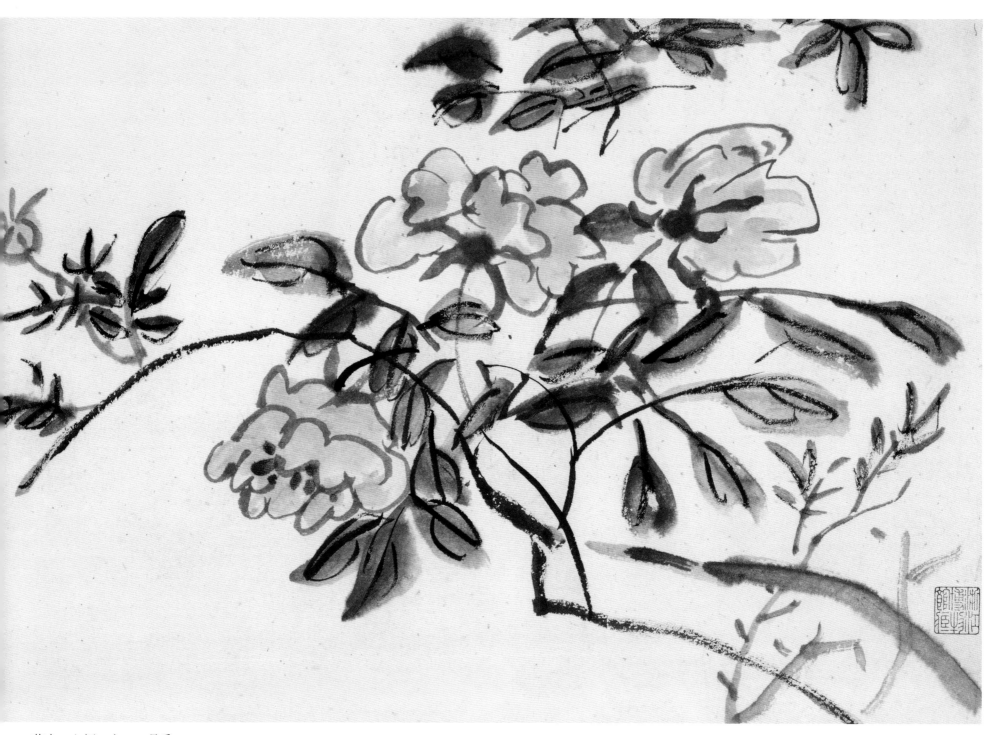

花卉 六幅 之一 月季

纸本 28.1cm×41.3cm 浙江省博物馆藏

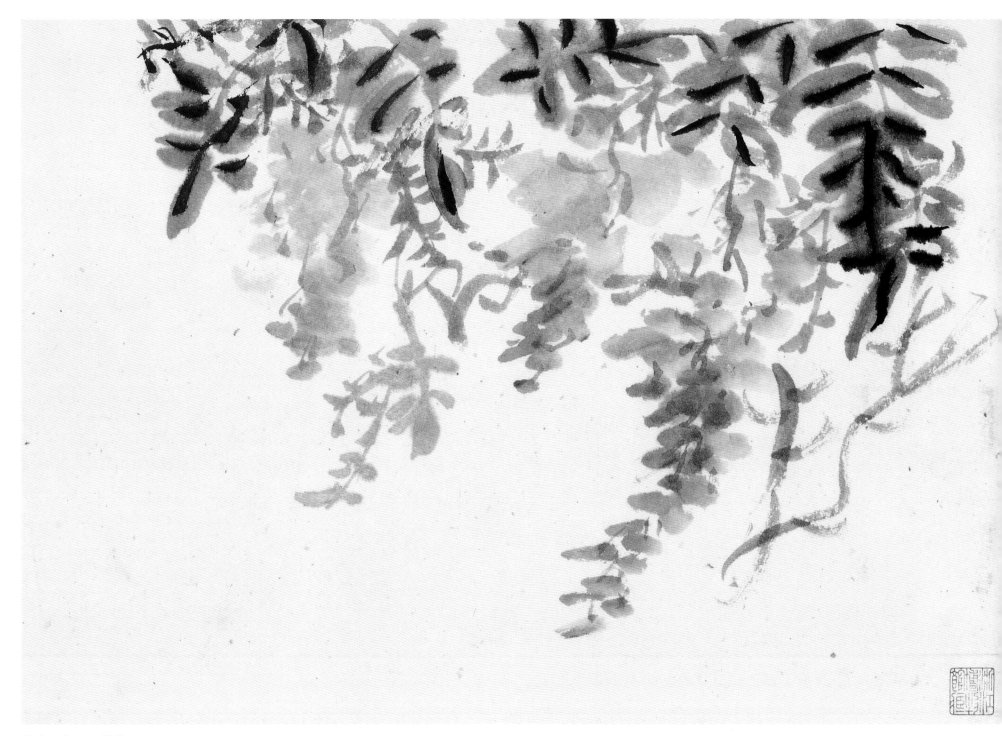

花卉　之二　紫藤

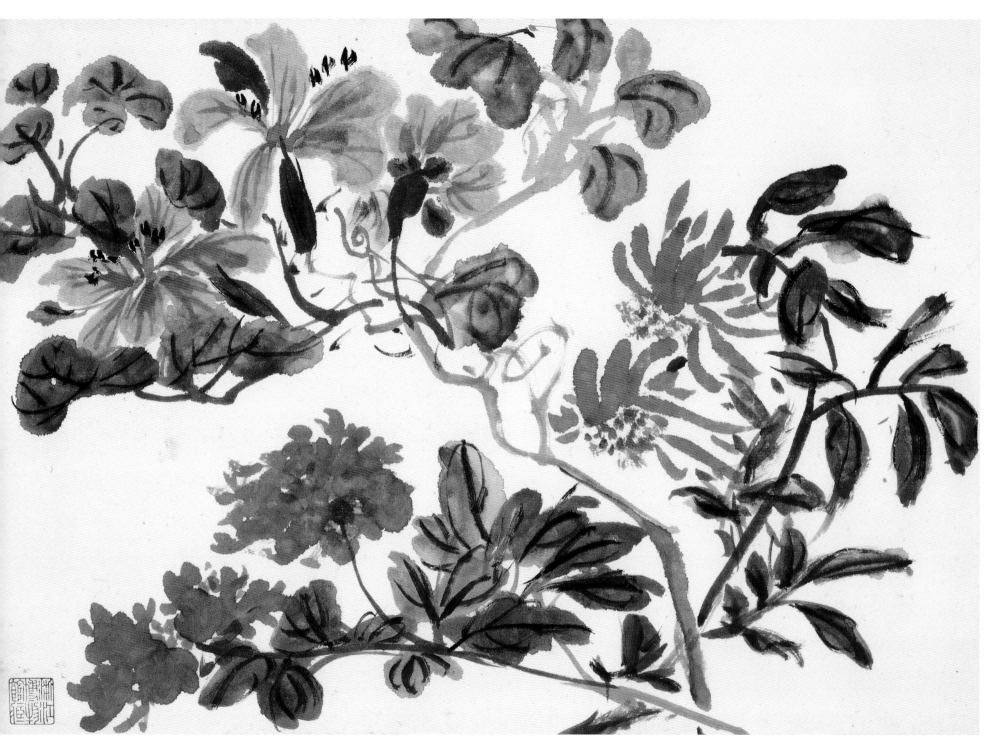

花卉　之三　花卉

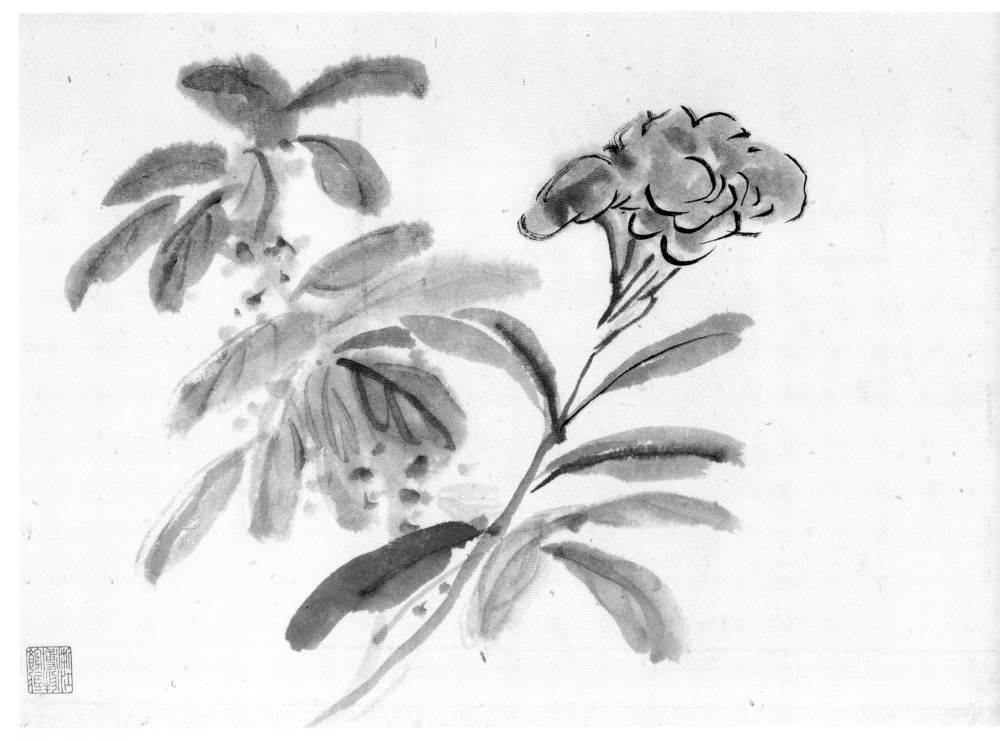

花卉　之四　秋色

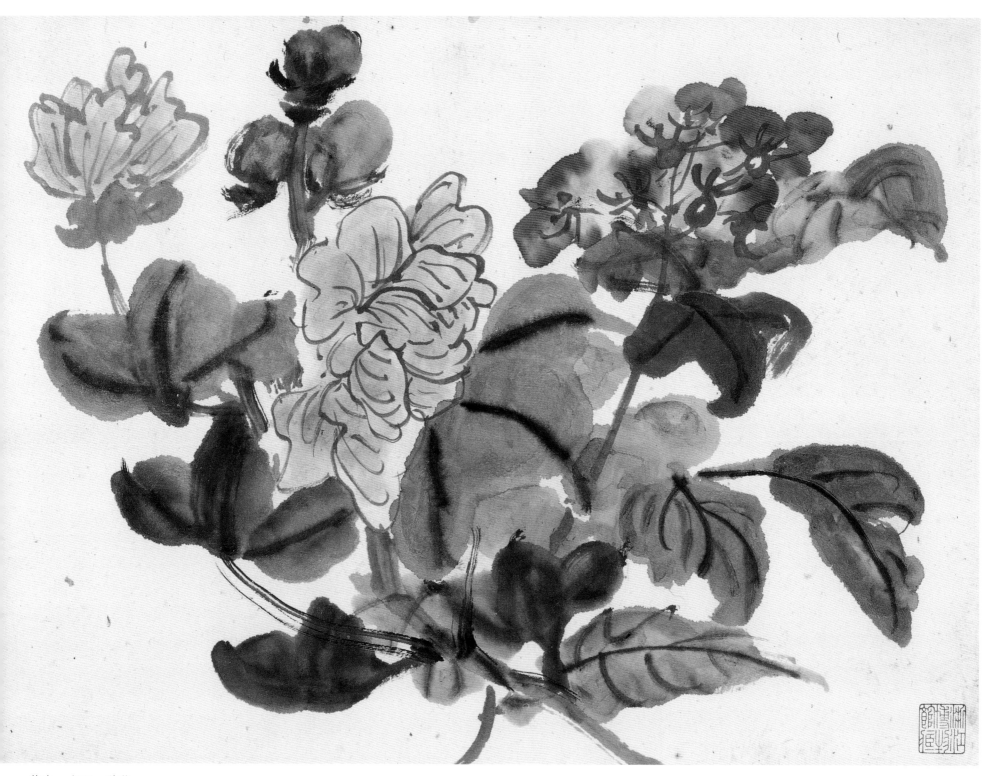

花卉 之五 秋花

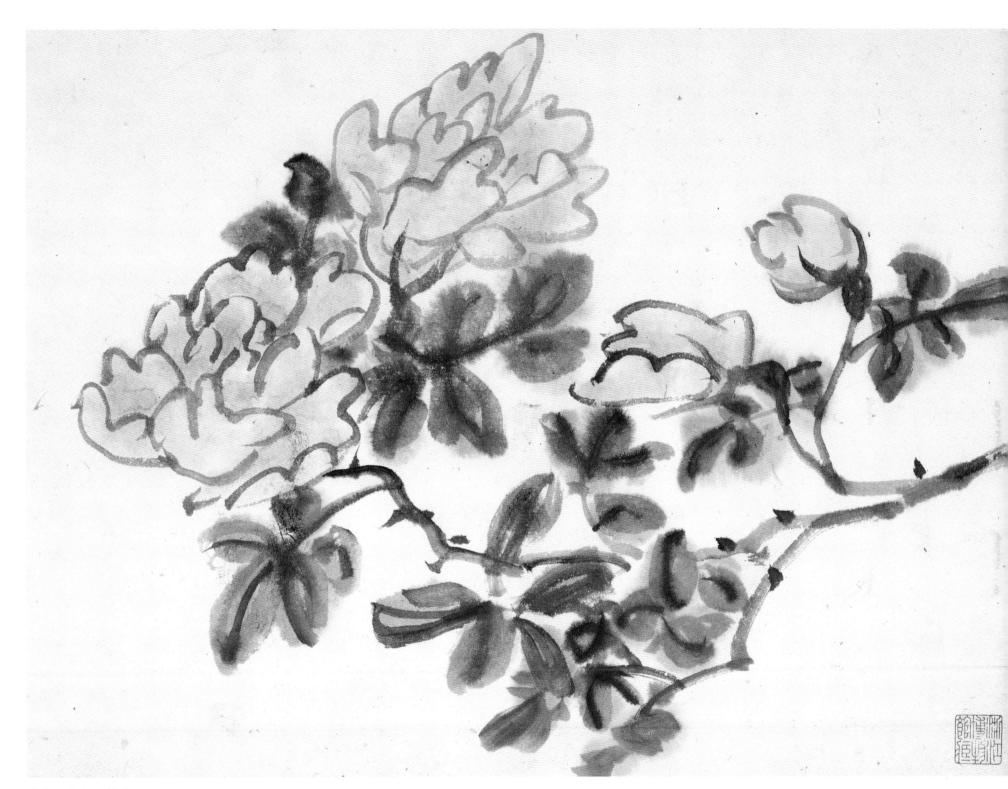

花卉　之六　月季

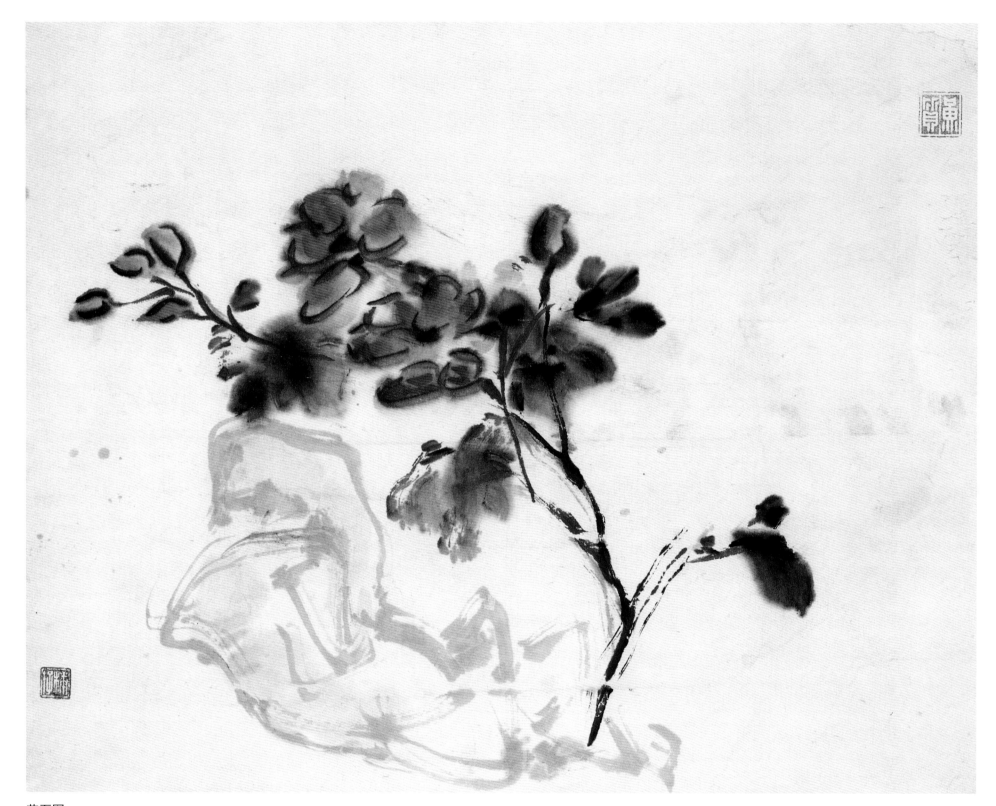

花石图

纸本　27cm×35cm　私人藏
钤印：黄质　朴存

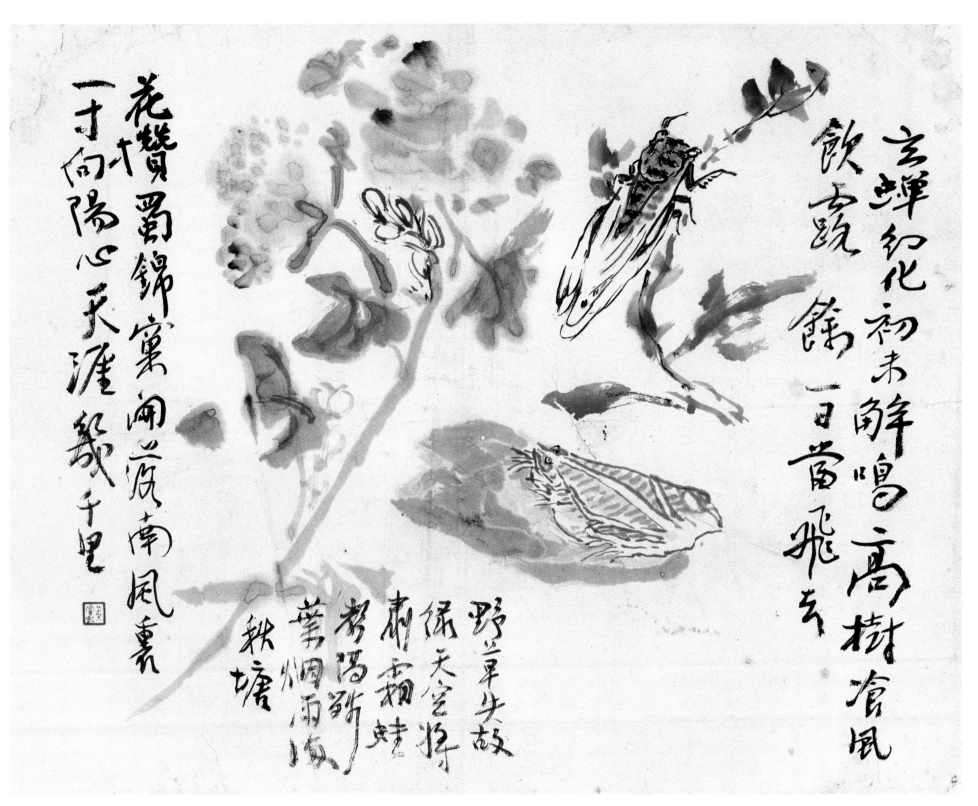

花卉蛙蝉

纸本　26cm×31cm　私人藏

题识：玄蝉幻化初　未解鸣高树　餐风饮露馀　一日当飞去　野草失故绿　天空将肃霜　蛙声隔残叶　烟雨满秋塘　花攒蜀锦窠　开落南风里　一寸向阳心　天涯几千里

钤印：黄宾虹

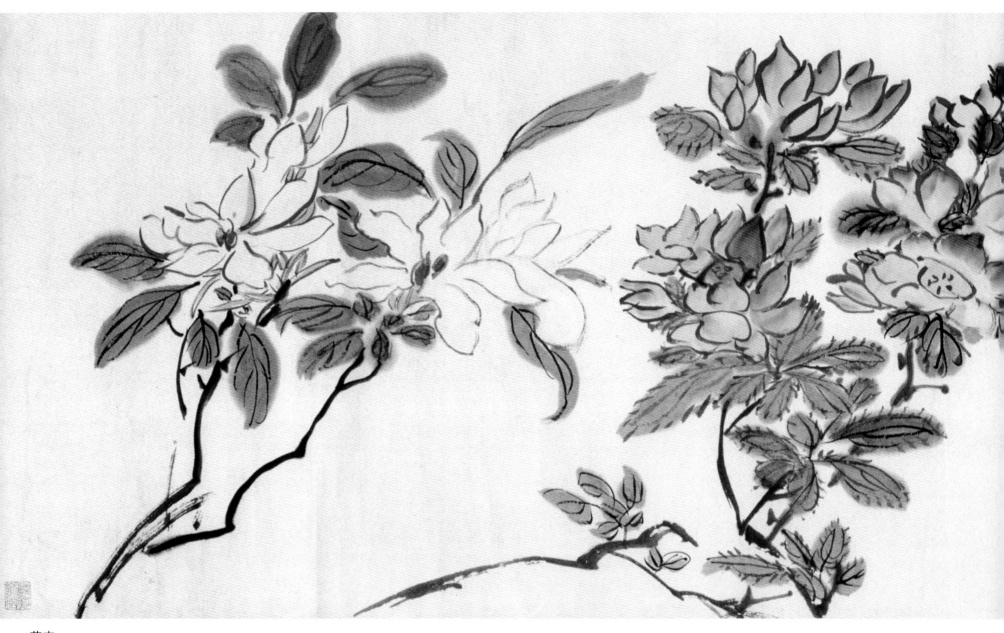

花卉

纸本　40.3cm×146.3cm　浙江省博物馆藏

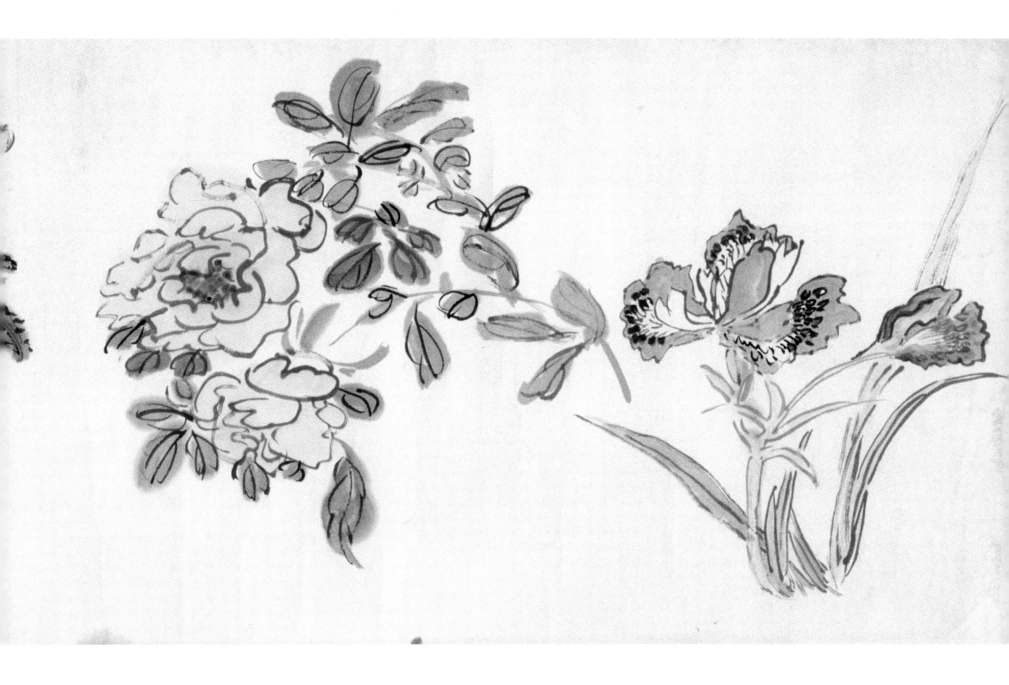

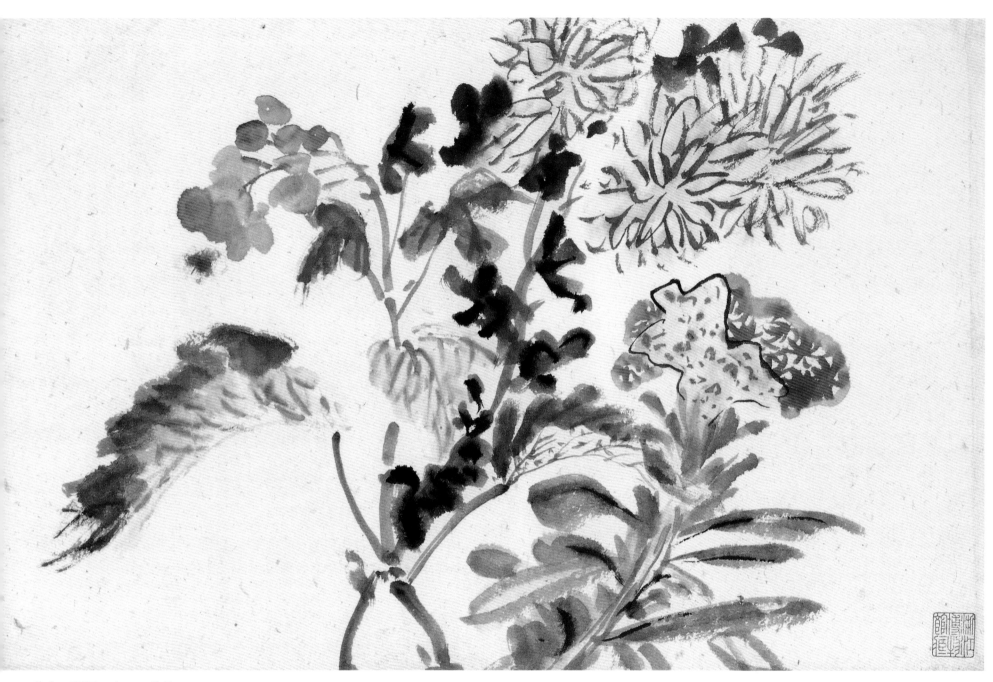

花卉　两幅　之一　秋花

纸本　27.5cm×44.1cm　浙江省博物馆藏

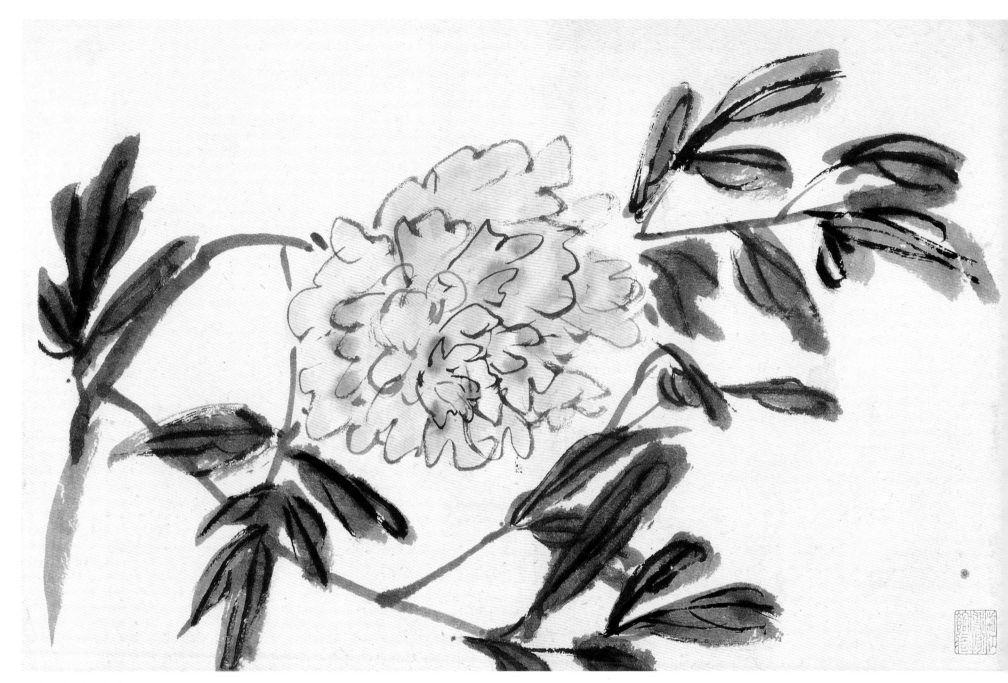

花卉　之二　牡丹

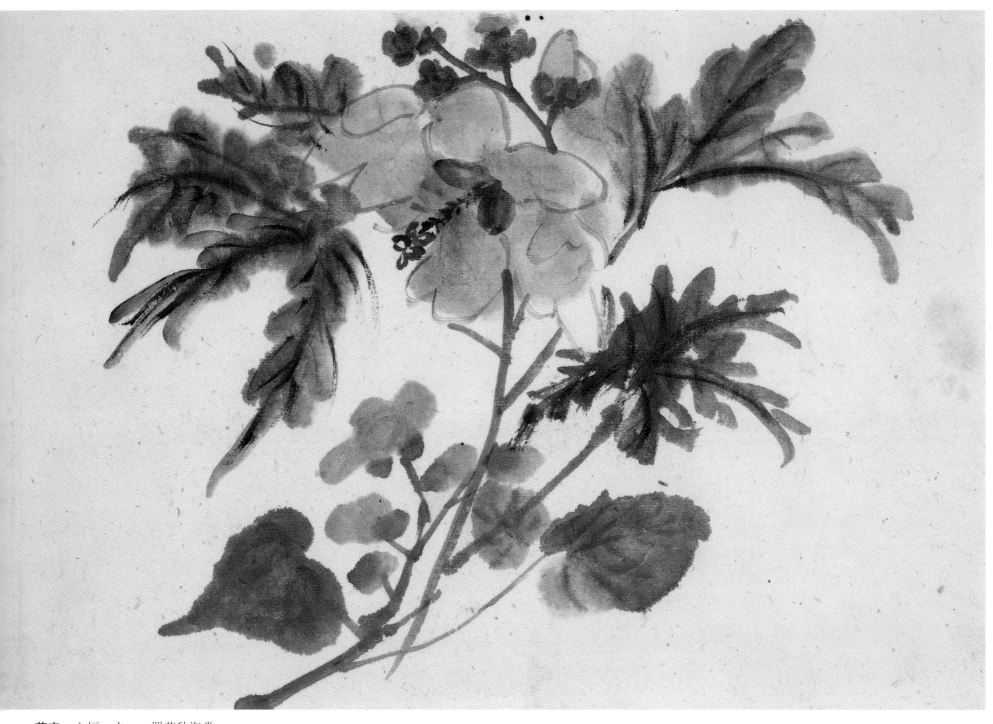

花卉　六幅　之一　蜀葵秋海棠

纸本　29cm×44cm　浙江省博物馆藏

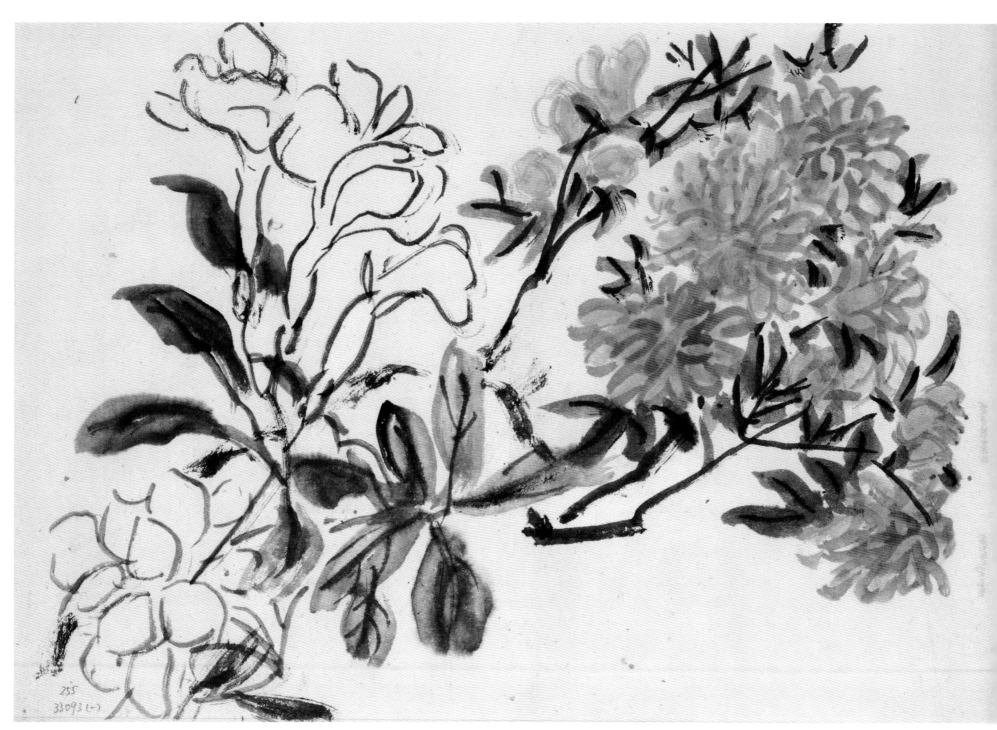

花卉 之二　花卉

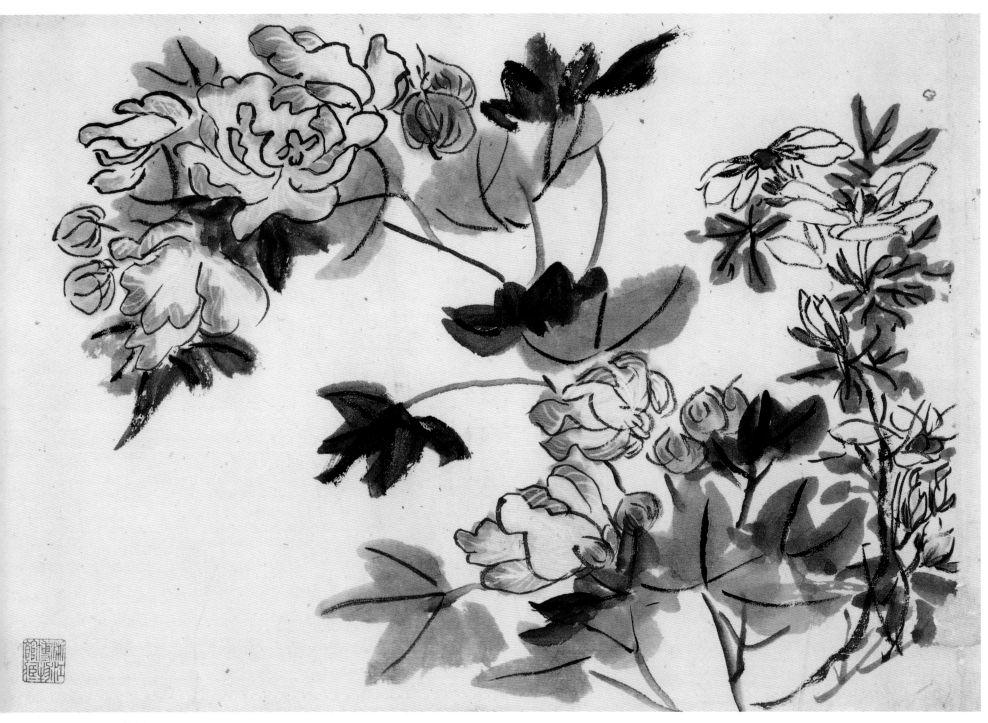

花卉 之三 芙蓉栀子花

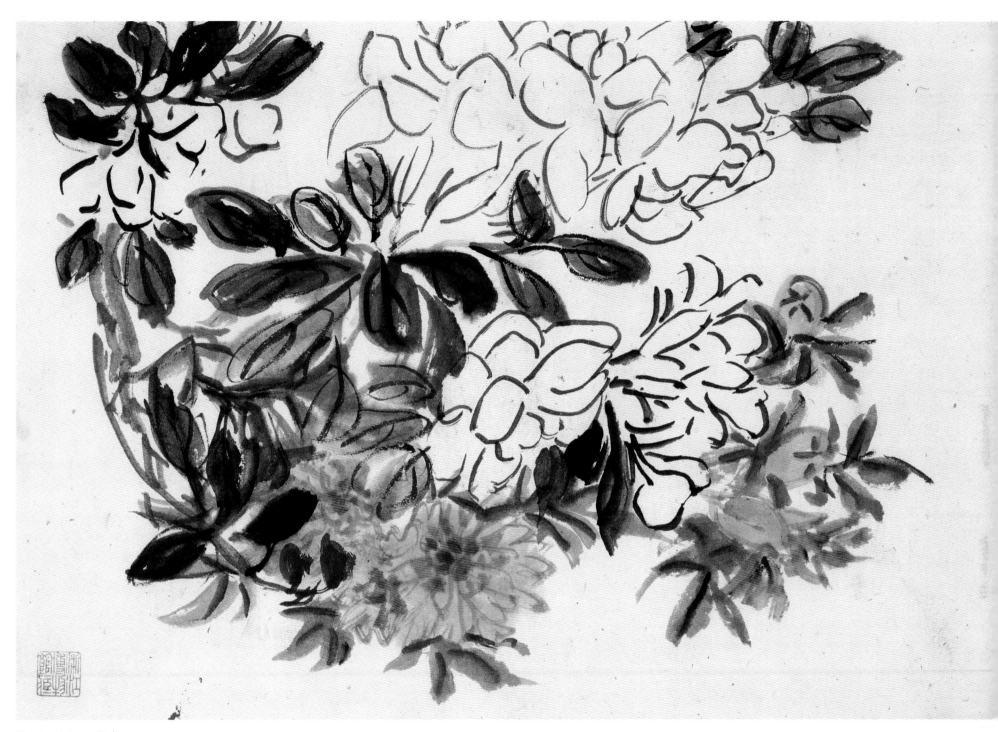

花卉 之四 花卉

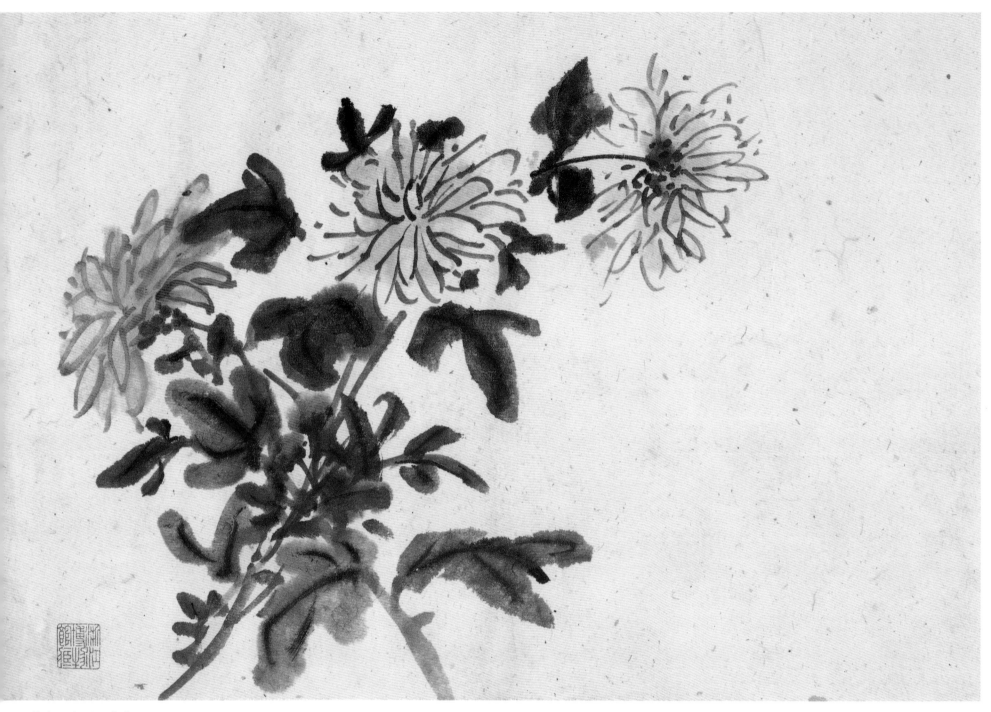

花卉 之五 菊花

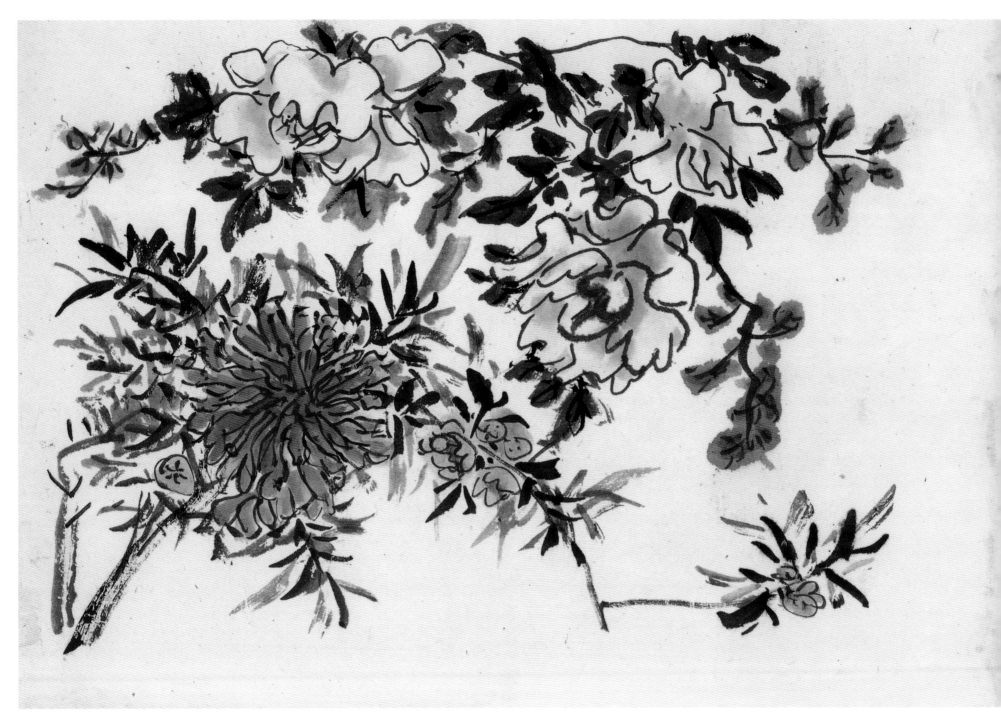

花卉　之六　花卉

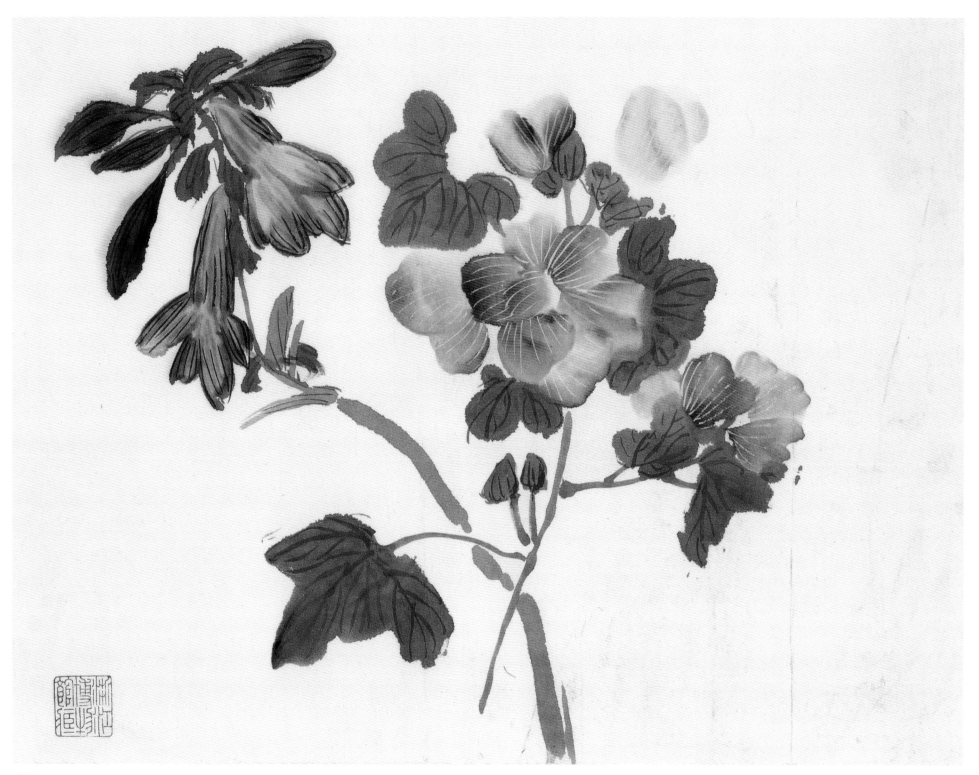

秋花

纸本　22.5cm×28.5cm　浙江省博物馆藏

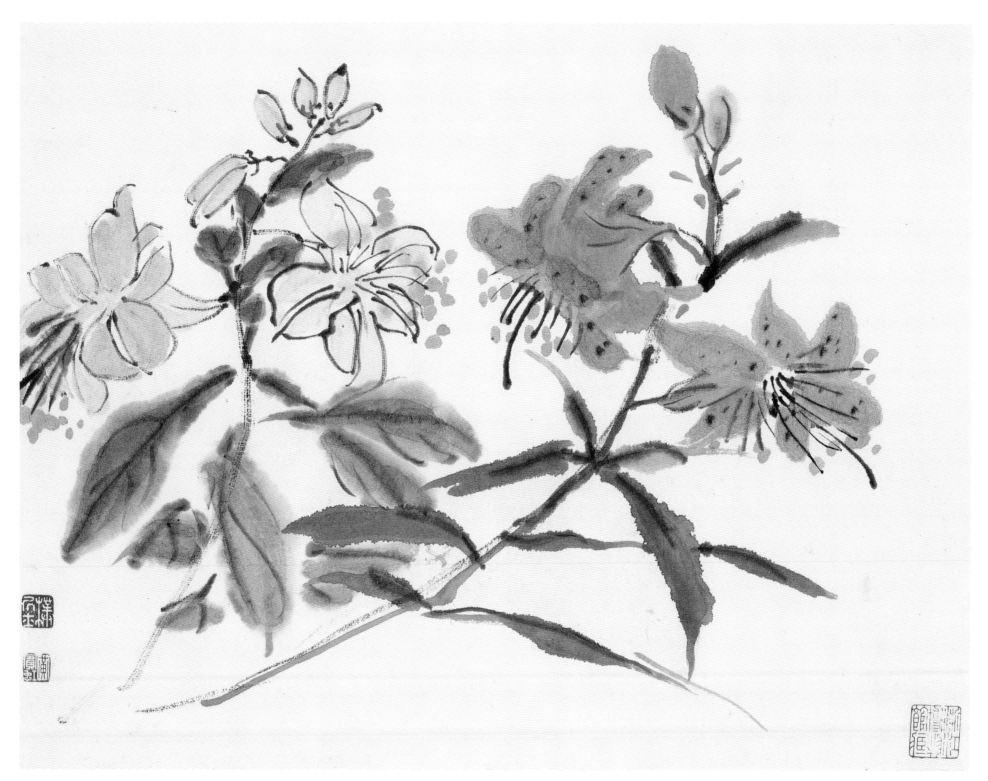

百合

纸本　26.3cm×34.8cm　浙江省博物馆藏
钤印：朴居士　黄宾虹

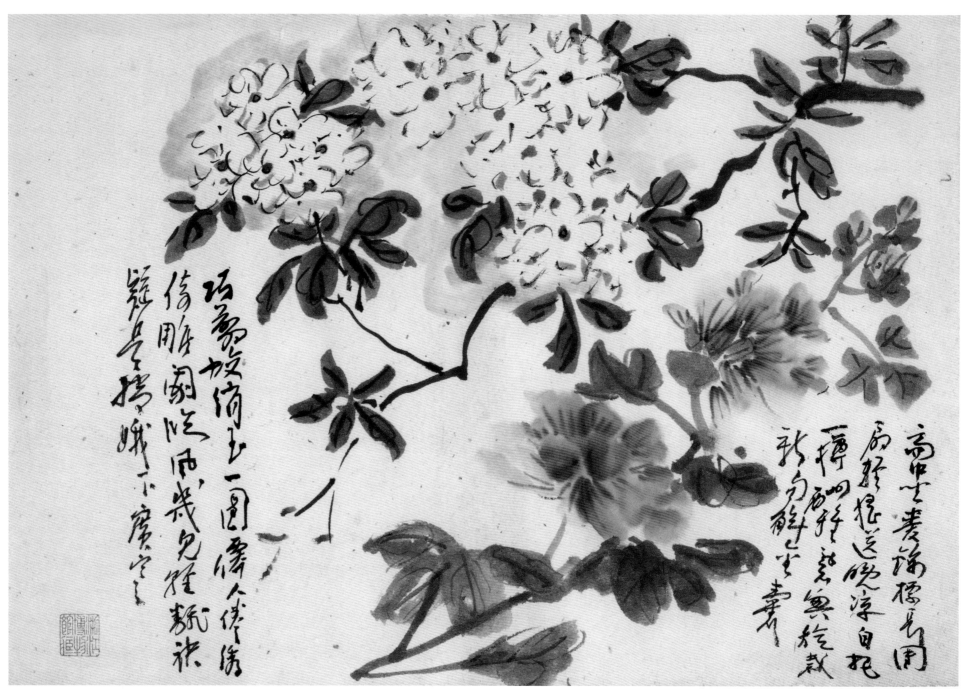

巧剪蛟绡

纸本　28.5cm×41.7cm　浙江省博物馆藏

题识：斋中坐爱锦标长　团扇轻摇送晚凉　自把一尊酬雅兴　旋裁新句解金囊　巧剪蛟绡玉一团　仙人倦绣倚雕栏　临风几见轻翻袂　疑是嫦娥下广寒

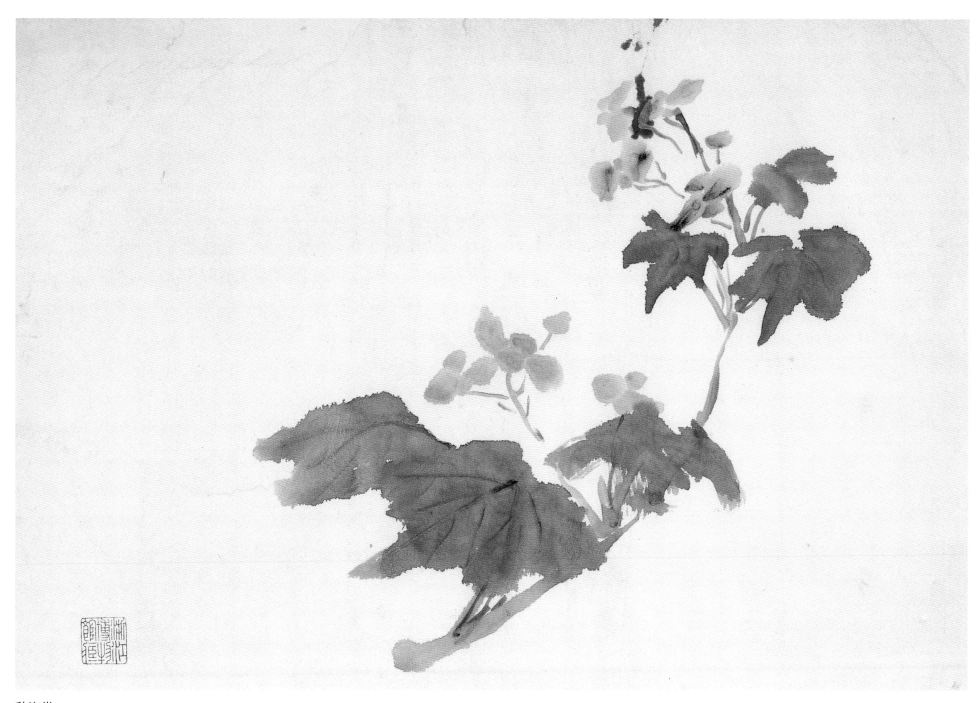

秋海棠

纸本　26.5cm×37cm　浙江省博物馆藏

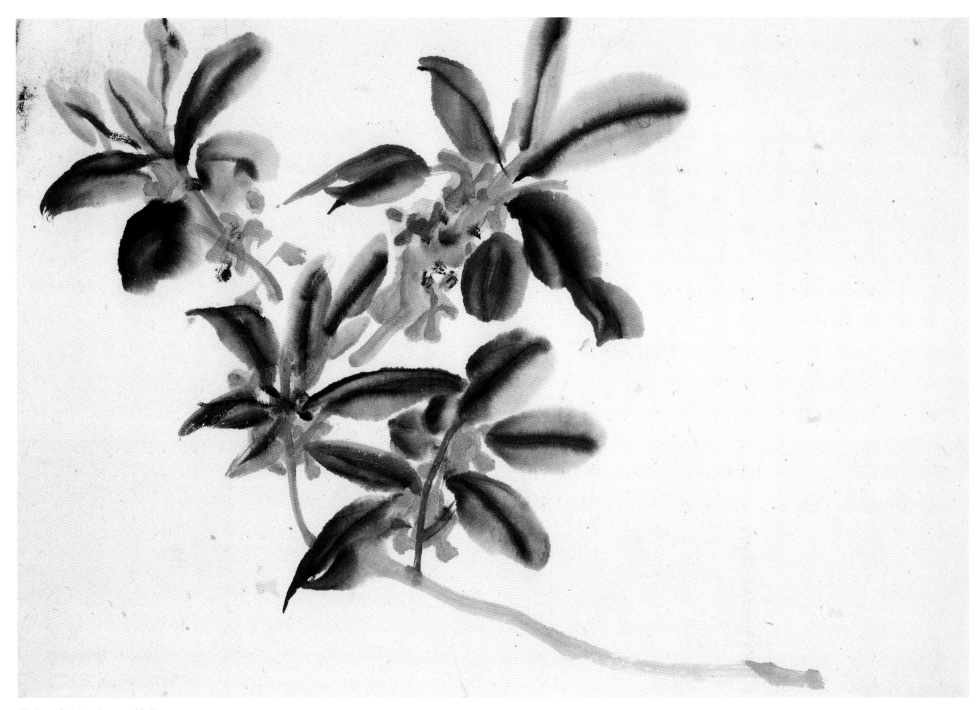

花卉 九幅 之一 桂花

纸本 27cm×41.5cm 浙江省博物馆藏

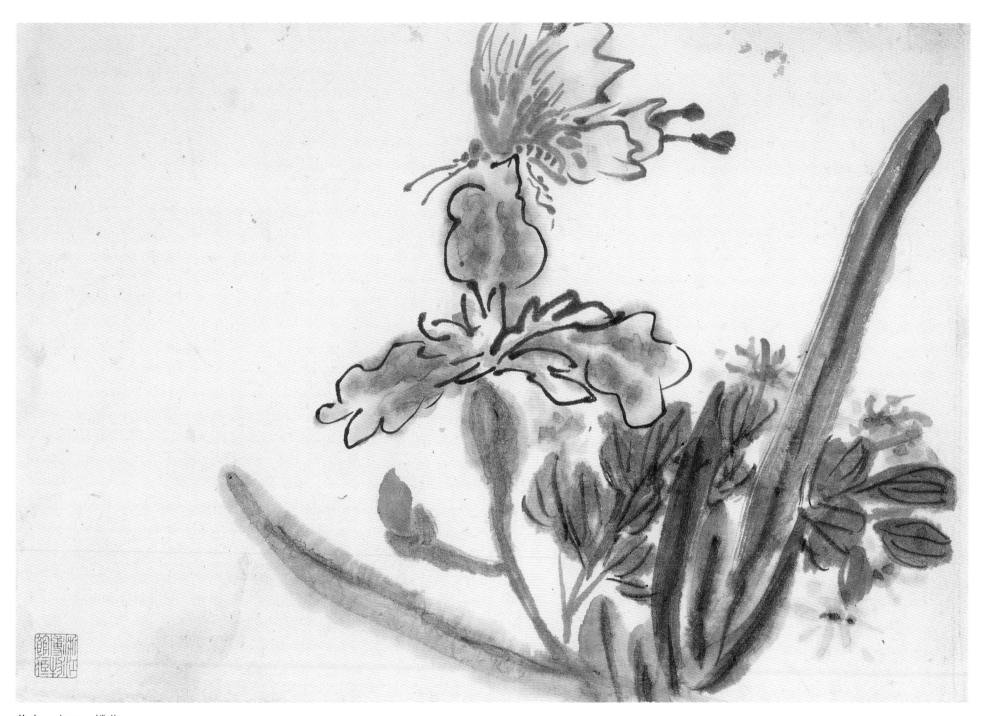

花卉 之二 蝶花

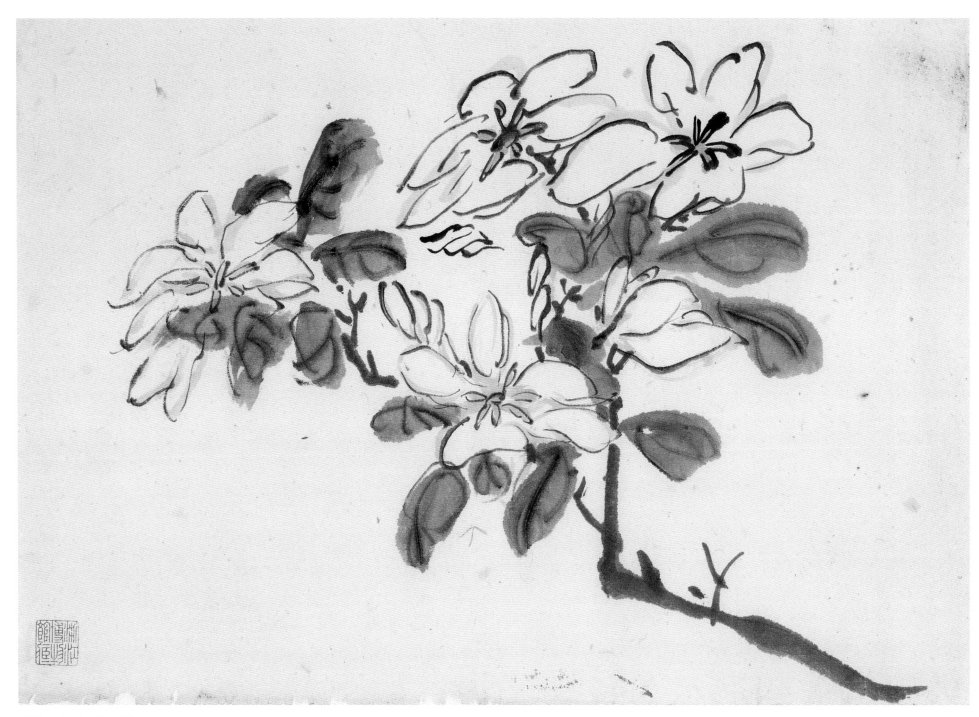

花卉 之三 栀子花

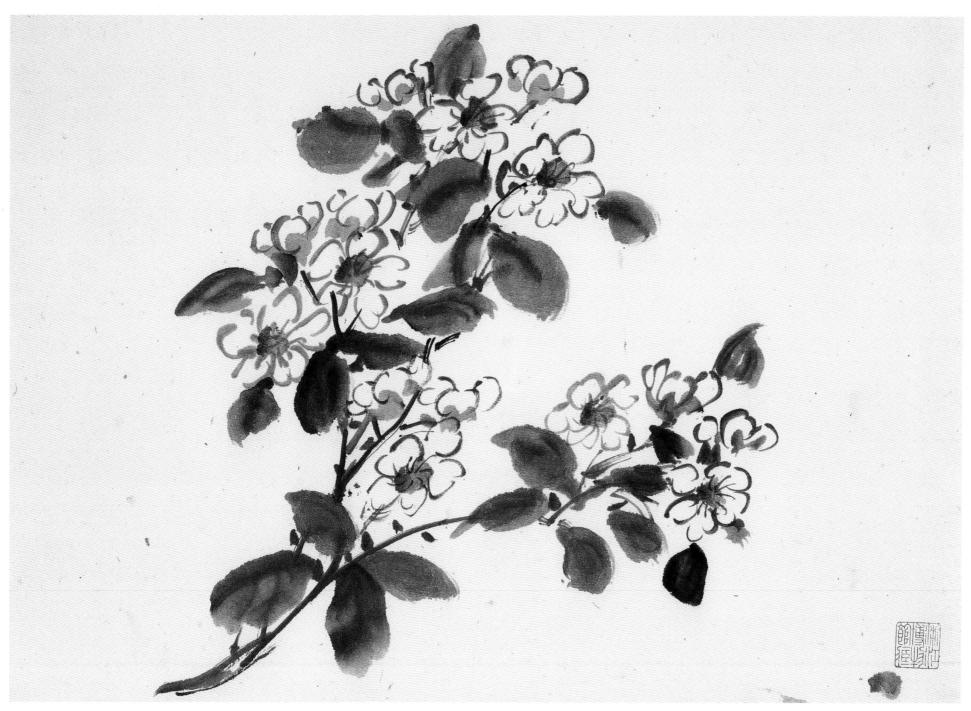

花卉 之四 海棠

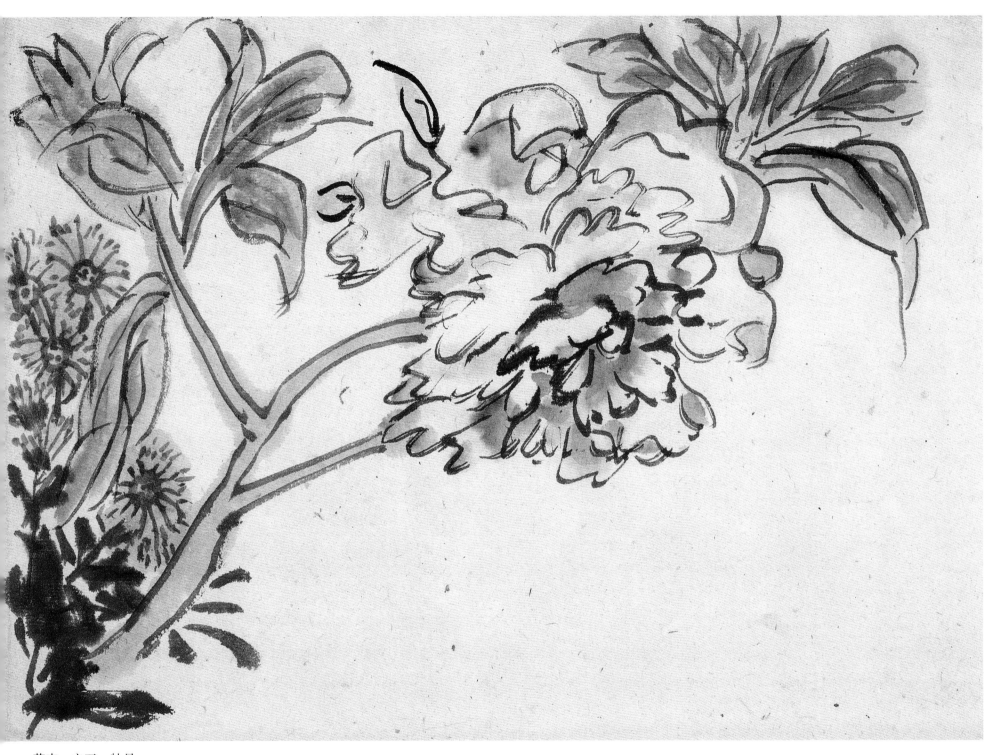

花卉 之五 牡丹

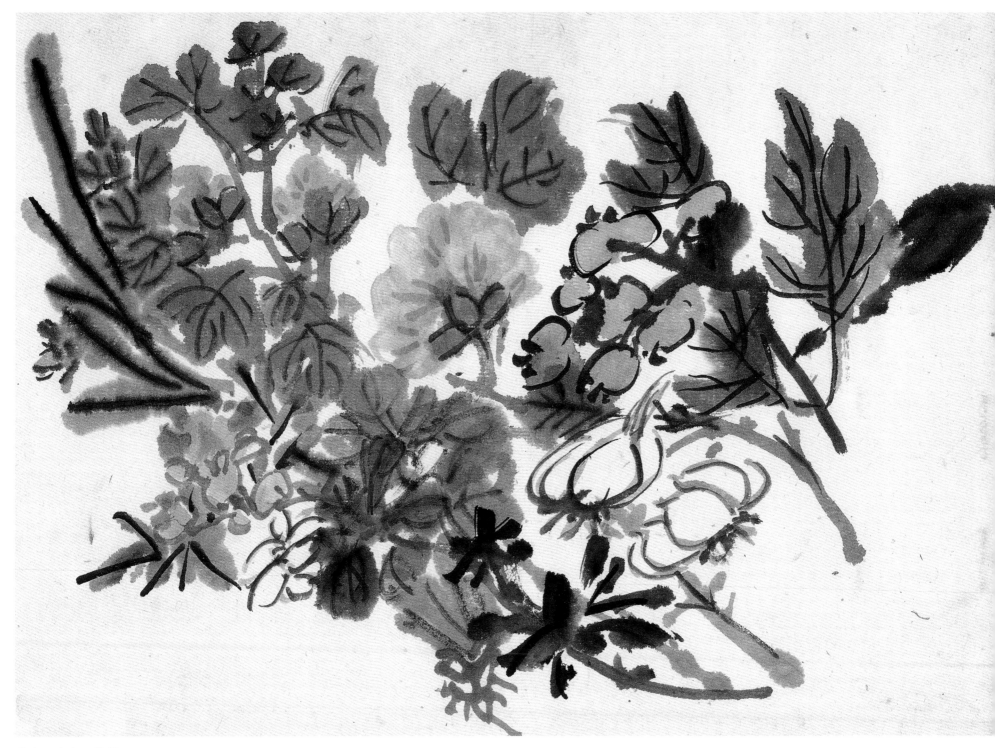

花卉　之六　花果

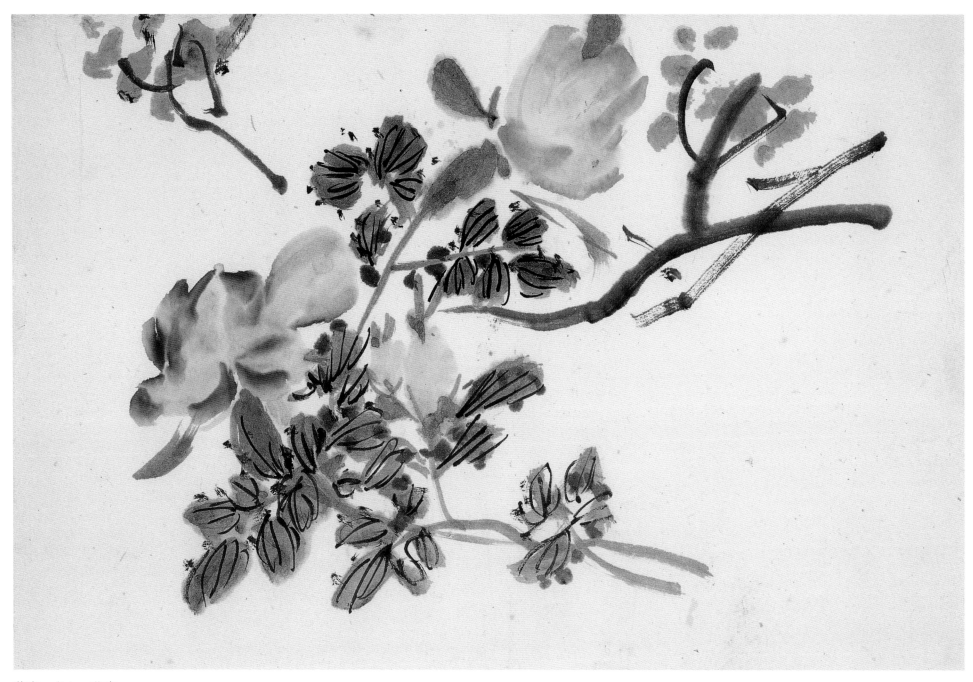

花卉 之七 花卉

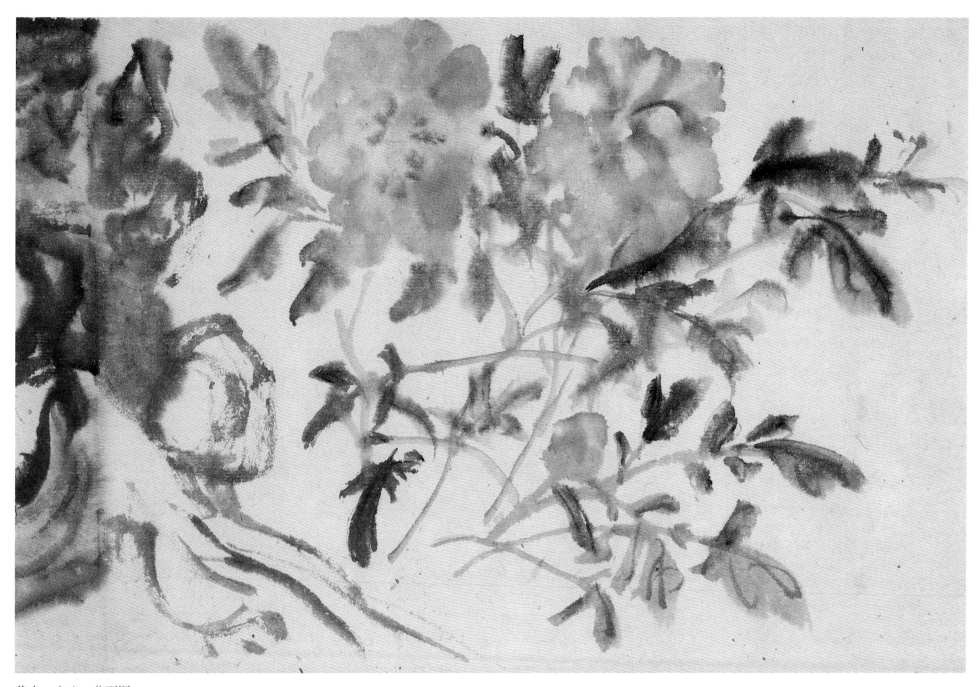

花卉 之八 花石图

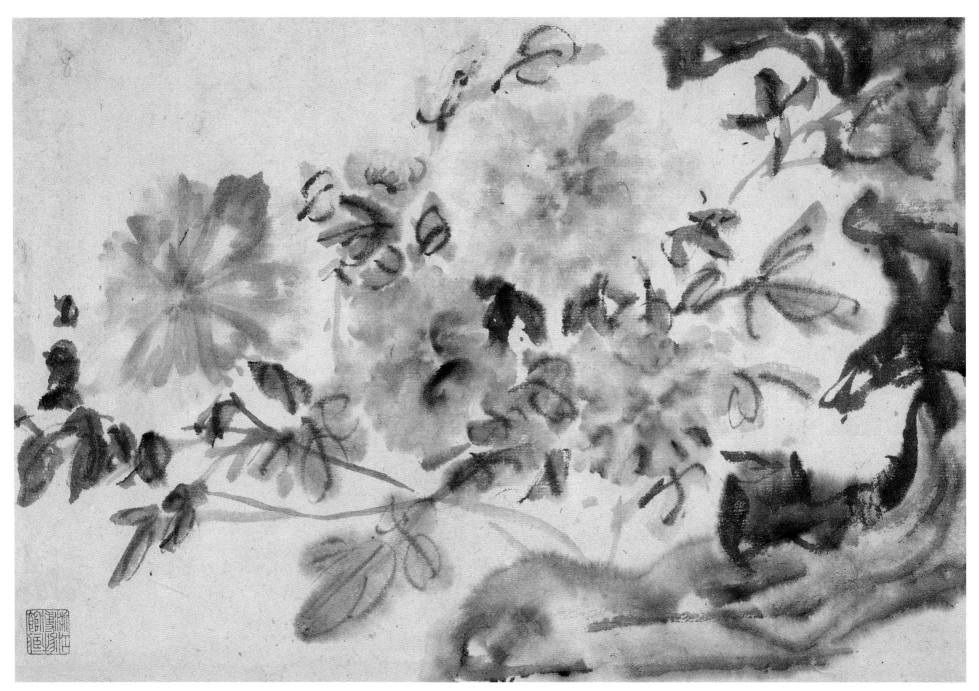

花卉 之九 花石图

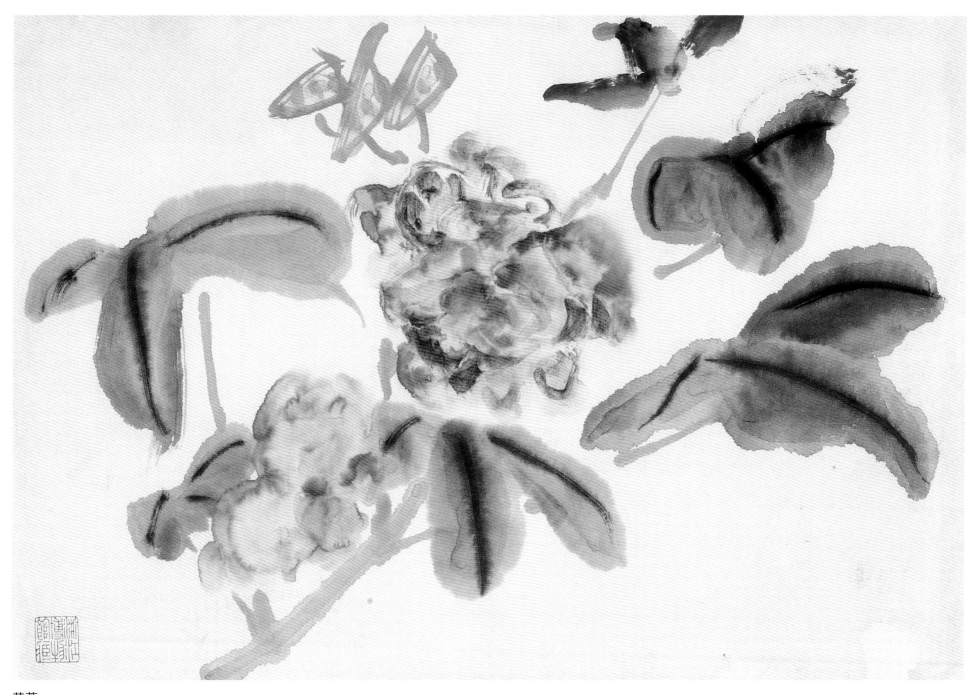

芙蓉

纸本　27cm×40cm　浙江省博物馆藏

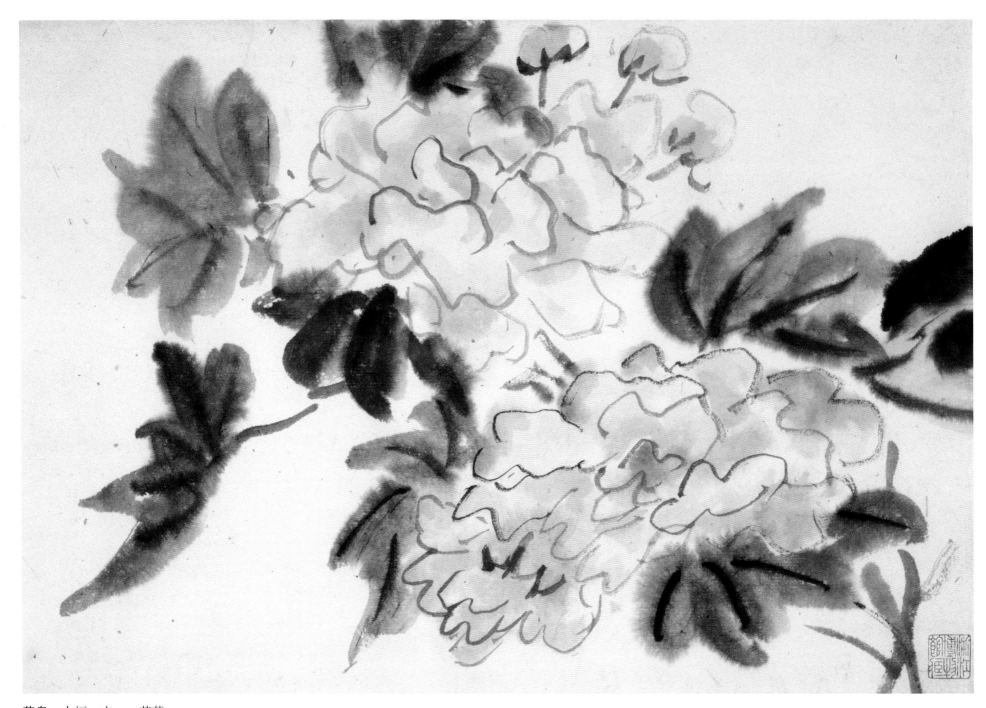

花鸟 十幅 之一 芙蓉

纸本 28.8cm×42cm 浙江省博物馆藏

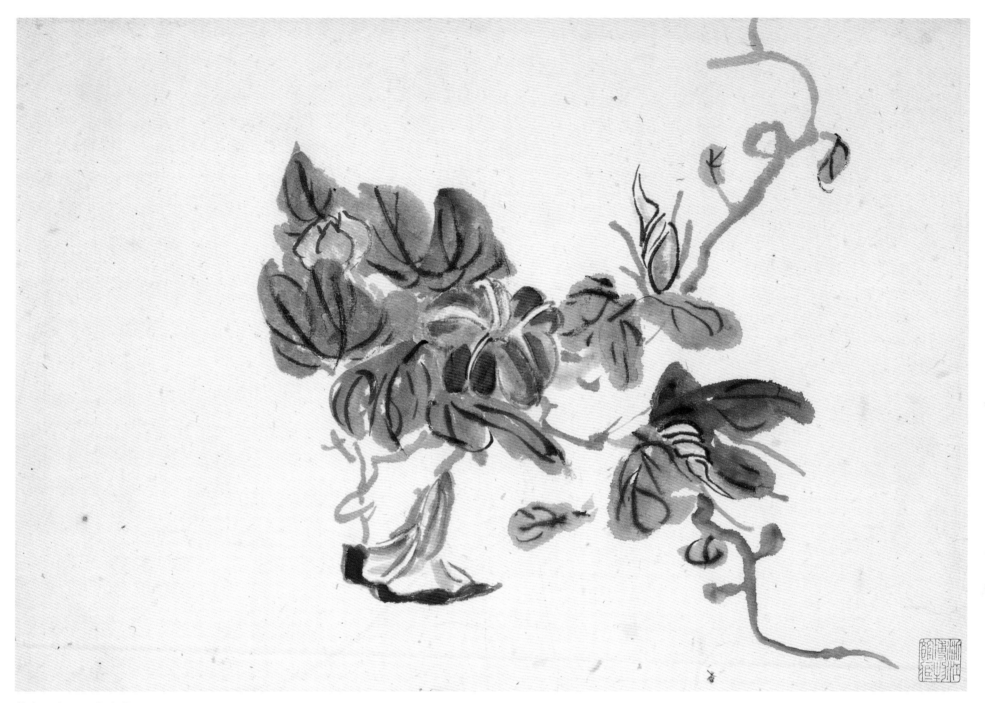

花鸟 之二 牵牛花

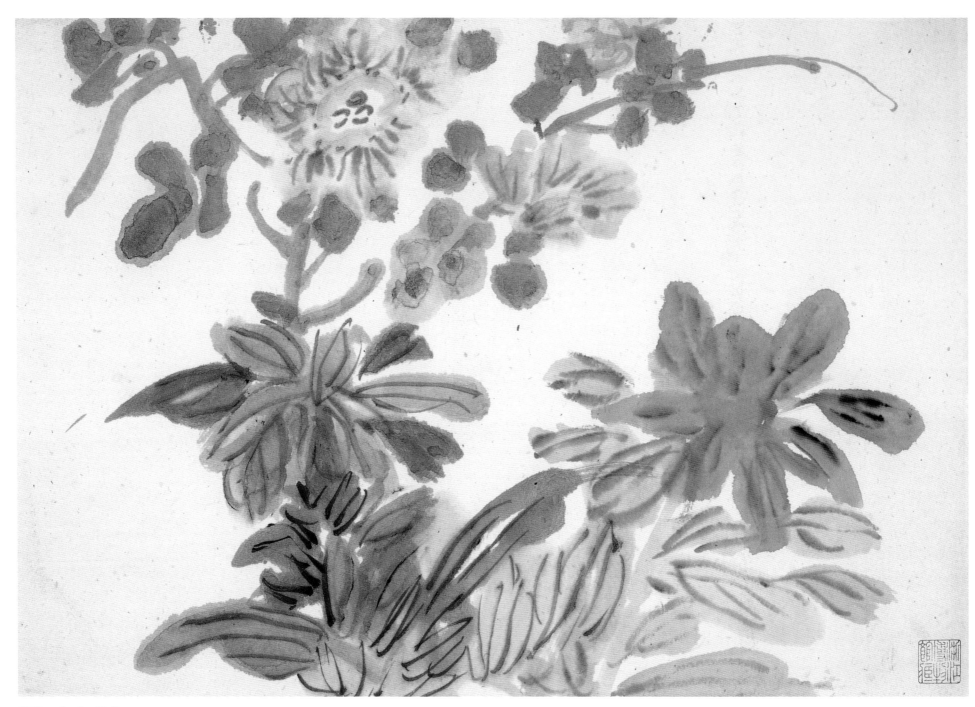

花鸟 之三 秋色

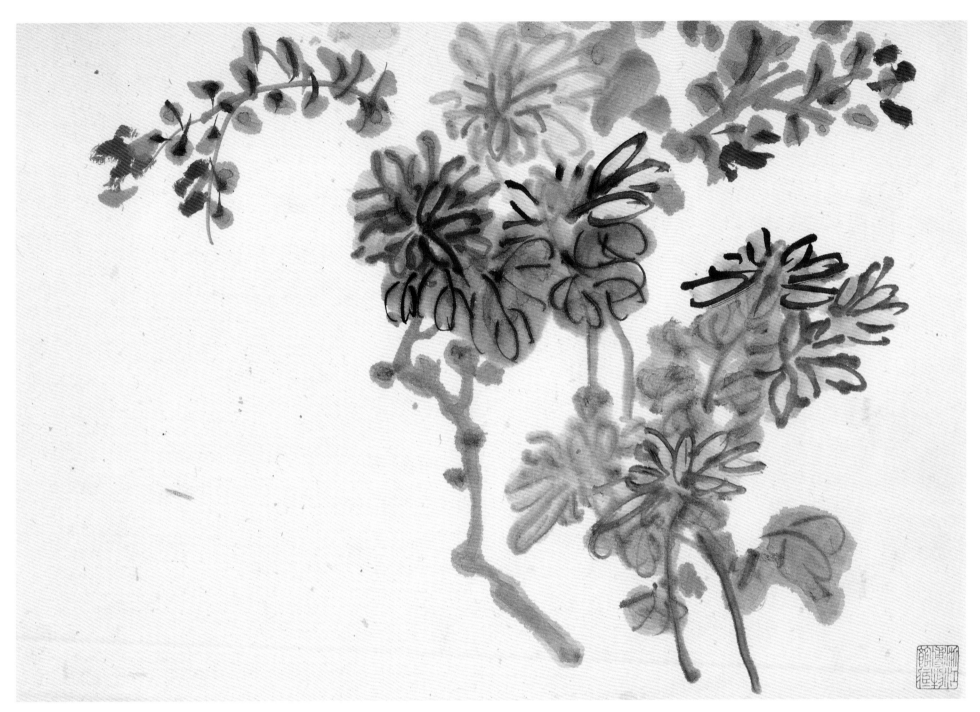

花鸟 之四 秋花

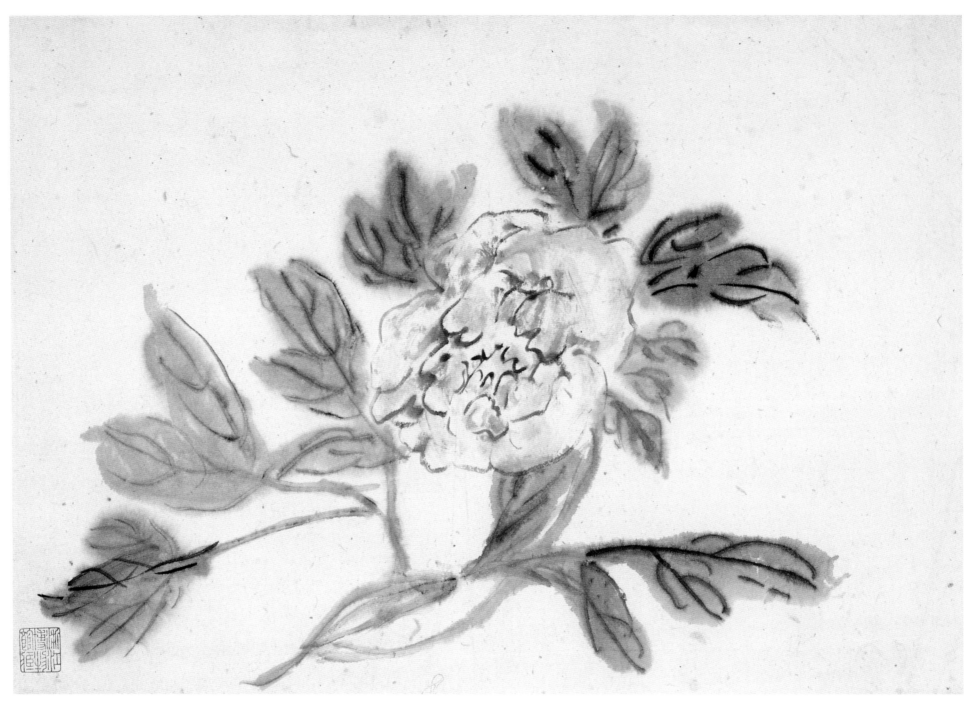

花鸟 之五 牡丹

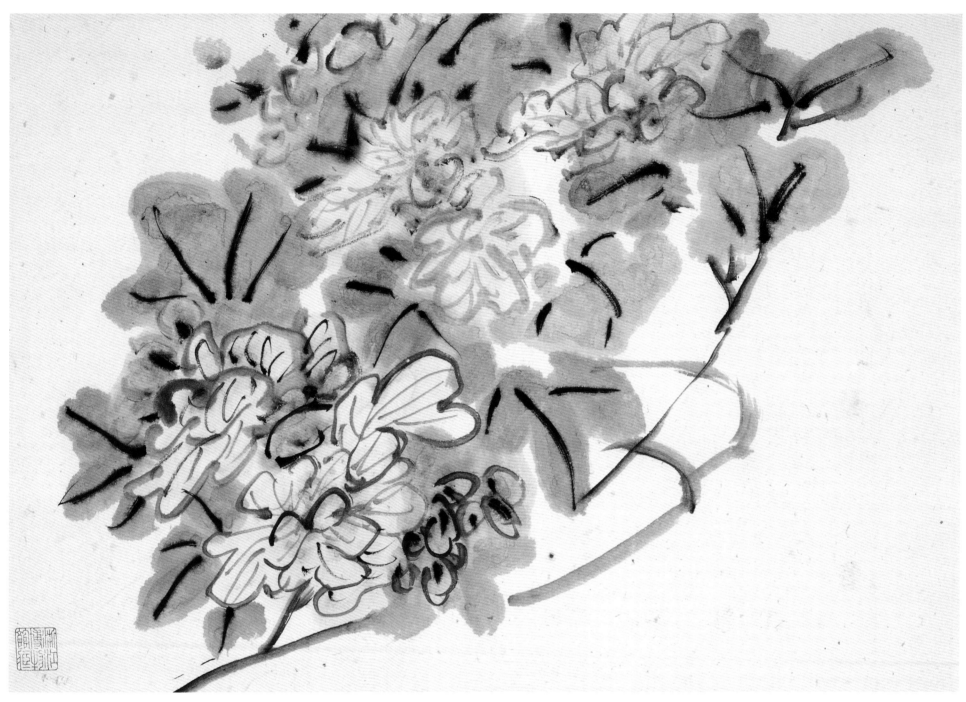

花鸟 之六 芙蓉

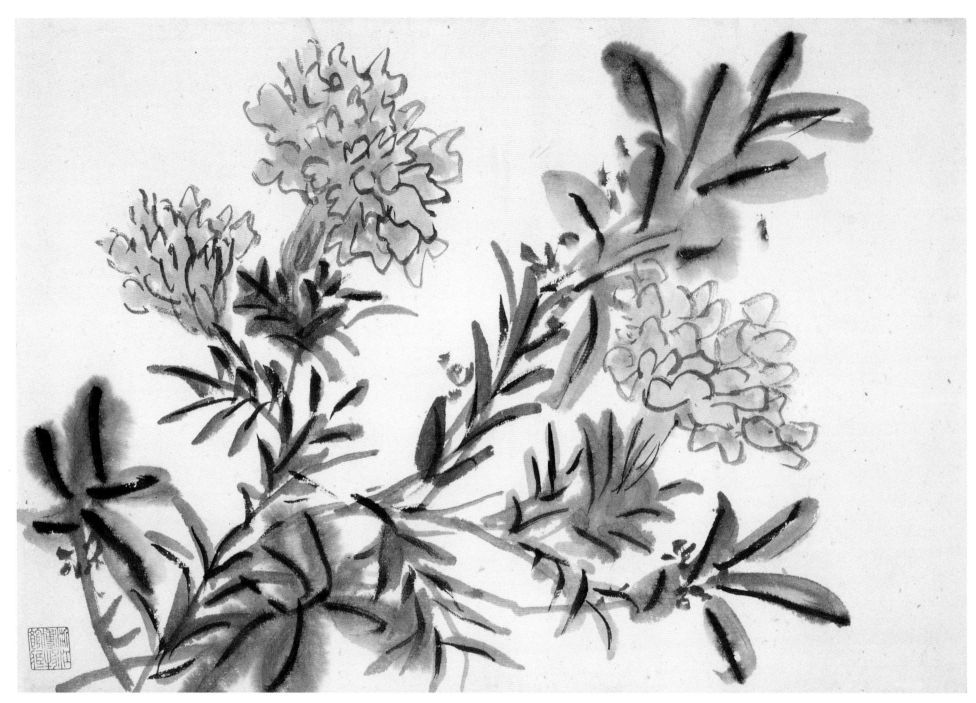

花鸟 之七 秋花

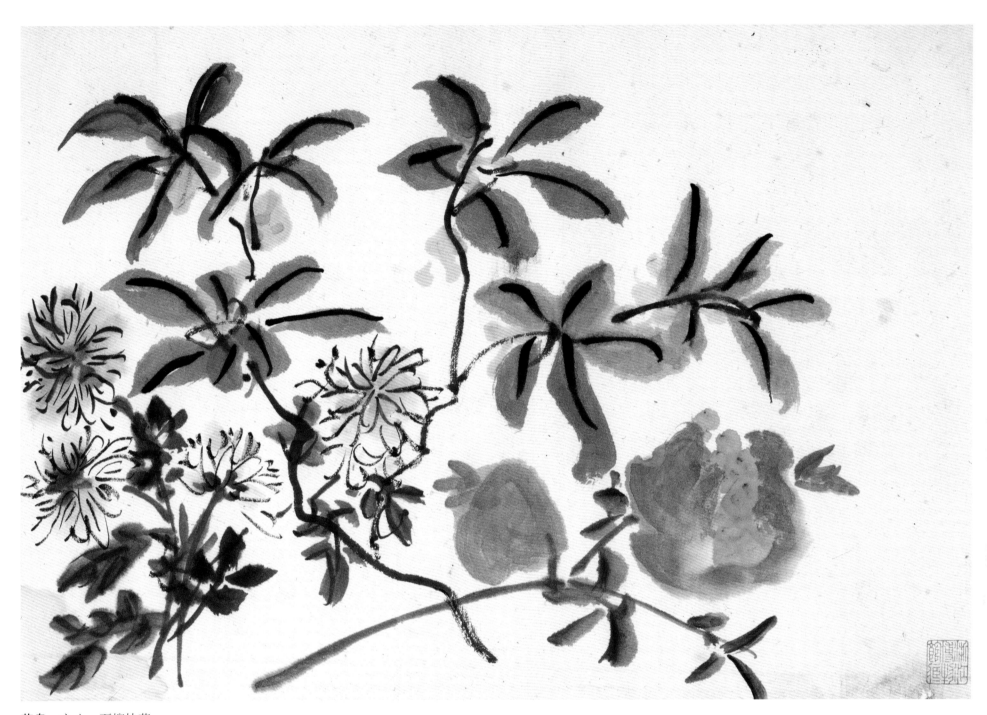

花鸟　之八　石榴桂菊

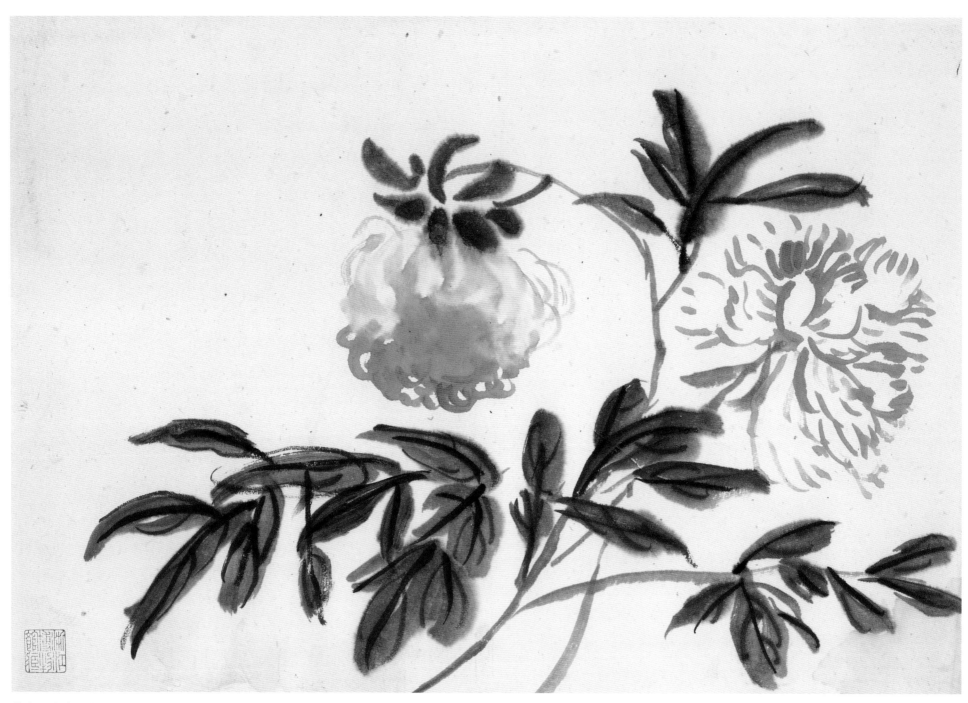

花鸟 之九 牡丹

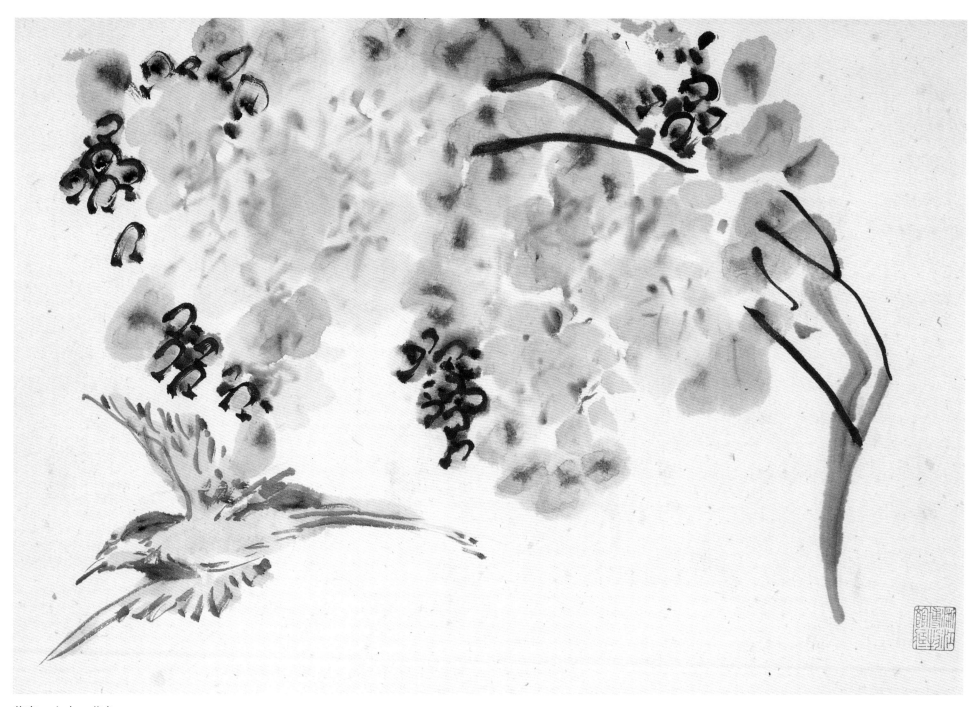

花鸟 之十 花鸟

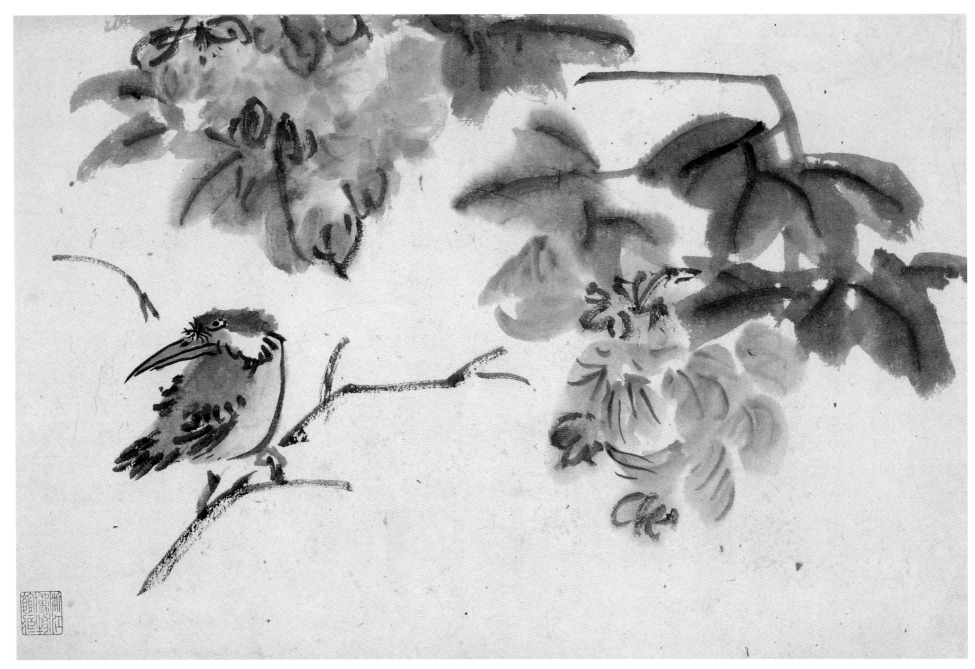

花鸟　两幅　之一　芙蓉翠鸟

纸本　27.4cm×41.9cm　浙江省博物馆藏

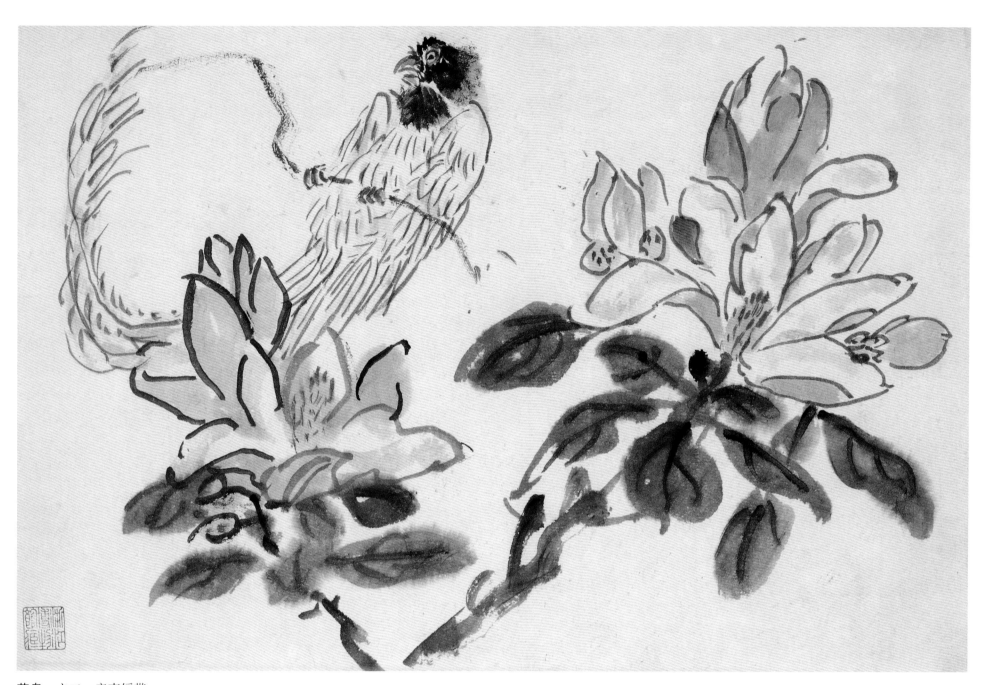

花鸟 之二 辛夷绶带

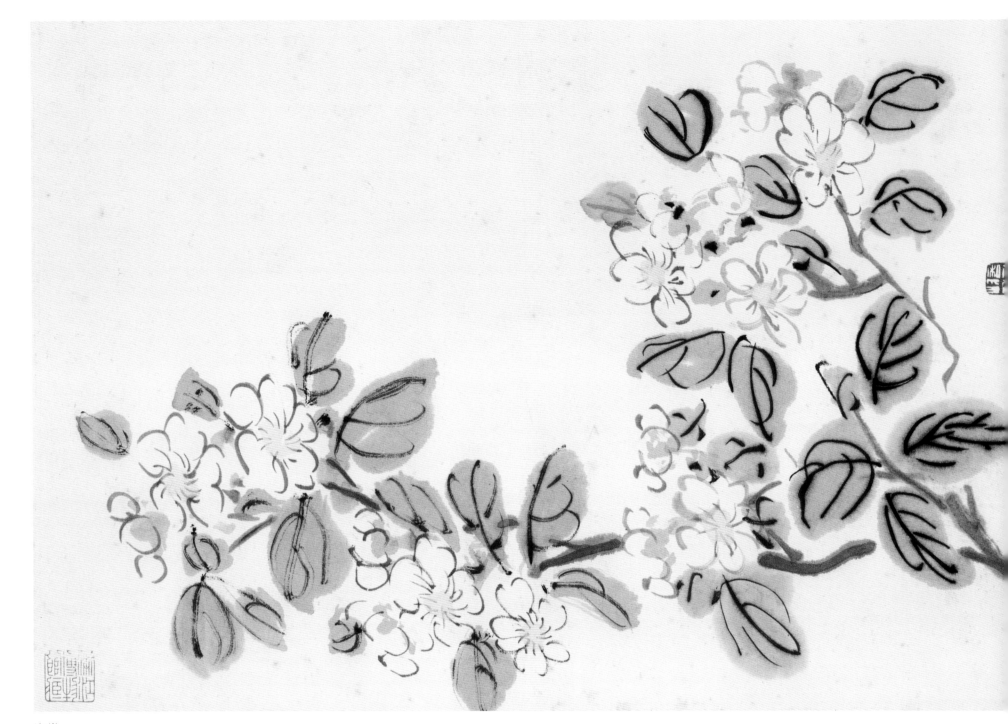

海棠

纸本　27.6cm×37.3cm　浙江省博物馆藏
钤印：黄质私印

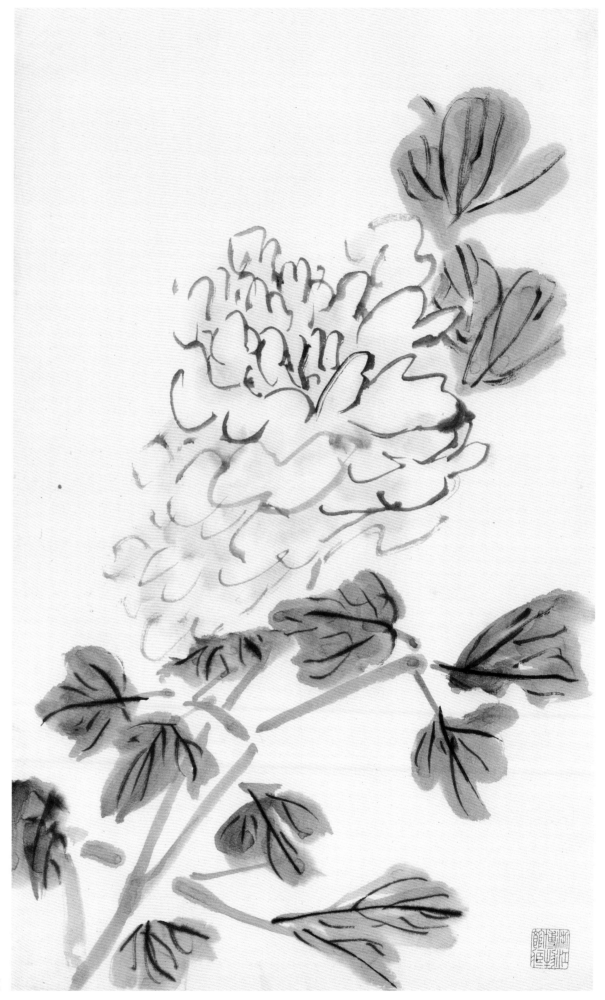

牡丹

纸本　47cm×28cm　浙江省博物馆藏

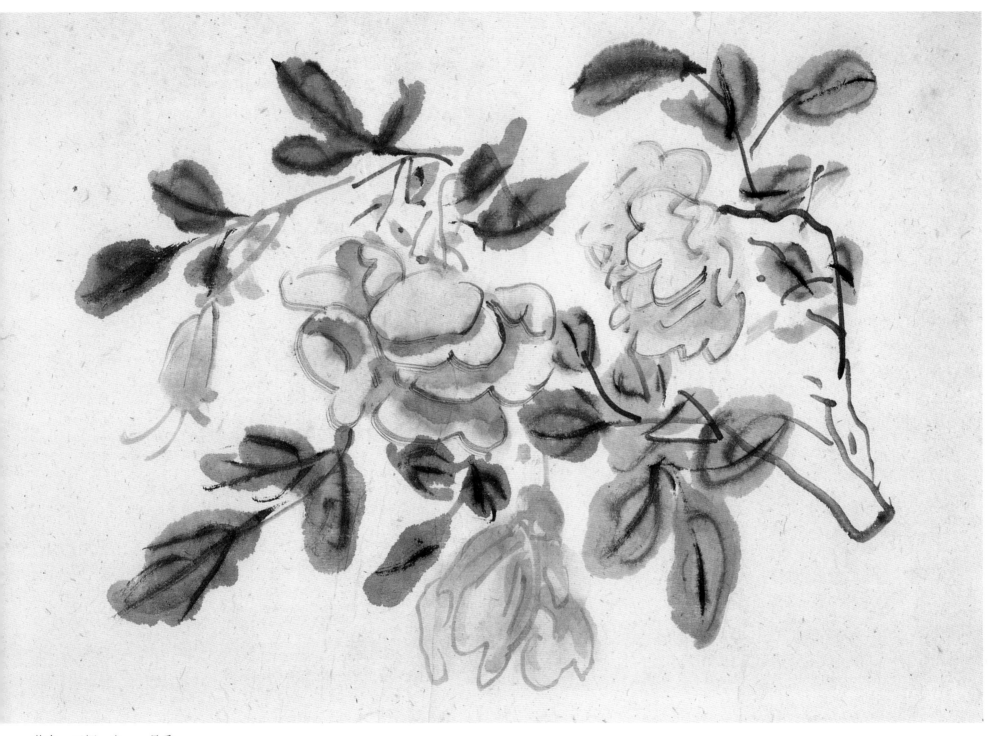

花鸟　五幅　之一　月季

纸本　29.5cm×45cm　浙江省博物馆藏

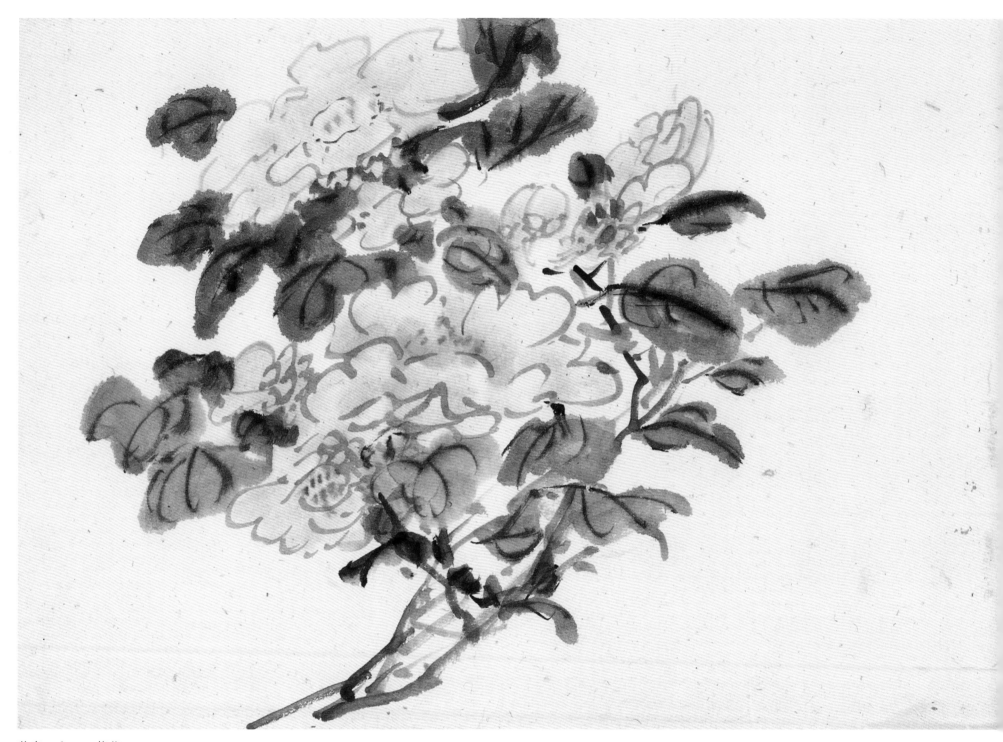

花鸟 之二 茶花

花鸟 之三 红梅

花鸟 之四 枝头栖雀

花鸟 之五 芙蓉

花卉　七幅　之一　芙蓉

纸本　29cm×43cm　浙江省博物馆藏

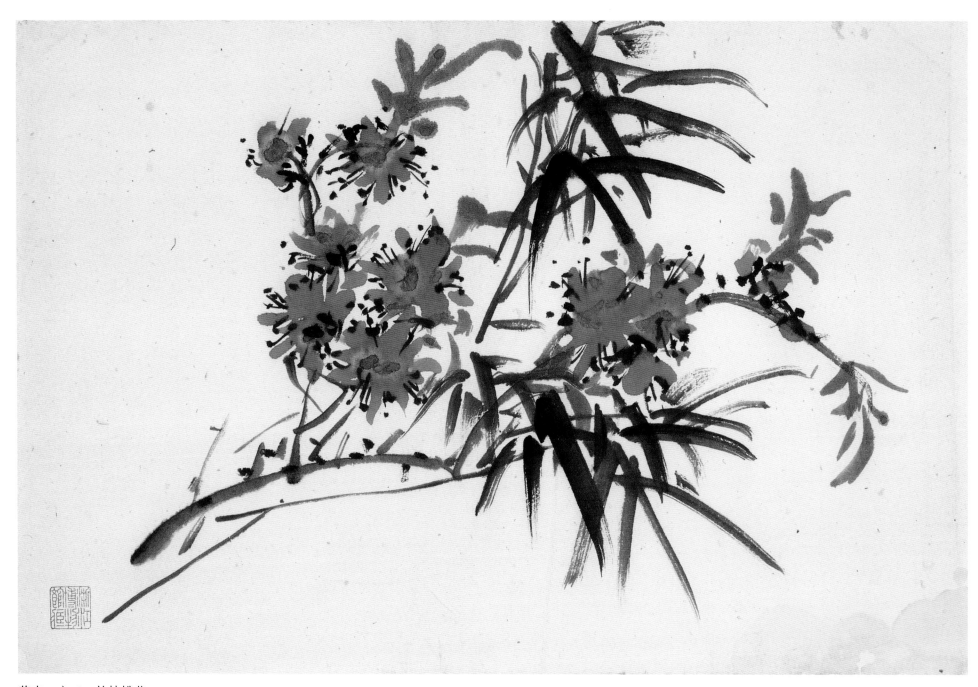

花卉 之二 竹枝桃花

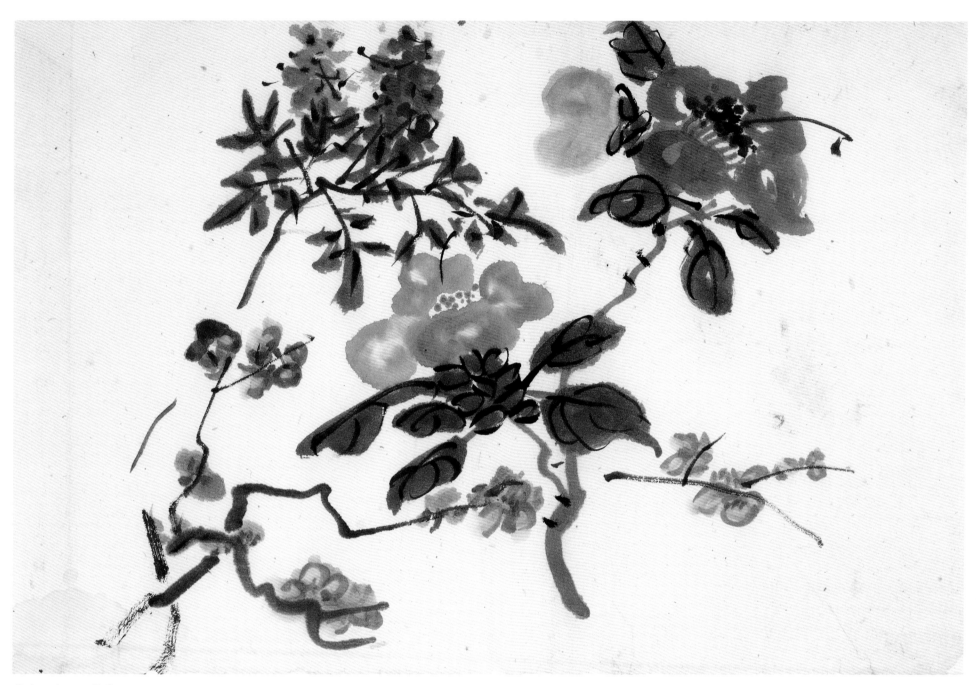

花卉 之三 花卉

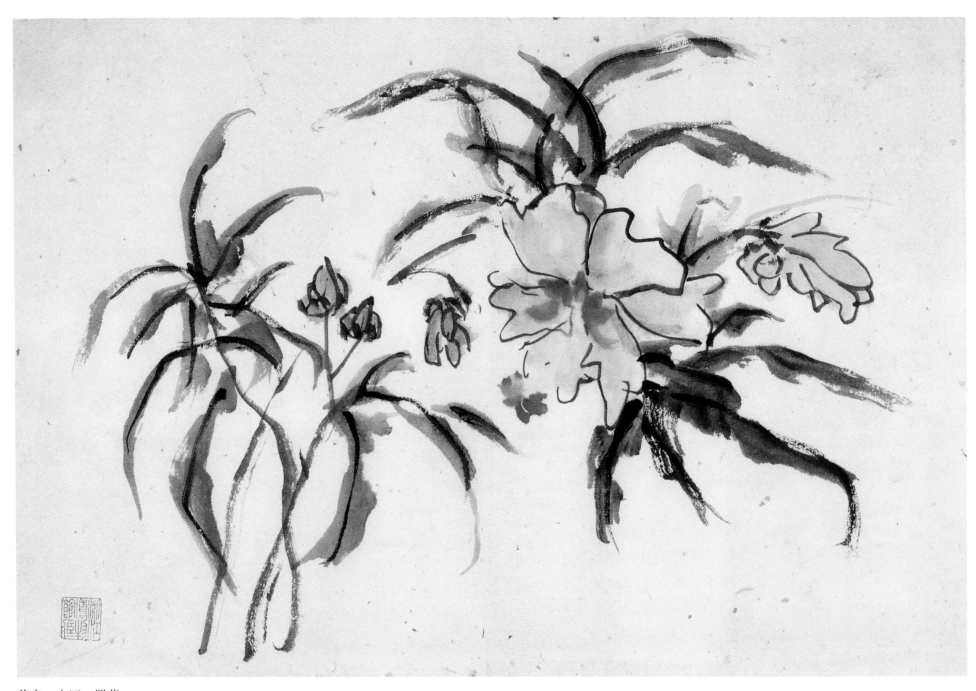

花卉 之四 蜀葵

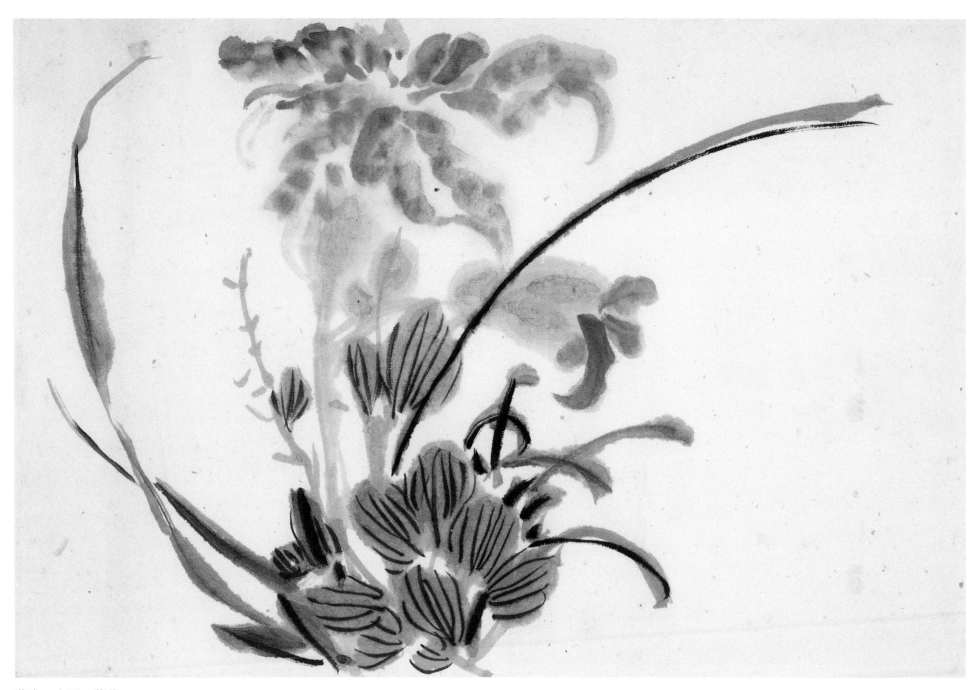

花卉 之五 萱花

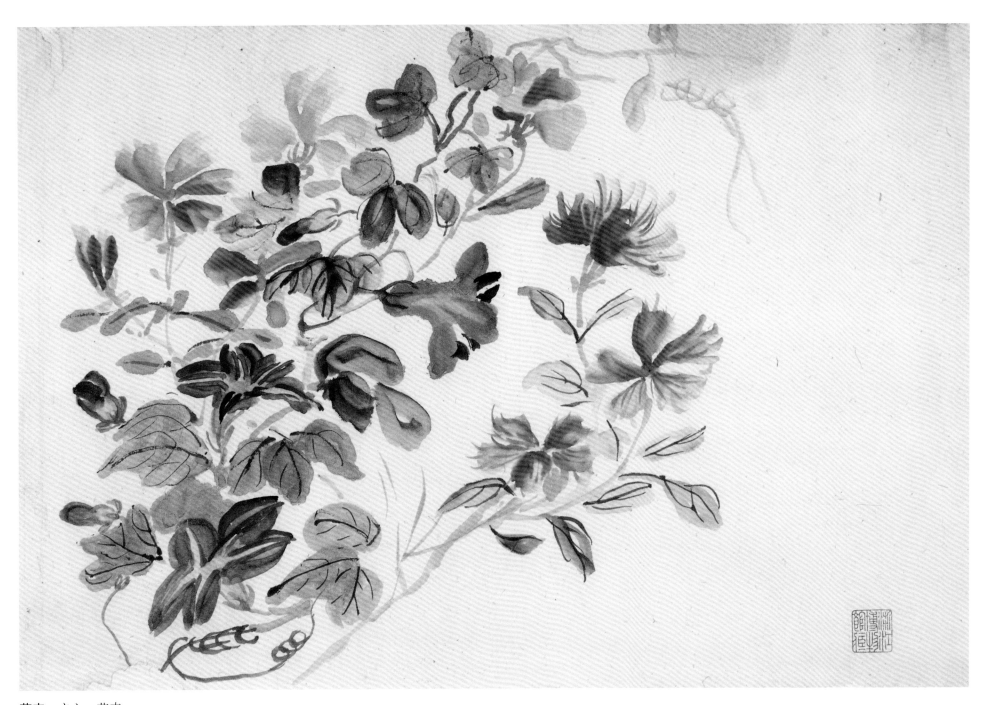

花卉 之六　花卉

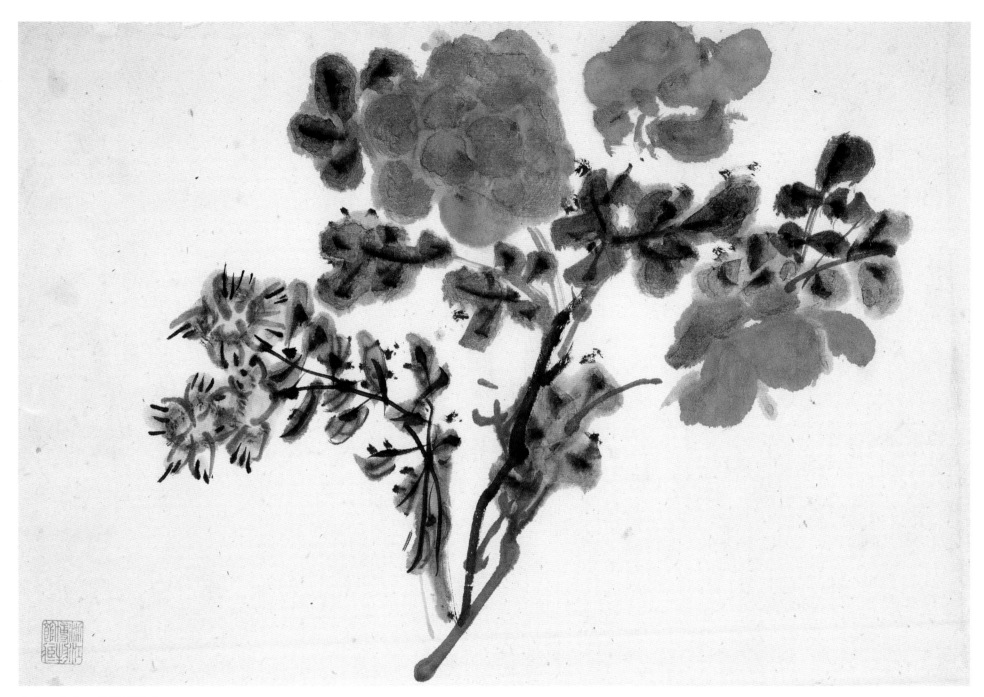

花卉 之七 月季石竹花

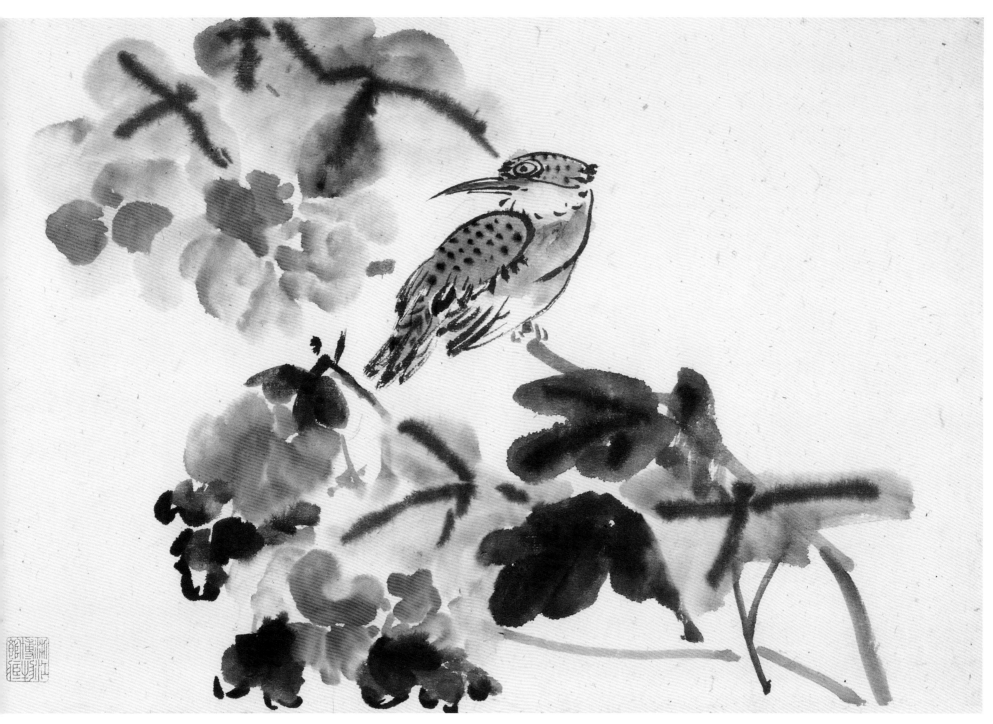

花鸟 两幅 之一 芙蓉翠鸟

纸本 28cm×44cm 浙江省博物馆藏

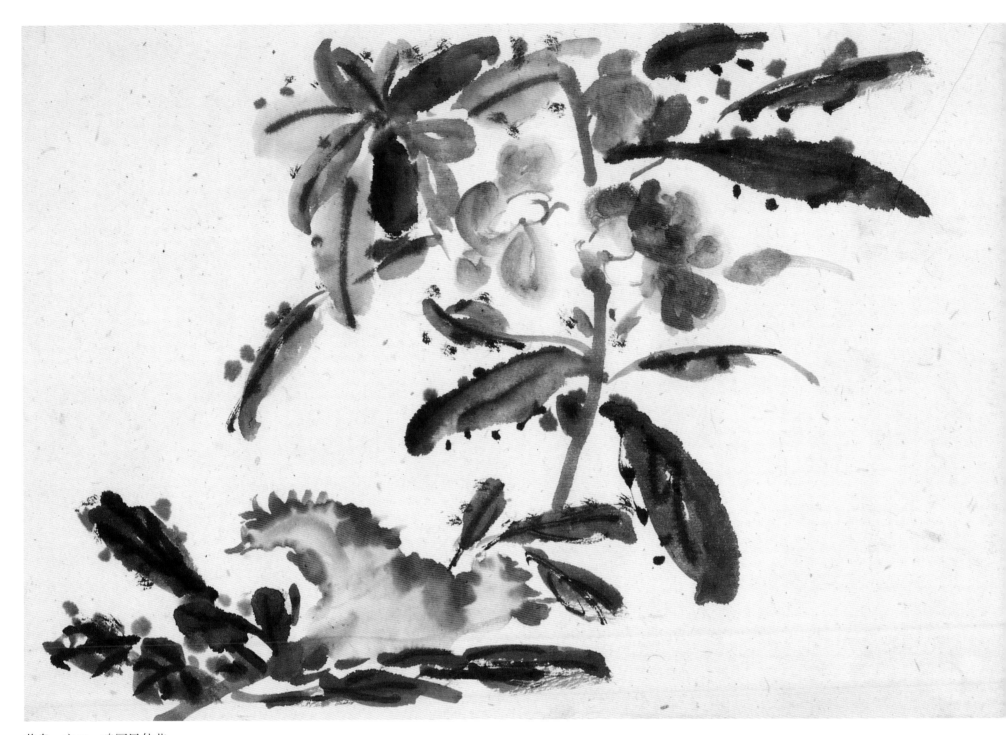

花鸟 之二 鸡冠凤仙花

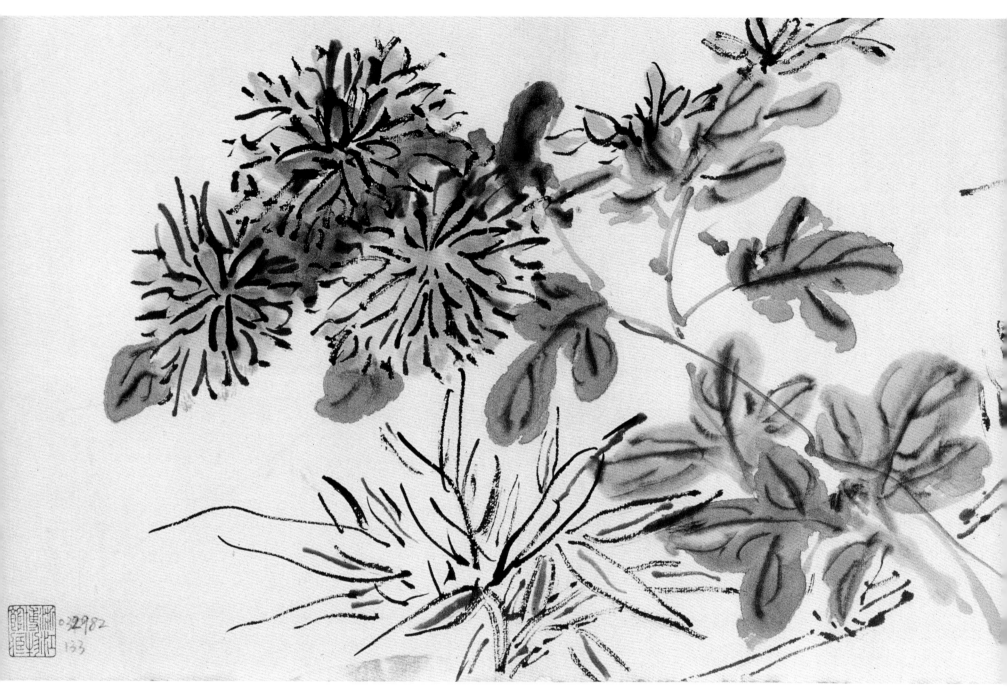

花卉

纸本　24cm×82cm　浙江省博物馆藏

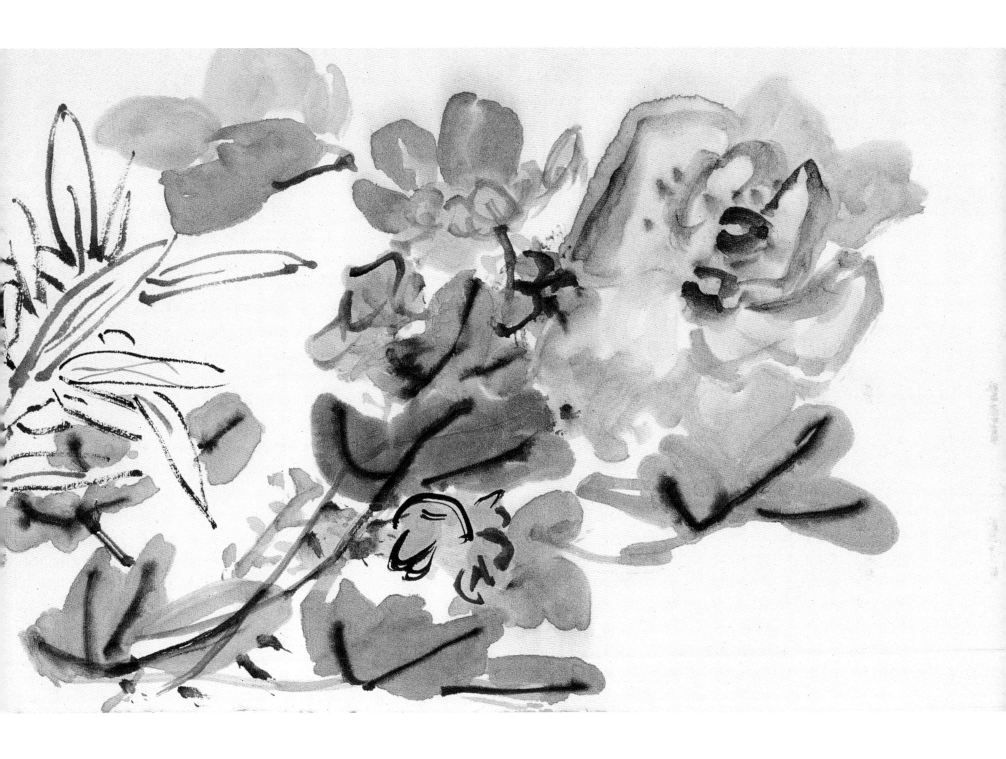

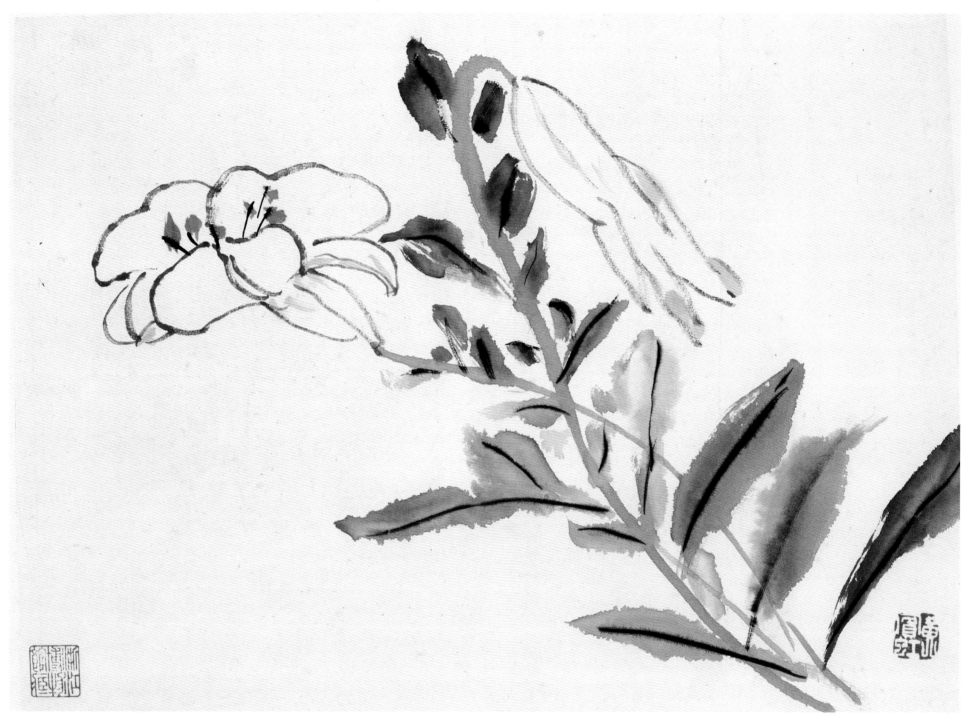

花卉　四幅　之一　百合

纸本　24.9cm×34.8cm　浙江省博物馆藏

钤印：黄宾虹

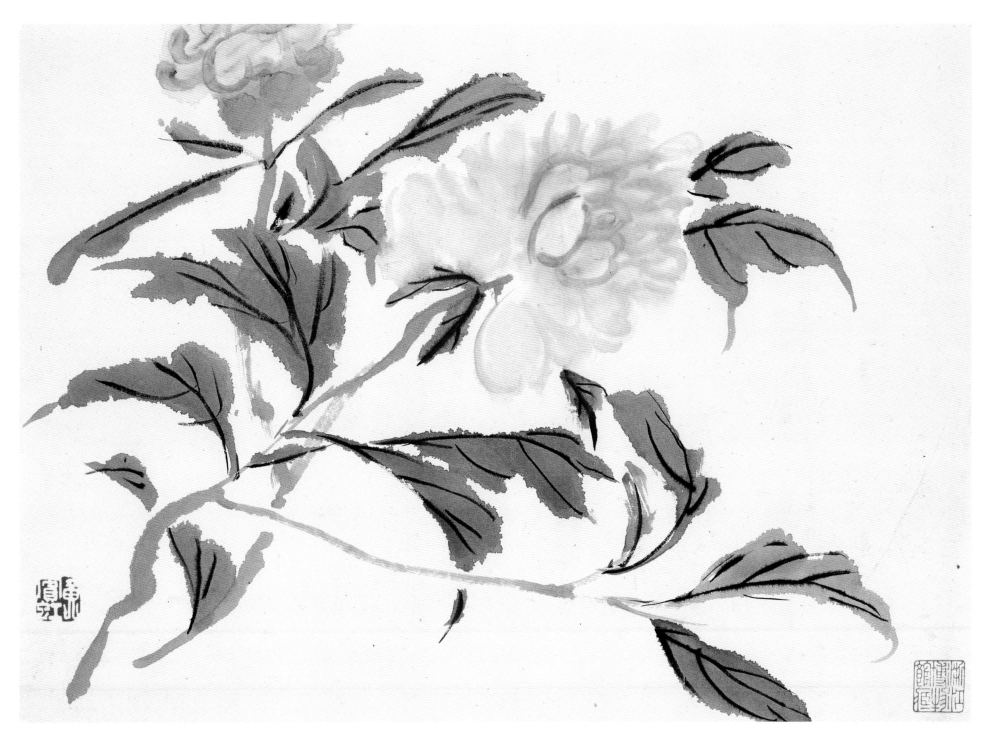

花卉 之二 芍药

钤印：黄宾虹

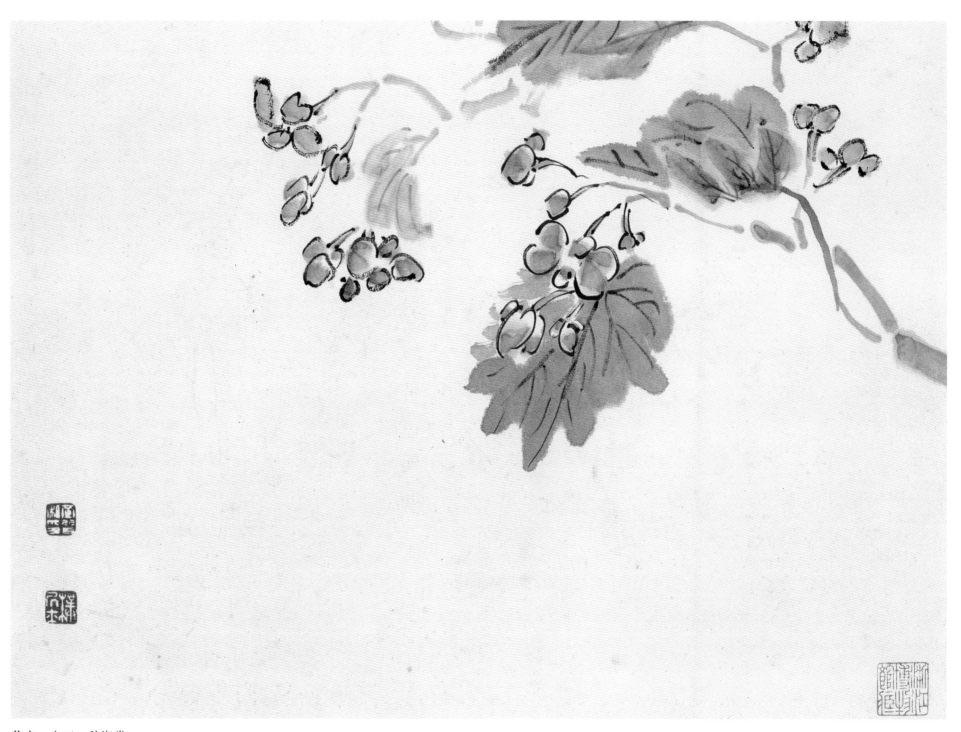

花卉 之三 秋海棠

钤印：黄质私印 朴居士

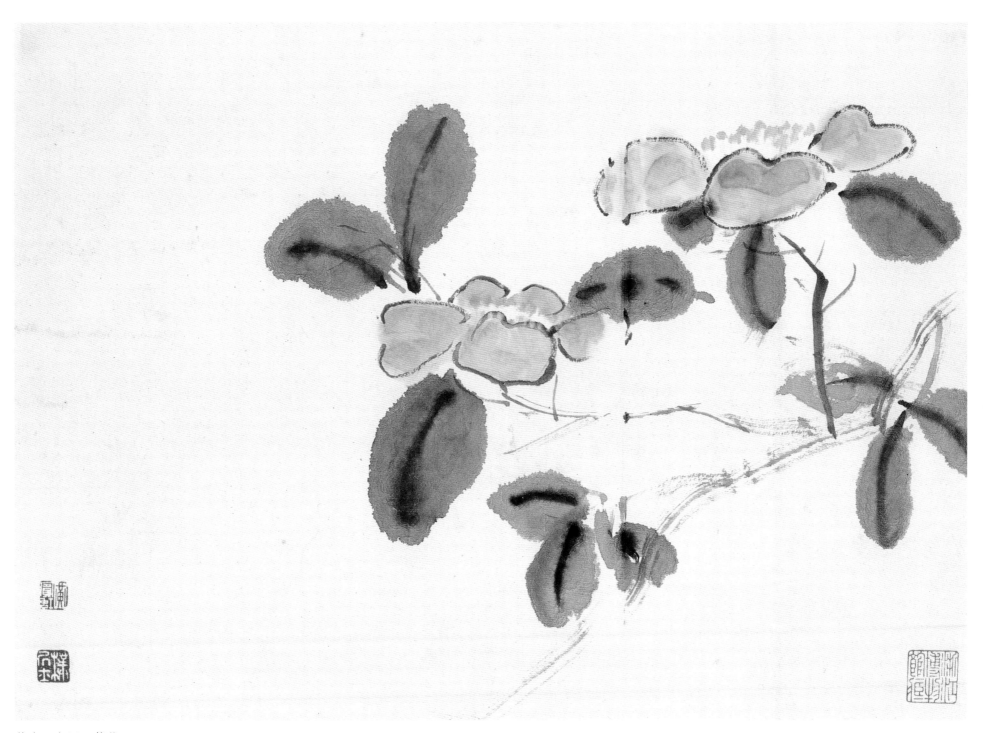

花卉　之四　茶花

钤印：黄宾虹　朴居士

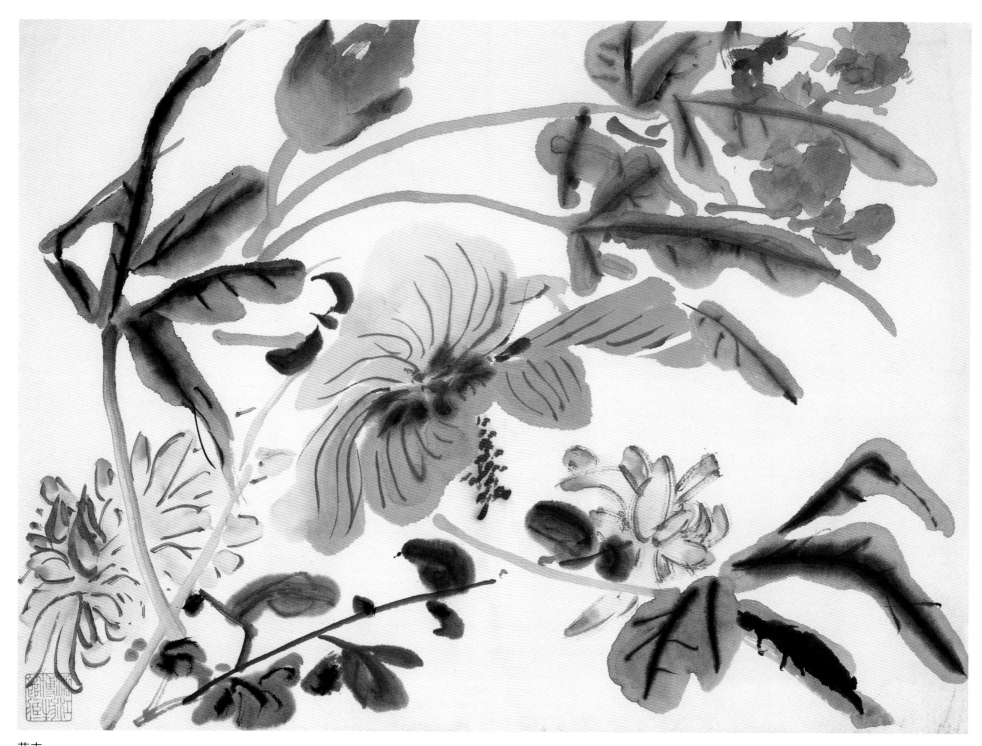

花卉

纸本　27.5cm×38cm　浙江省博物馆藏

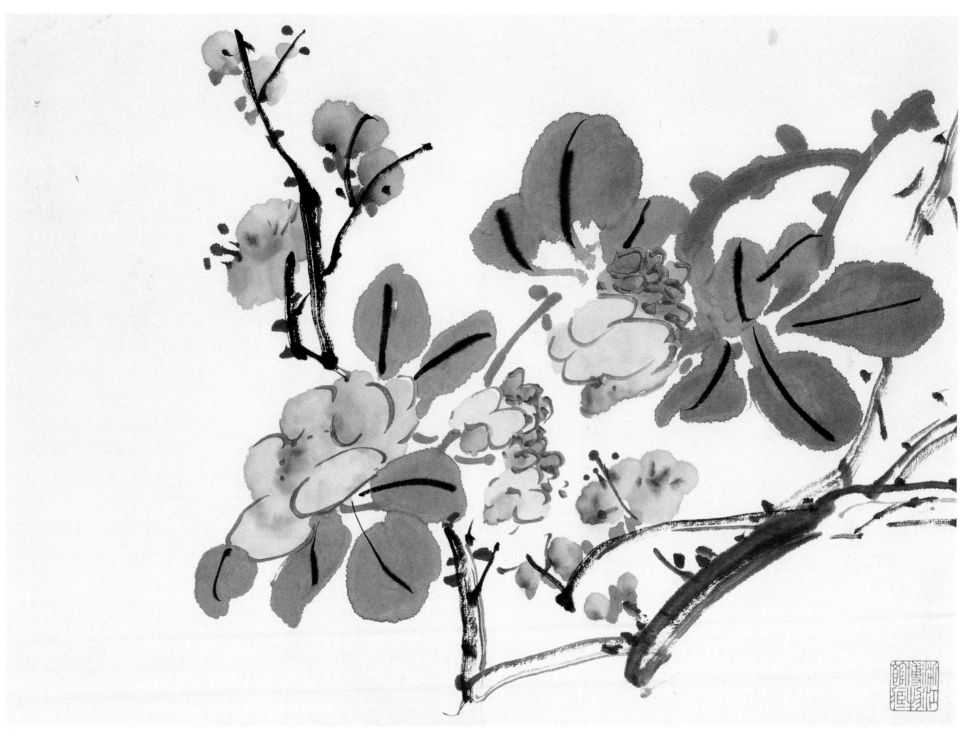

花卉　七幅　之一　山茶梅花

纸本　26.1cm×36.5cm　浙江省博物馆藏

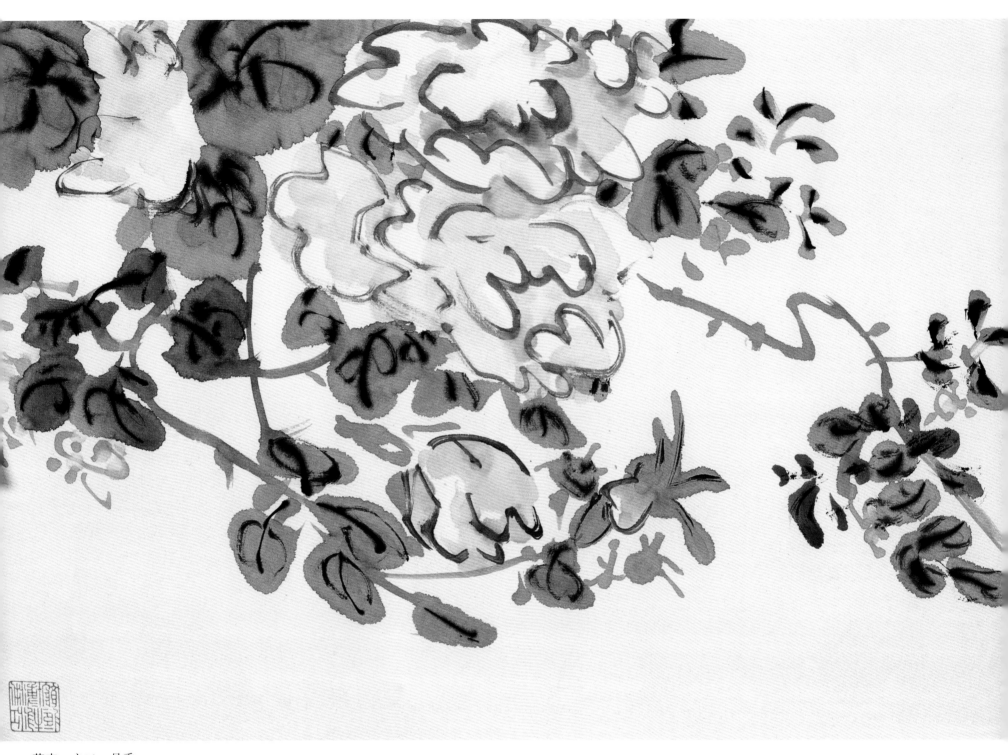

花卉 之二 月季

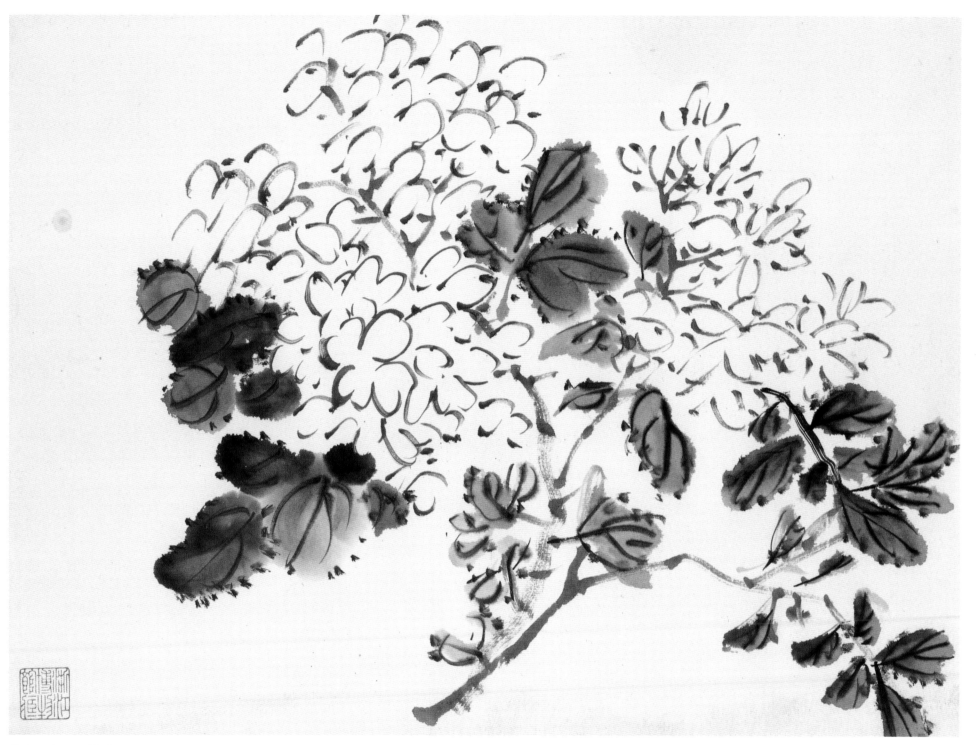

花卉　之三　绣球

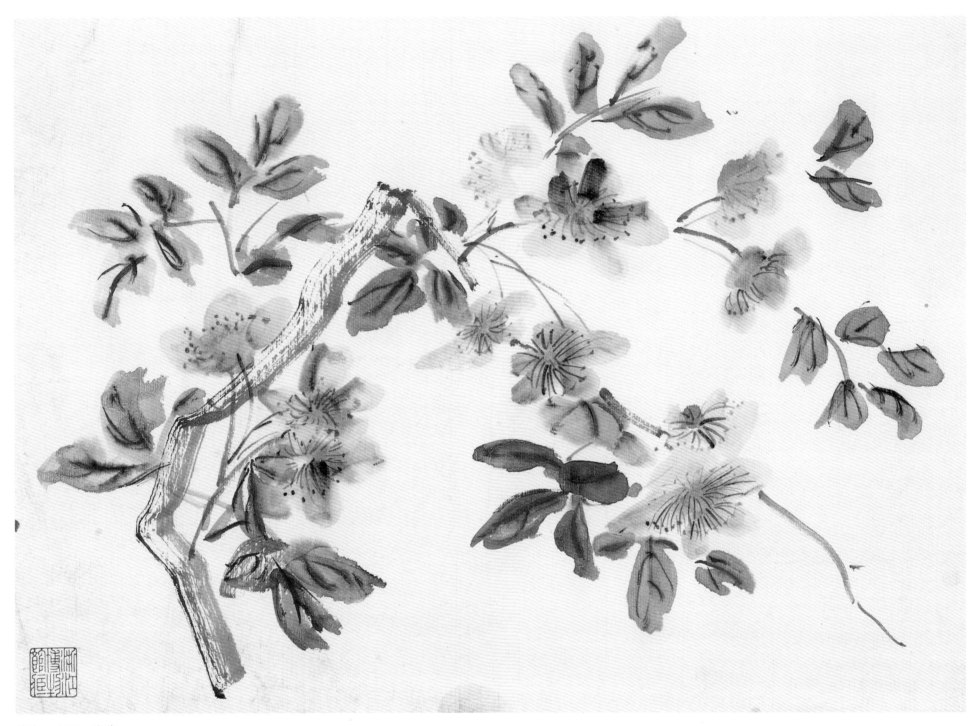

花卉 之四 海棠

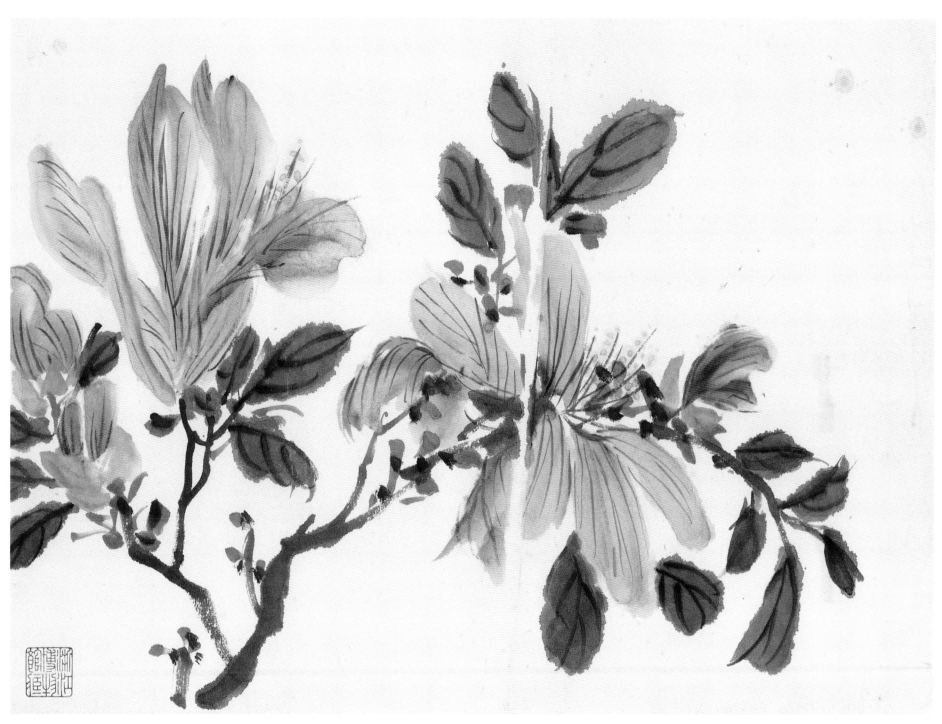

花卉　之五　花卉

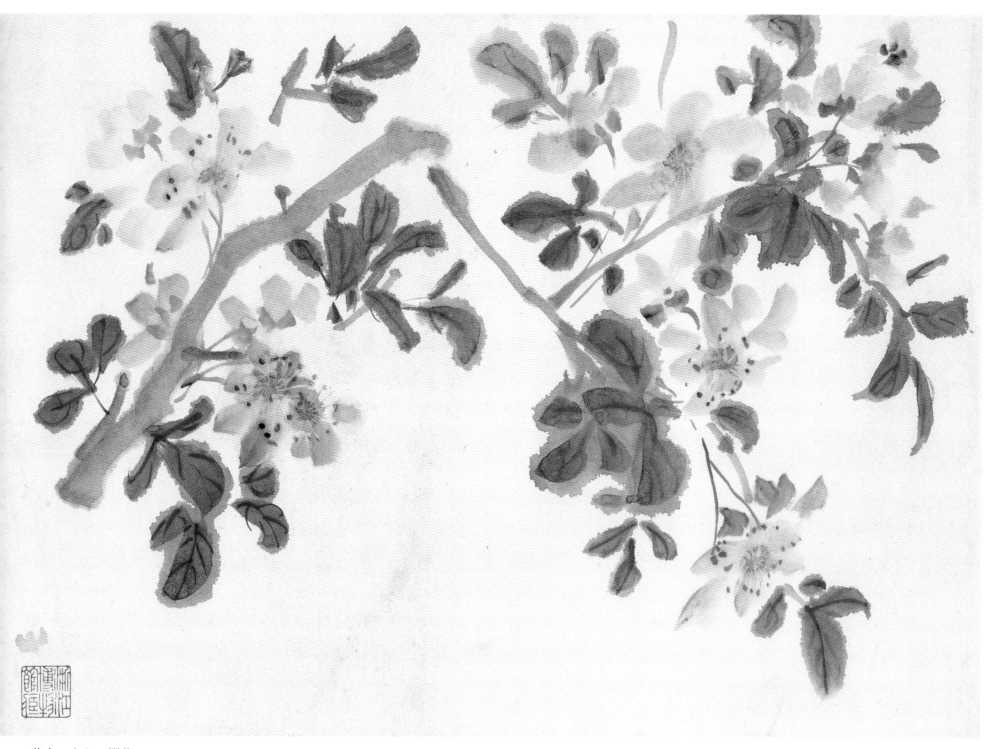

花卉 之六 樱花

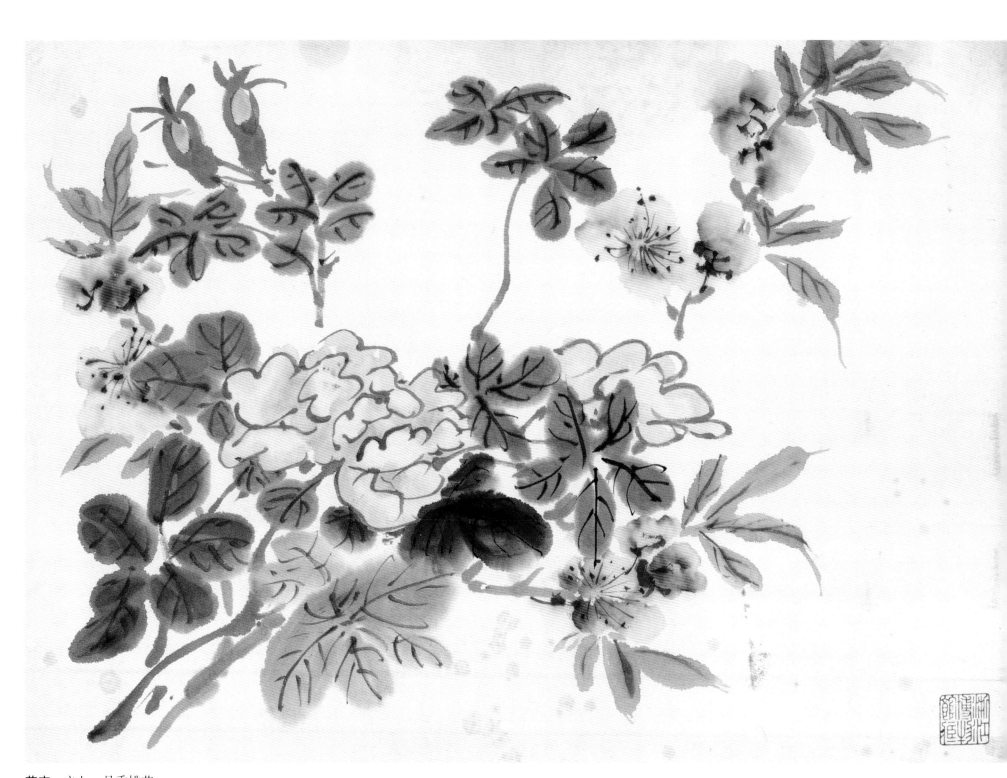

花卉 之七 月季桃花

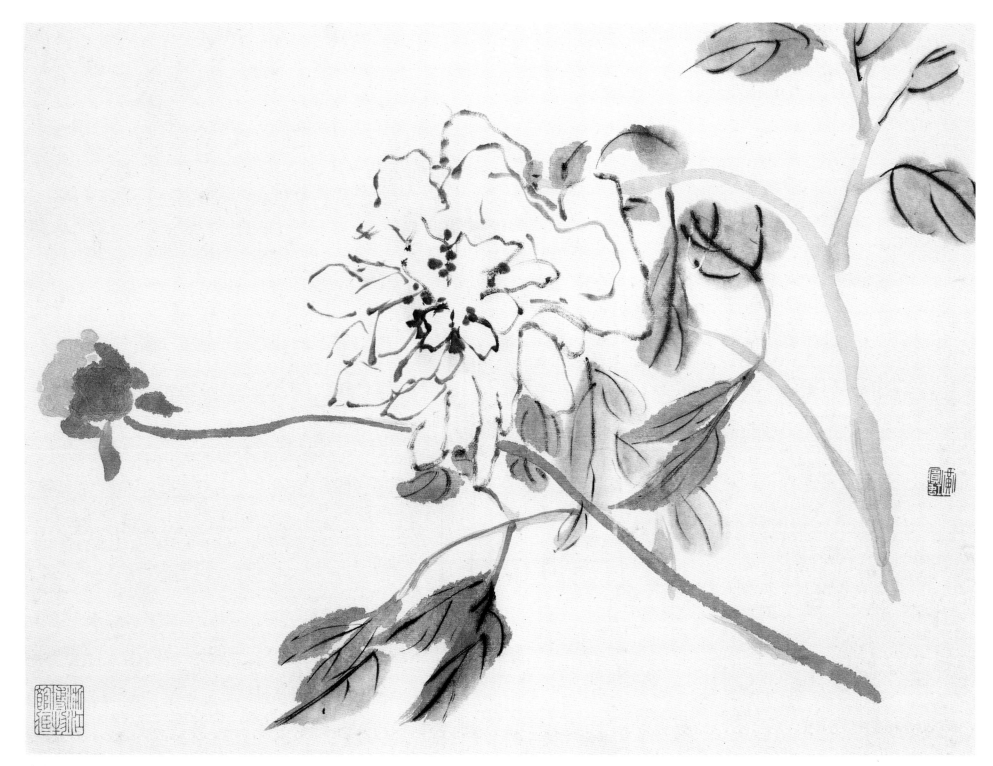

花卉　三幅　之一　牡丹

纸本　28cm×39cm　浙江省博物馆藏
钤印：黄宾虹

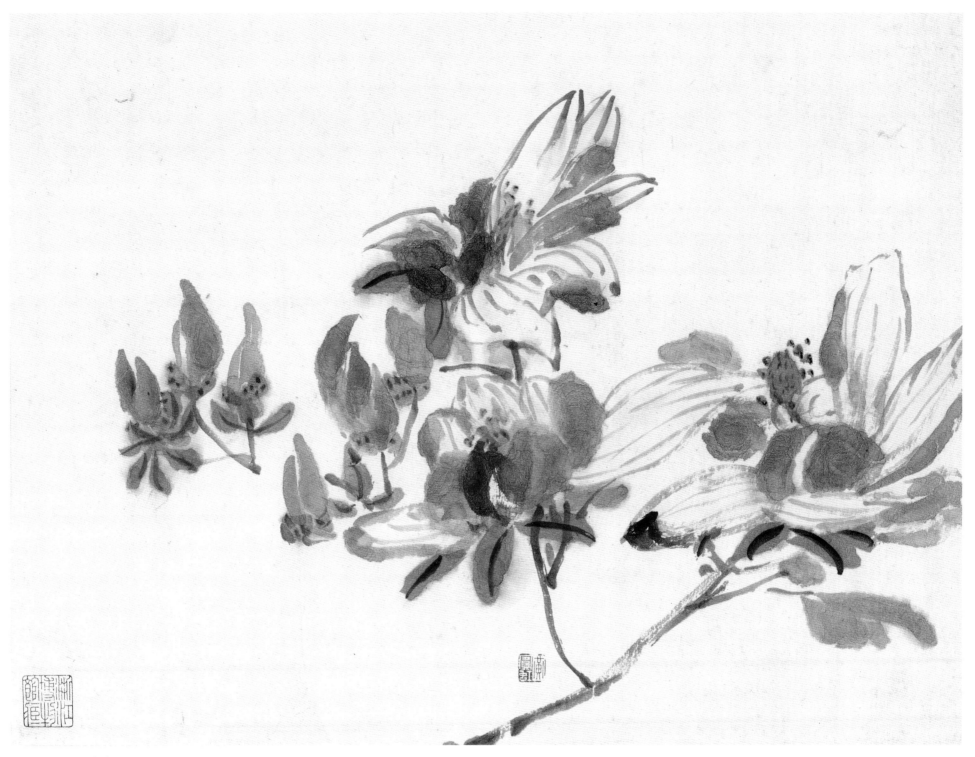

花卉 之二 辛夷

钤印：黄宾虹

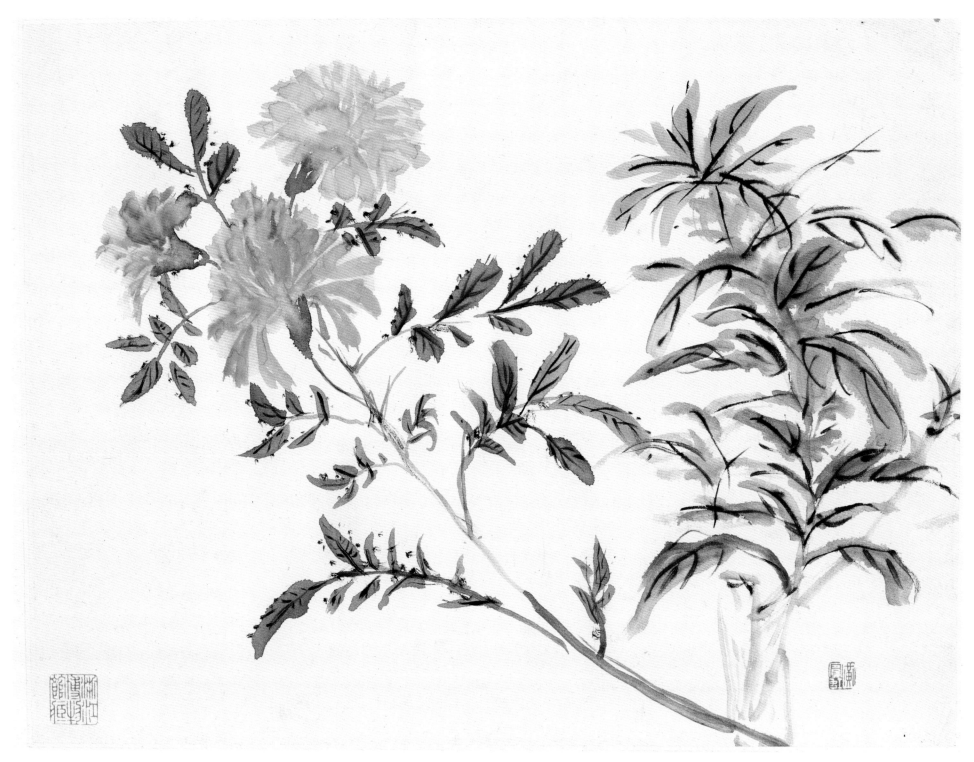

花卉 之三 秋花

钤印：黄宾虹

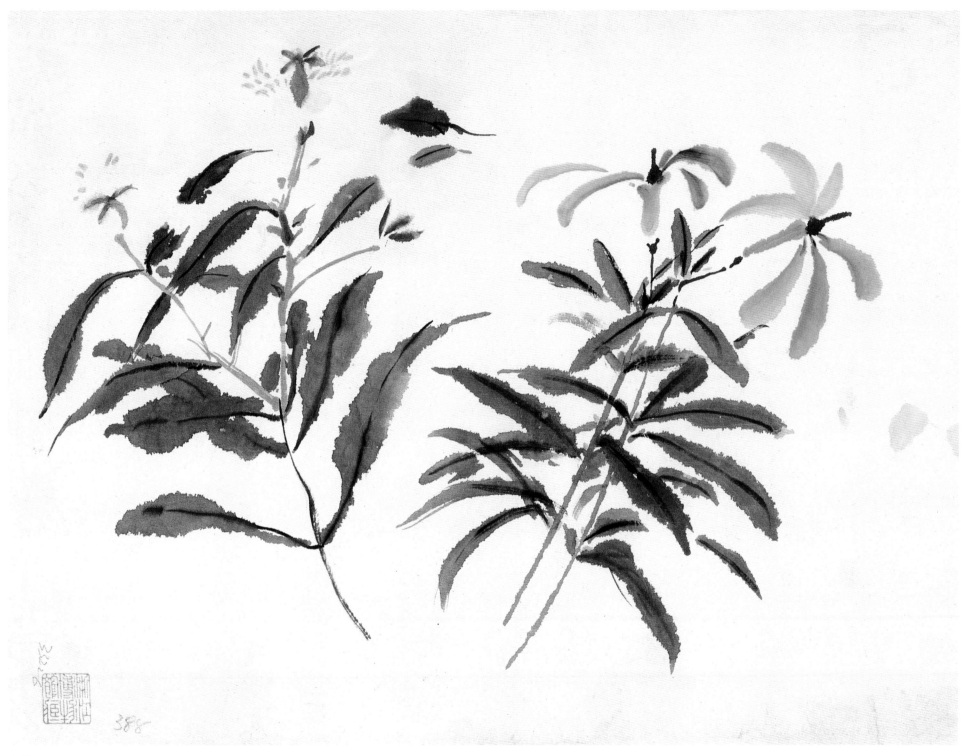

杂花

纸本　26.5cm×42cm　浙江省博物馆藏

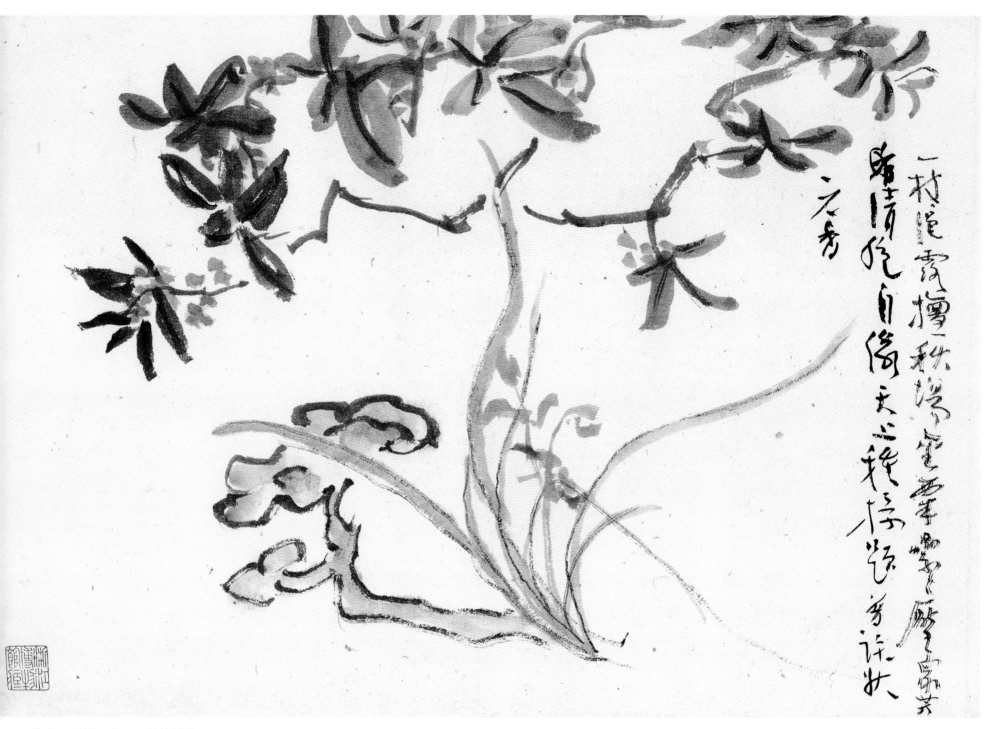

花卉　五幅　之一　兰桂灵芝

纸本　28.5cm×42.6cm　浙江省博物馆藏

题识：一枝浥露擅秋场　金粟累累压众芳　清绝自缘天上种　榜题身许状元香

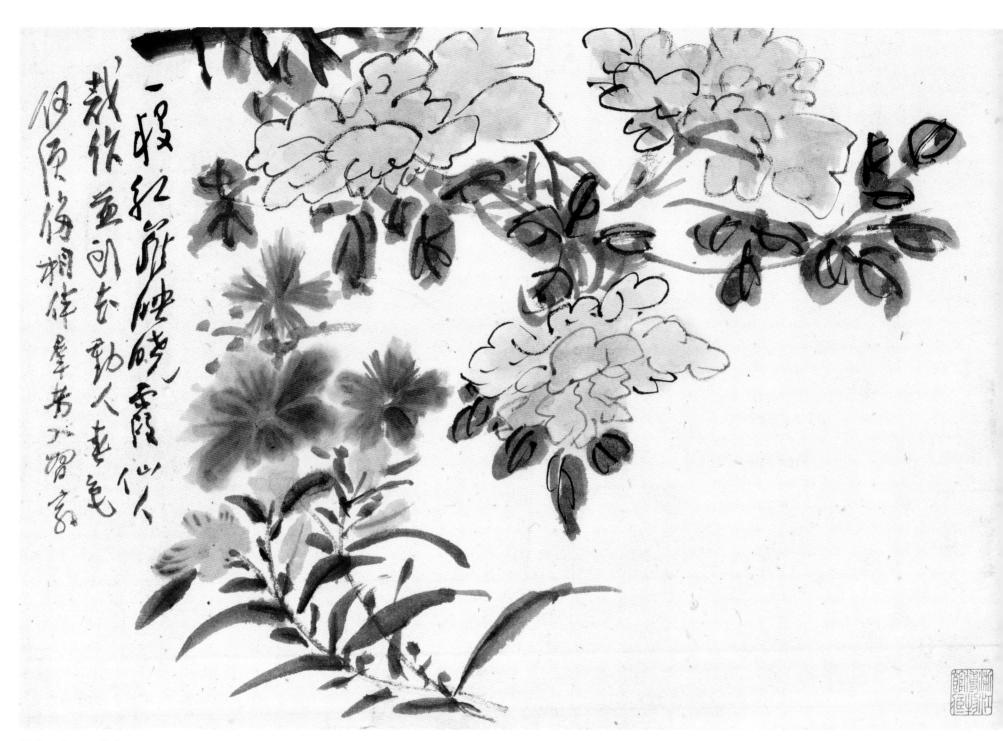

花卉　之二　花卉
题识：一段红罗映晓霞　仙人裁作并头花　动人春色何须侈　相伴群芳入习家

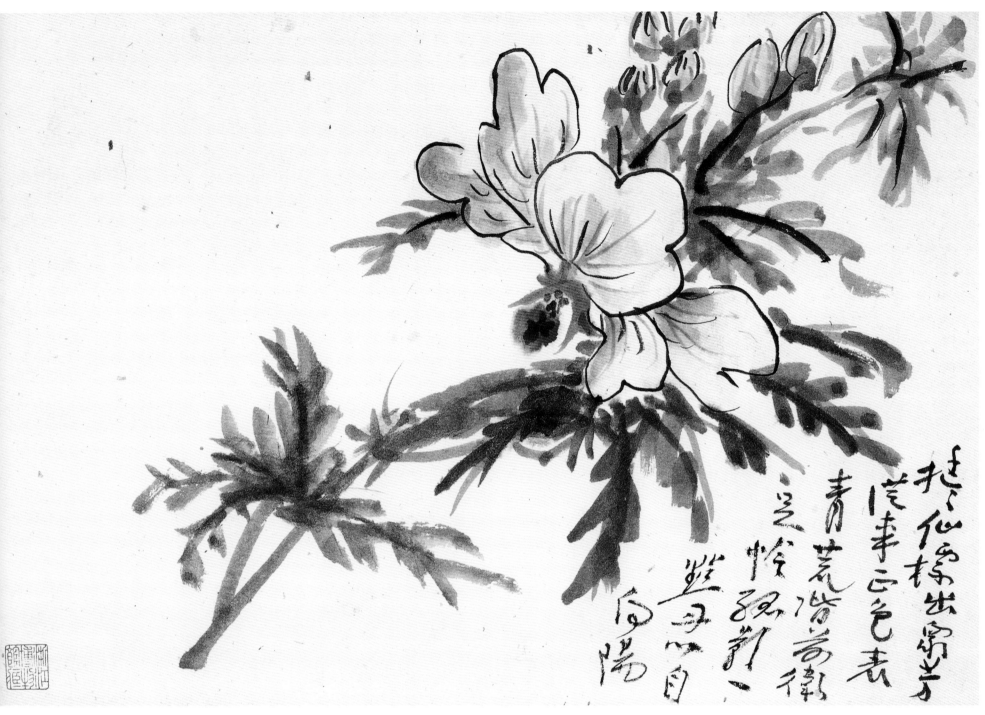

花卉 之三 蜀葵

题识：挺挺仙标出众芳 从来正色表青荒 阶前卫足怜孤影 一点丹心自向阳

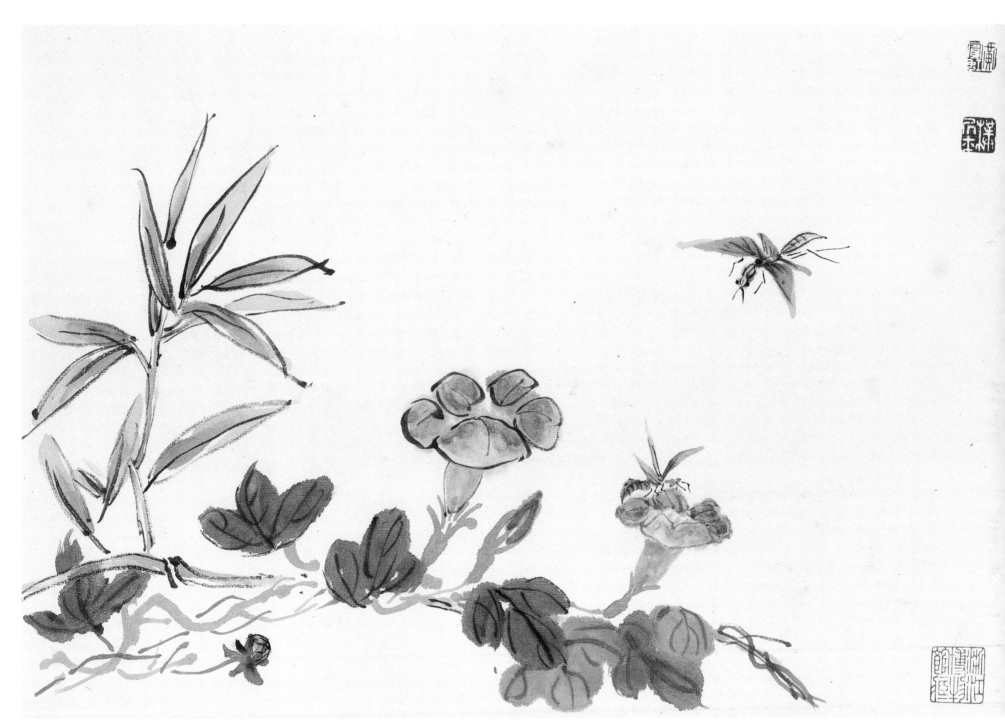

花卉　之四　竹枝牵牛黄蜂

钤印：黄宾虹　朴居士

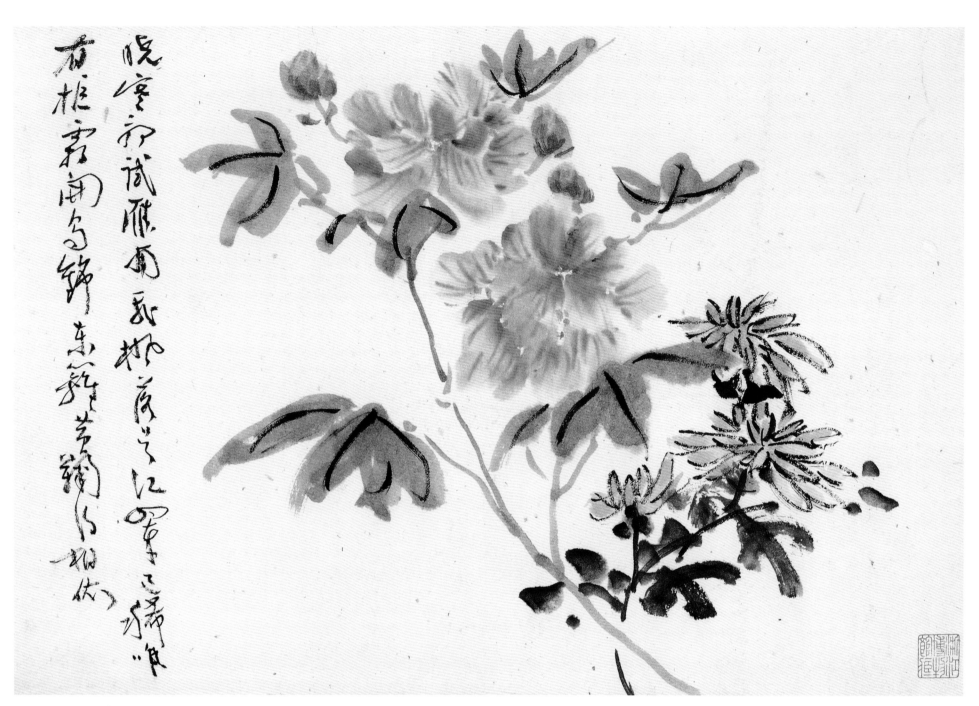

花卉　之五　芙蓉秋菊

题识：晓寒初试雁南飞　枫落吴江翠已稀　唯有拒霜开蜀锦　东篱黄菊得相依

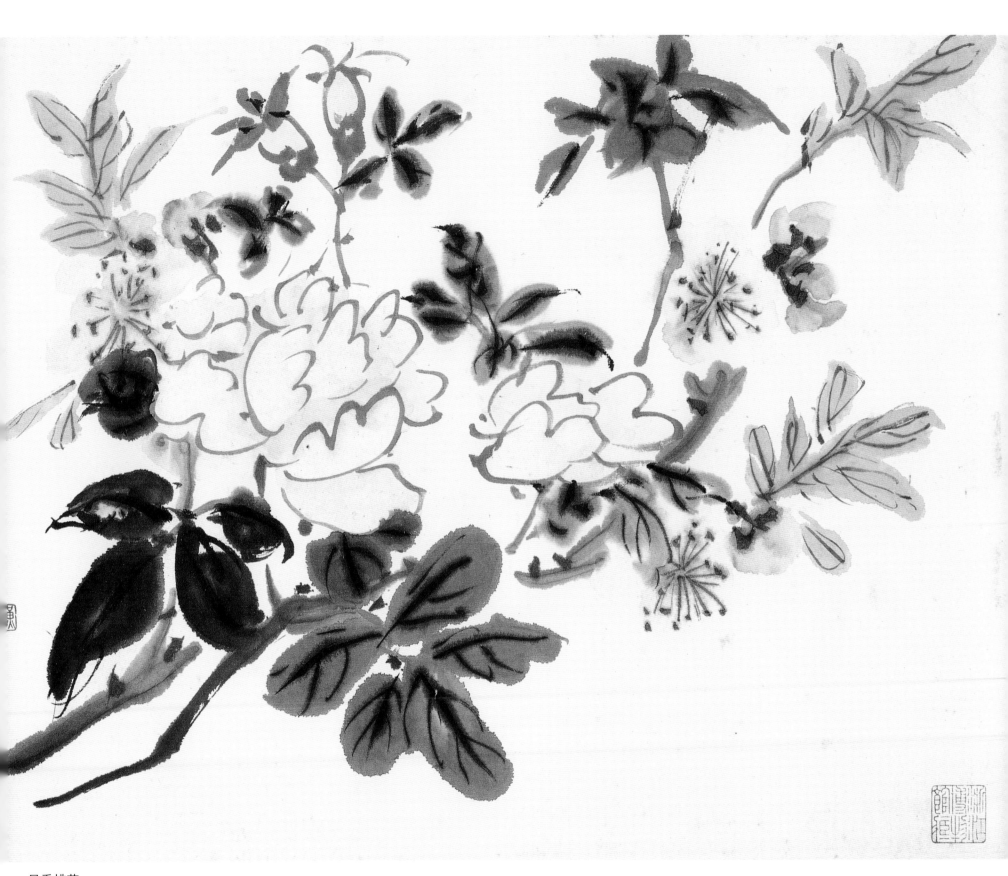

月季桃花

纸本　26.7cm×35.6cm　浙江省博物馆藏

钤印：黄宾虹

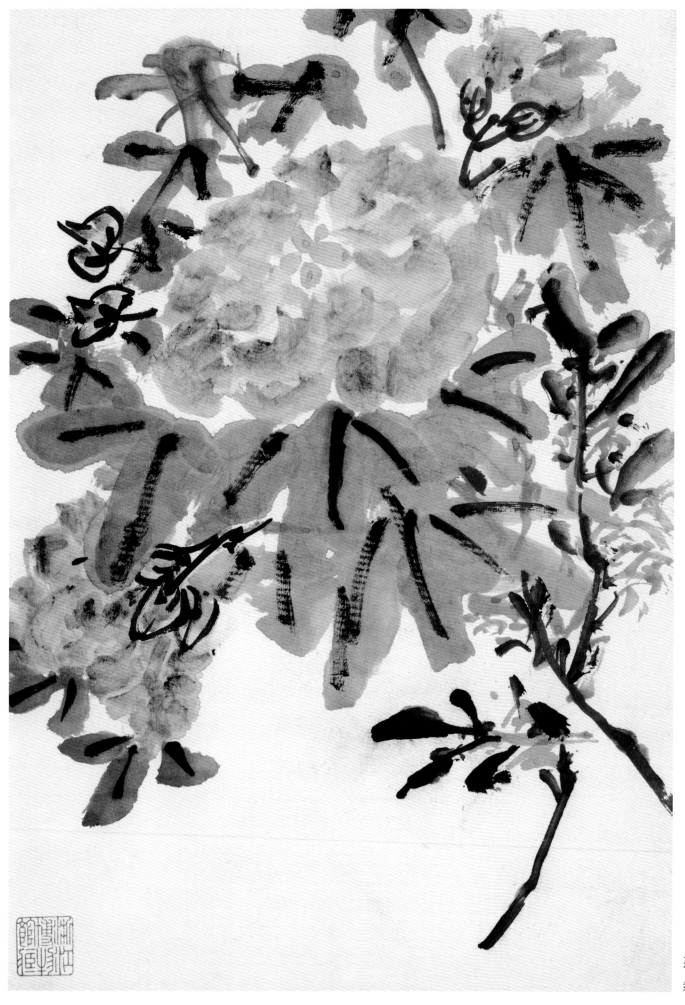

芙蓉桂花

纸本　31.5cm × 22.2cm　浙江省博物馆藏

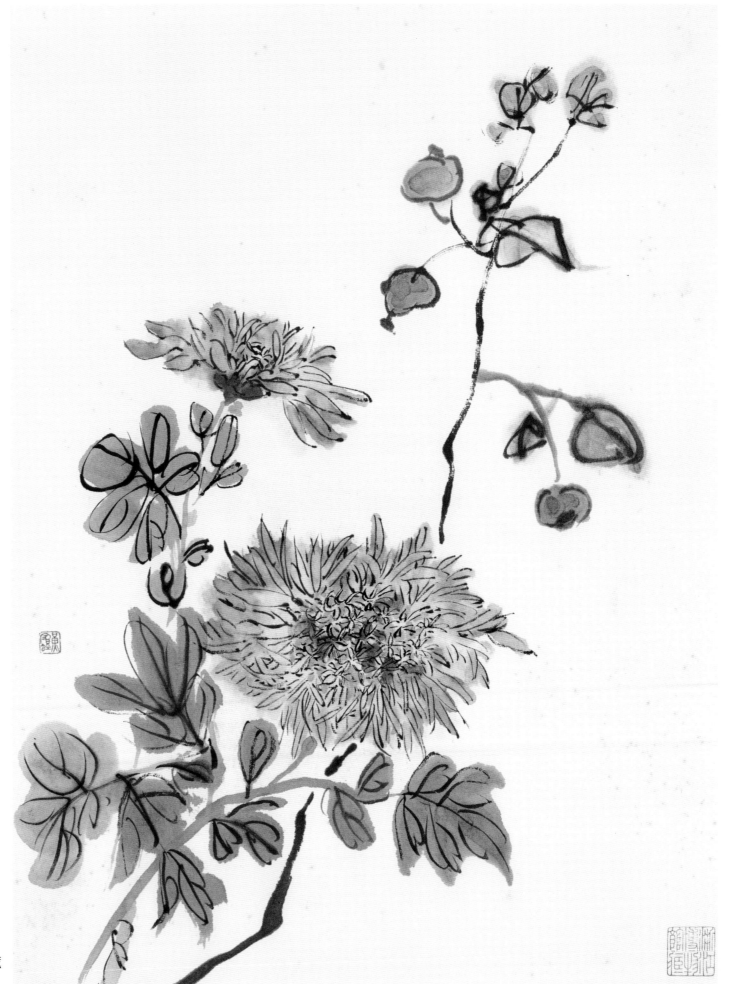

红果菊花

纸本　34.8cm×26.8cm　浙江省博物馆藏

钤印：黄宾虹

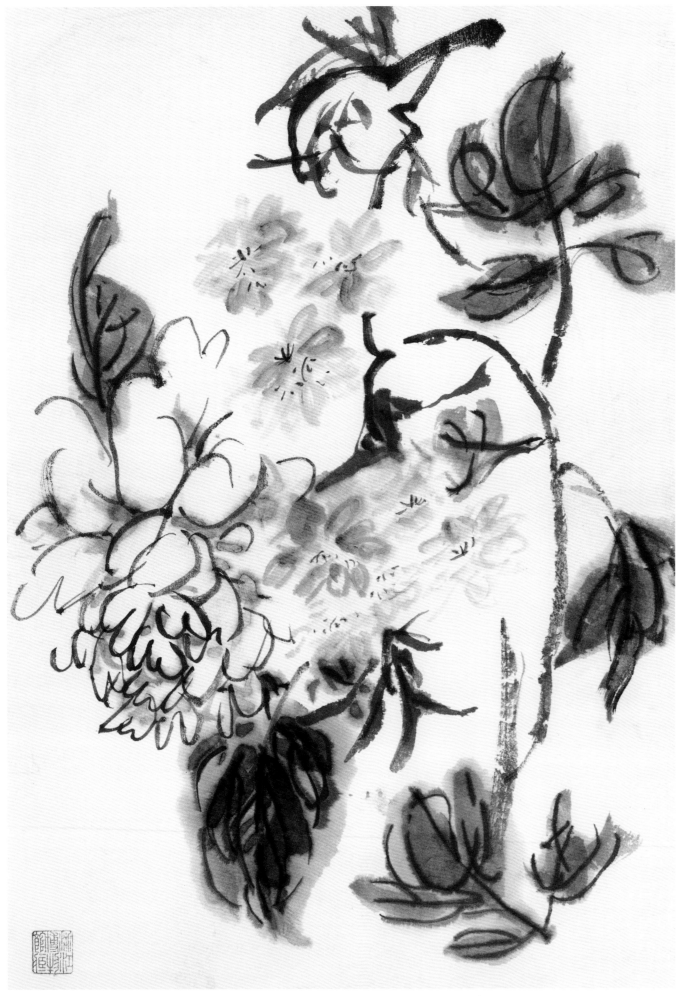

春花

纸本　42.5cm×31.5cm　浙江省博物馆藏

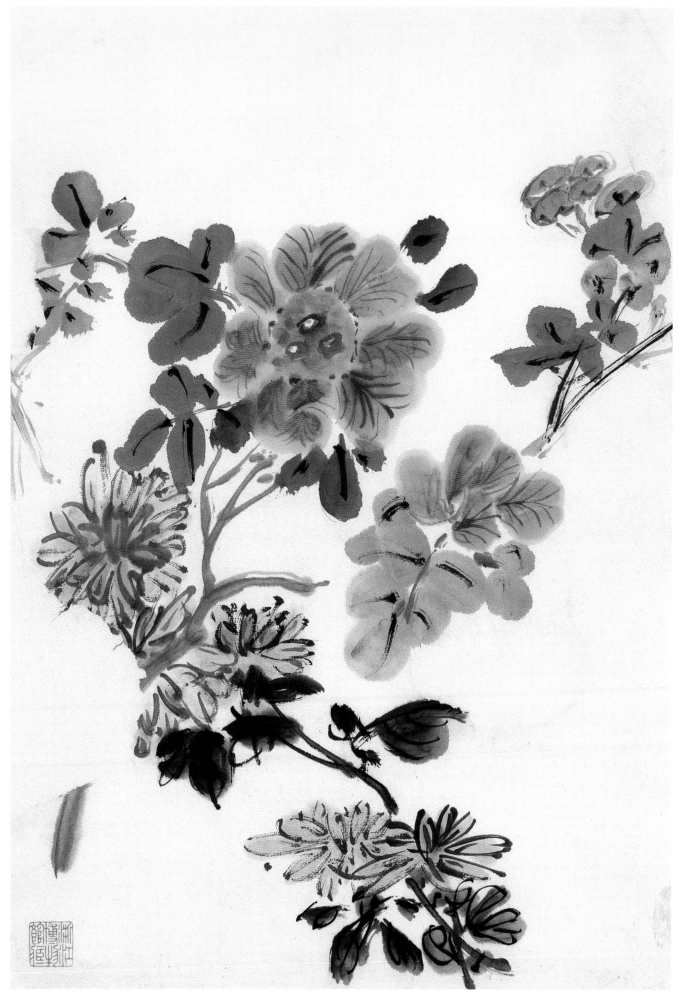

秋花

纸本　40.5cm×28cm　浙江省博物馆藏

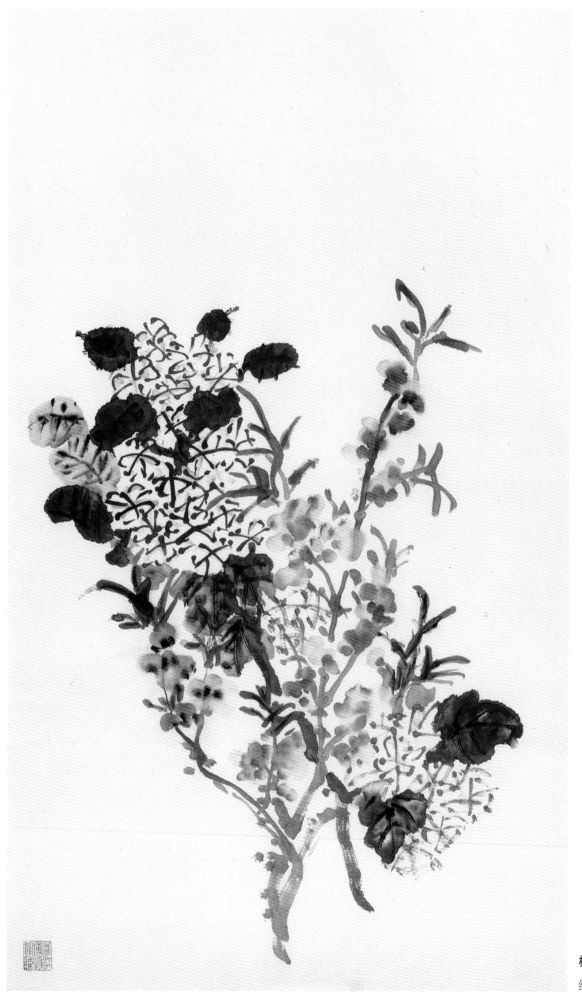

桃花绣球

纸本　37cm × 26cm　浙江省博物馆藏

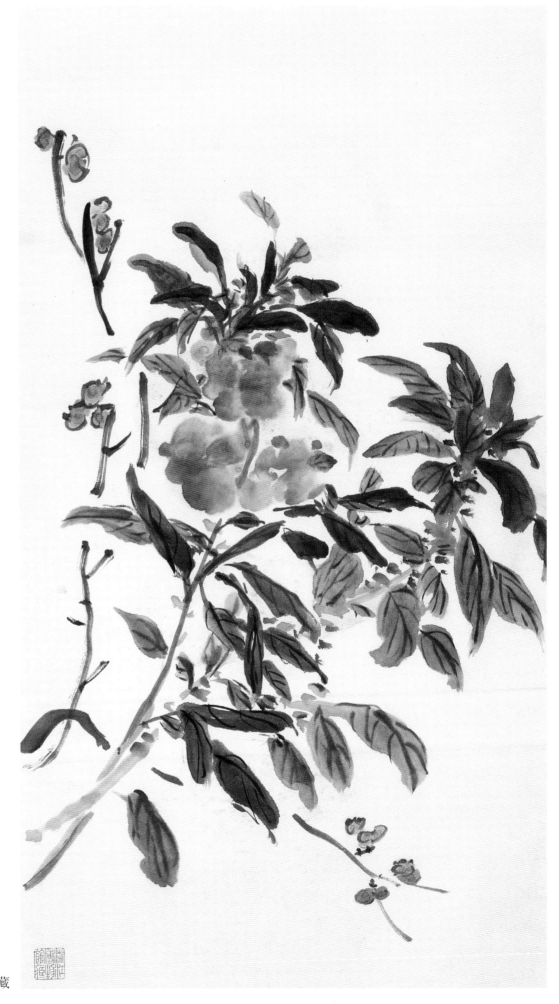

秋果凤仙雁来红

纸本　64.8cm×32.5cm　浙江省博物馆藏

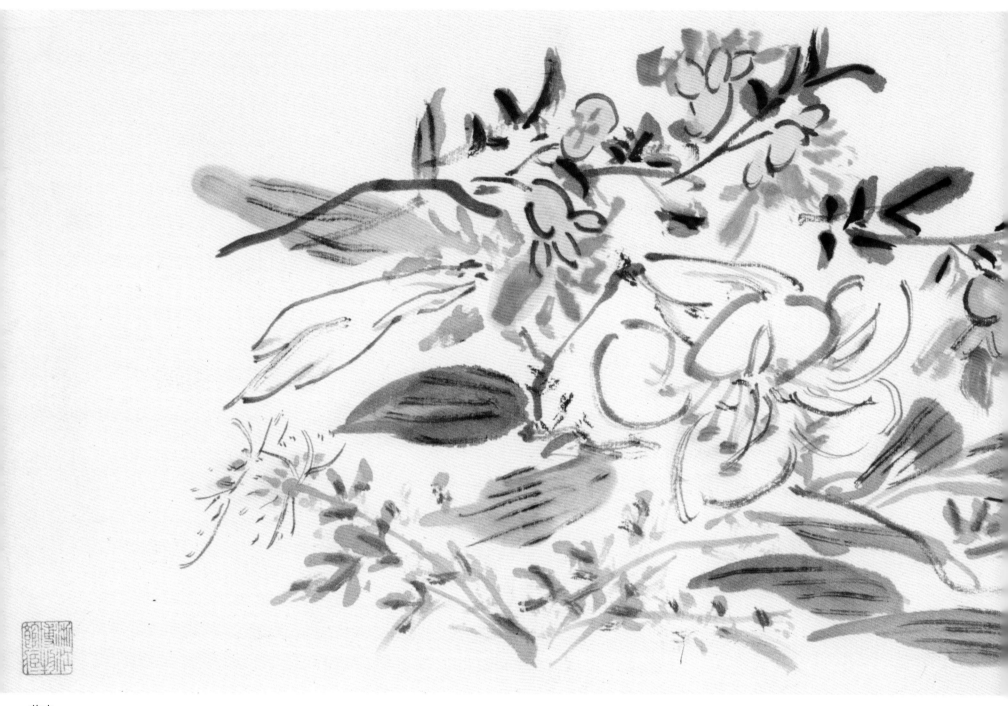

花卉

纸本　24cm×82.5cm　浙江省博物馆藏

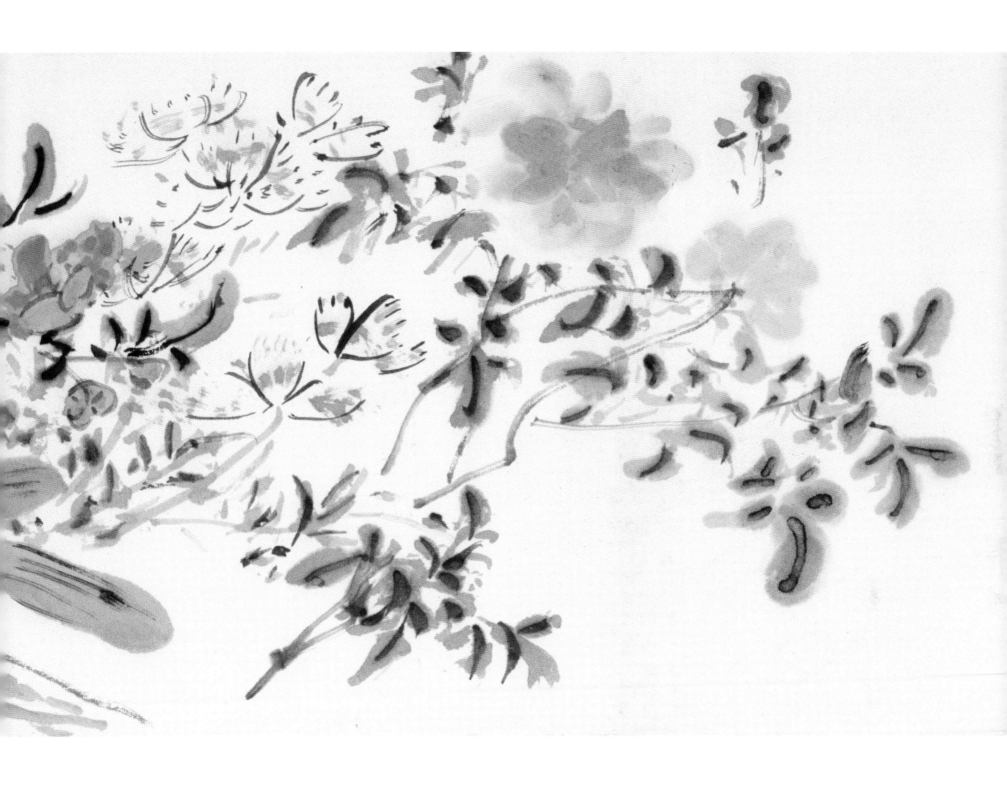

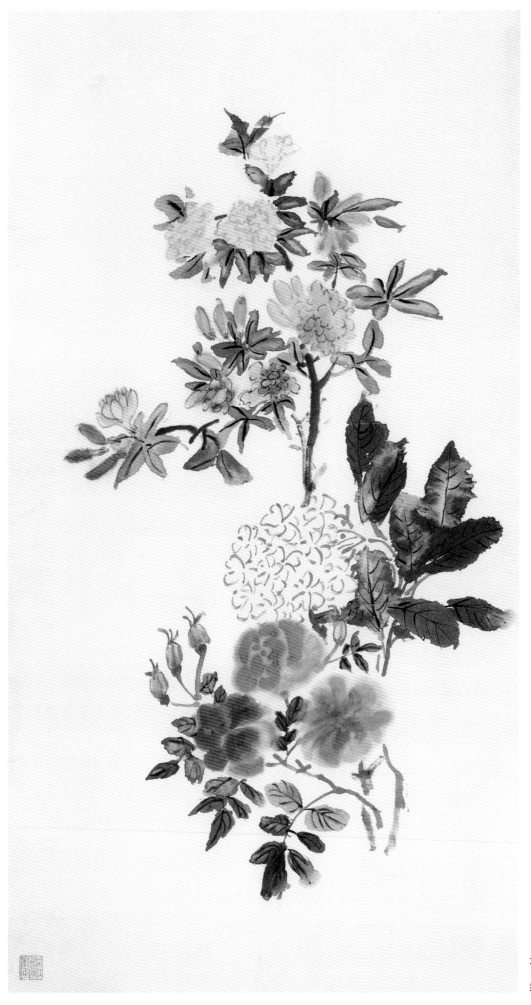

花卉

纸本　76cm×41cm　浙江省博物馆藏

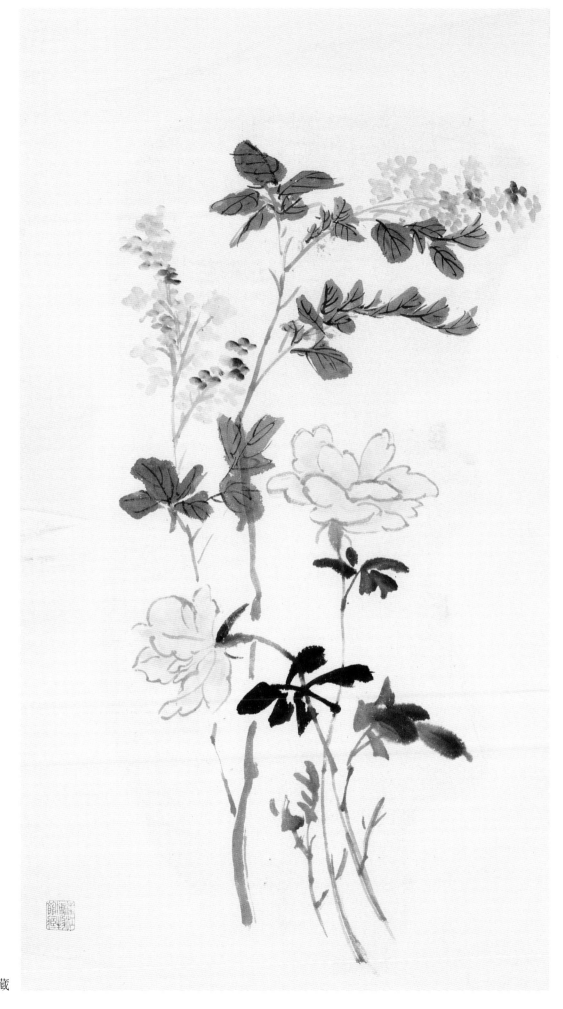

花卉

纸本 68cm×34cm 浙江省博物馆藏

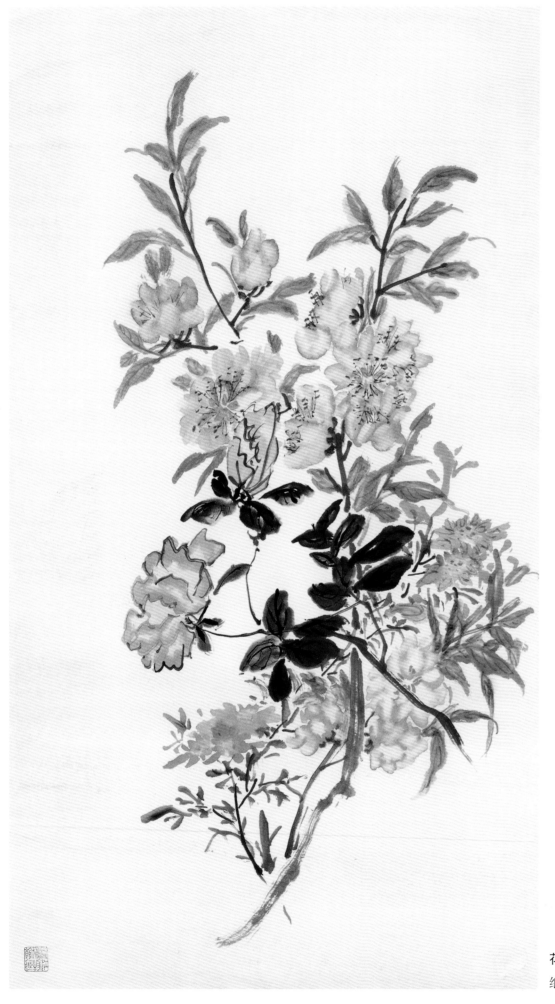

花卉

纸本　74cm×41cm　浙江省博物馆藏

萱花

纸本　65cm×36.5cm　浙江省博物馆藏

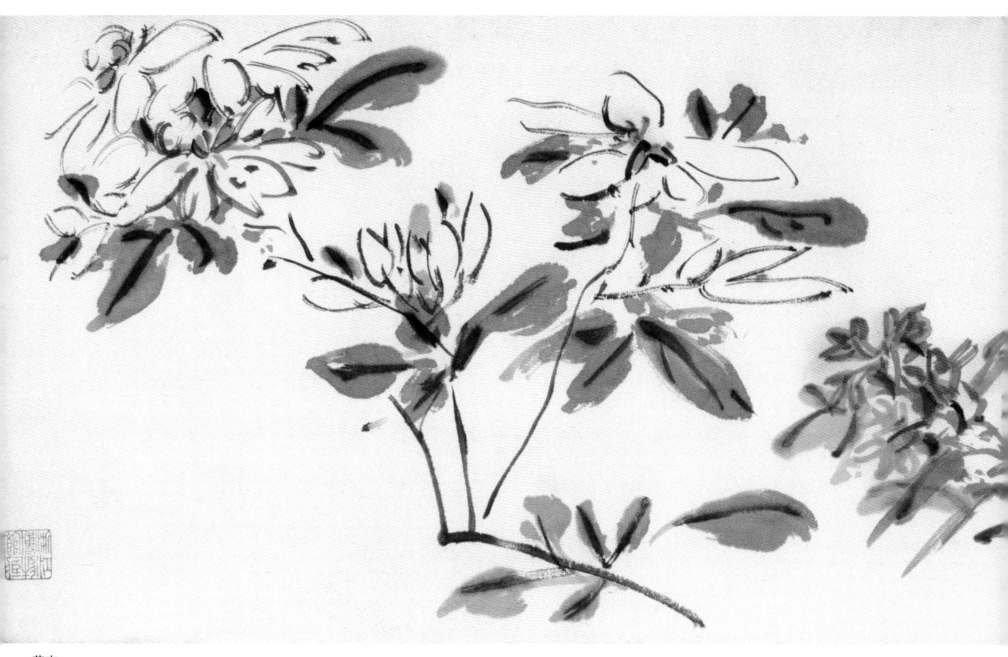

花卉

纸本　24cm×82.5cm　浙江省博物馆藏

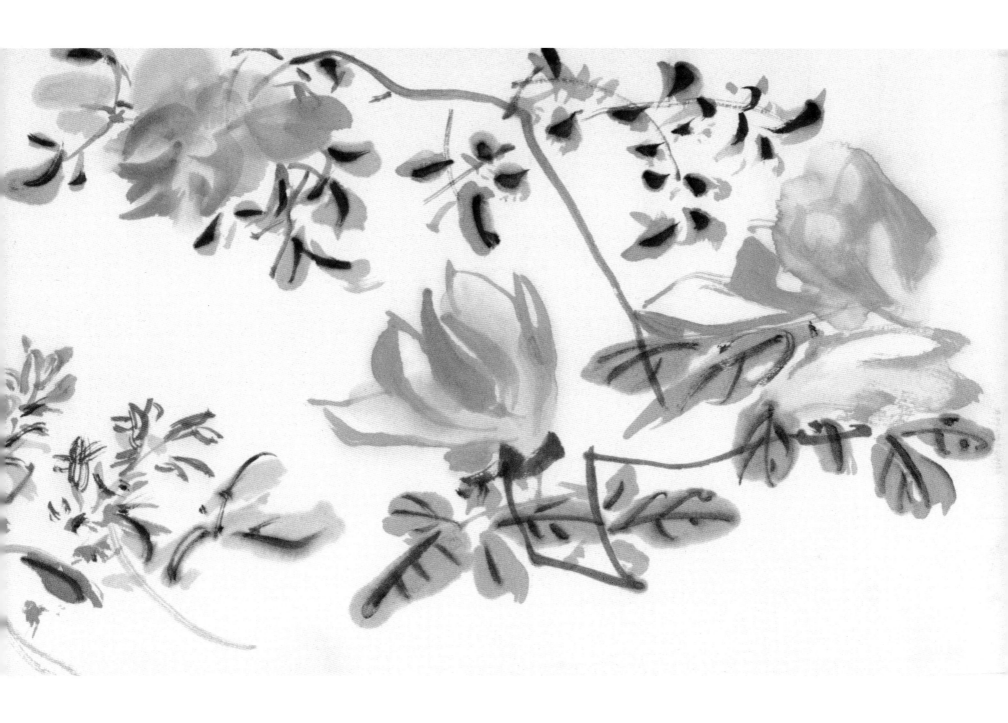

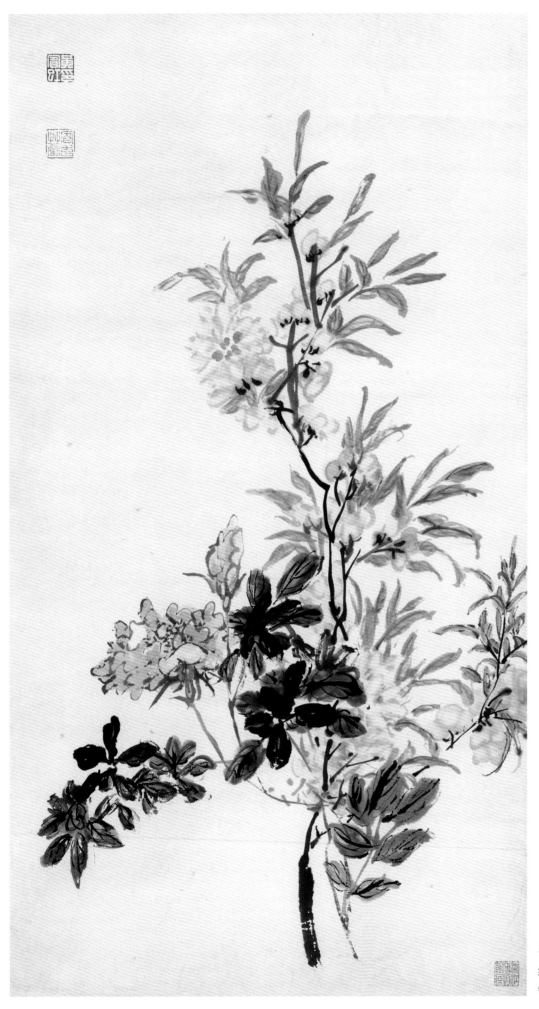

月季桃花

纸本　72.4cm×39.1cm　浙江省博物馆藏

钤印：黄宾虹印　宾虹草堂

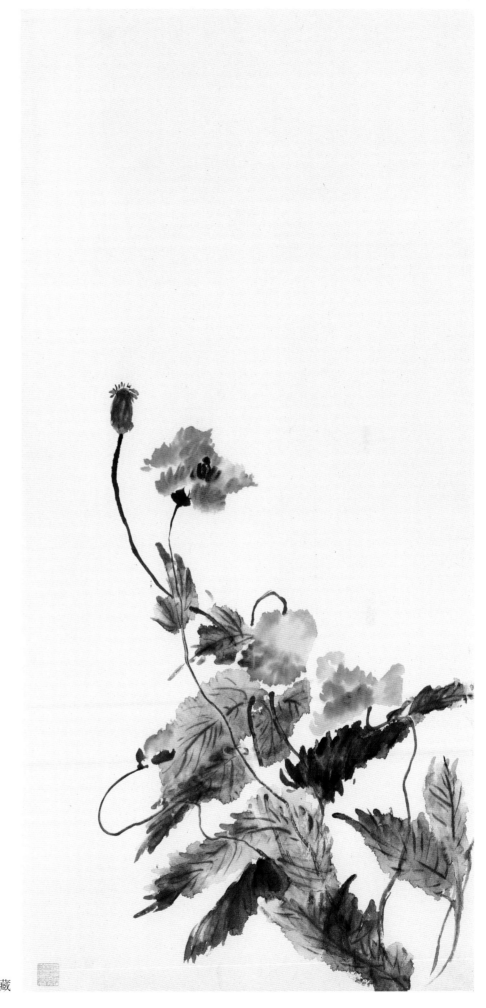

虞美人

纸本　82cm×39cm　浙江省博物馆藏

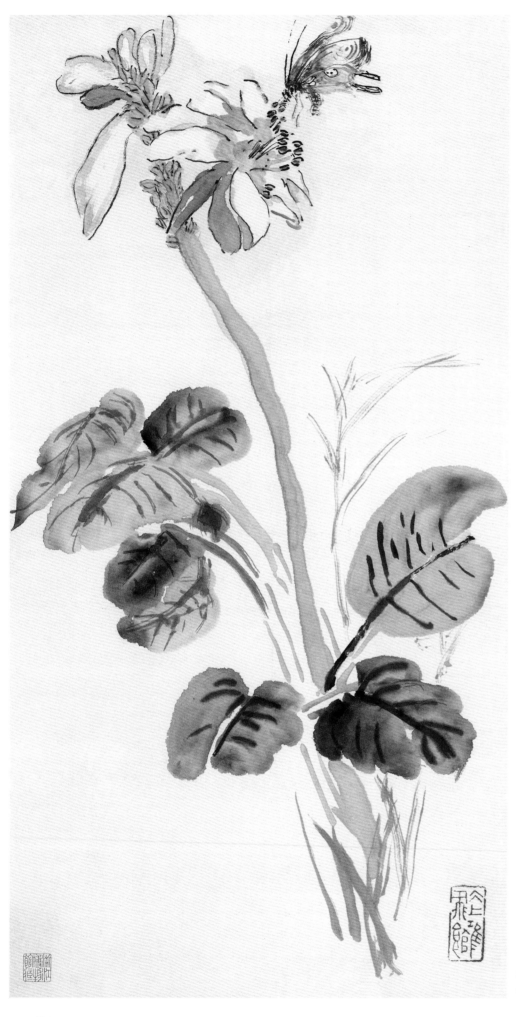

飞蝶玉簪花

纸本　64.9cm×33.4cm　浙江省博物馆藏
钤印：冰上鸿飞馆

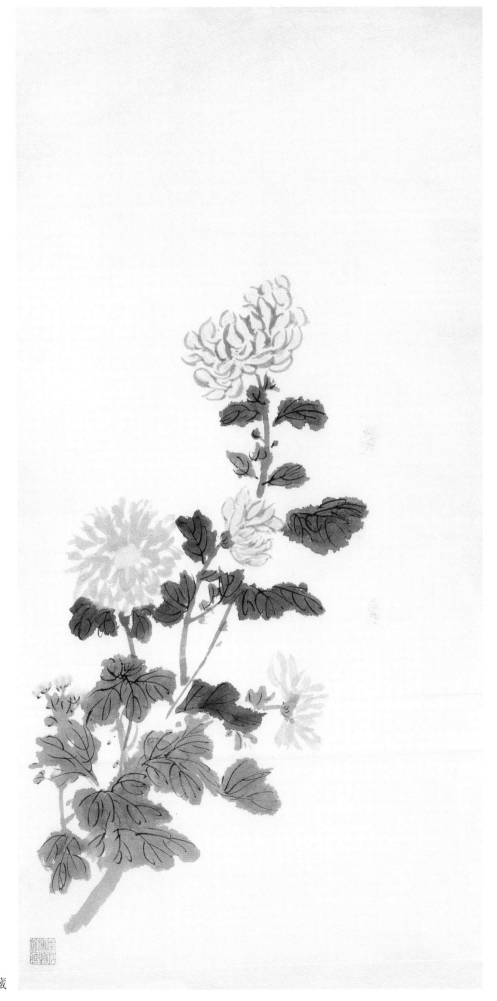

菊花

纸本　67cm×33.5cm　浙江省博物馆藏

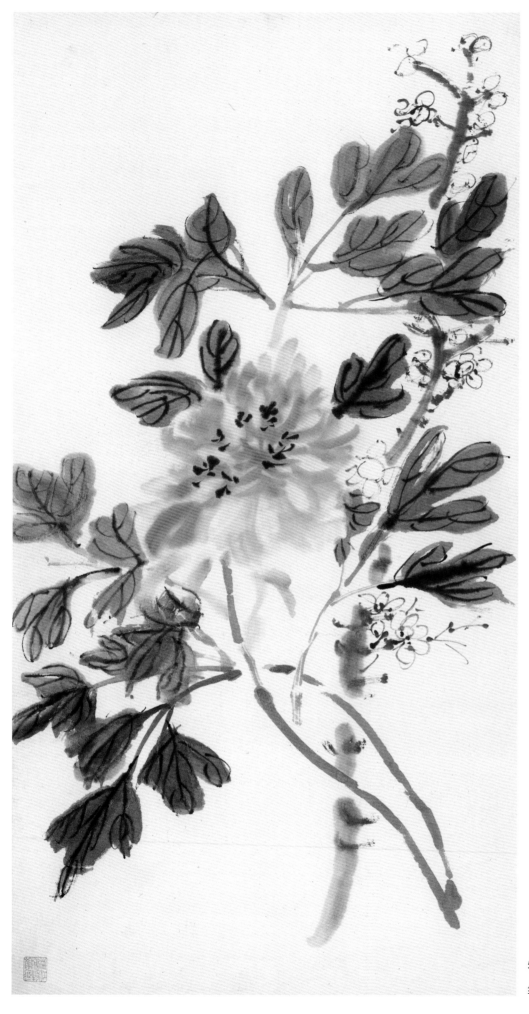

纸本　75.5cm×40.5cm　浙江省博物馆藏

牡丹白梅

纸本　75.5cm×40.5cm　浙江省博物馆藏

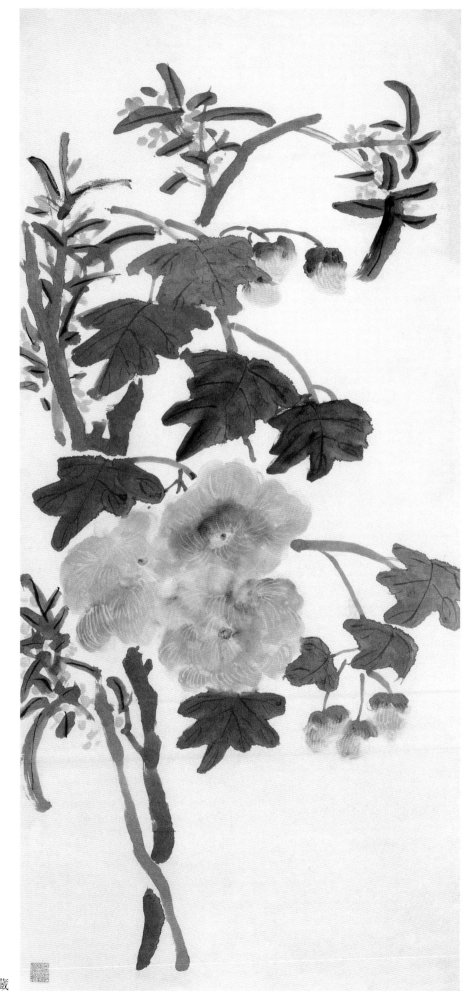

芙蓉桂花

纸本　76cm×44.5cm　浙江省博物馆藏

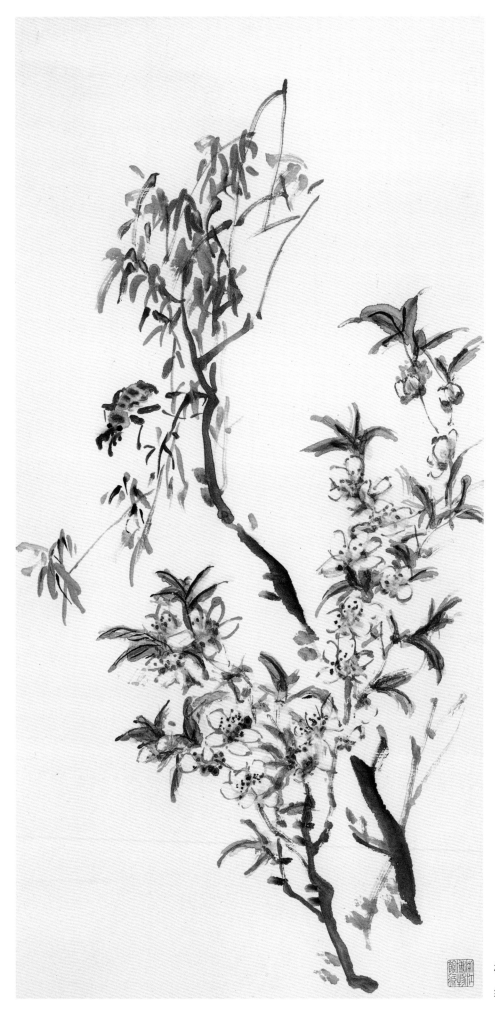

桃柳蝉虫

纸本　67.5cm×33cm　浙江省博物馆藏

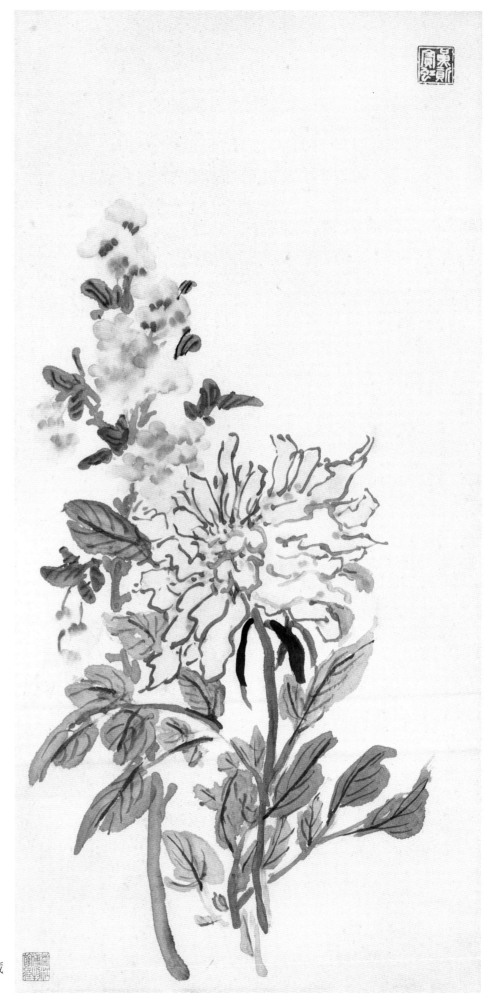

芍药海棠

纸本　62cm×33cm　浙江省博物馆藏
钤印：黄质宾虹

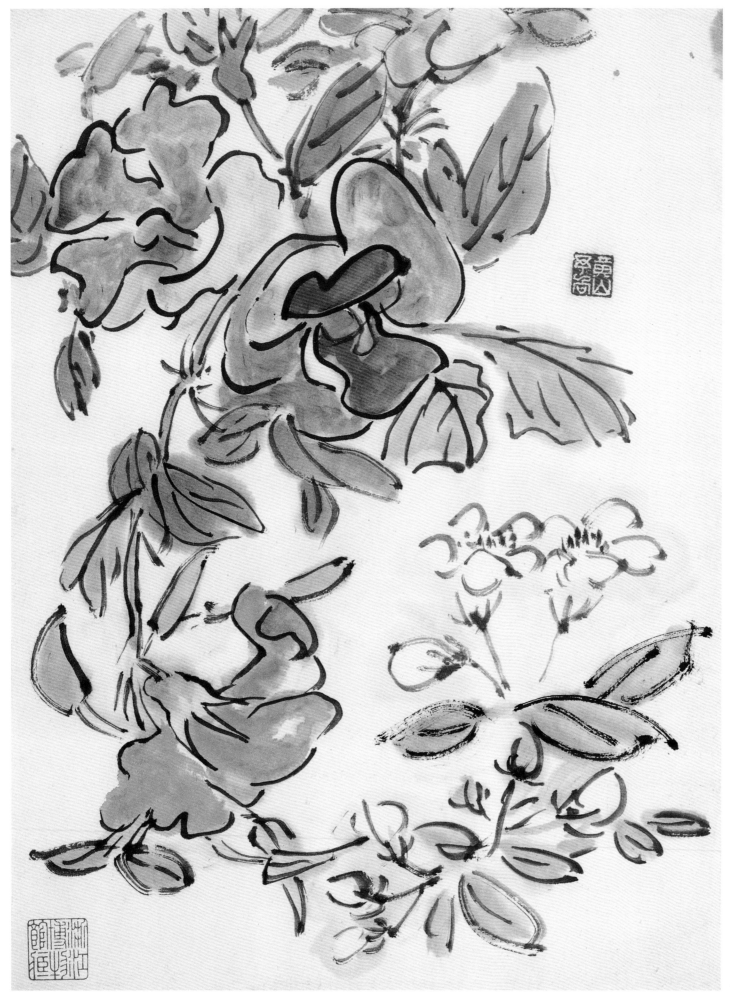

花卉

纸本　29.5cm×22cm　浙江省博物馆藏
钤印：黄山予向

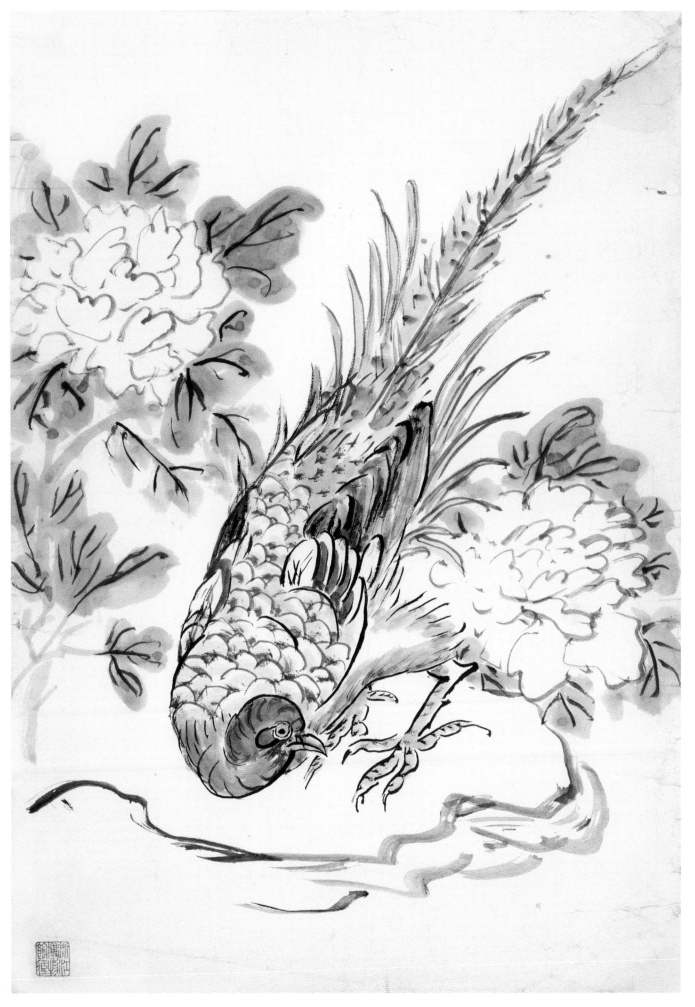

牡丹锦鸡

纸本　51.5cm × 37cm　浙江省博物馆藏

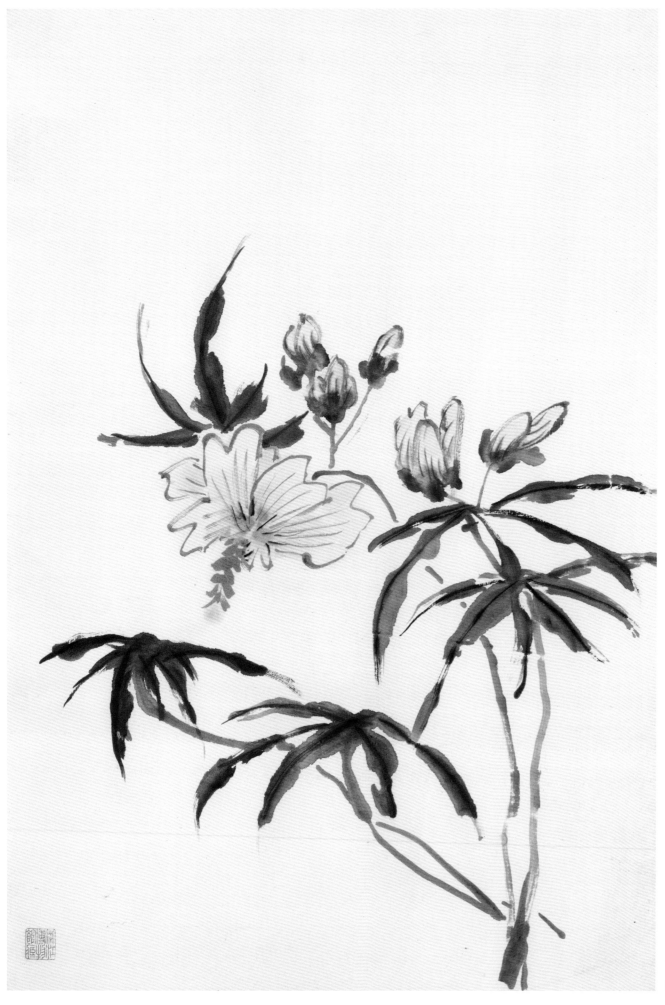

蜀葵

纸本　59.5cm×41cm　浙江省博物馆藏

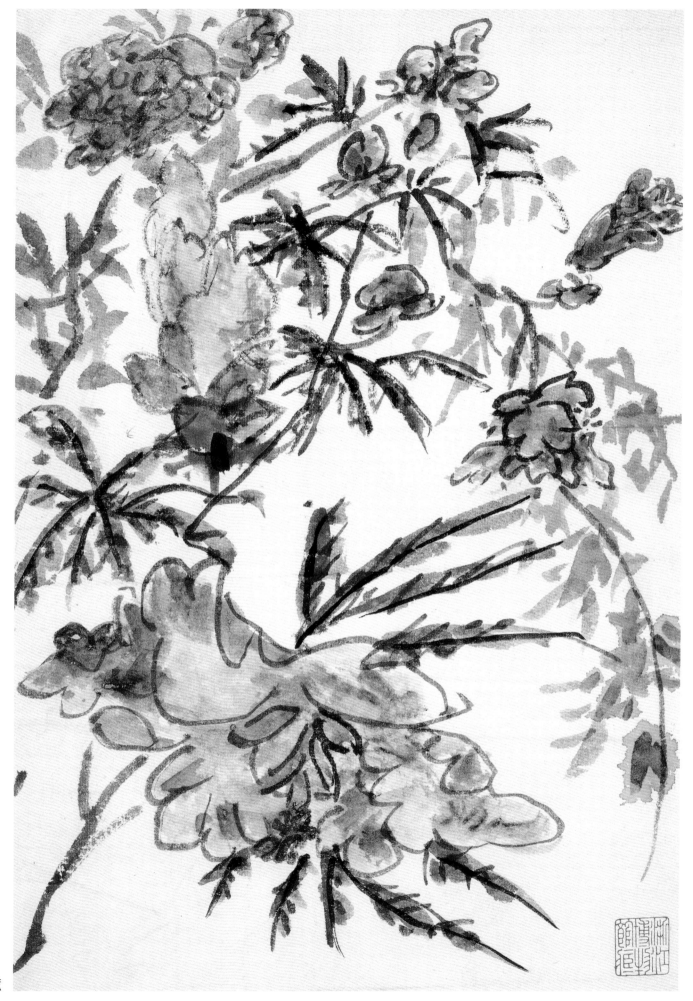

花卉

纸本　31.6cm×22.2cm　浙江省博物馆藏

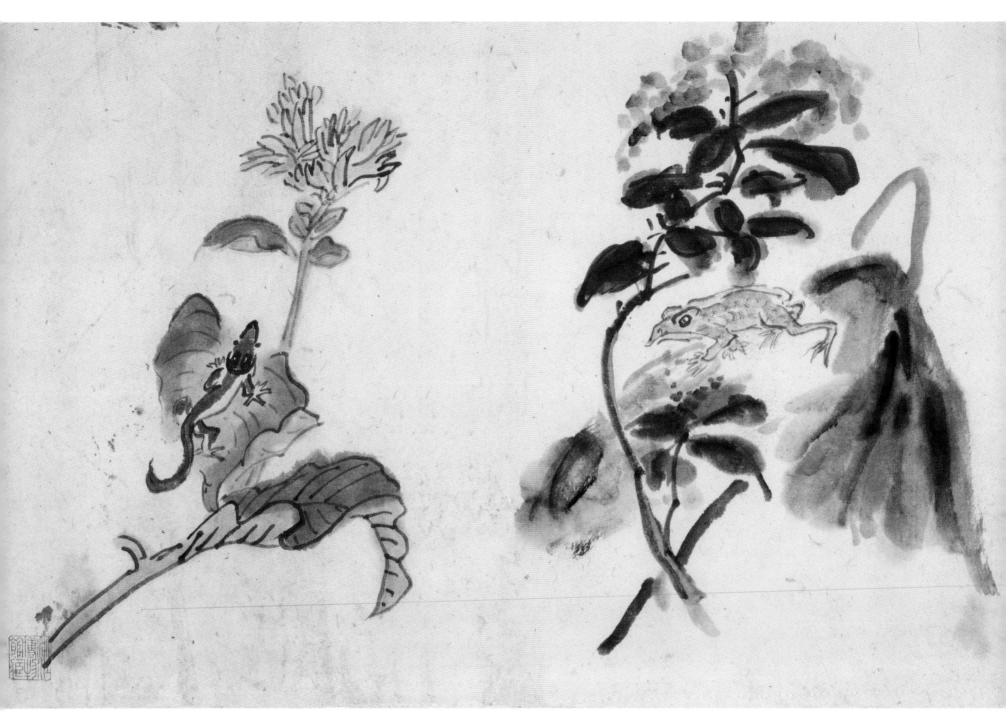

花卉禽鸟蛙虫

纸本　28.5cm×90cm　浙江省博物馆藏

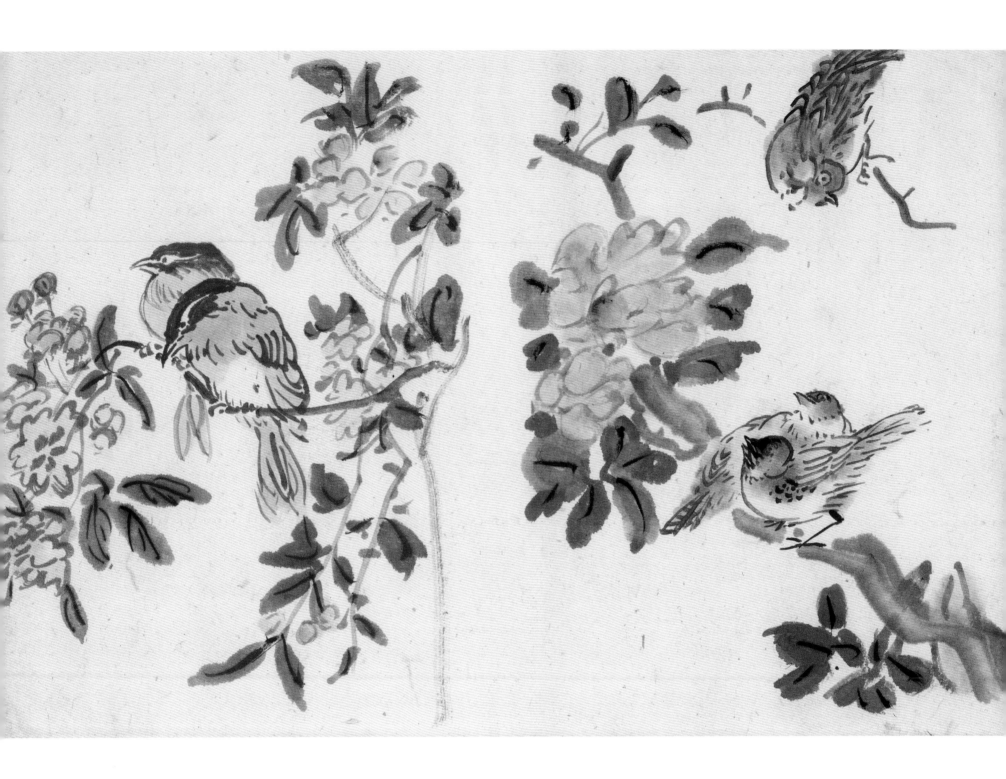

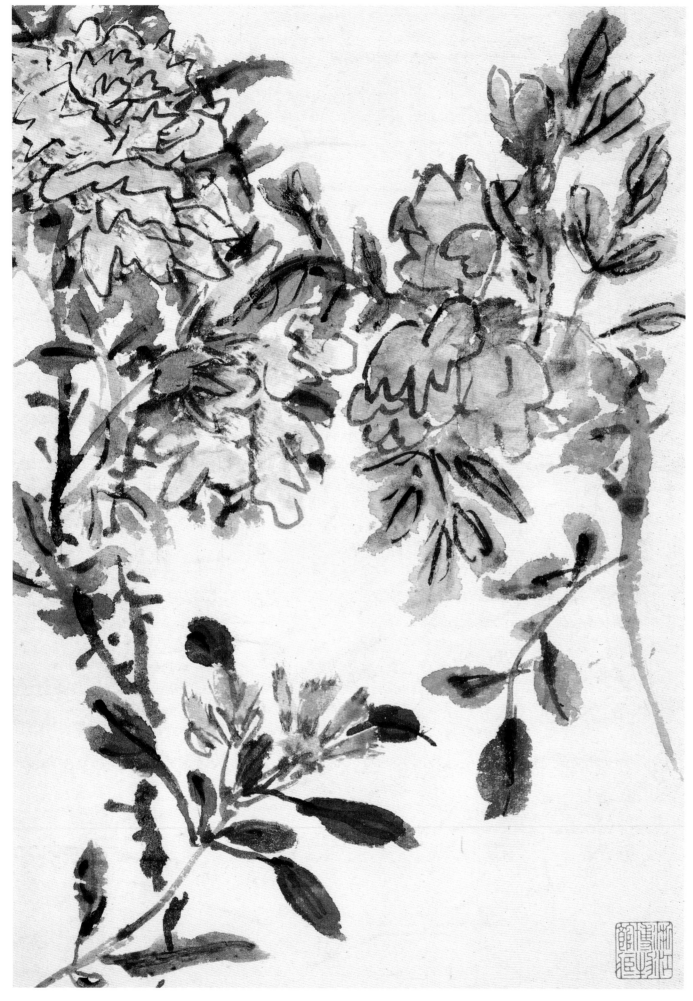

花卉

纸本　29.5cm×22cm　浙江省博物馆藏

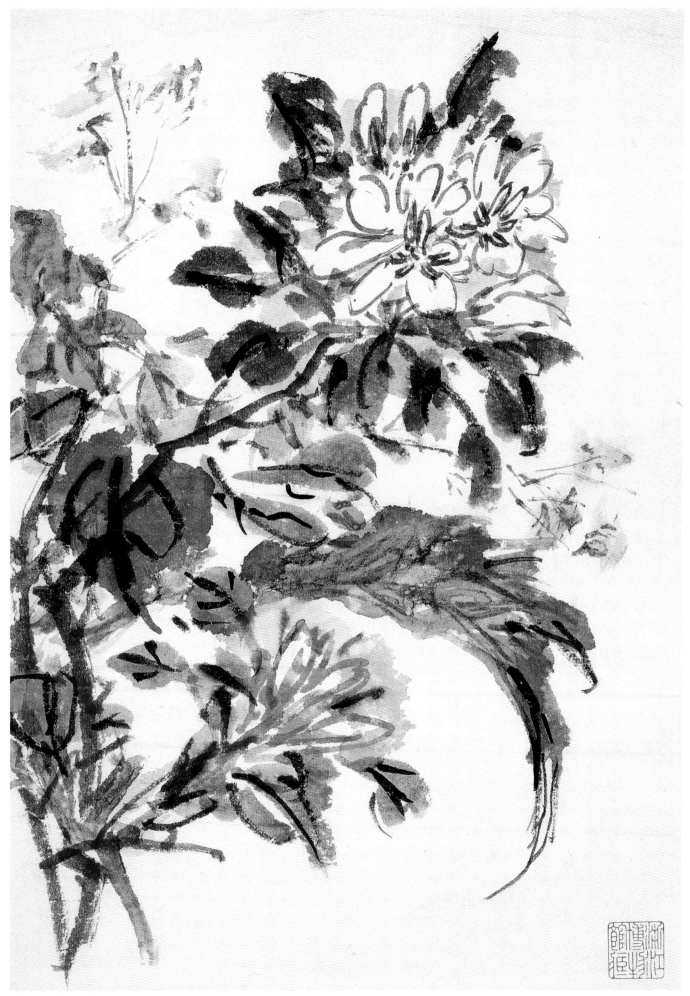

花卉

纸本　31.7cm×22.2cm　浙江省博物馆藏

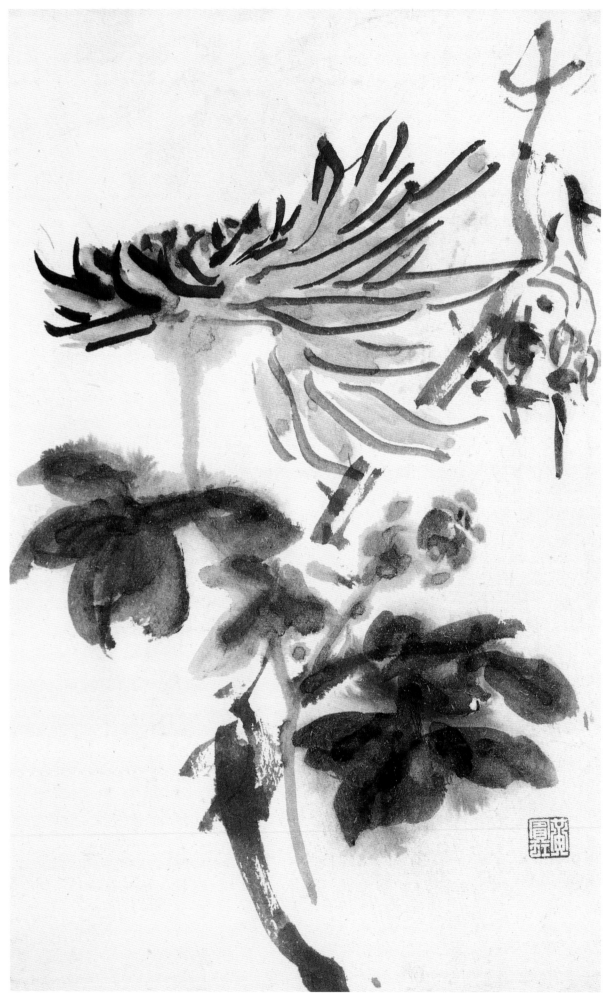

菊花

纸本　25cm×15.5cm　私人藏
钤印：黄宾虹

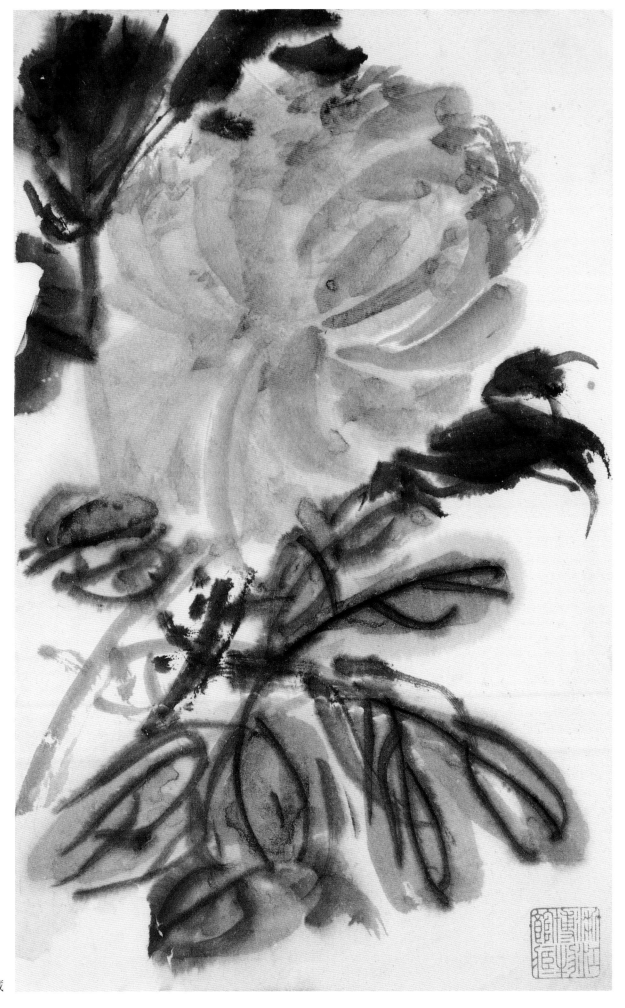

牡丹

纸本　25cm×16cm　浙江省博物馆藏

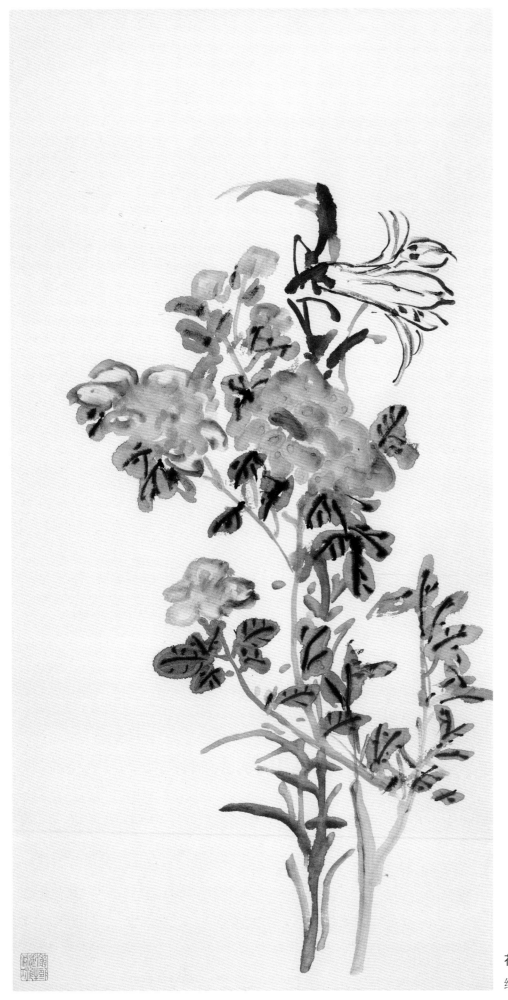

花卉

纸本　65.6cm×33cm　浙江省博物馆藏

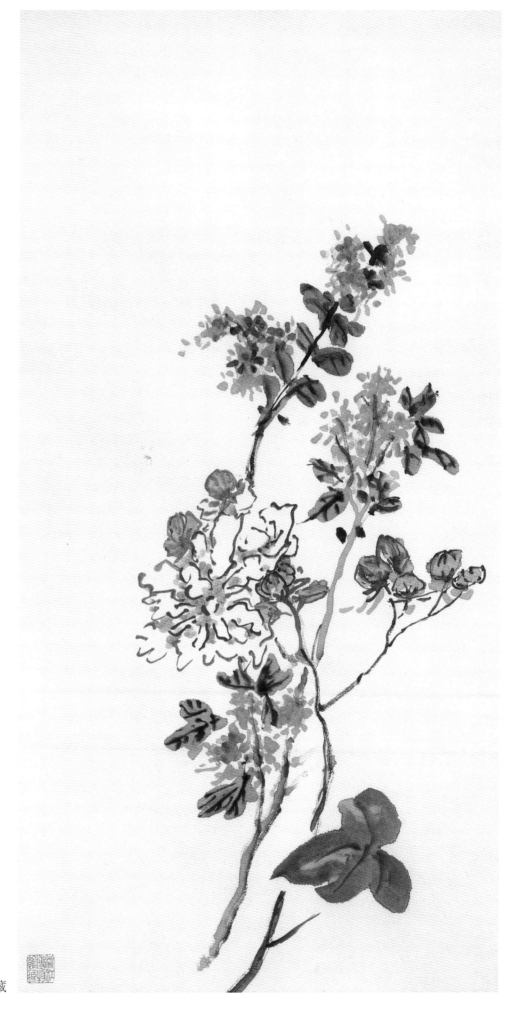

芙蓉桂花

纸本　65.8cm×33.2cm　浙江省博物馆藏

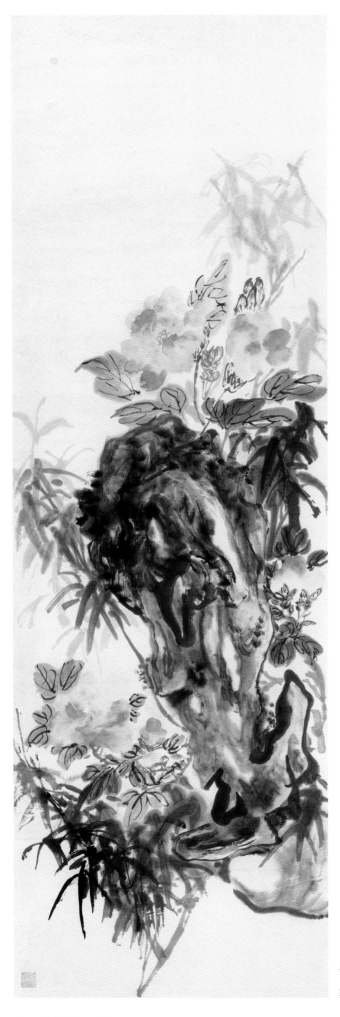

石竹花卉

纸本　121cm×41cm　浙江省博物馆藏

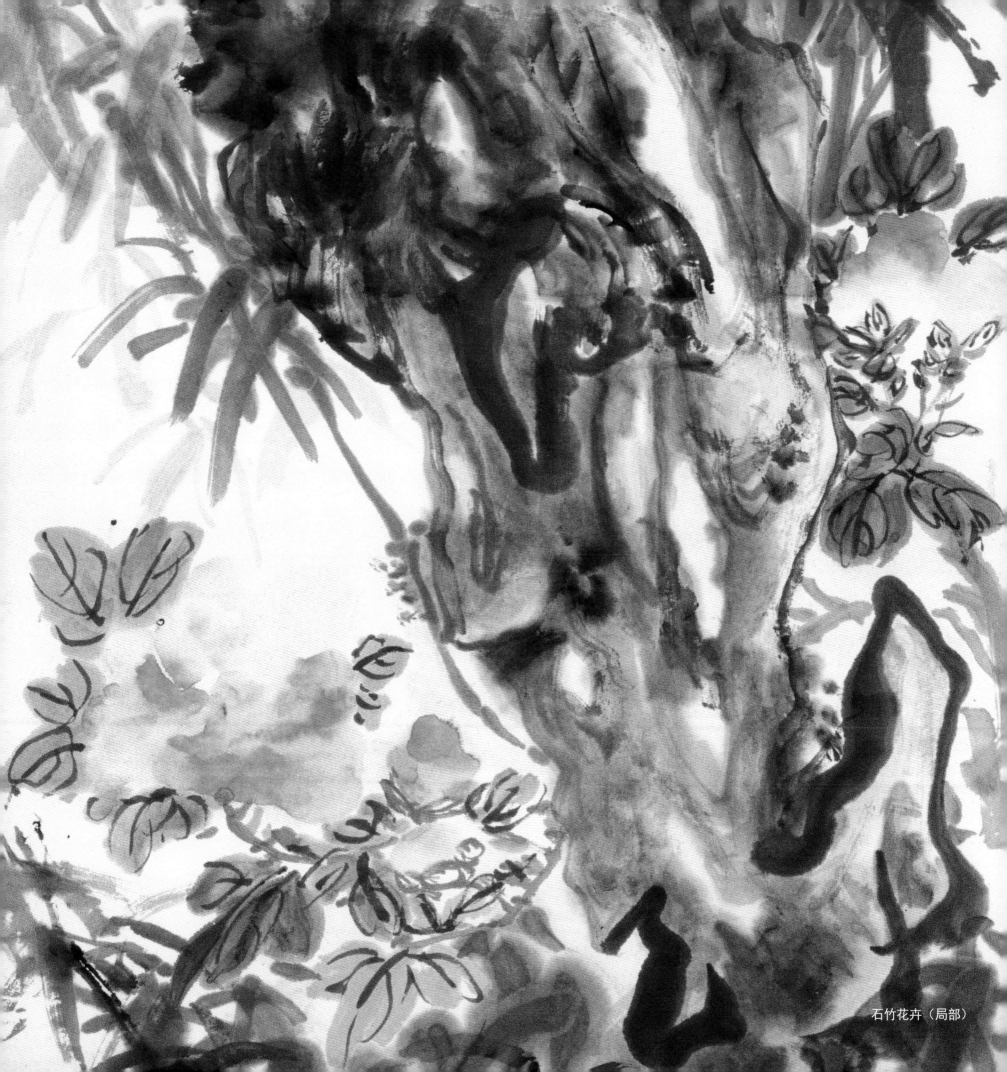

石竹花卉（局部）

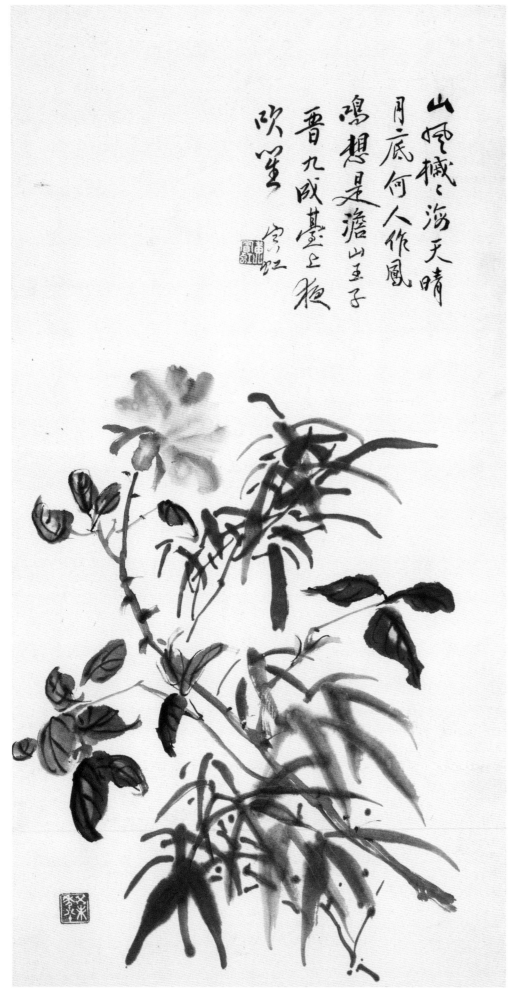

山风槭槭

纸本　64cm×33cm　1943年作　浙江省博物馆藏
题识：山风槭槭海天晴　月底何人作凤鸣　想是澹山王
　　　子晋　九成台上夜吹笙　宾虹
钤印：黄宾虹　癸未年八十

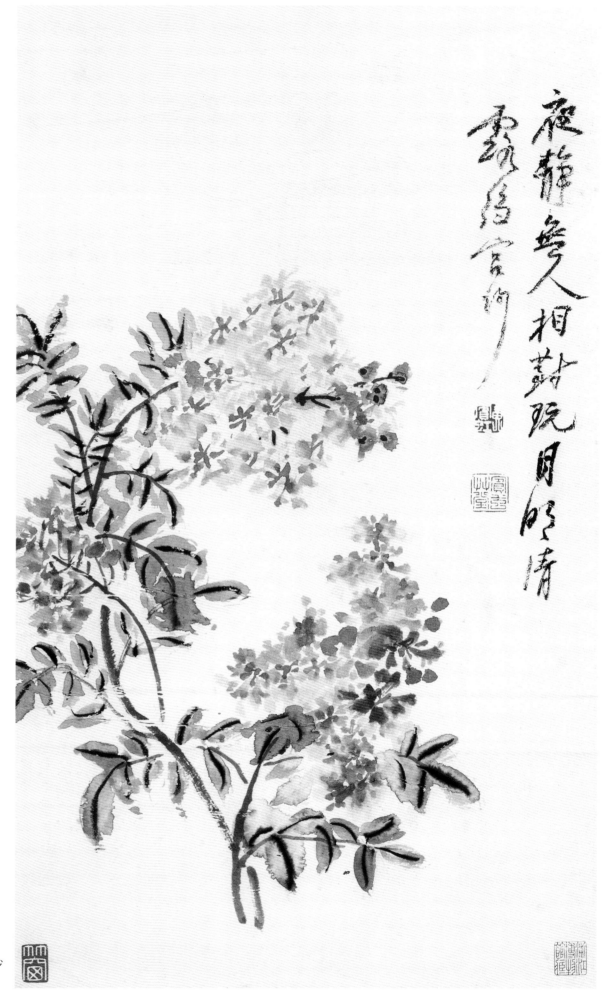

夜静无人

纸本　55.5cm×34cm　浙江省博物馆藏
题识：夜静无人相对玩　月明清露绉宫纱
钤印：黄宾虹　宾虹草堂　竹窗

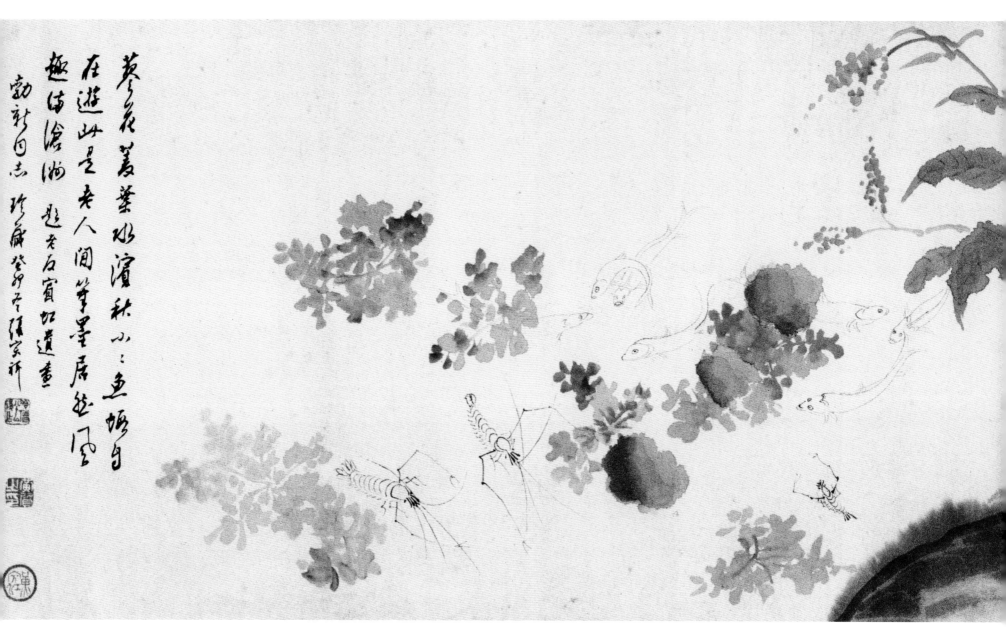

花卉鱼虾

纸本　27cm×97cm　私人藏

题识：蓼花菱叶水滨秋　小小鱼虾自在游　此是老人闲笔墨　居然风趣满沧洲　题老友宾虹遗画　勃新同志珍藏　癸卯冬　张宗祥

钤印：冷僧八十以后作　黄质之印　黄宾虹

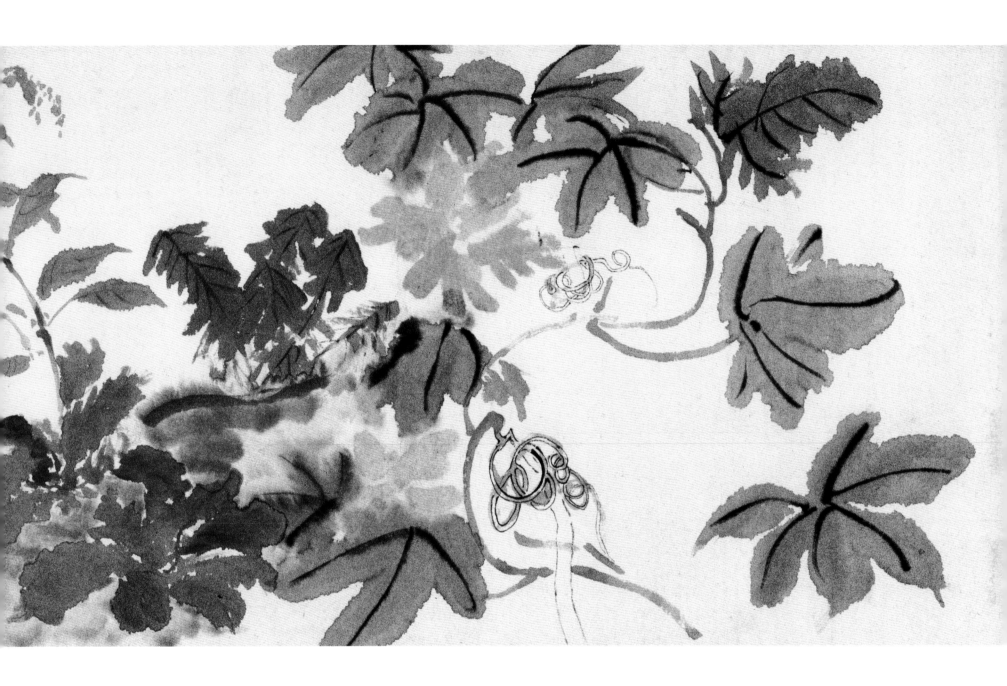

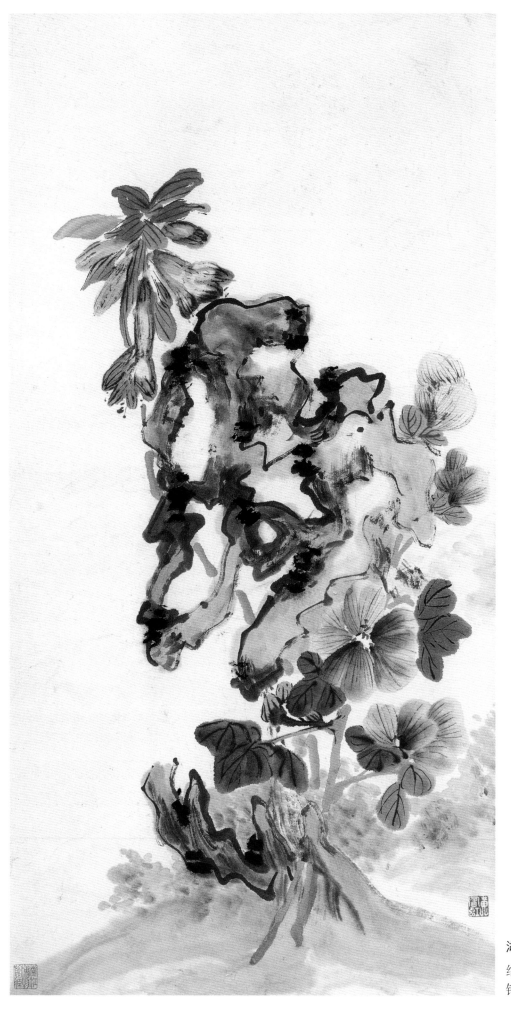

湖石花卉

纸本　75.6cm×38.4cm　浙江省博物馆藏
钤印：黄宾虹

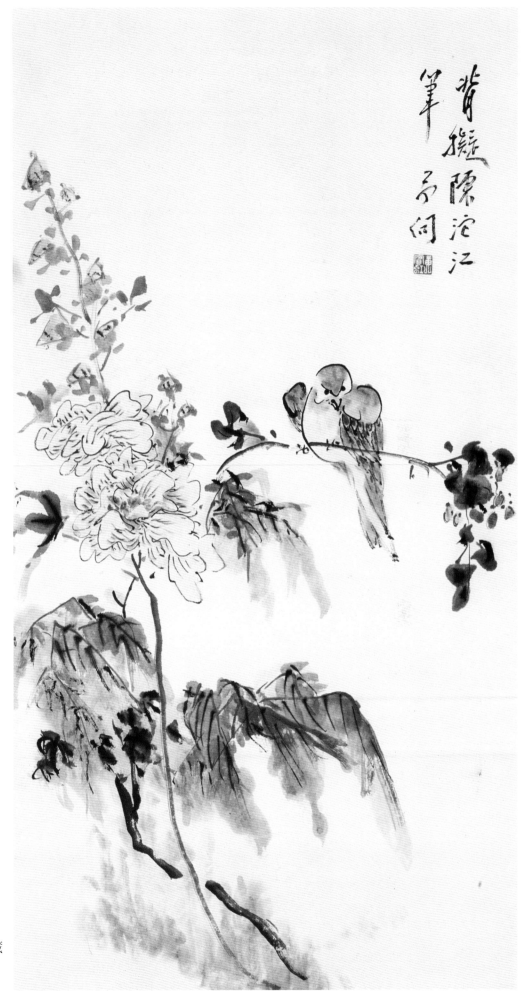

花鸟

纸本　82cm×42cm　天津人民美术出版社藏
题识：背拟陈沱江笔　予向
钤印：黄宾虹

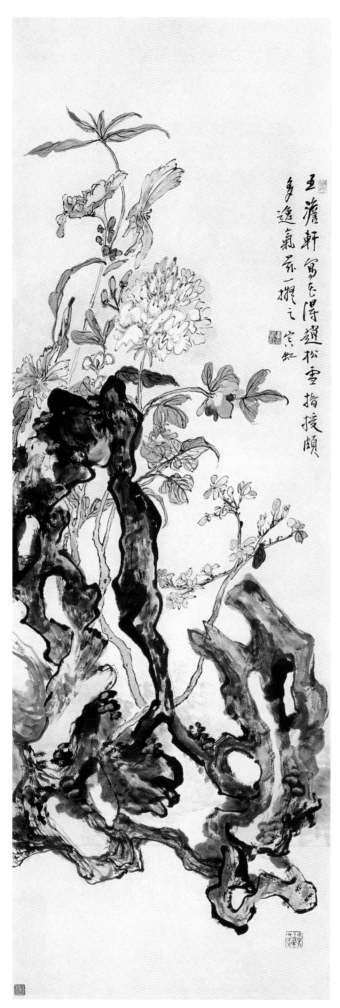

花卉

纸本　120cm×40cm　天津人民美术出版社藏
题识：王澹轩写花得赵松雪指授　颇多逸气　兹一拟之　宾虹
钤印：竹北移　黄宾虹　甲子冬乙丑年元日生

花卉（局部）

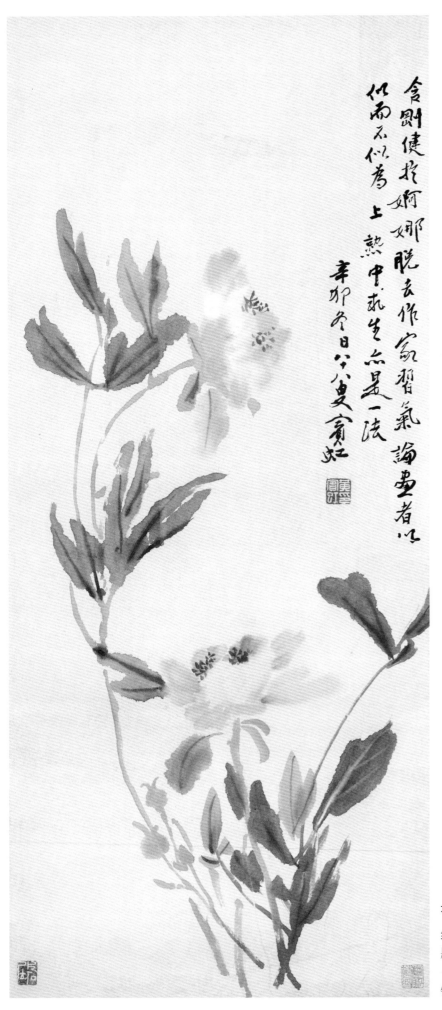

含刚健于婀娜　脱去作家习气　论画者以似而不似为上　熟中
求生亦是一法　辛卯冬日　八十八叟宾虹

芍药

纸本　80.6cm×35.9cm　1949年作　浙江省博物馆藏

题识：含刚健于婀娜　脱去作家习气　论画者以似而不似为上　熟中
　　　求生亦是一法　辛卯冬日　八十八叟宾虹

钤印：黄宾虹印　片石居

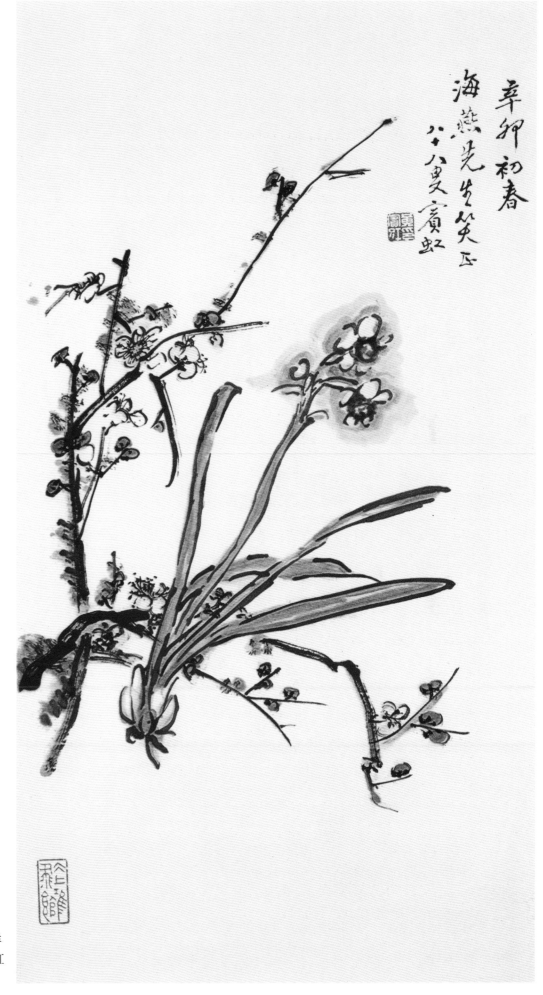

水仙梅花

纸本　70.8cm×38.8cm　1949年作　收藏者不详
题识：辛卯初春　海燕先生笑正　八十八叟宾虹
钤印：黄宾虹印　冰上鸿飞馆

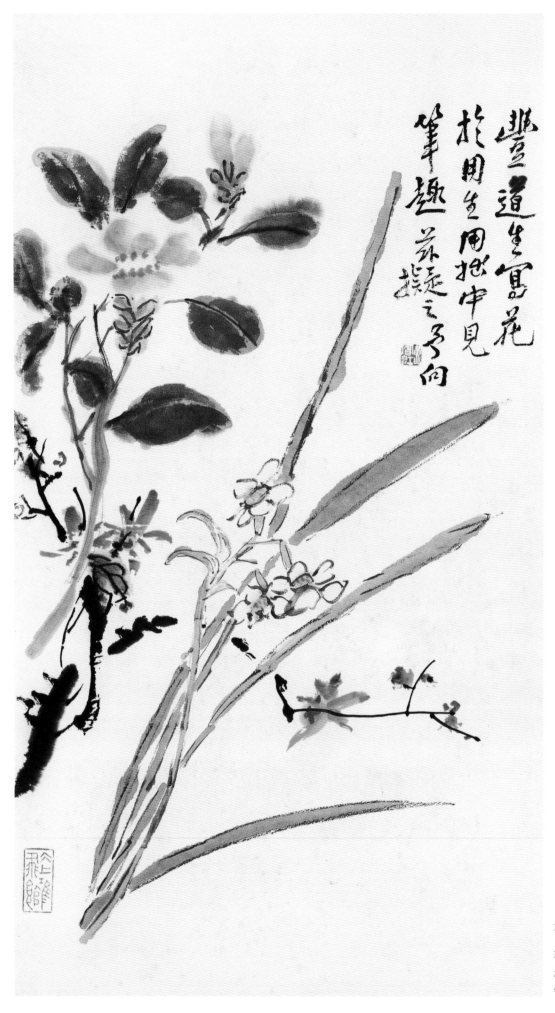

花卉

纸本　79cm×44.7cm　中国美术馆藏

题识：丰道生写花　于用生用拙中见笔趣　兹拟之　予向

钤印：黄宾虹　冰上鸿飞馆

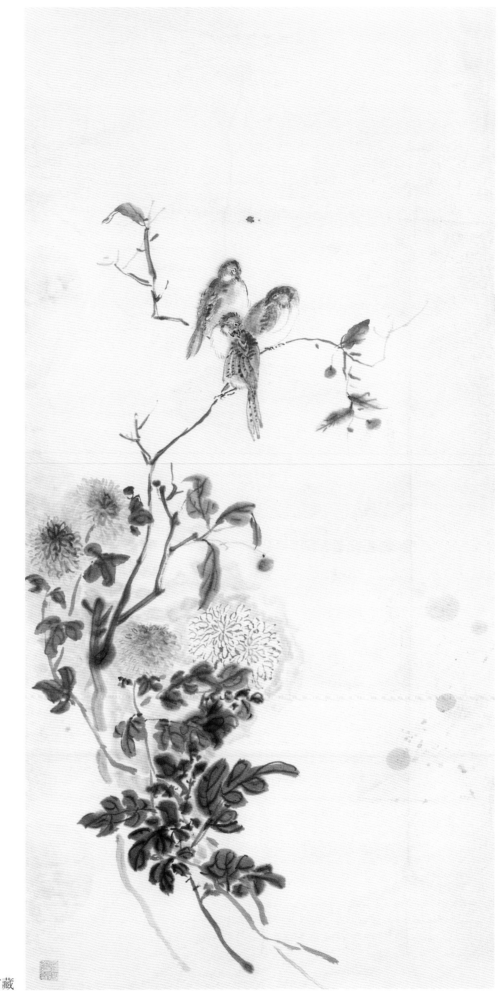

菊花红果栖禽图

纸本　97cm×47cm　浙江省博物馆藏

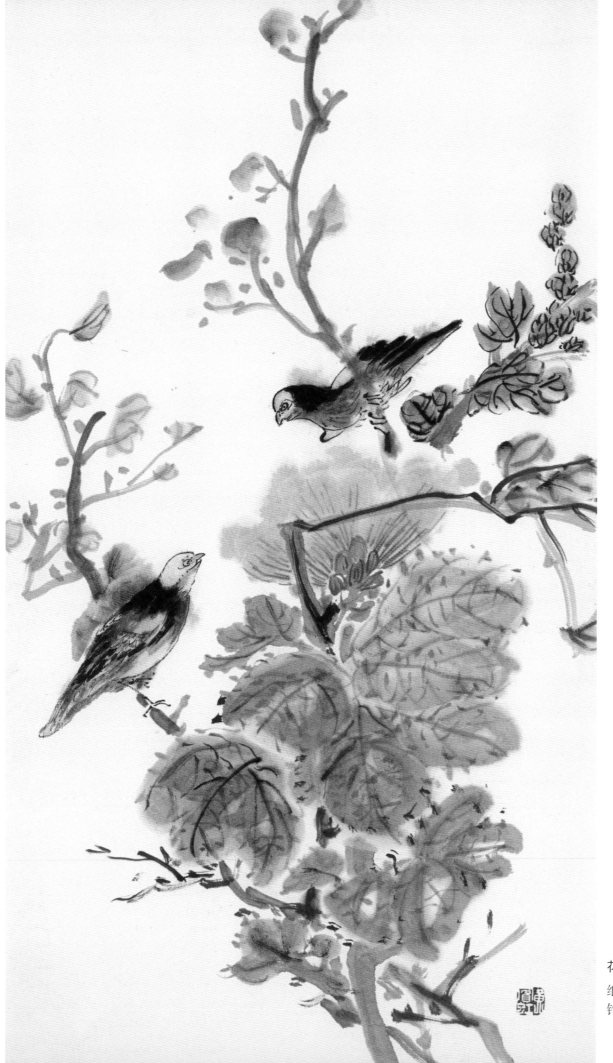

花鸟

纸本　68cm×45cm　私人藏
钤印：黄宾虹

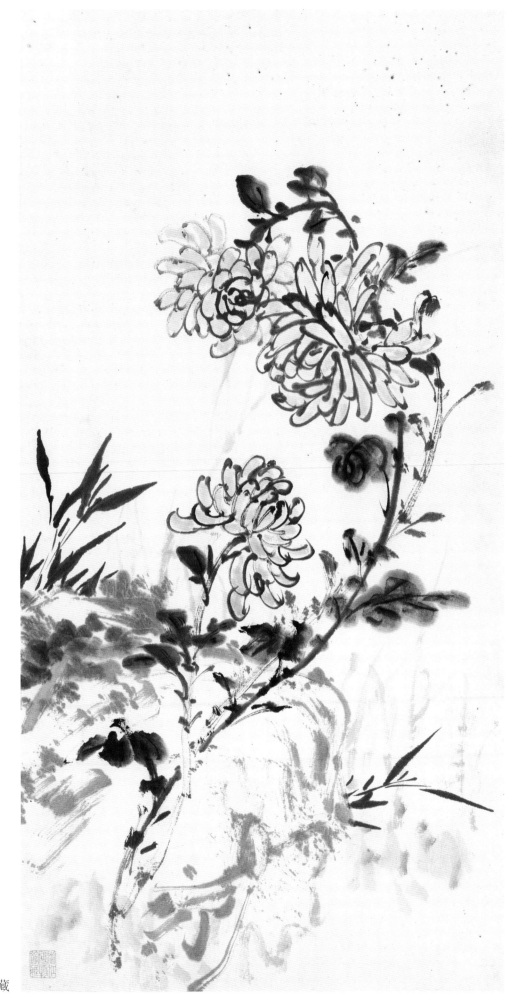

菊花竹枝

纸本　67cm×34cm　浙江省博物馆藏

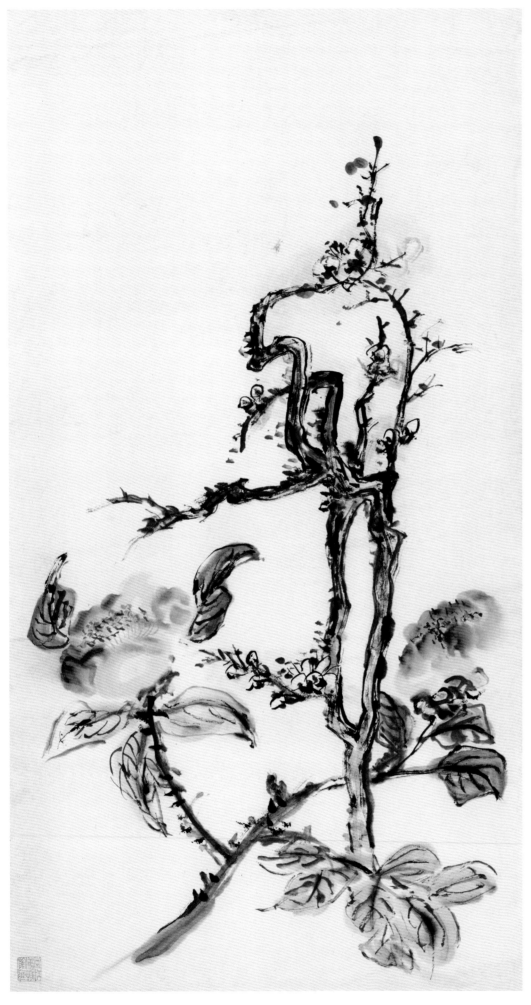

纸本　75cm×40cm　浙江省博物馆藏

山茶梅花

纸本　75cm×40cm　浙江省博物馆藏

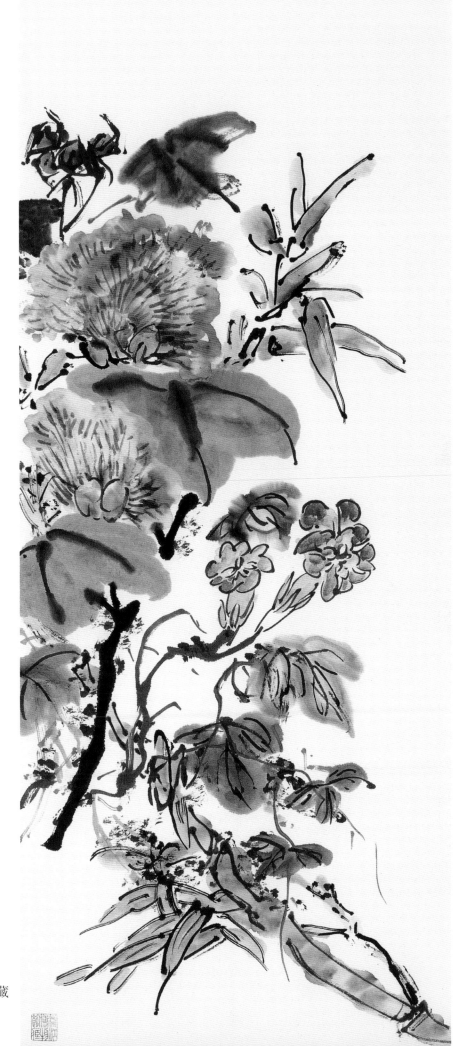

芙蓉牵牛竹

纸本　75.5cm×30.5cm　浙江省博物馆藏

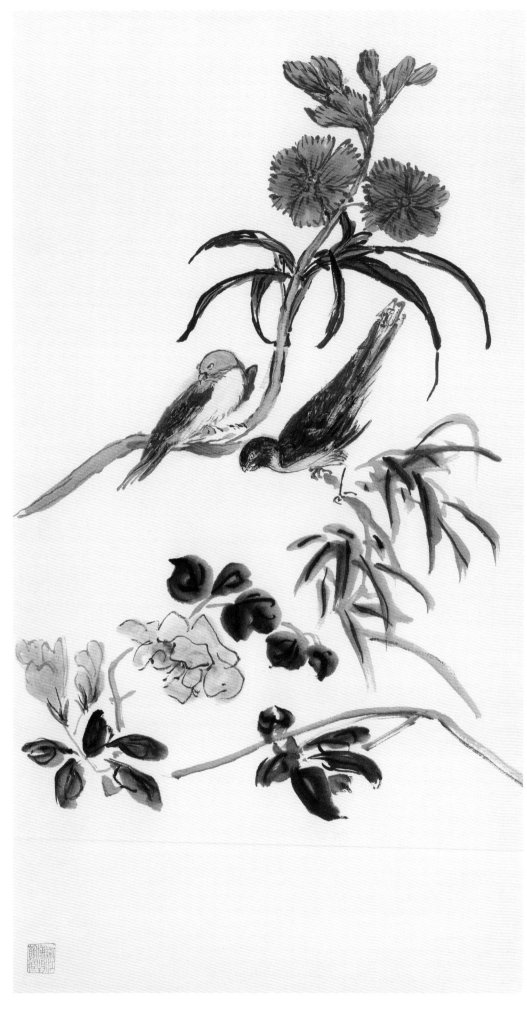

花鸟

纸本　63cm×34.5cm　浙江省博物馆藏

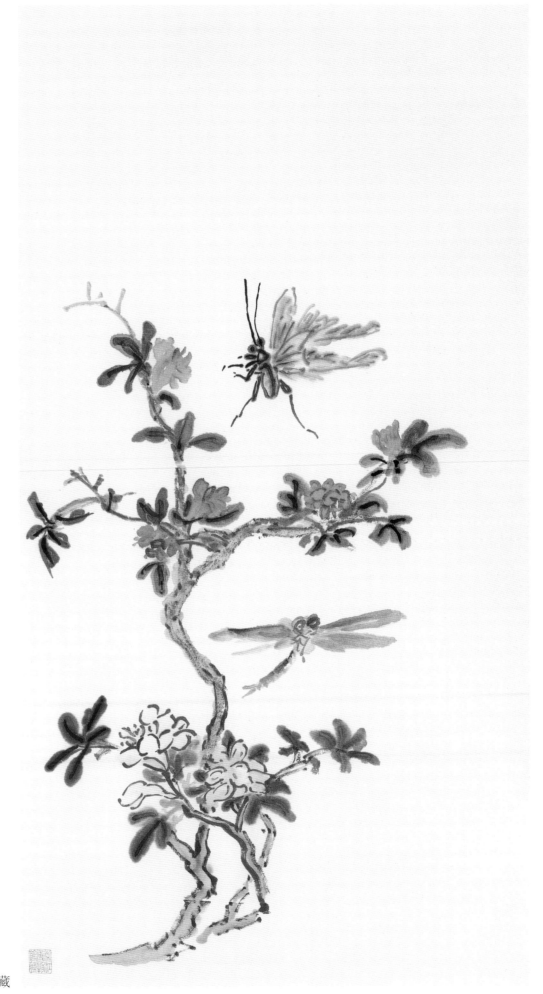

花卉草虫

纸本　75.5cm×41cm　浙江省博物馆藏

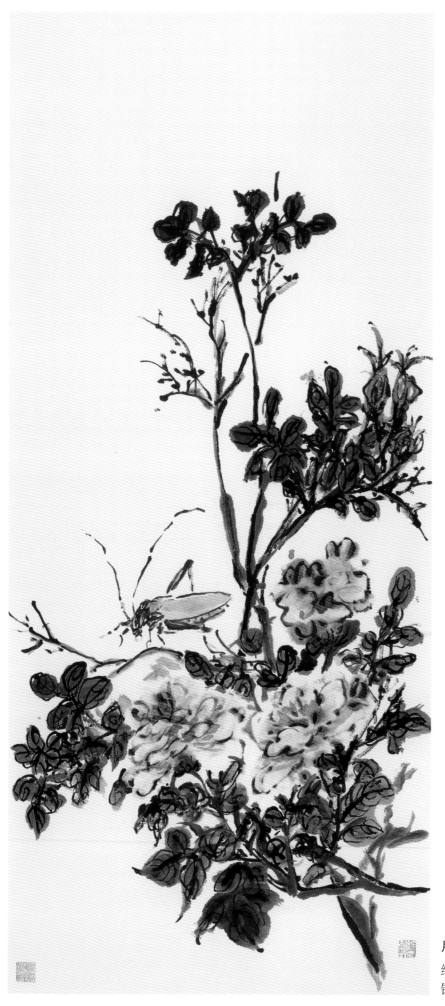

月季草虫

纸本　80cm×40.5cm　浙江省博物馆藏
钤印：绿雪轩

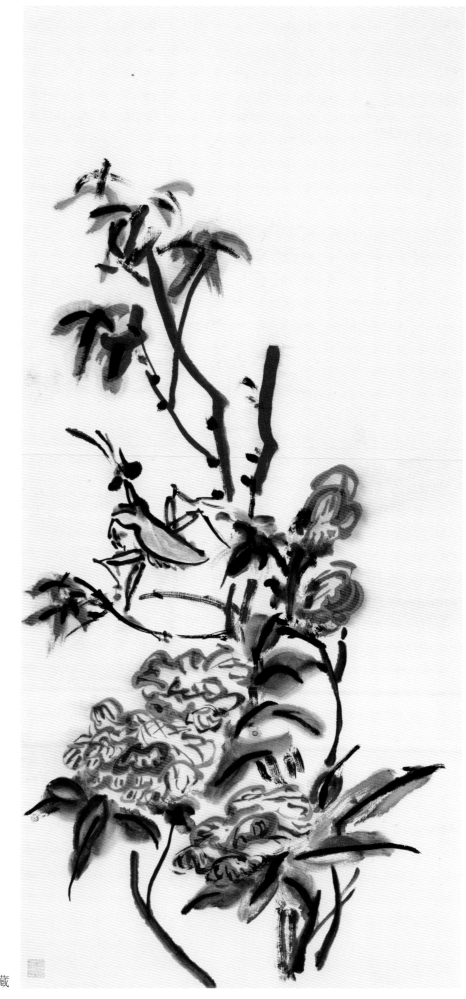

秋花螳螂

纸本　104cm×40.5cm　浙江省博物馆藏

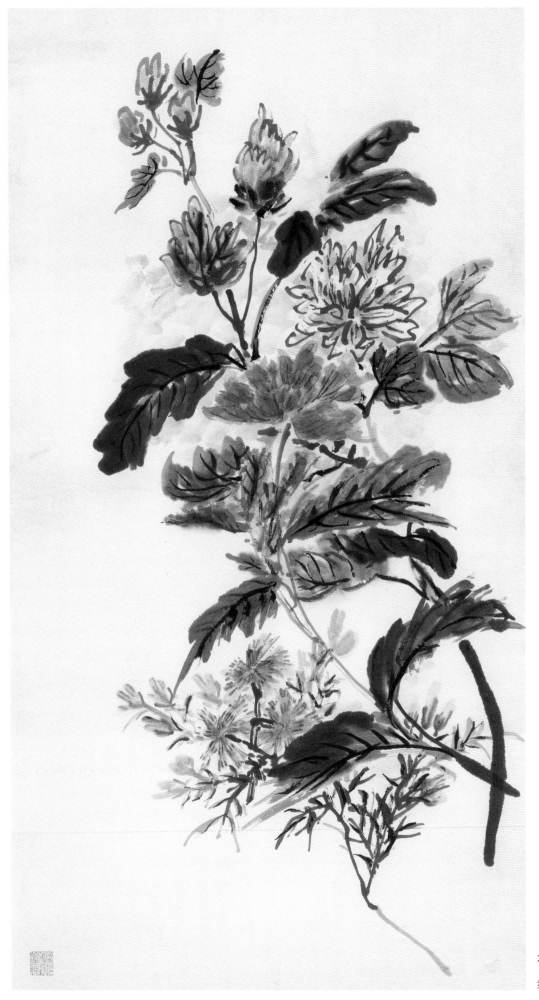

花卉

纸本　76cm×41cm　浙江省博物馆藏

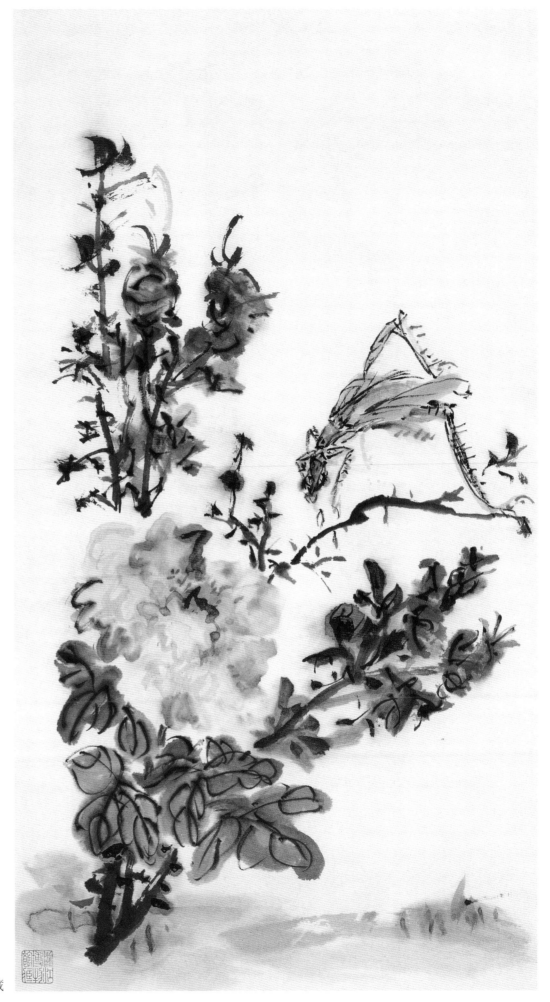

月季草虫

纸本　57cm×37cm　浙江省博物馆藏

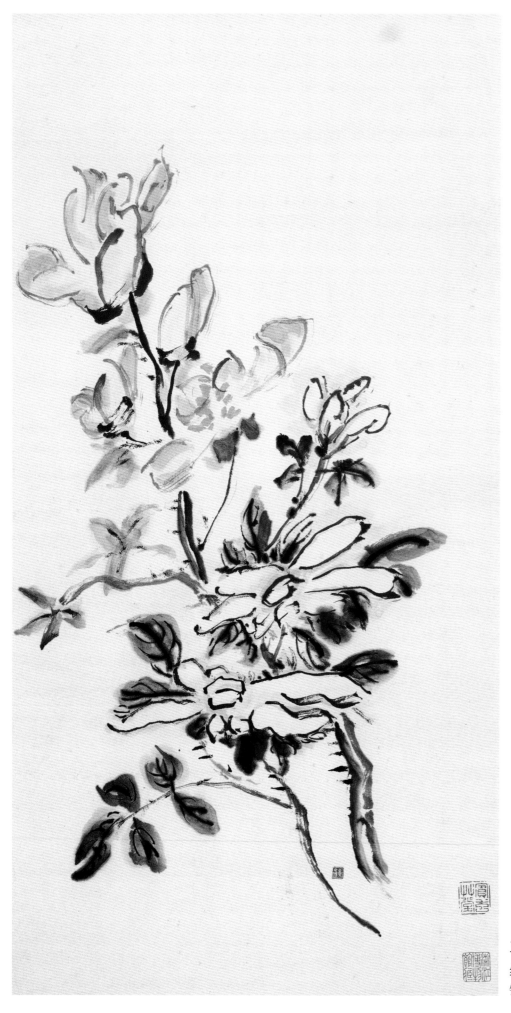

玉兰

纸本　65.5cm×33cm　浙江省博物馆藏

钤印：黄冰鸿　宾虹草堂

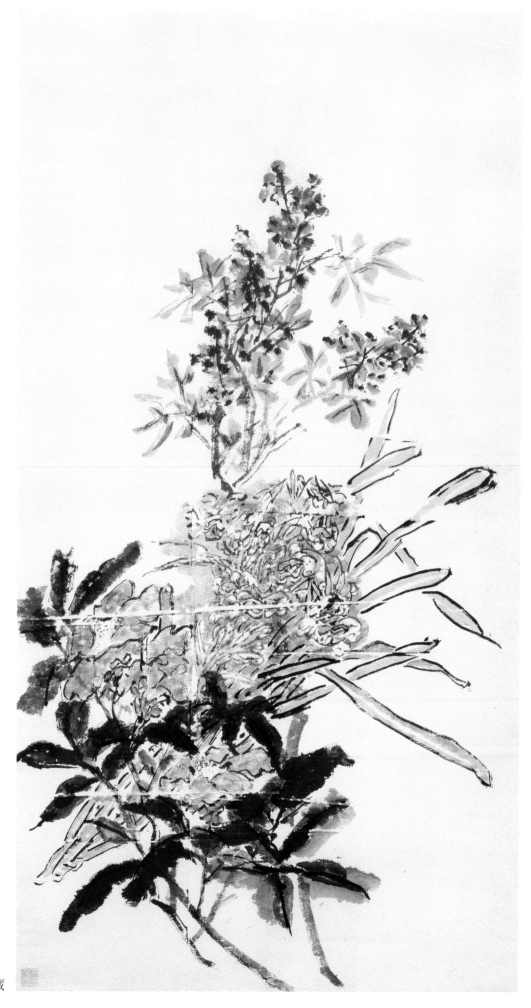

茶花水仙天竹

纸本　103cm×54.6cm　浙江省博物馆藏

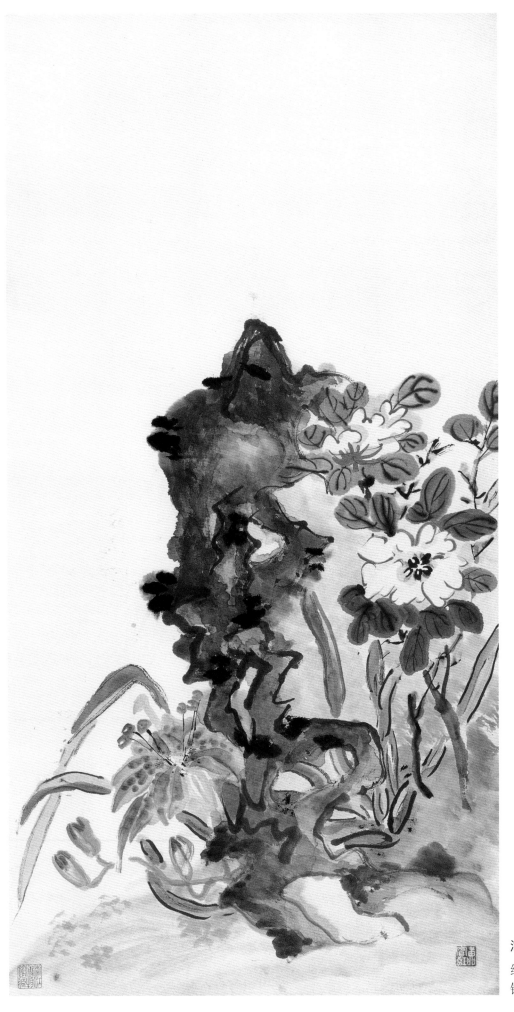

湖石花卉

纸本　39cm×25.4cm　浙江省博物馆藏

钤印：黄宾虹

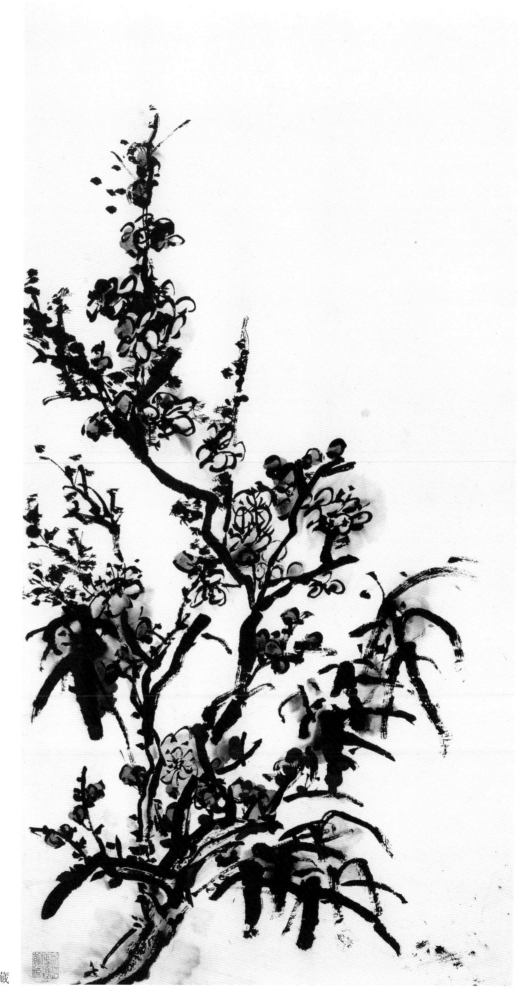

双清图

纸本　69cm×35cm　浙江省博物馆藏

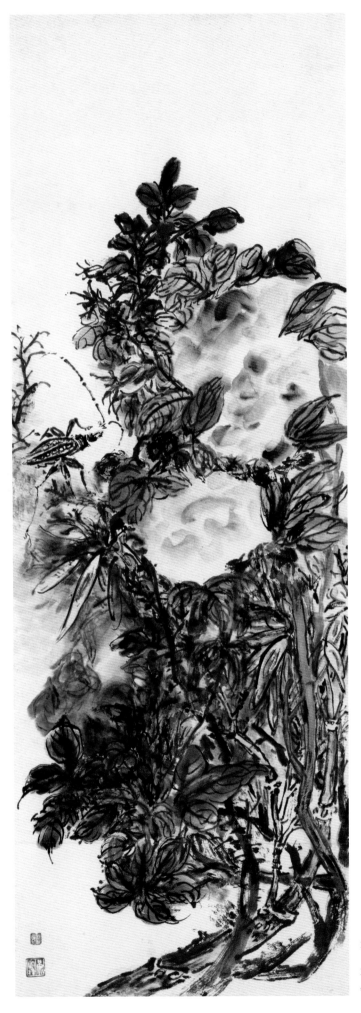

花卉天牛

纸本　88.5cm×31cm　私人藏
钤印：黄宾虹　黄宾鸿

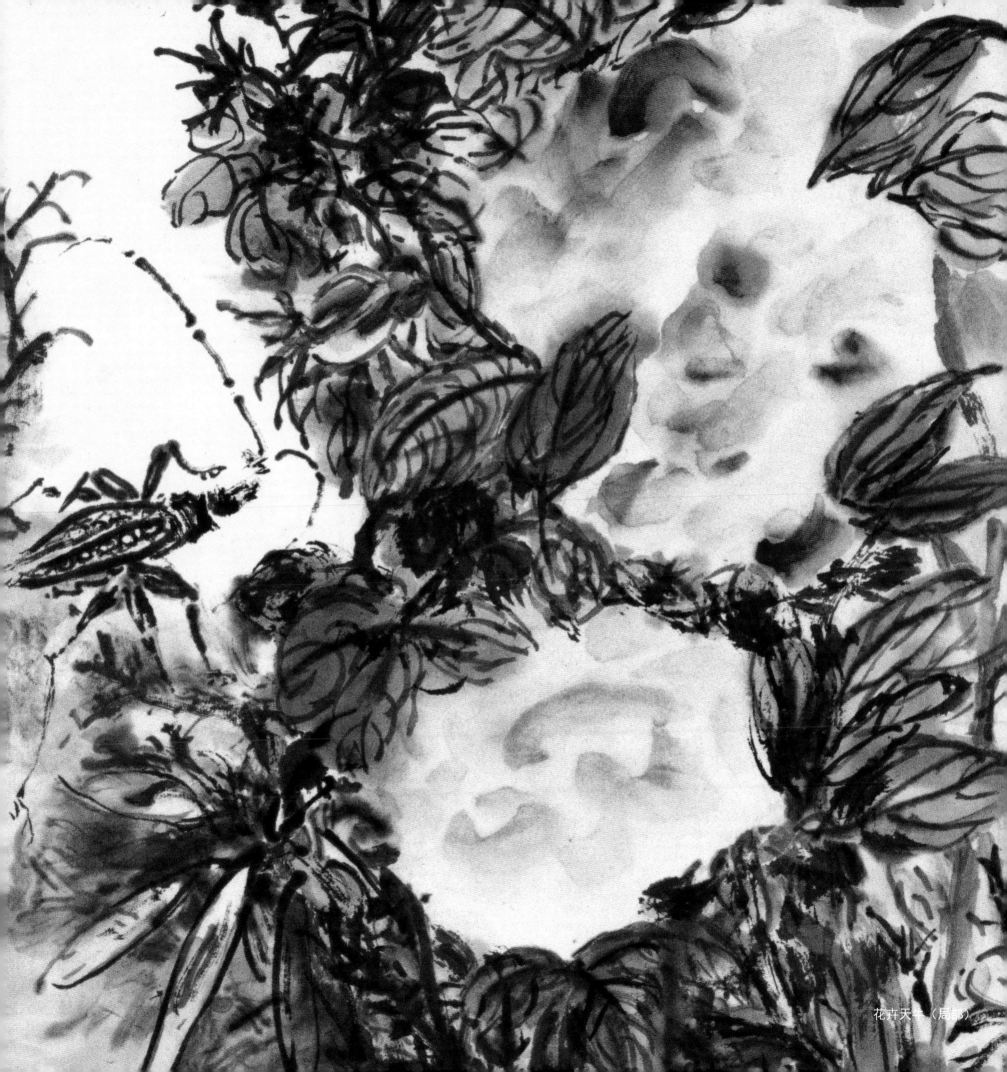

花卉天牛（局部）

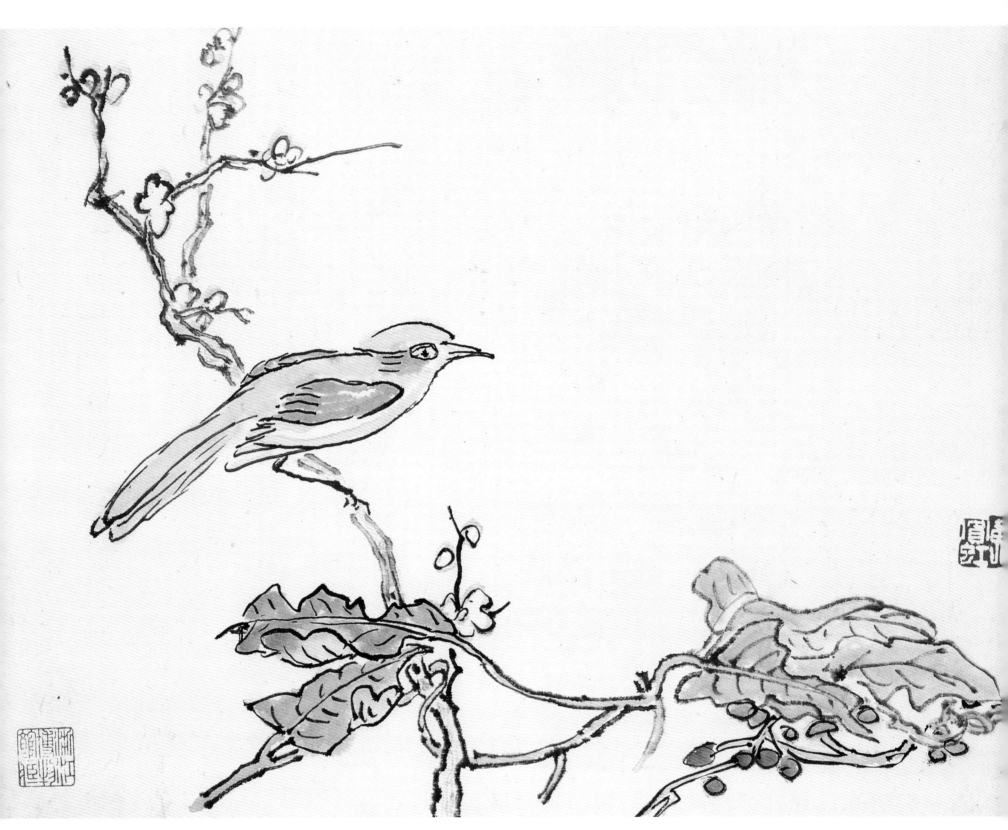

花果翎毛

纸本　24.8cm×30.7cm　浙江省博物馆藏
钤印：黄宾虹

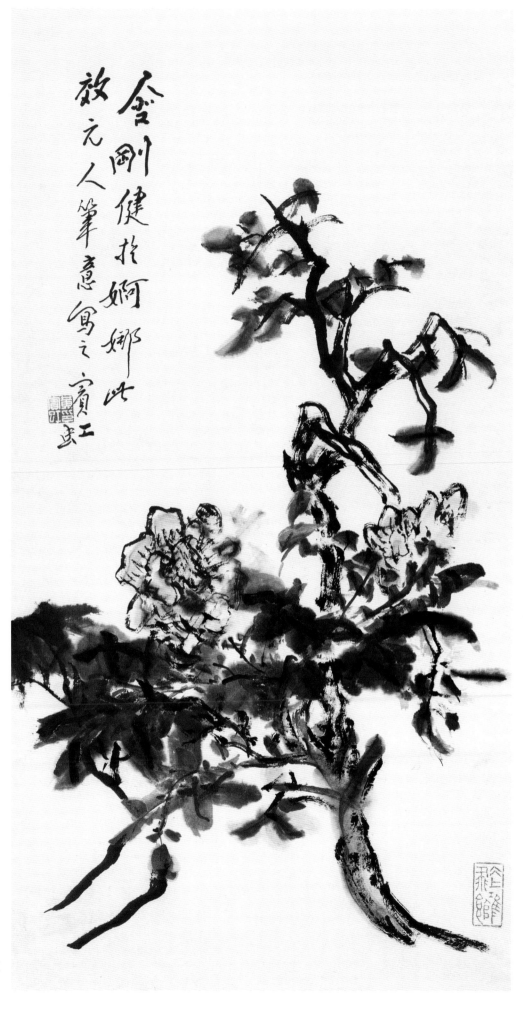

芙蓉

纸本　76cm×40cm　浙江省博物馆藏
题识：含刚健于婀娜　此效元人笔意写之　宾虹
钤印：黄宾虹印　冰上鸿飞馆

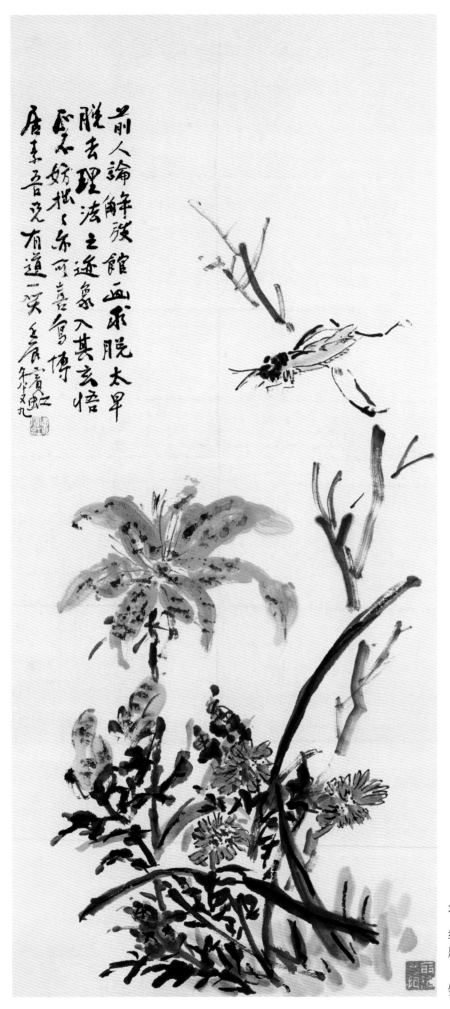

花卉草虫

纸本　87cm×39cm　1952年作　香港缘山堂藏
题识：前人论解夐馆画求脱太早　脱去理法之迹象　入其玄悟　正不妨
　　　拙　拙亦可喜　写博居素吾兄有道一笑　壬辰　宾虹八十又九
钤印：黄宾虹　取诸怀抱

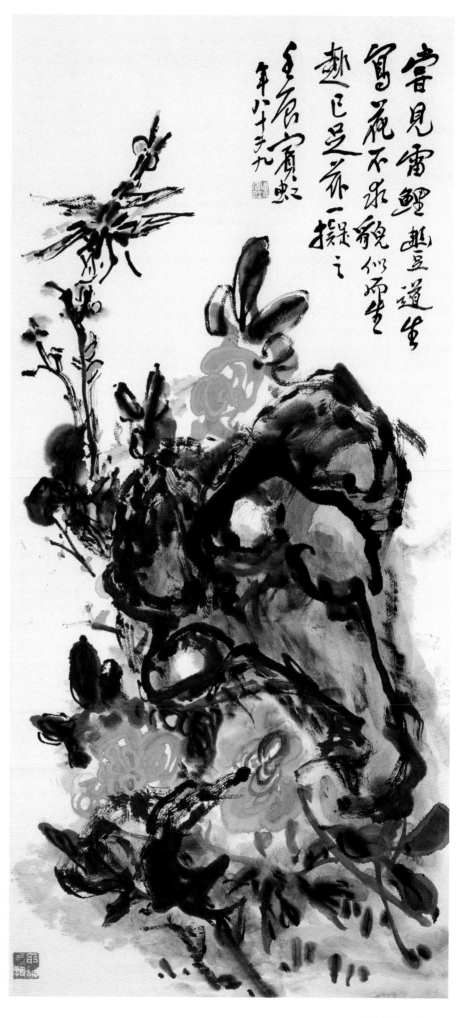

石花蜻蜓

纸本　87cm×39cm　1952年作　香港缘山堂藏
题识：尝见雷鲤丰道生写花　不求貌似而生趣已
　　　足　兹一拟之　壬辰　宾虹年八十又九
钤印：黄宾虹　取诸怀抱

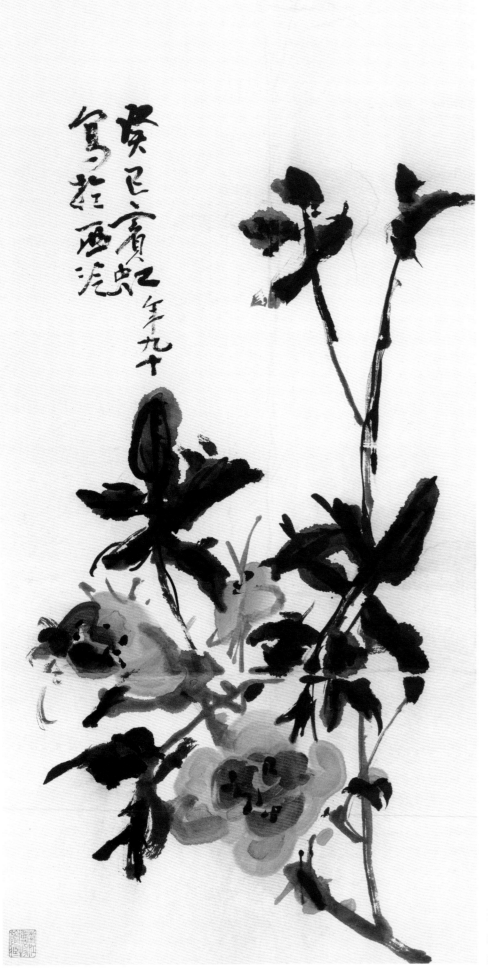

茶花

纸本　66.5cm×33.5cm　1953年作　浙江省博物馆藏

题识：癸巳　宾虹年九十　写于西泠

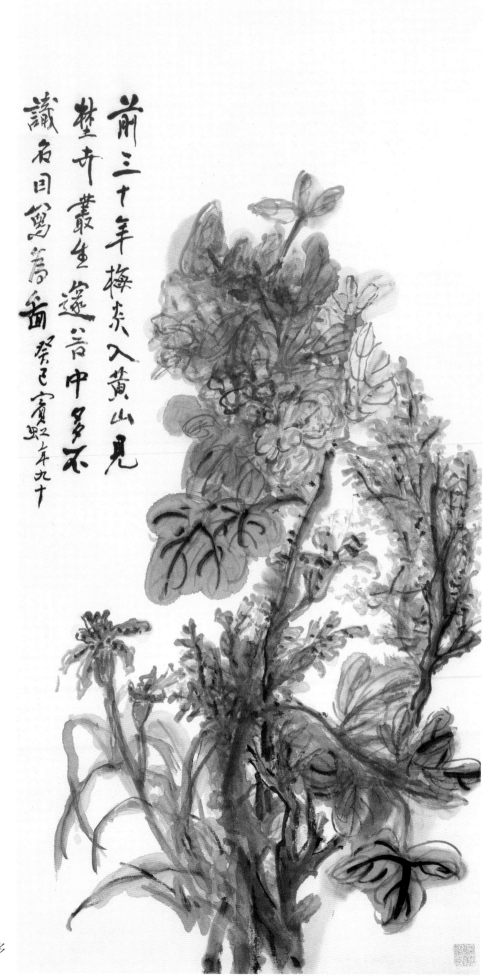

前三十年梅炎入黄山見
墅卉叢生邃谷中多不
識名因写為圖癸巳賓虹年九十

黄山野卉

纸本　85.5cm×41.8cm　1953年作　浙江省博物馆藏
题识：前三十年　梅炎入黄山　见野卉丛生邃谷中　多
　　　　不识名　因写为图　癸巳　宾虹年九十

图书在版编目（ＣＩＰ）数据

黄宾虹册页全集4. 设色花鸟画卷 / 黄宾虹册页全集
编委会编. -- 杭州：浙江人民美术出版社，2017.6
　ISBN 978-7-5340-5827-1

　Ⅰ．①黄… Ⅱ．①黄… Ⅲ．①花鸟画－作品集－中国
－现代 Ⅳ．①J222.7

　中国版本图书馆CIP数据核字(2017)第108567号

《黄宾虹册页全集》丛书编委会

骆坚群　杨瑾楠　黄琳娜　韩亚明
吴大红　杨可涵　金光远　杨海平

责任编辑　杨海平
装帧设计　龚旭萍
责任校对　黄　静
责任印制　陈柏荣

统　　筹　应宇恒　吴昀格　于斯逸
　　　　　侯　佳　胡鸿雁　杨於树
　　　　　李光旭　王　瑶　张佳音
　　　　　马德杰　张　英　倪建萍

黄宾虹册页全集 4　设色花鸟画卷

出版发行　浙江人民美术出版社
　　　　　（杭州市体育场路347号　http://mss.zjcb.com）
经　　销　全国各地新华书店
制版印刷　浙江海虹彩色印务有限公司
版　　次　2017年6月第1版·第1次印刷
开　　本　889mm×1194mm　1/12
印　　张　23
印　　数　0,001-1,500
书　　号　ISBN 978-7-5340-5827-1
定　　价　230.00元

如有印装质量问题，影响阅读，请与承印厂联系调换。